SPIDER-MAN™
ACROSS THE SPIDER-VERSE

스파이더맨: 어크로스 더 유니버스 아트북

MARVEL

SONY PICTURES
ANIMATION

스파이더맨: 어크로스 더 유니버스 아트북

1판 1쇄 발행 2023년 10월 2일
글 라민 자헤드Ramin Zahed
머리말 제프 쿤스Jeff Koons
옮긴이 김민성
감수자 김종윤(김닛코)
펴낸이 하진석
펴낸곳 ART NOUVEAU
주소 서울시 마포구 독막로3길 51
전화 02-518-3919
팩스 0505-318-3919
이메일 book@charmdol.com
신고번호 제2016-000164호
신고일자 2016년 6월 7일
ISBN 979-11-91212-29-7 03600

편집자 에릭 클로퍼Eric Klopfer
편집장 마이크 리처즈Mike Richards
디자이너 켈리 월터스Kelly Walters | 브라이트 폴카 도트Bright Polka Dot
프로덕션 매니저 데니스 라콩고Denise LaCongo

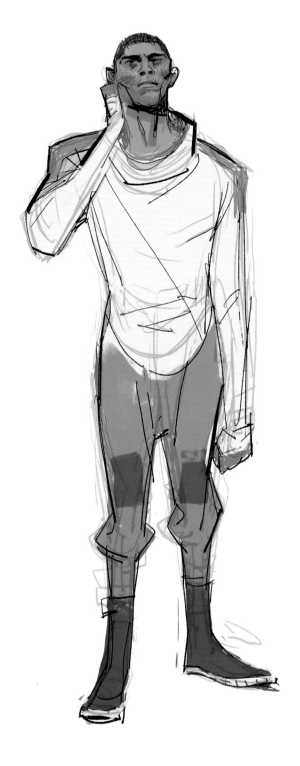

SPIDER-MAN™
A ACROSS THE SPIDER-VERSE

스파이더맨: 어크로스 더 유니버스 아트북

THE ART OF THE MOVIE

라민 자헤드 저
머리말 – 제프 쿤스

에이브럼스, 뉴욕

MARVEL

SONY PICTURES
ANIMATION

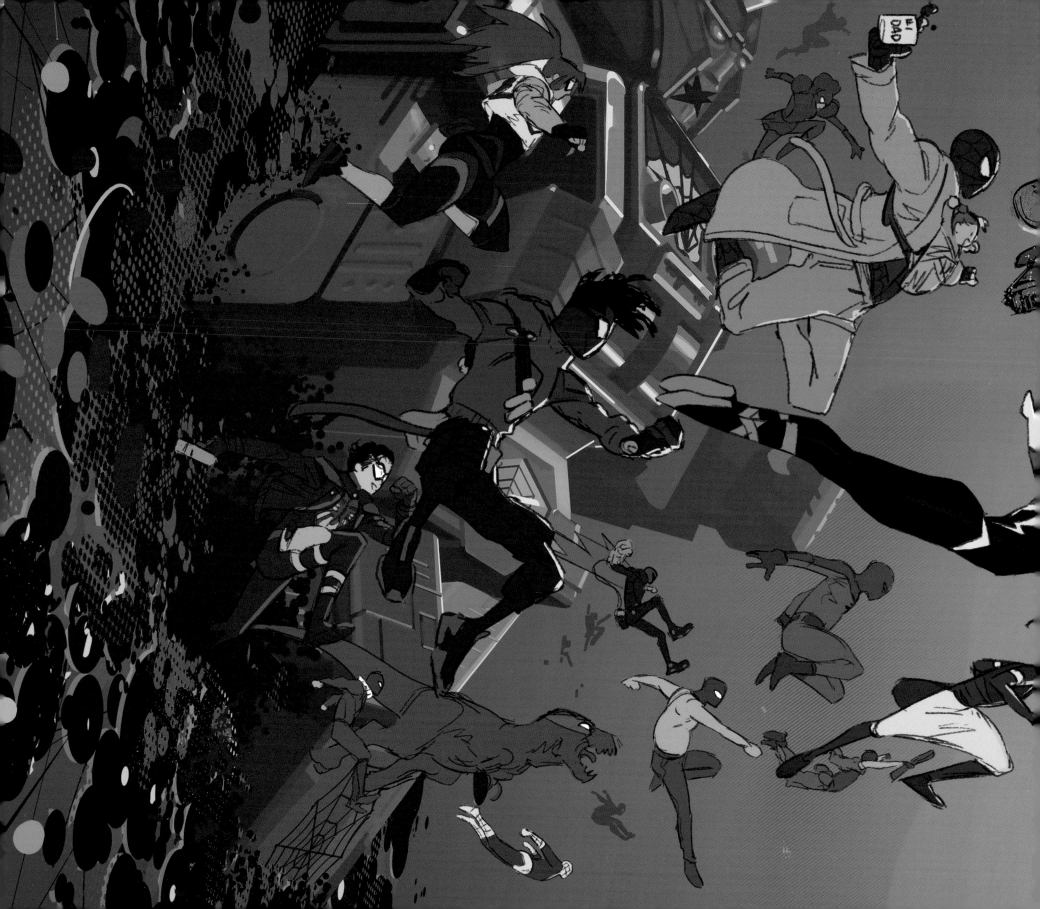

CONTENTS

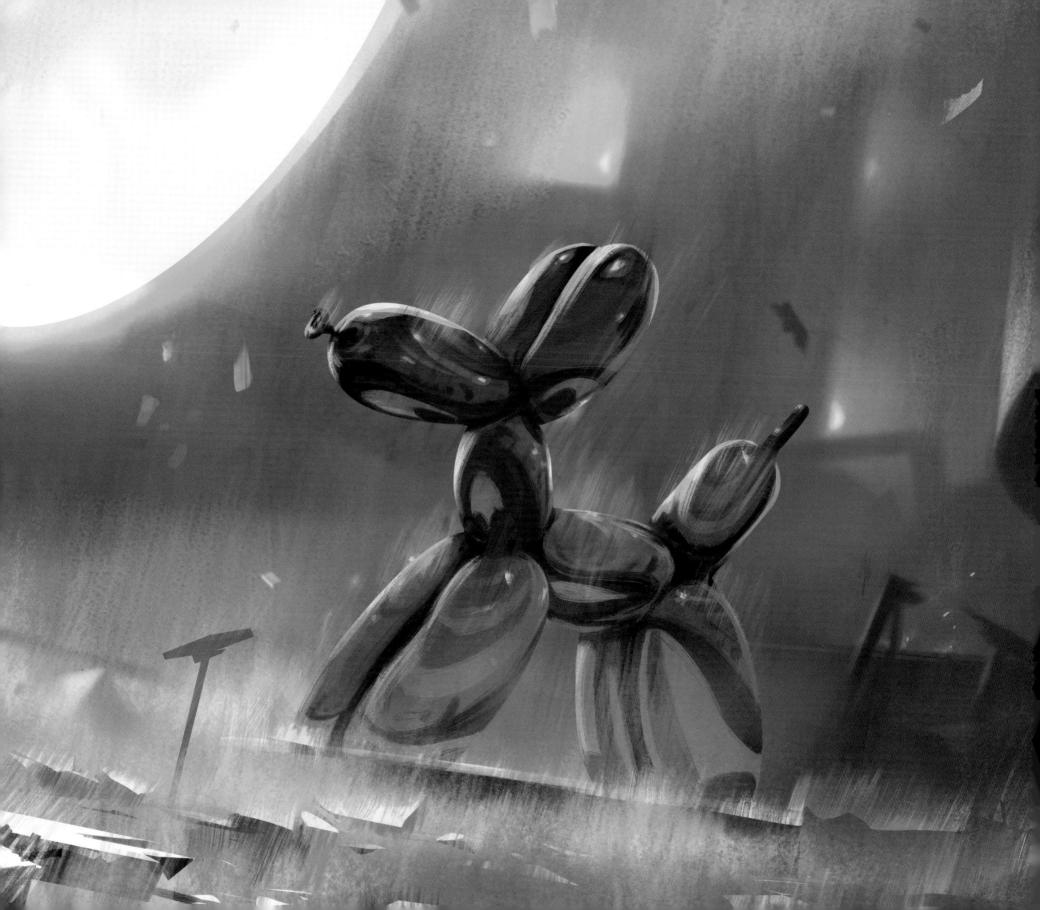

머리말

〈스파이더맨: 어크로스 더 유니버스〉는 스파이더맨의 상징적인 캐릭터들은 물론 그 팬들까지 위대하게 만들어주는 성장, 대의, 포용 등의 가치를 통해 이 고전 명작 만화를 현대적 감각으로 재해석해 냈습니다. 그 스토리텔링에 담긴 주제는 간단합니다. 자기 자신을 받아들이고 더욱 성장할 수 있다는 생각에 마음을 열면 인생의 의미를 찾을 수 있다는 거죠. 이 주제는 영화 전체를 실타래처럼 관통하며, 앞으로의 페이지에서 각종 아트를 통해 설명될 것입니다.

뉴욕의 멋진 풍경을 배경으로 한 이 애니메이션은 뛰어난 창의성과 예술성을 모두 자랑하며, 원작 스파이더맨 코믹북과의 심도 있는 연관성을 바탕으로 스파이더맨 유니버스의 여러 차원을 통한 시간 여행을 선사합니다. 스파이더맨의 이야기는 지금껏 무수한 만화와 영화로 구현되었으며, 소니 픽처스 애니메이션의 재능 넘치는 제작팀이 이 책을 통해 설명하는 것처럼 언제나 우리의 삶을 더욱 성장하게 하는 독특한 힘을 가졌습니다. 그리고 이 새로운 작품은 우리의 현재와 과거의 삶을 나란히 배치합니다. 건축의 상징인 구겐하임 박물관에서 스파이더 그웬과 벌처가 독대하는 신에서는 영광스럽게도 제 작품인 〈풍선 개〉가 등장합니다. 스파이더맨 캐릭터들이 애니메이션 속 〈풍선 개〉에 비치는 각

자의 세계관을 통해 스스로를 돌아보는 장면, 구겐하임 박물관의 독특한 분위기 속에서 이런 상호 작용이 이루어지는 장면을 바라보는 느낌이란 정말이지 짜릿하고 다채로웠죠. 이 경험은 긍정에 관한 것이며 여러분에게 힘을 불어넣어 줍니다. 이는 시청자로 하여금 지금 당장의 자기 자신에 대해 되새기게 합니다. 또한 놀라운 능력을 갖춘 스파이더맨 제작진이 각본, 애니메이션 및 주제 의식을 통해 풀어낸 풍성한 결과물이기도 합니다.

이 이야기는 감성적인 경험을 만들어 냅니다. 관객 여러분은 스파이더맨 유니버스의 개성적인 색깔과 그래픽 스타일을 통해 다양한 영역을 경험하게 됩니다. 우리는 수많은 캐릭터들의 세계를 탐험하면서 각자가 다양한 차원에서 서로 만나 상호 작용하는 모습을 지켜보게 됩니다. 그리고 그 대화에 담긴 재치와 유머를 통해 새로운 관점으로 자아를 성찰하게 됩니다. 그렇게 자기 자신을 수용하고 스스로를 신뢰하는 바로 그 순간, 우리는 더 발전한 존재로 초월합니다. 가능성의 한계를 뛰어넘는 이 이야기는 우리의 상상력을 더욱 확장하고 더 많은 것이 가능하다는 것을 깨우쳐줍니다. 우리는 이런 발상을 계속해서 이어가고 있습니다. 그렇기에 이 이야기는 우리의 인생에 거미줄처럼 얽힌 채 초월을 선사하는 삶의 경험이라 할 수 있습니다.

—제프 쿤스

소개

시각적 혁신과 독창성의 수준을 새로이 끌어올리고, 아카데미상 장편 애니메이션 부문을 비롯하여 수많은 상을 차지하였으며, 전 세계 박스 오피스에서 3억 7,550만 달러 이상의 흥행을 기록하면서 모두의 사랑을 받게 된 장편 애니메이션의 후속작을 제작해야 한다면 과연 어떻게 해야 할까? 2023년의 최고 기대작으로 떠오른 바로 그 후속작 〈스파이더맨: 어크로스 더 유니버스〉를 만든 소니 픽처스 애니메이션의 제작팀은 그보다 더욱 중요한 질문에 몰두하였으니, 바로 "이번에는 얼마나 더 한계를 깰 수 있을까?"였다. 이들의 공통된 목표는 바로 마일스 모랄레스의 두 번째 극장판 모험을 원작보다도 훨씬 더 멋지고 몰입감 넘치도록 제작하는 것이었다.

소니 픽처스 애니메이션의 회장 크리스틴 벨슨은 다음과 같이 회상하였다. "전작은 정말이지 엄청난 난관을 던져줬던 영화였으며, 모두가 마지막 순간까지 최선을 다해 작업했습니다. 그래서 2018년에 프로젝트가 마무리되기 전까지는 사실 아무도 속편에 대해 생각하고 있지 않았습니다. 물론 (각본 겸 프로듀서) 필 로드와 크리스토퍼 밀러는 항상 우리가 이 스토리로 밀고 나갈 걸 알고 있었습니다."

벨슨에 따르면 전작 〈스파이더맨: 뉴 유니버스〉에서 선보였던 것보다 예술적 한계를 더 뛰어넘을 계획인지 주변에서 많이들 물어보았다고 한다. "소니 픽처스 애니메이션 및 소니 픽처스 이미지웍스의 재능 넘치는 아티스트들과 기술자들이 매 순간 스스로 도전을 거듭하는 모습을 지켜보는 건 정말 놀라운 경험이었습니다. 이번 속편에서는 스파이더맨 유니버스에 더욱더 깊게 파고들게 되었는데, 이렇게 범위를 더 확장한 덕분에 다양한 애니메이션 스타일을 탐구하고 시각적 언어를 더욱 넓힐 수 있는 새 기회를 누릴 수 있었습니다."

이번 작품의 프로듀서 중 한 명인 에이미 파스칼은 다음과 같이 강조했다. "이번 작품의 스케일이 더욱 커진 이유는 멀티버스의 캐릭터들을 따라가면서 다양한 세계관을 만나기 때문입니다. 또 액션 시퀀스의 스케일이 더 커지면서도 항상 캐릭터에 철저히 뿌리를 두고 있으며, 캐릭터의 성장에도 연관되어 있기 때문에 상당히 심혈을 기울여 작업했습니다. 이렇게 스케일이 거대할 뿐만 아니라 정말 다양한 버전의 스파이더맨 유니버스와 뉴욕이 등장하게 됩니다."

"이번 작품을 관통하는 중요한 주제 중 하나는 바로 어떤 문화에서든 영웅은 존재한다는 것입니다." 베테랑 프로듀서 아비 아라드의 말이다. "그리고 모두가 제각기 개인적인 문제와 난관을 겪고 있죠. 마일스 모랄레스는 피터 파커가 겪었던 문제 중 일부를 똑같이 겪고 있습니다. 자신이 맡는 역할에 대해, 또 자신의 세계에서 벌어지는 문제들을 바로잡고자 무엇을 해야 하는지에 대해 고민하죠. 이처럼 야망, 사랑, 기술, 결단 등을 다루는 온갖 거대한 주제들이 이번 속편에서 한데 모이게 됩니다. 이따금 그리스 비극처럼 느껴질 정도로 정교하고 복잡한 감정을 담아내는 것이야말로 이번 영화에서 정말 중요했다고 생각합니다."

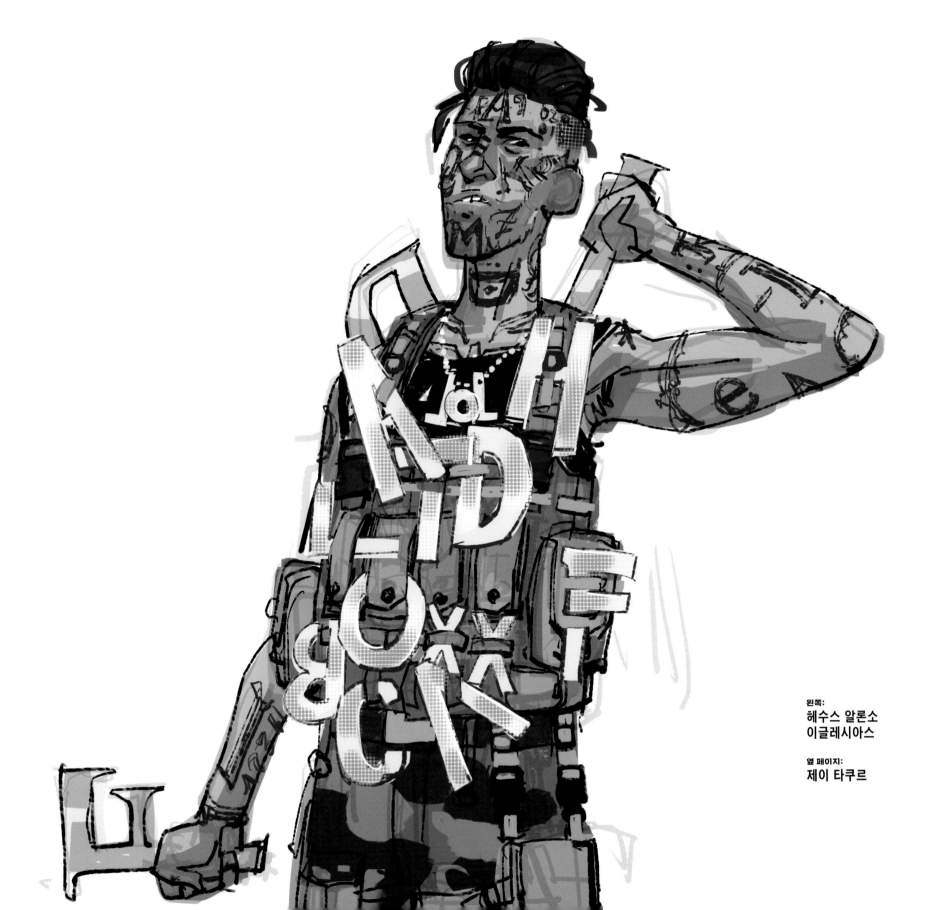

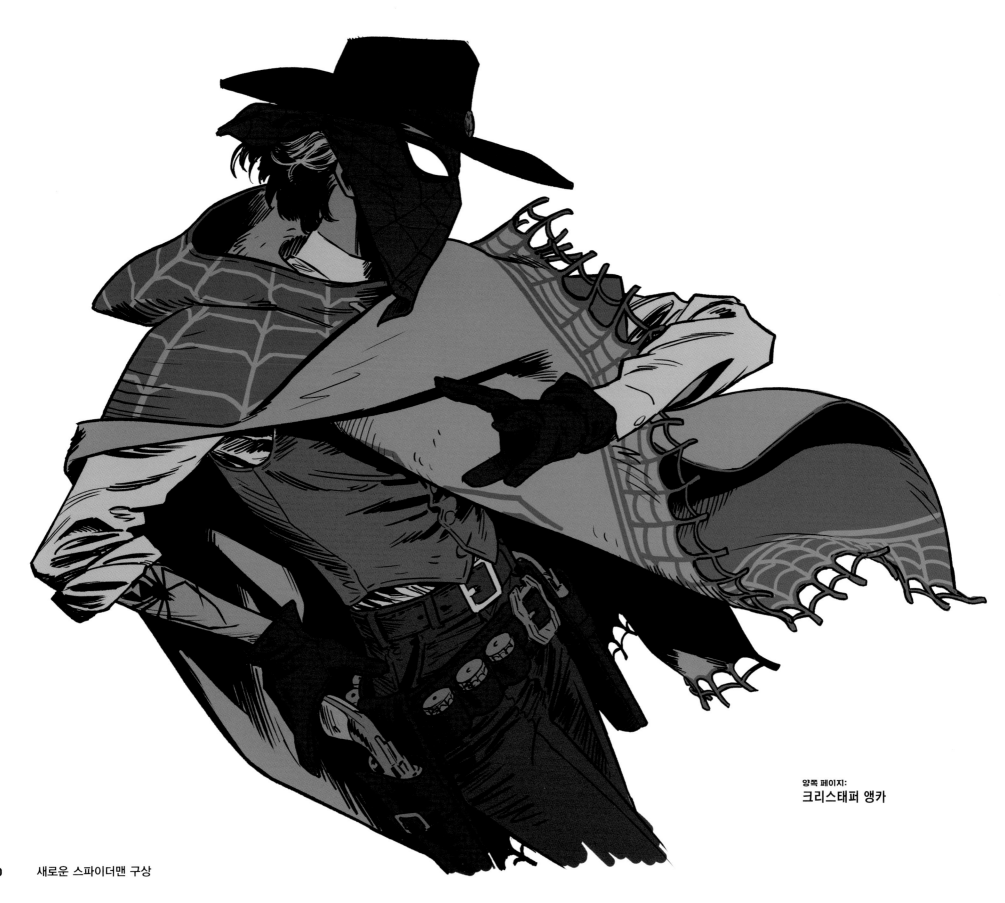

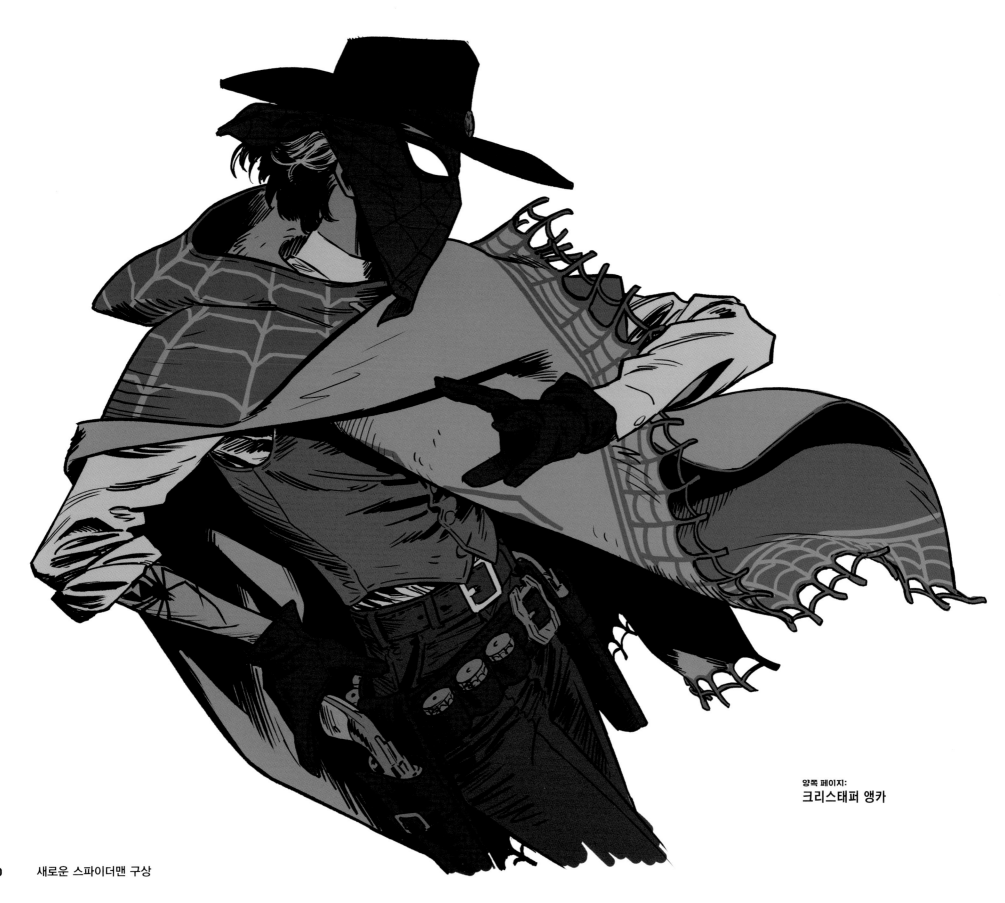양쪽 페이지:
크리스태퍼 앵카

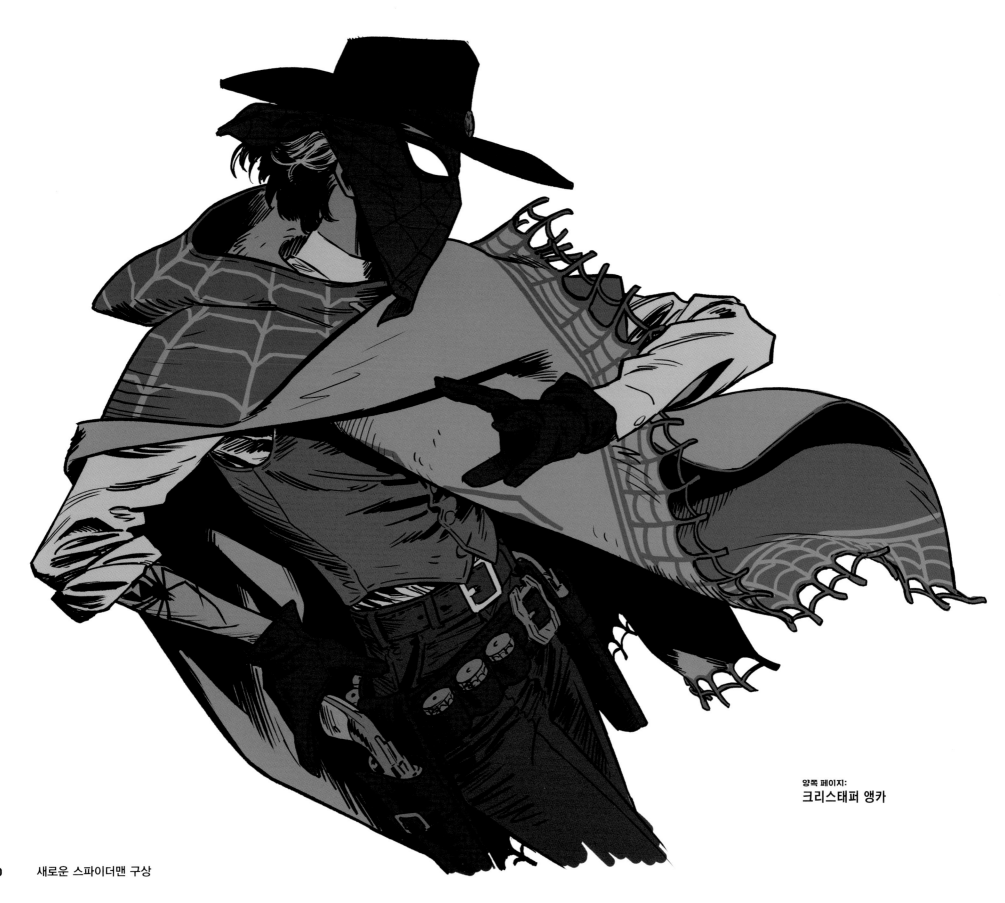10 새로운 스파이더맨 구상

새로운 스파이더맨 구상

마블의 역사에 대해 꿰고 있는 사람이라면 잘 알겠지만, 스파이더맨의 탄생은 전설적인 콤비였던 스탠 리와 스티브 딧코가 1962년 8월 발행된 앤솔로지 만화, 〈어메이징 판타지〉 제15호에서 피터 벤자민 파커를 소개하던 때로 거슬러 올라간다. 또한 〈스파이더맨: 뉴 유니버스〉의 주인공이자 흑인-푸에르토리코 혼혈 히어로인 마일스 곤잘로 모랄레스는 원조 스파이더맨이 탄생한 지 거의 50년이 지난 후, 브라이언 마이클 벤디스와 사라 피첼리가 2011년 8월 발행된 〈마블즈 얼티밋 폴아웃〉 제4호에서 처음으로 등장시켰다.

마일스의 두 번째 극장판 모험을 애니메이션으로 구현하는 데는 오스카 수상 경력에 빛나는 프로듀서 콤비 필 로드와 크리스토퍼 밀러(〈스파이더맨: 뉴 유니버스〉, 〈하늘에서 음식이 내린다면〉, 〈레고 무비〉, 〈미첼 가족과 기계 전쟁〉), 각본가 데이브 콜러햄(〈원더우먼 1984〉, 〈샹치와 텐 링즈의 전설〉), 그리고 감독 호아킴 도스 산토스(〈코라의 전설〉, 〈아바타: 라스트 에어벤더〉, 그리고 〈볼트론: 전설의 수호자〉의 감독 겸 총괄 프로듀서), 켐프 파워스(오스카 수상작 〈마이애미에서의 하룻밤〉의 각본과 〈소울〉의 공동 감독 겸 각본), 그리고 저스틴 K. 톰슨(〈스파이더맨: 뉴 유니버스〉와 〈하늘에서 음식이 내린다면〉 시리즈의 프로덕션 디자이너) 등의 제작진이 한데 뭉쳤다.

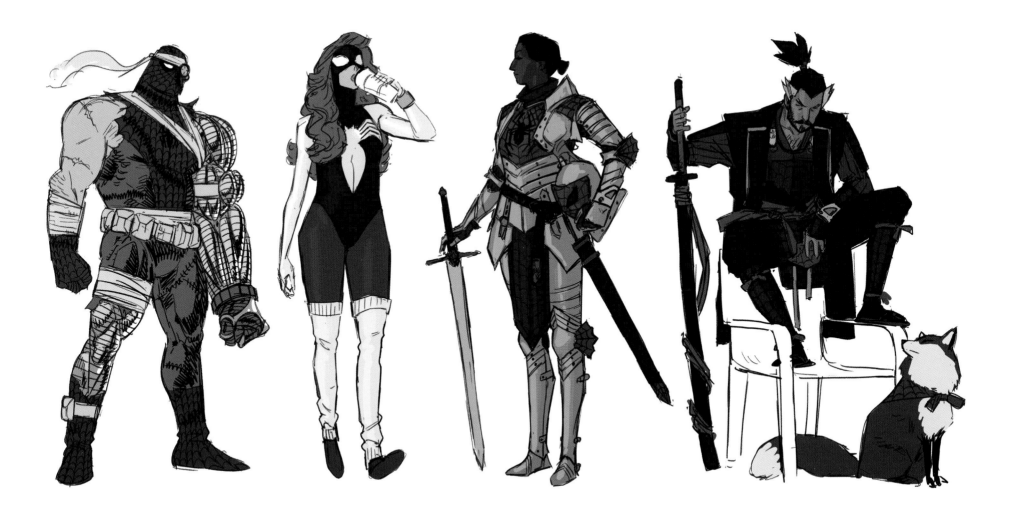

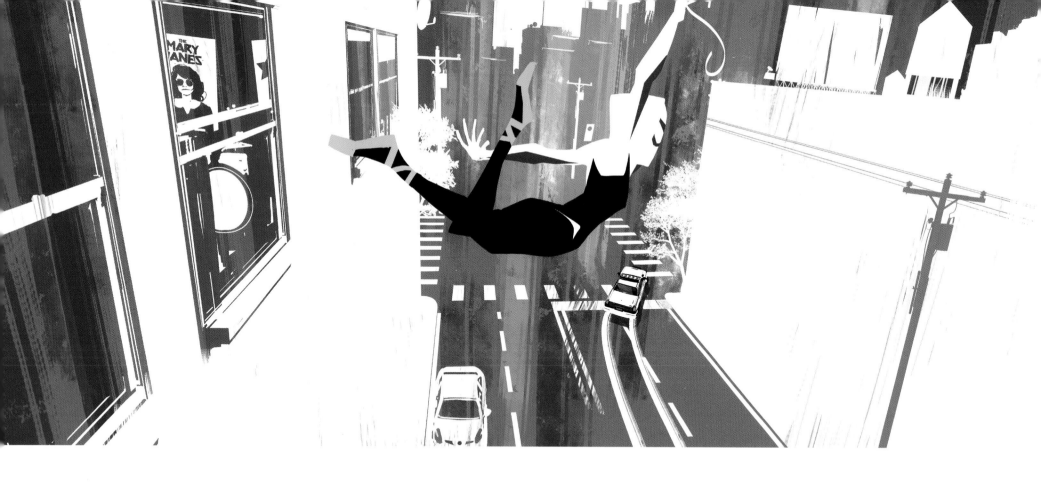

"저희 팀의 가장 놀라운 점은 모두가 각자 전부 다른 의견을 가졌다는 겁니다." 로드의 말이다. "새로 합류한 감독 하나하나가 제각기 영화에 신선한 느낌을 부여하여 우리의 작품과는 완전히 다른 결과물을 만들어 낼 수 있다는 점은 정말로 고무적이었습니다."

그는 말을 이었다. "전작을 특별하게 만든 요소는 확실하게 살리되 굳이 무리수는 두고 싶지 않았습니다. 목표는 일단 정말 재미있는 영화를 만들되, 마일스가 가족 안에서 성장하고 온전한 자아를 갖추는 방법을 배우면서 청소년으로서 갖추고 싶은 독립심과 가족과의 친밀감 간의 마찰을 해결해 나가는 과정에 대해 더 깊이 파고드는 것이었습니다."

밀러에게 있어 이번 속편은 마일스를 비롯한 모든 주인공들의 삶에서 더 새롭고 복잡한 주제에 대해 탐구할 기회였다. "이번 영화 제작에서 정말 돋보이는 점 중 하나는 바로 자신만의 스토리를 쓸 수 있다는 것이었습니다. 일단 다들 많은 공통점을 가진 데다 제각기 잘 알려진 스토리도 갖추고 있지만, 여전히 자신만의 길을 찾아서 새로운 방식으로 나아가야 합니다. 1편에서 마일스라는 캐릭터가 멋졌던 이유는 바로 그런 점이었다고 생각하며, 속편에서도 이 점에 중점을 두고자 했습니다."

또한 밀러는 전작이었던 〈스파이더맨: 뉴 유니버스〉가 엄연한 CG 애니메이션을 마치 손으로 그린 코믹북 아트처럼 표현하는 놀라운 방식을 착안해 냈으니, 이번에도 아티스트 및 기술팀이 어떤 한계를 넘어설 수 있을지 계속해서 탐구 겸 확장을 거듭했다고 덧붙였다. "전작에서 기울였던 모든 작업을 완전히 새로운 차원까지 끌어올렸습니다. 이번 작품에서는 여러 가지 다양한 세계관을 방문하고 직접 확인하게 될 텐데, 각 세

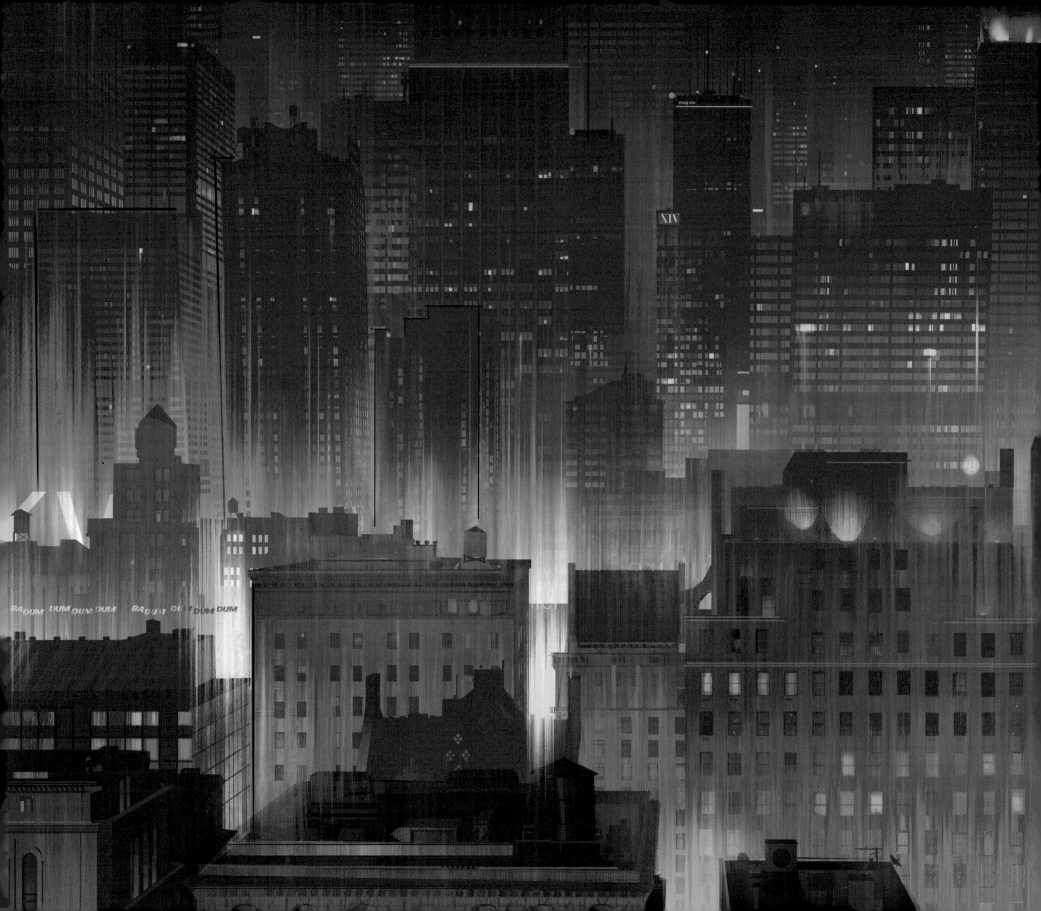

계관은 제각기 고유한 미학과 아트 스타일을 갖추고 있습니다. 이처럼 세계관마다 서로 다른 비주얼을 갖추고자 하였기에 소니 픽처스 애니메이션과 이미지웍스의 제작팀은 그 어떤 제한도 받지 않고 디자인을 만들어 낼 수 있었습니다. 우리가 상상, 구상, 구현할 수 있는 것은 모두 몰입형 3D 환경에서 만들어 낼 수 있었고 그 결과는 종종 입이 떡 벌어질 정도로 놀라울 때가 많았습니다."

오스카 수상 경력으로 빛나는 전작의 감독들인 밥 퍼시케티, 피터 램지, 그리고 로드니 로스먼 역시 이번 후속작의 총괄 프로듀서로 돌아왔다. 램지는 다음과 같이 말했다. "속편에 대한 새로운 아이디어를 검토하기 시작하자 이 세계관에 다시 빠져들면서 마일스의 다음 행보를 직접 확인해보고 싶다는 생각이 들었습니다. 마일스는 후속작이 시작되는 시점에서 조금 더 경험을 쌓은 상태이기 때문에 이번에는 어떤 새로운 문제와 난관에 직면하게 될지 자연스레 기대가 되죠. 관객 여러분 역시 오랜 친구와 다시 만났다는 느낌을 받길 바랍니다. 정말 위험하고 까다로운 시기를 겪게 될 마일스를 꽉 붙잡아주었으면 합니다. 무엇보다도 1편에서처럼 마일스의 여정이 강렬하고 감동적으로 다가와주길 바랍니다."

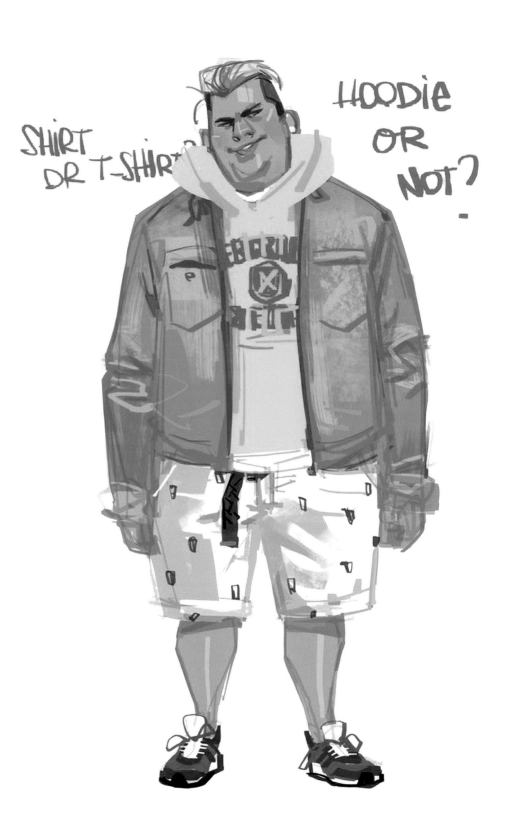

오른쪽:
헤수스 알론소 이글레시아스

옆 페이지 (위):
오렐리언 프레달 + 딘 고든

옆 페이지 (왼쪽 아래):
오렐리언 프레달

옆 페이지 (오른쪽 아래):
캣 차이

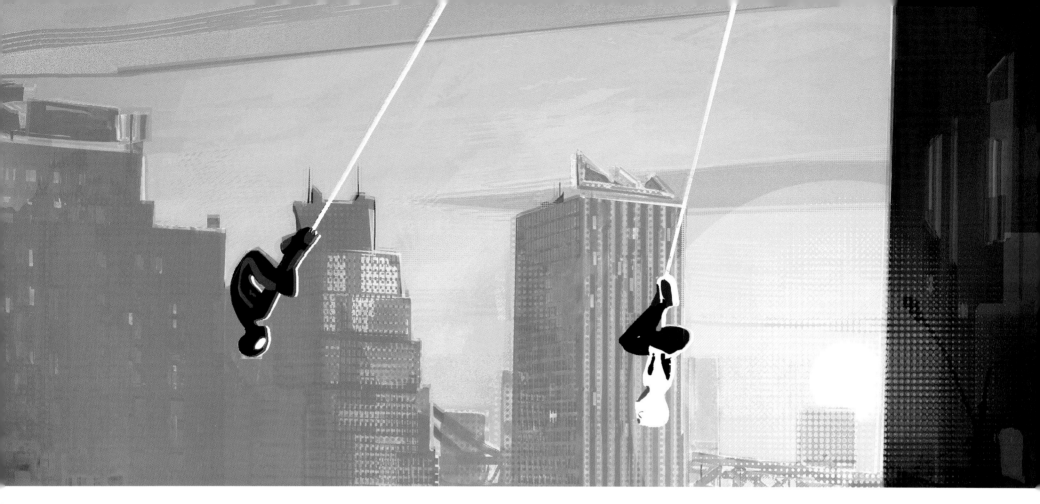

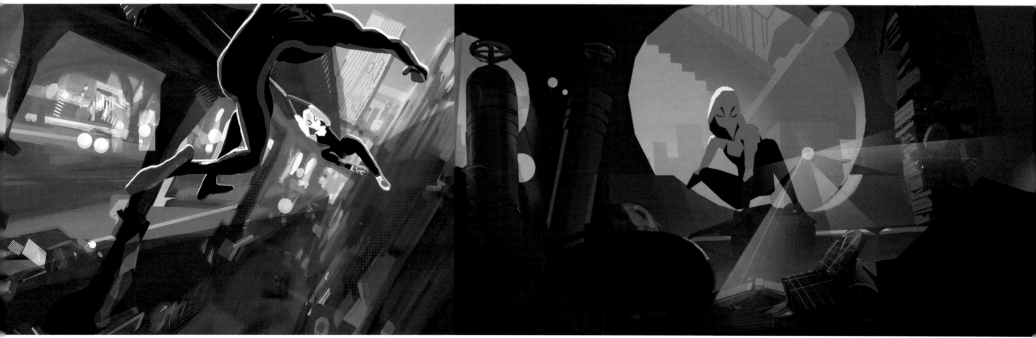

세 배는
원대한 비전

속편을 연출한 세 명의 감독은 각자의 인상적인 커리어를 장식한 모든 프로젝트 중에서도 이번 영화가 가장 도전적일 거란 사실을 잘 알고 있었다. 저스틴 K. 톰슨은 지난 15년간 로드, 밀러와 함께 다양한 분야에서 협업했고 첫 번째 영화였던 〈하늘에서 음식이 내린다면〉에서도 프로덕션 디자이너로 참여했으며, 이번 속편에서는 켐프 파워스와 호아킴 도스 산토스와 함께 감독을 맡게 되었다.

"전편에서 구상은 했지만 구현할 방법을 몰랐거나 영화를 다 볼 때까지 미처 생각하지 못했던 내용이 너무나 많았습니다." 톰슨은 이렇게 회상했다. "매번 '잠깐만, 이럴 수도 있었을 텐데!' 하는 아이디어가 있었죠. 그래서 그런 교훈을 바탕으로 이번에도 비주얼과 스토리 라인 측면에서 한 단계 더 나아가 더 많은 한계를 뛰어넘을 기회를 얻었습니다. 물론 훌륭한 비주얼에는 훌륭한 스토리가 뒷받침되어야죠. 바로 그런 이유 때문에 전작의 감독과 각본진이 훌륭한 성과를 냈던 겁니다."

톰슨은 이번 속편 작업을 통해 자신을 비롯한 감독들이 평생 존경해왔던 천재적 만화 작가들에게 경의를 표할 기회를 얻었다고 말한다. "스파이더맨, 스파이더우먼, 고스트 스파이더 등을 그려 낸 수많은 코믹북 작가들은 지금껏 전부 다른 매체로 작업을 하면서 조금씩 다르게 스파이더맨을 구현해 냈습니다. 마커, 페인트브러시, 펜과 잉크, 심지어 연필까지 정말로 다양하게 그렸죠. 그래서 각종 다양한 매체 기술을 탐구하고 이걸 다시 3D 공간으로 가져와 몰입감을 높일 수 있었다는 점은 정말로 흥미로웠습니다. 여러분은 이런 세계관을 마주할 때마다 정말 코믹북 속으로 한 발짝 걸어 들어가면서 각각의 세상을 만들어 낸 다양한 매체들을 생생하게 느낄 수 있을 것입니다."

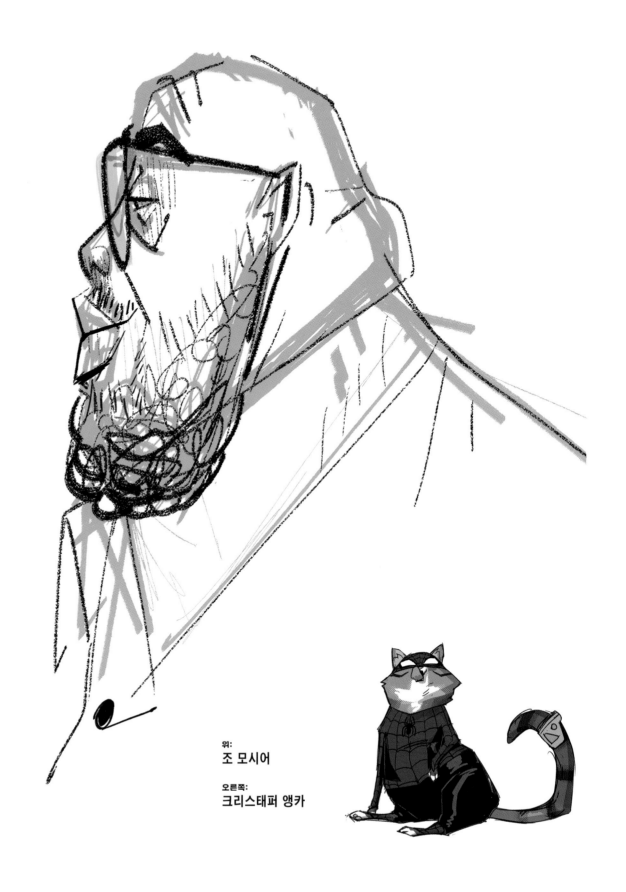

위:
조 모시어

오른쪽:
크리스태퍼 앵카

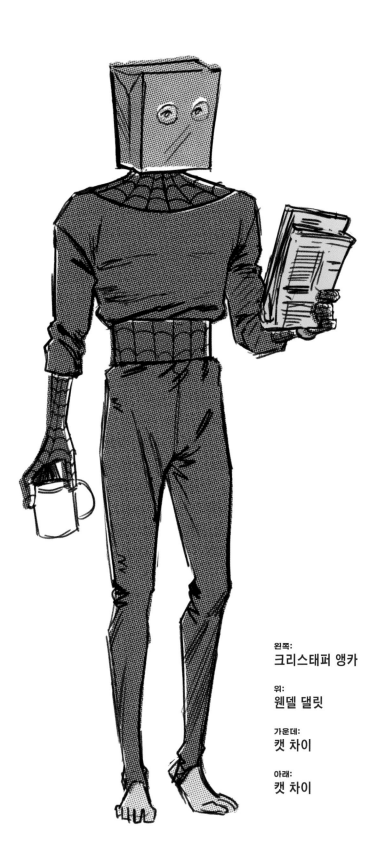

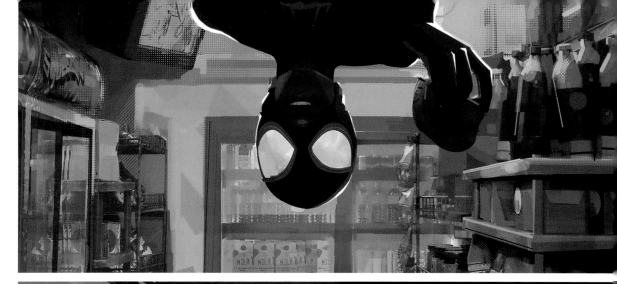

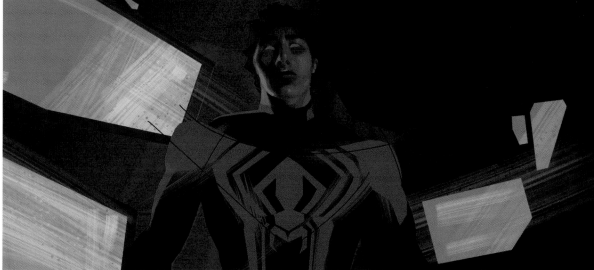

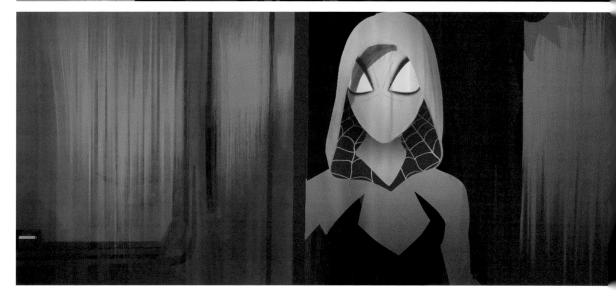

왼쪽:
크리스태퍼 앵카

위:
웬델 댈릿

가운데:
캣 차이

아래:
캣 차이

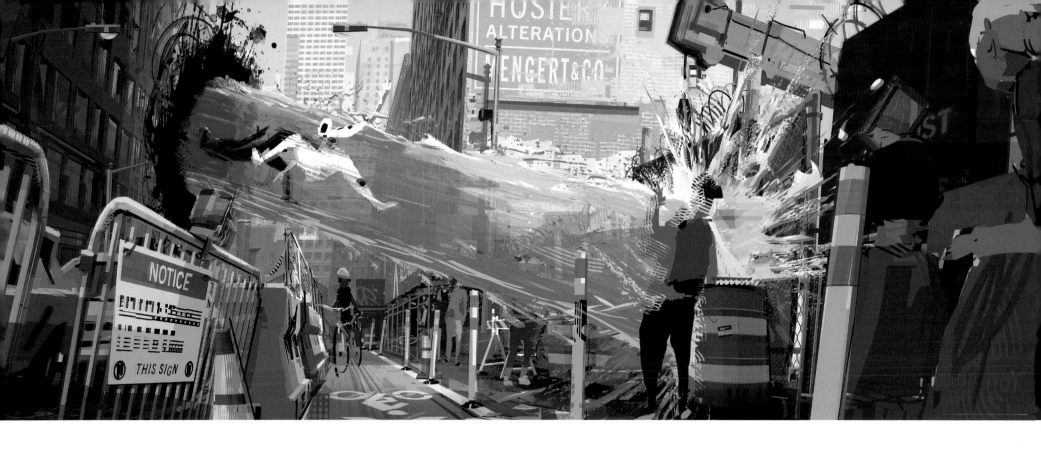

호아킴 도스 산토스는 전편 작업의 막바지 무렵에라도 프로젝트에 합류할 수 있어서 정말 행운이었다고 말했다. "1편 촬영의 마무리 단계가 되어서야 실제 진행 상황에 대해 처음 알게 되었는데 정말 깜짝 놀랐습니다. 평생 애니메이션과 만화의 열렬한 팬이었던 입장에서 보기에 이 프로젝트는 모든 매체의 영향을 구현하면서 그 예술의 형태를 완전히 새로운 차원으로 끌어올렸습니다. 그래서 제대로 빠져들게 되었죠."

도스 산토스는 계속해서 설명했다. "로드와 밀러의 제작팀에 함께한다는 것은 곧 누구나 목소리를 낼 수 있다는 뜻이었습니다. 아이디어가 괜찮고 또 먹히기만 한다면 누가 냈든 상관없이 그냥 투입되었습니다. 우리 감독들 셋은 각자 초능력을 가

졌다는 농담을 자주 하곤 하는데요. 예를 들어 저스틴 K. 톰슨은 디자인 안목이 굉장하며 온갖 다양한 세계관에 대한 디자인을 어떻게 밀어붙여야 할지 잘 알고 있습니다. 켐프는 정말 놀라운 각본가로 그가 직접 쓴 이 환상적인 작품은 그 어떤 찬사를 받더라도 부족하며, 정말이지 절대적인 거장이라고 생각합니다. 저는 스토리 아티스트로서 시각적 카메라워크로 스토리텔링을 풀어냅니다. 저희 셋은 각자의 작업물을 끊임없이 확인하고 또 서로에게 보여주면서 의견을 교류했습니다. 굉장히 민주적인 작업이었죠."

"이번 작품은 수많은 기법을 서로 결합하고 어느 한 가지 규칙에 얽매이지 않으면서 독특한 개성을 만들어 냈습니다. 필요

위:
마이크 매케인

위:
데이브 R. 블레이크

다음 양쪽 페이지:
패트릭 오키프

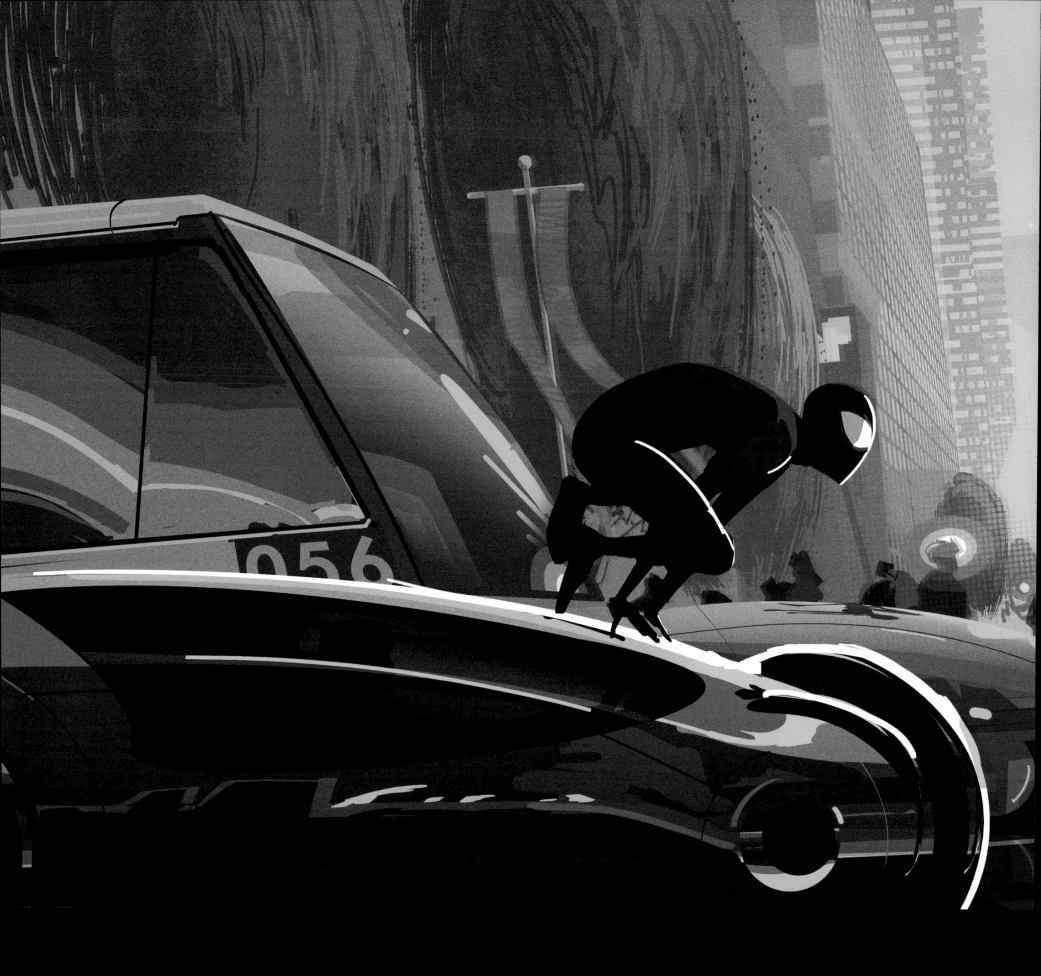

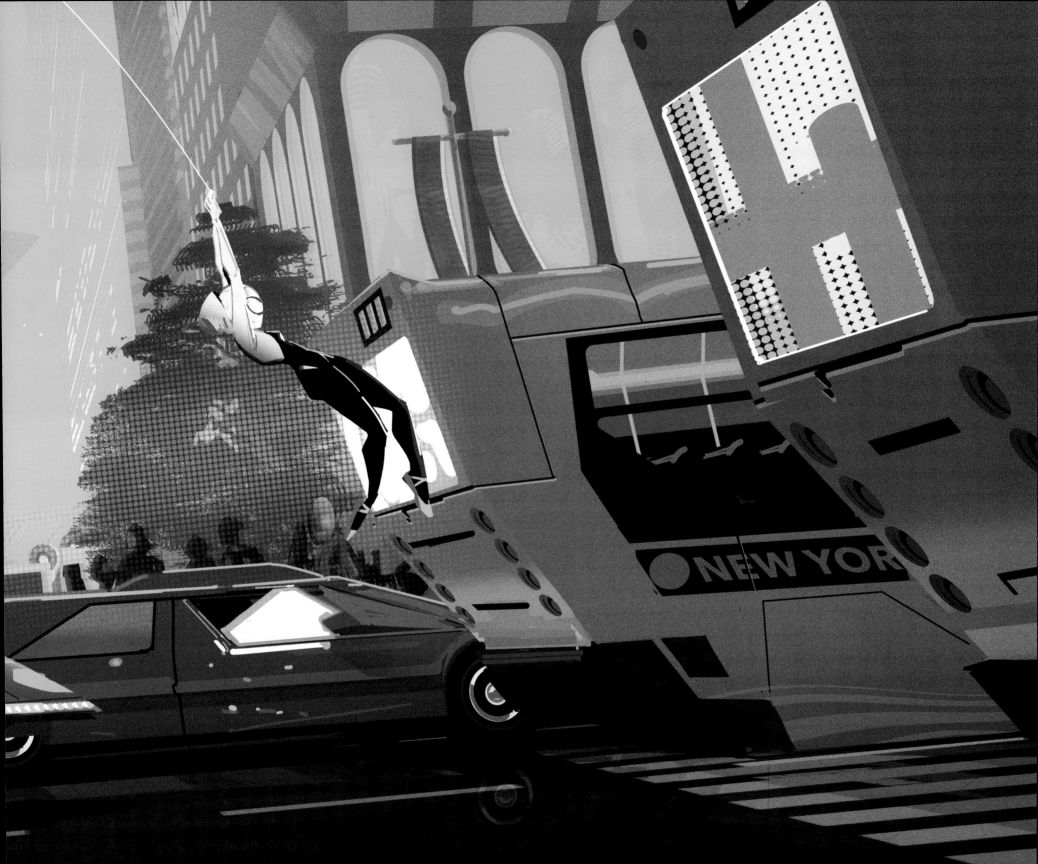

위:
헤수스 알론소 이글레시아스

옆 페이지 (위):
웬델 댈릿

옆 페이지 (아래):
피터 챈

하다면 무엇이든 표현하는 식으로요!" 도스 산토스는 덧붙였다.

파워스는 스파이더맨 유니버스 시리즈와 같은 대규모 장편 애니메이션의 연출을 마치 정거장을 그냥 지나치는 고속 열차에 올라타는 데 비유했다. "우선 배울 게 굉장히 많습니다. 장편 애니메이션 제작은 애초에 엄청난 협업이 필요한 작업인데

이렇게 재능 있는 사람들과 함께 일할 수 있는 기회를 얻게 되어 기뻤습니다. 이들이야말로 정말 장편 애니메이션의 패러다임을 완전히 바꿔놓았다고 생각합니다. 〈스파이더맨: 뉴 유니버스〉는 단순히 기술적으로 아름답기만 했던 영화가 아니라 가슴 뭉클한 스토리를 갖춘 영화이기도 했습니다."

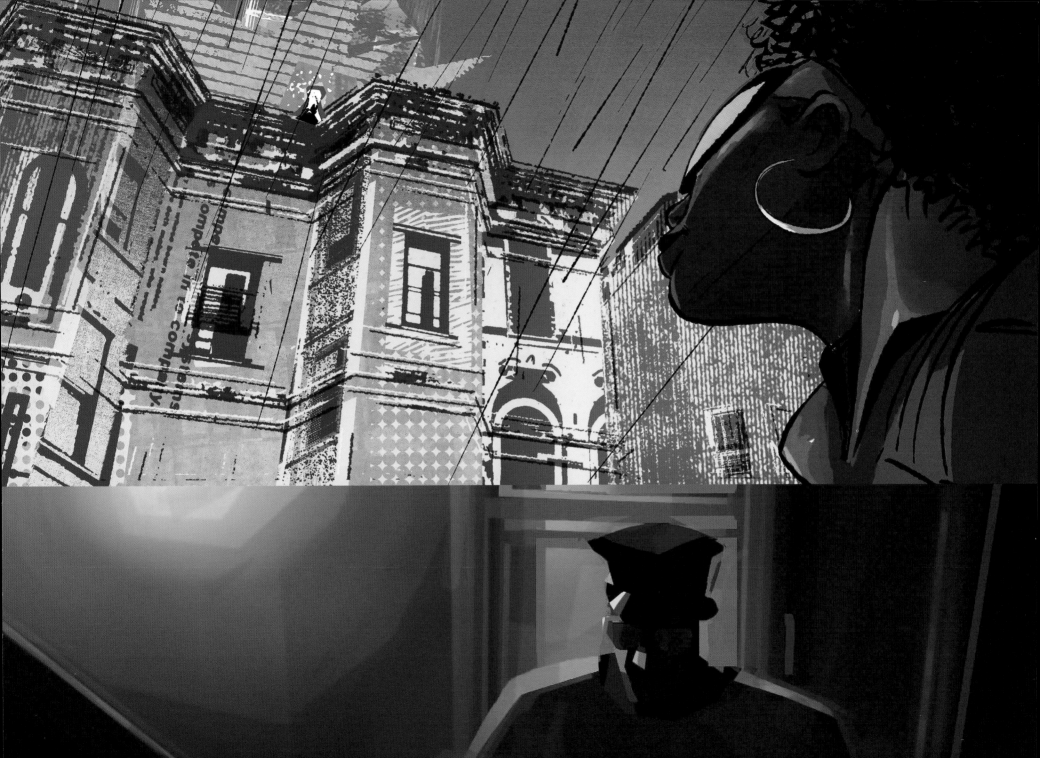

과거와 미래를 잇는 연결 고리

이번 작품의 프로덕션 디자이너이자 전편의 아트 디렉터였던 패트릭 오키프는 소니에서 개발된 신기술 덕분에 더욱 양식화된 2D 그래픽과 예술의 경지에 이른 첨단 CG 비주얼의 간극을 메울 수 있었다고 설명해주었다. "예전에는 표현 방식이 종이에 그린 그림뿐이었지만 누구나 작가의 의도와 손길을 느낄 수 있었습니다." 오키프는 말했다. "하지만 이 정도 스케일과 목표의 영화를 제작하려면 CG 파이프라인을 거쳐야 합니다. 또한 스토리텔링 방식에 따라 달라지기는 하지만, 우리는 전통적 기법과 미래적인 첨단 기술을 한데 결합하고 싶기도 했습니다. 그래서 공간 속을 움직이는 캐릭터의 윤곽선을 잉크로 딸 새로운 툴을 제작해서, 셰이더도 캐릭터에게 고정되는 게 아니라 웻온웻 페인팅(바탕 레이어가 채 마르기도 전에 젖은 물감으로 그 위를 페인팅하는 기법)처럼 블리딩과 블렌딩이 나타나게 됩니다."

왼쪽:
헤데 스로다와

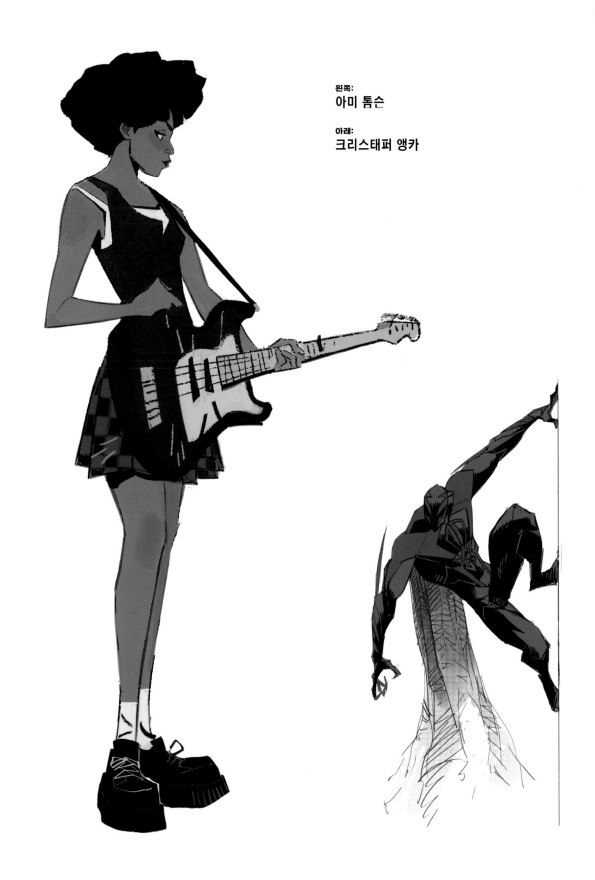

왼쪽:
아미 톰슨

아래:
크리스태퍼 앵카

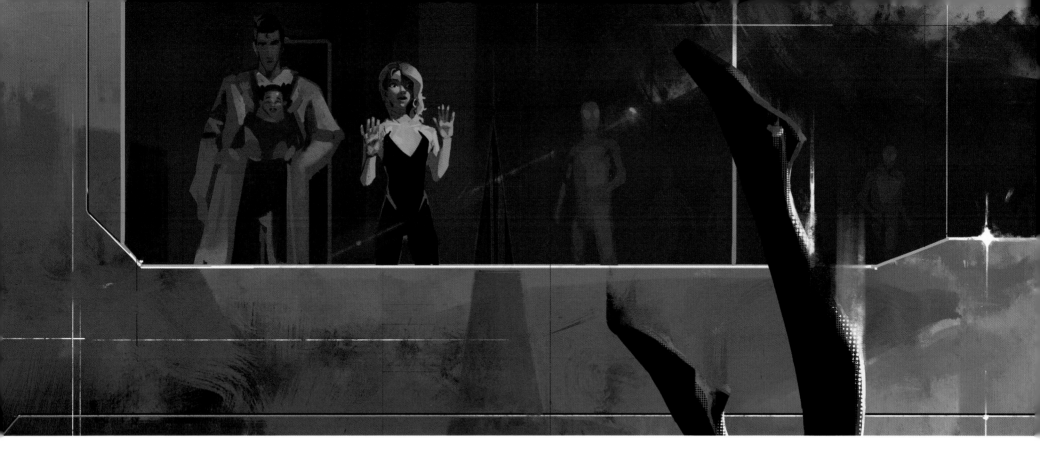

위:
제이 타쿠르

오른쪽:
잭 레츠

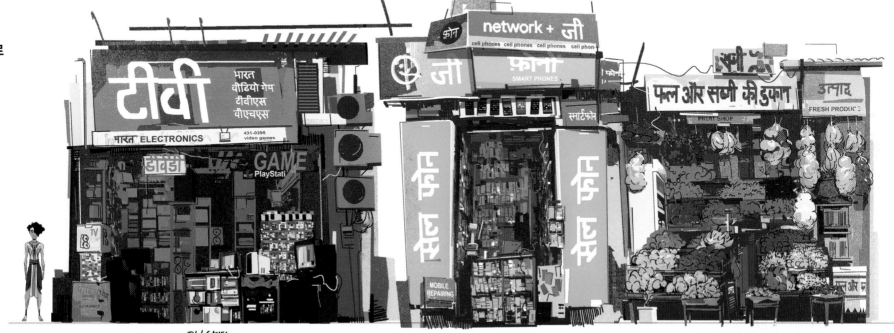

TV / GAMES

CELL PHONES

FRUIT / VEGETABLES

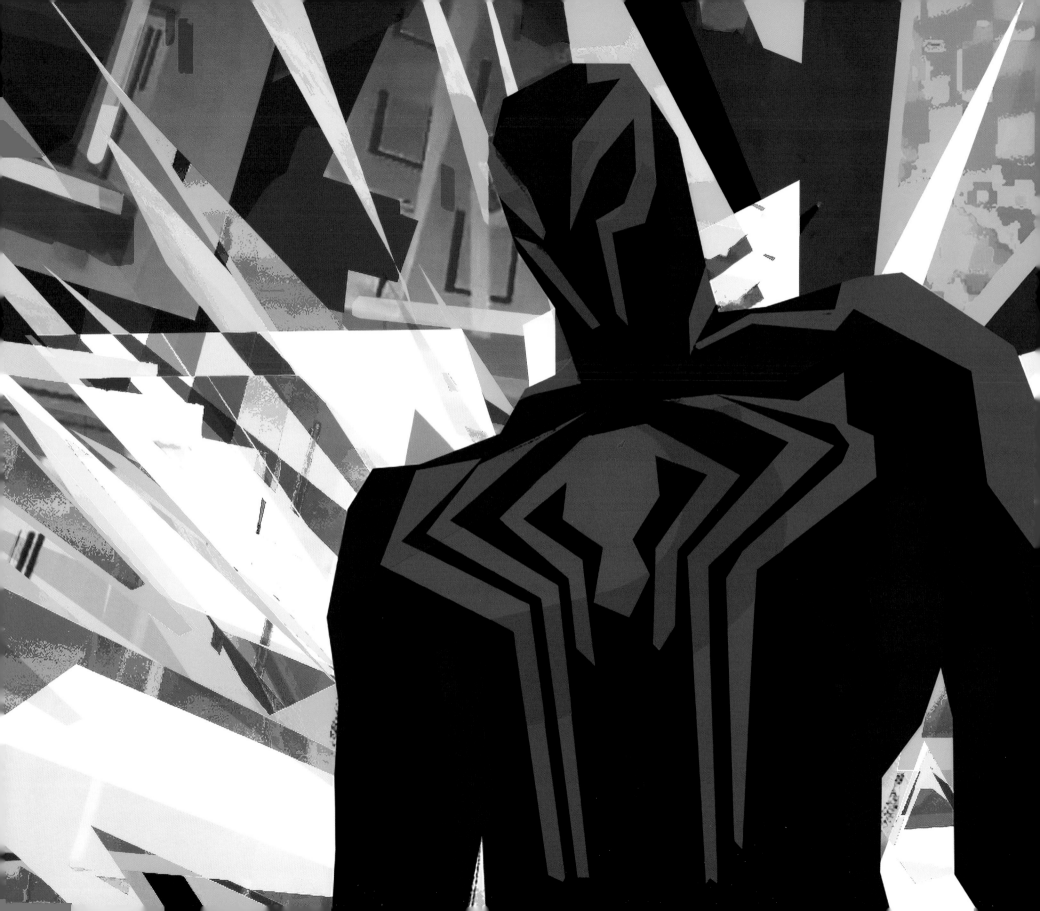

위:
피터 챈

옆 페이지:
마이크 매케인

아트 디렉터 딘 고든도 덧붙였다. "이번 프로젝트에서 가장 큰 난관이자 보람 중 하나는 우리가 방문하게 될 세계관별로 명확한 시각적 개성과 그 상징을 개발하는 것이었습니다. 즉 각 세계별 구상과 이미지 구성 방식이 확연히 달라야 했다는 뜻입니다. 그래도 우리의 구상이 불가능할 것 같다고 걱정할 필요가 없다는 점은 좋았습니다. 우리의 임무는 아트를 제작해서 기술 부서로 넘기는 것이었고, 기술 부서에서는 이렇게 받은 생생하고 다양한 일러스트 스타일을 CG로 재현해 냈습니다. 그래서 기술적 가능 여부의 제약 없이 화면에 영감과 예술성을 펼칠 수 있습니다."

"새로 등장한 캐릭터나 새단장을 거친 전작의 캐릭터들도 그래픽 면에서 더욱 선명해졌습니다." 캐릭터 애니메이션 책임자 앨런 호킨스의 말이다. "일부 디자인에서는 각진 정도와 전반적 비율 및 스케일이 훨씬 커졌습니다. 지금껏 한 번도 묘사된 적 없는 세계관을 소개하면서도 각 세계마다 특별한 규칙과 환경, 그리고 디자인 감성을 정해두었습니다. 전편에서 효과가 있었던 요소는 더욱 개선했고, 주목을 받지 못했던 요소는 새롭게 단장했죠. 여기에 모두가 기대하고 있는 연기와 복잡성, 그리고 깊이까지 생각한다면 훨씬 더 어려워집니다. 캐릭터들은 제각기 개인적 관계와 압박에 따라 심층적인 필요와 요구를 갖추고 있습니다. 그래서 주제와 발상 면을 정말 심도 있게 파고들어야 했는데, 캐릭터 모션의 미묘한 변화만으로도 관객들에게는 다양한 메시지를 전달할 수 있기 때문이었습니다."

시각효과 담당자 마이크 래스커도 지적했다. "상상의 한계를 뛰어넘어 지금껏 영화에서 볼 수 없었던 영역에 도전하는 비주얼의 제작이란 매우 흥미진진하면서도 어려운 일입니다. 〈스파이더맨: 어크로스 더 유니버스〉의 모든 세계는 제각기 고유한 개성을 지니고 있으며, 우리는 아티스트로서 이런 세계

를 구성하는 방법을 창안하는 것뿐만 아니라, 그 속을 누비면서 생동감을 부여해야 했습니다." 영화의 스토리를 담당한 옥타비오 E. 로드리게스(2021년작 〈고징닌 론〉의 공동 감독)는 〈아키라〉, 〈블레이드 러너〉 등의 고전 명작과 미래적 디자이너 시드 미드의 작품 등을 참고하여 여러 가지 스파이더맨 세계관을 구상하는 작업이 정말로 흥미로웠다고 한다. 또한 전 세계의 다양한 문화, 인종, 그리고 국가를 표현해 내려 했던 영화 제작진의 노력에 찬사를 보내기도 했다. "다양한 캐릭터와 문화를 최대한 사실적으로 표현하고자 노력했습니다. 그래서 인도와 영국 등 다양한 지역에서 활동하는 스파이더맨들의 평행세계를 확인할 수 있을 것입니다. 이를 통해 관객 여러분이 '인생은 힘들 수 있지만 자신의 길을 계속 나아가야 한다. 물론 언제든지 도움을 청해도 괜찮다!'는 메시지를 얻었으면 합니다. 관객들이 같은 장면을 계속 돌려 보면서 디테일 하나하나를 직접 분석할 것 같은 영화를 작업하는 건 정말 즐거웠습니다."

양쪽 페이지:
헤수스 알론소 이글레시아스

다음 양쪽 페이지:
피터 챈

캐릭터와
세계관 가이드

마일스 모랄레스
스파이더맨

흑인 아버지와 푸에르토리코인 어머니를 둔 소년, 마일스 모랄레스는 여전히 스파이더맨으로서 겪었던 첫 경험의 여운을 완전히 벗지 못했다. 그래도 〈스파이더맨: 어크로스 더 유니버스〉에서는 나이를 두 살 더 먹은 데다 고등학생 슈퍼히어로로서 활동하는 난관을 1년 정도 겪으면서 좀 더 현명해졌을 것이다.

"영화의 배경은 전편의 결말 후 2년이 지난 시점이며, 지금 마일스와 그웬이 처한 상황을 직접 확인할 수 있을 겁니다." 각본 겸 프로듀서, 필 로드의 말이다. "마일스는 그 사이에 급성장을 겪었기에 새롭고 멋진 캐릭터 디자인을 부여할 만한 구실이 생겼습니다. 그래도 여전히 슈퍼히어로가 된다는 게 어떤 건지 알아내려 노력하고 있습니다. 문제는 마일스의 주변에 비슷한 사람들이 있었을 때는 그런 성찰을 하기가 훨씬 쉬웠지만, 지금은 그런 동류가 전부 떠나버렸기 때문에 마일스와 그웬 모두가 겪고 있는 일에 대해 이해해줄 사람이 없다는 것입니다."

감독 호아킴 도스 산토스도 거들었다. "이것은 마일스의 이야기입니다. 우리가 방문하는 온갖 놀라운 세계들도 그 이야기를 담고 있습니다. 그래서 자칫 사탕 가게에 들어간 어린애들처럼 새로운 세계의 모습에 눈이 돌아갈 수도 있었지만, 결국 관객들은 마일스의 시선으로 이 만화경 같은 세계들을 여행하게 될 거란 점을 잊지 않았습니다."

"사춘기 소년들은 13~15살 사이에 굉장히 빨리 크기 때문에 마일스의 얼굴과 체격에도 급격한 변화가 나타나야 했습니다." 캐릭터 디자이너 조 모시어의 말이다. "처음에 마일스의 얼굴을 디자인할 때도 전작에서 보여주었던 어린 마일스 본연의 모습과 매력을 최대한 유지하면서도, 얼굴의 골격과 눈썹 아래 움푹 들어간 부분에 음영을 더하고 길이를 늘리는 등 전반적

이 페이지:
패트릭 오키프

옆 페이지(위):
피터 챈

옆 페이지(아래):
크리스태퍼 앵카

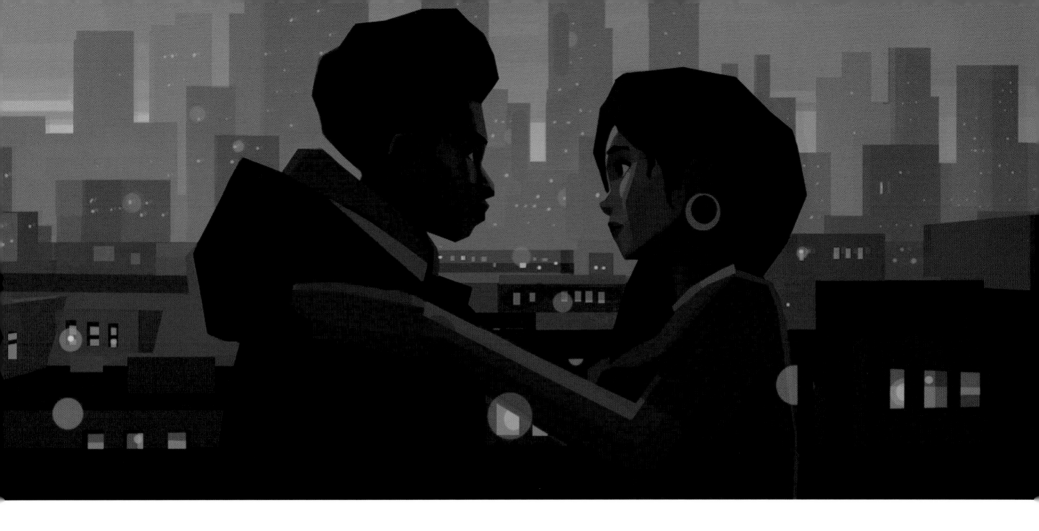

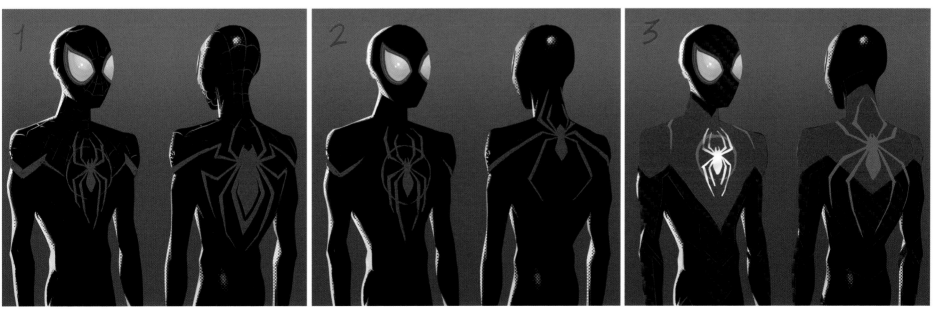

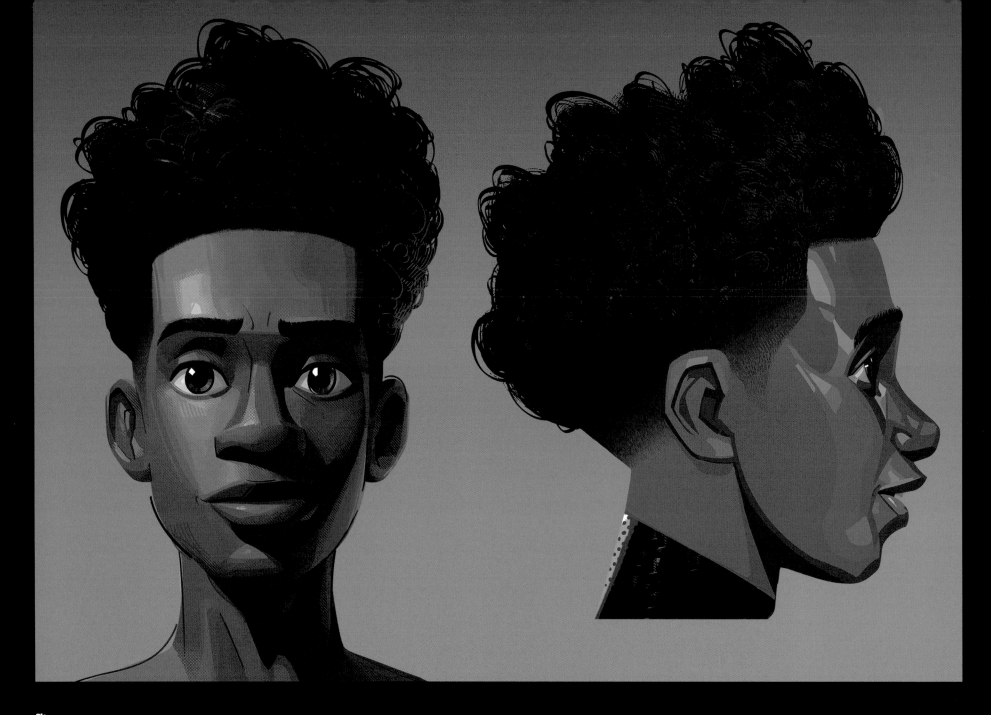

마일스 모랄레스

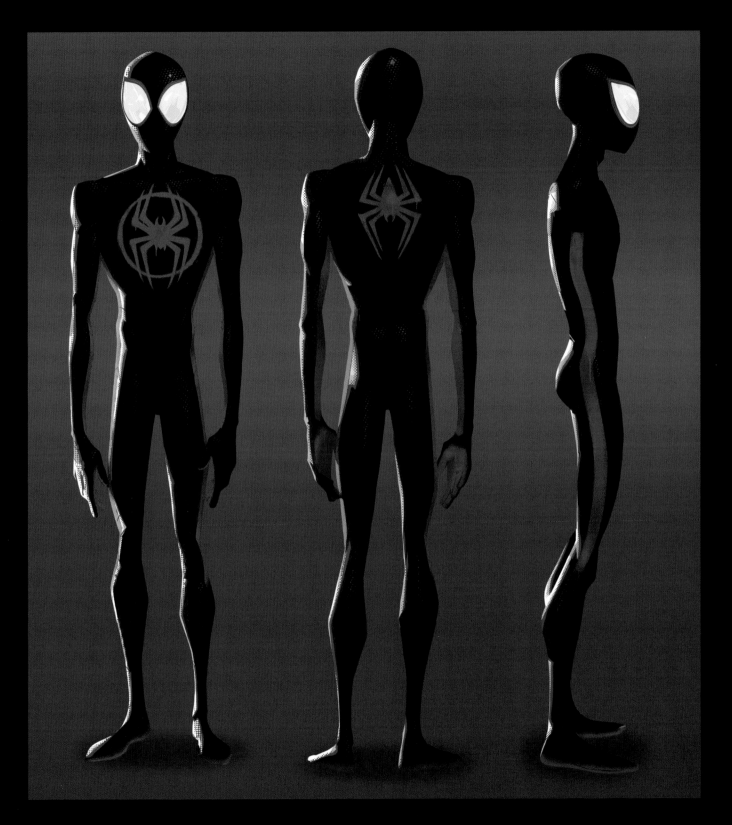

왼쪽:
윌 코이너

아래:
윌 코이너

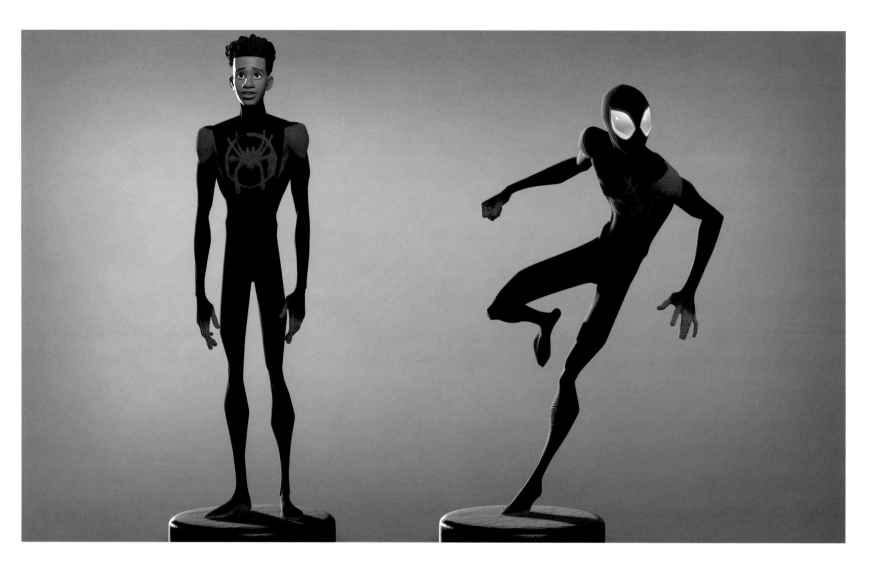

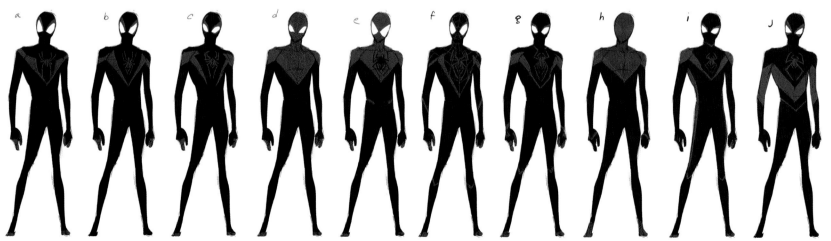

맨 위:
데이브 R. 블레이크

옆 페이지 (위):
오마 스미스

위:
딘 고든 + 웬델 댈릿

옆 페이지 (아래):
크리스태퍼 앵카

인 구조에 톤을 더해주었습니다. 신체적 성장에도 비슷하게 접근했습니다. 이 과정에서 NBA 선수 카와이 레너드의 고등학교 시절 사진을 보게 되었는데, 그때부터 이미 어깨가 상당히 넓게 발달되어 있었다는 사실을 알아냈습니다. 그래서 마일스도 어깨를 훨씬 넓히고 키도 30cm 이상 더 키우면서도 마른 체형은 그대로 유지했습니다. 근육은 살짝 붙었지만 아직 살이 다 붙지는 않았죠. 그래서 마일스의 윤곽선을 보면 어깨가 넓으면서도 팔은 여전히 가늘기 때문에 양팔과 몸통 사이에 빈 공간이 상당하다는 사실을 알 수 있습니다."

코믹북 아티스트 겸 디자이너, 크리스태퍼 앵카(〈엑스맨〉, 〈캡틴 마블〉 등)는 다음과 같이 회상했다. "마일스의 초기 디자인을 바탕으로 성장의 흔적을 보여주면서도 이전 작들에서 호평을 받았던 요소 전반은 그대로 유지시킬 방법을 찾으려고 거의 몇 달 정도는 매달린 것 같습니다. 대강 80번이 넘는 재고 끝에 세련되고 멋진 느낌과 캐릭터와의 일체감을 주면서도 수작업을 한 듯한 예술적 인상의 디자인을 완성했습니다."

영화 속 마일스의 의상을 디자인한 아티스트, 브리 헨더슨 역시 주인공이 어떤 옷을 입을지 고민하는 과정이 좋았다고 말했다. "마일스는 아직 애죠. 그래서 항상 옳은 결단과 의지를 발휘하지는 못합니다." 헨더슨은 강조했다. "세상으로부터 있는 그대로 주목받고 싶어 하면서도 동시에 숨겨야 할 것이 많다는 이중성이 있었기 때문에 마일스를 디자인하는 일이 더욱 즐거웠던 것 같습니다. 얘한테 패딩을 입히는 건 정말 재미있었어요!"

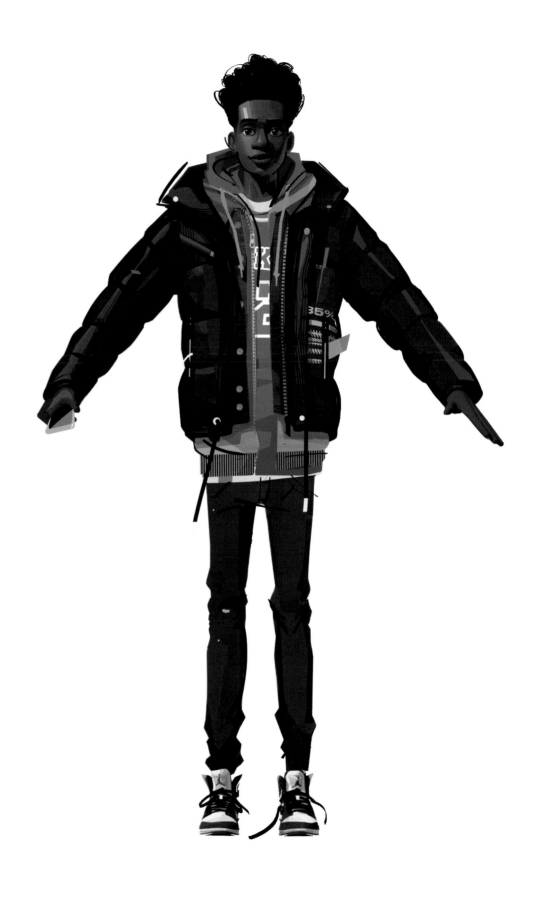

이 페이지:
티파니 램

옆 페이지:
패트릭 오키프

다음 양쪽 페이지:
웬델 댈릿

38 마일스 모랄레스

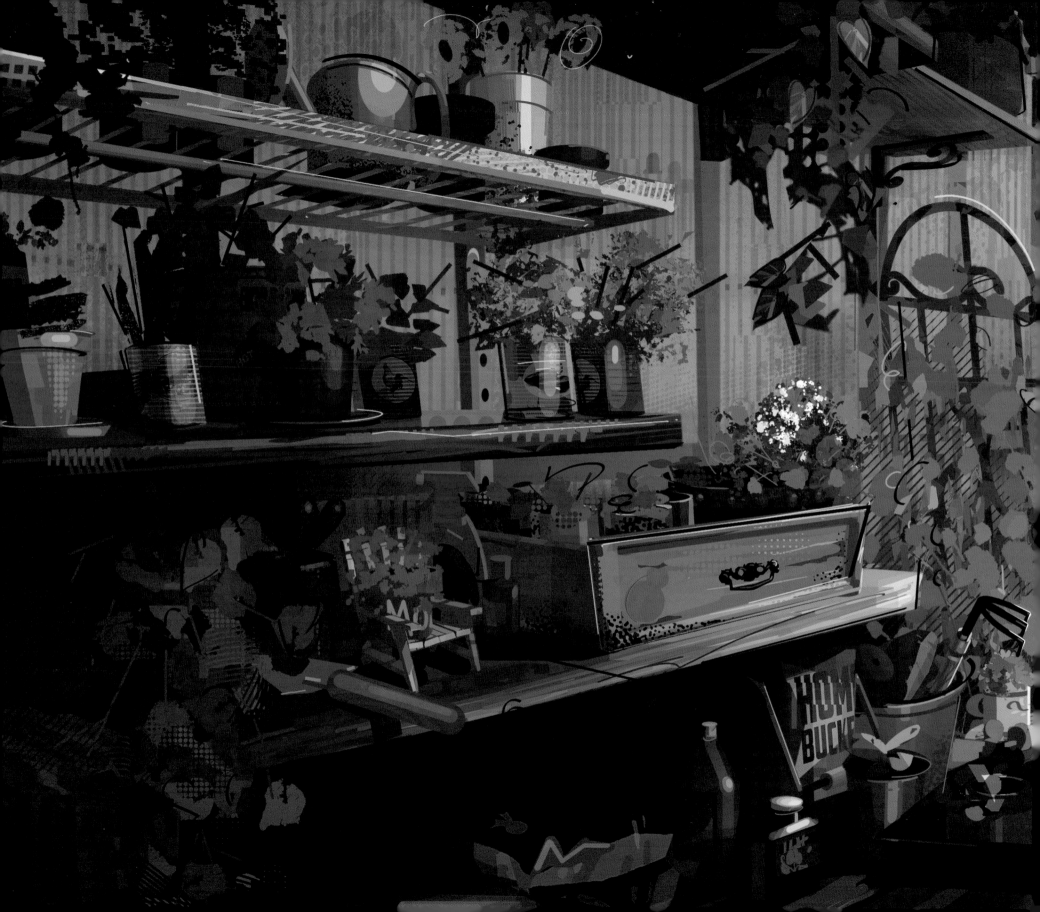

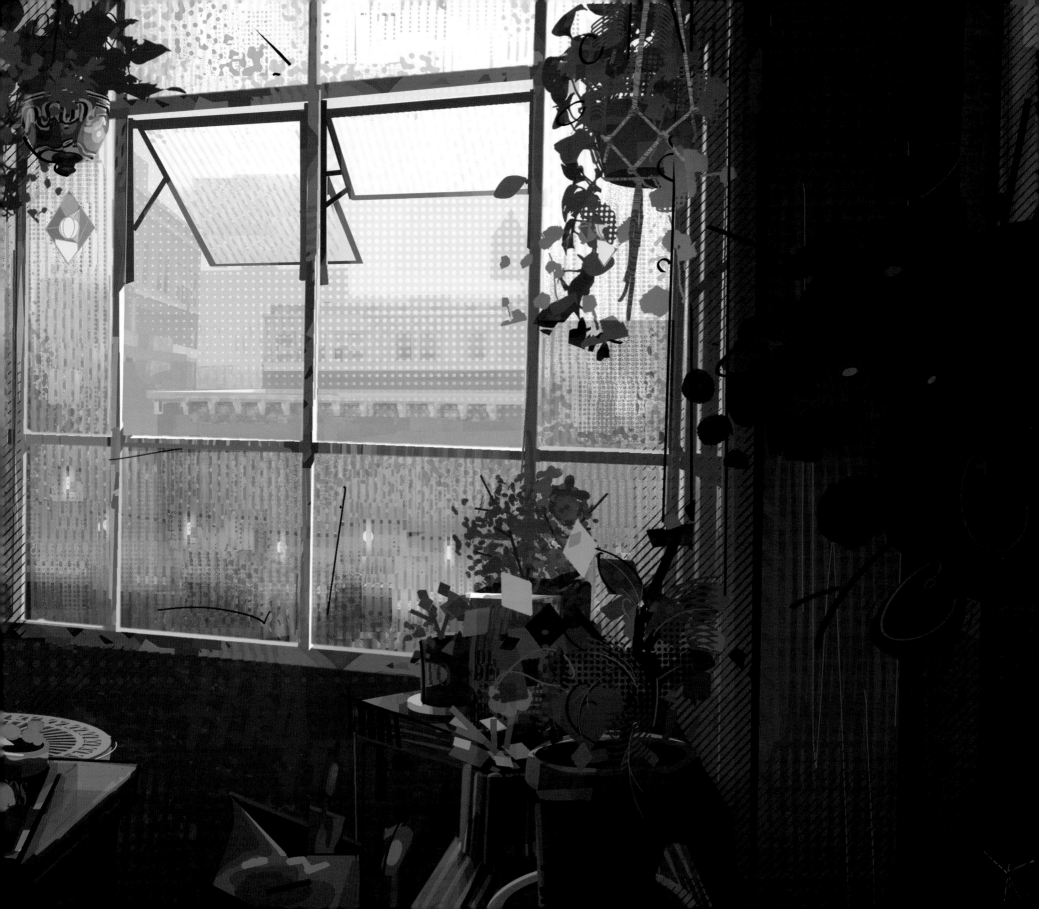

리오 모랄레스

마일스의 사려 깊고 자상한 어머니는 이번 작품에서도 핵심적인 역할을 맡는다. 리오는 여전히 간호사로 일하고 있으며, 마일스가 인생의 난관에 부딪혀 좌절하고 스트레스를 받는 상황에서도 계속해서 아들을 응원해준다.

"마일스와 리오는 언제나 정말 화목한 관계였지요." 감독 켐프 파워스는 말했다. "하지만 리오는 아들과의 거리가 점점 멀어지고 있다는 사실을 깨닫고 커다란 근심을 품게 됩니다. 또 남편도 요즘 정신을 계속 다른 데 파는 데다 덤벙거리는 통에 예전만큼 믿음직하지 않다는 사실에 좌절감도 느낍니다. 게다가 마일스가 자신에게 뭔가 숨기는 것 같아 슬프기도 하죠. 아들이 자신에게 거짓말을 늘어놓는 족족 그게 거짓이라는 걸 눈치채기도 합니다. 그래서 영화 속 시점의 리오는 굉장히 힘든 시기를 겪고 있습니다."

의상 디자이너 브리 헨더슨은 이렇게 강조했다. "마일스의 부모님은 저희 어머니와 삼촌들을 떠올리는 인물상이라 작업 내내 옛날 생각이 많이 났습니다! 그분들이라면 마일스를 얼마나 사랑할지, 또 마일스에게 얼마나 보탬이 되어줄지 생각하면 정말 마음이 따뜻해집니다."

오른쪽:
**헤수스 알론소
이글레시아스**

왼쪽:
크리스태퍼 앵카

옆 페이지 (위):
피터 챈

옆 페이지 (아래):
데이브 R. 블레이크

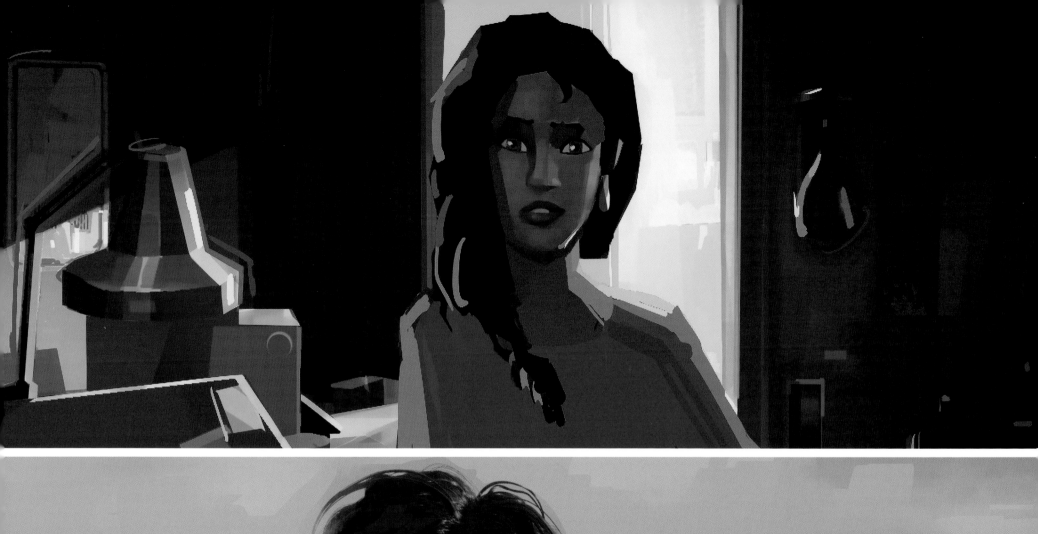
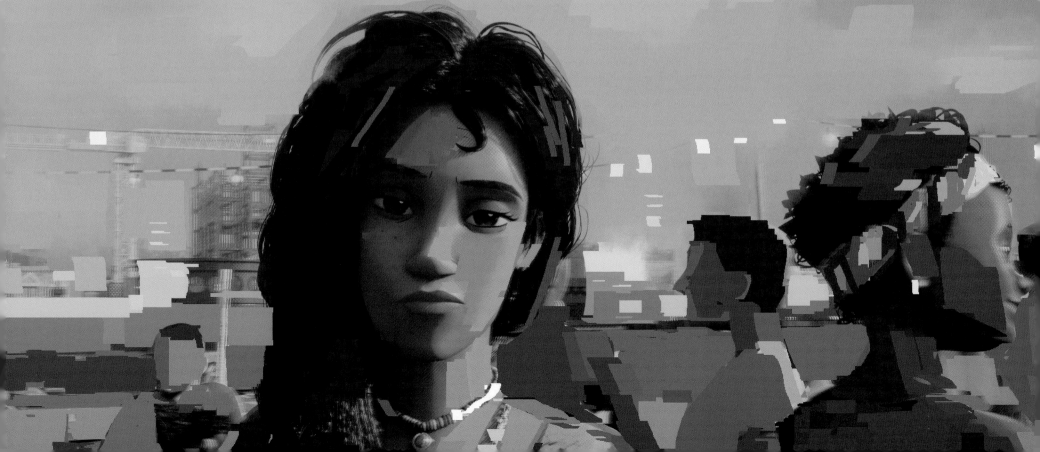

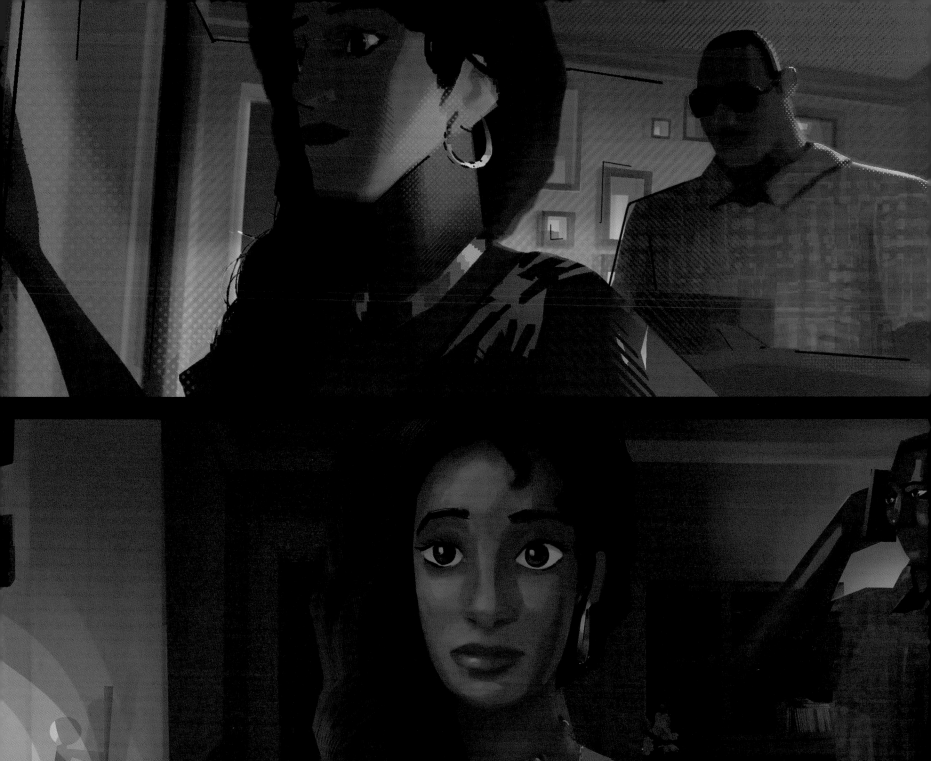

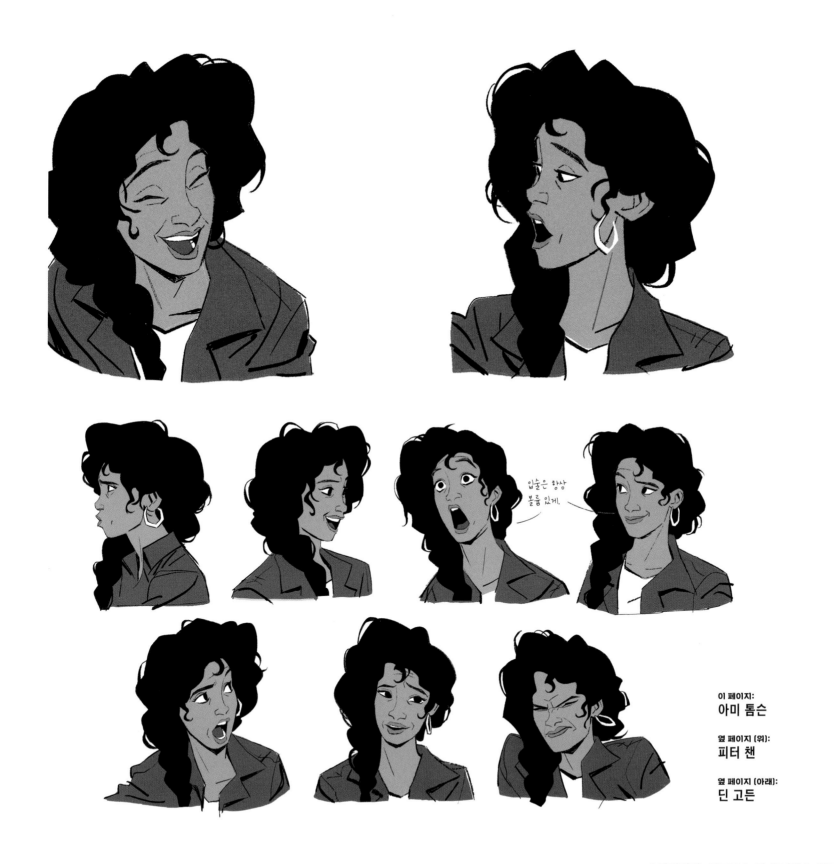

입술은 항상
볼륨 있게.

이 페이지:
아미 톰슨

옆 페이지 (위):
피터 챈

옆 페이지 (아래):
딘 고든

제프 모랄레스

마일스의 아버지는 〈스파이더맨: 뉴 유니버스〉에서의 모험에서 아들을 사랑하고 아끼는 올곧은 경찰관으로 등장한 바 있다. 하지만 두 사람은 이번 작품 초반에 다소 긴장된 관계를 보여준다. 감독 켐프 파워스는 다음과 같이 설명한다. "마일스가 다소 조숙했던 아이에서 갑자기 훤칠하고 변덕스러운 청소년으로 성장하자, 아들과 친밀한 관계를 유지했던 제프 역시 낯선 상황을 맞이하게 됩니다. 물론 아들에게서 그렇게나 거리감이 느껴지는 이유가 사실 마일스가 '친절한 이웃, 스파이더맨'으로서의 이중생활을 하고 있기 때문이라는 건 전혀 모르죠."

　총괄 프로듀서 아디티야 수드도 덧붙였다. "브라이언 타이리 헨리가 훌륭하게 더빙해준 제프는 현실 감각도 있지만 아빠로서의 무조건적 사랑으로 가득한 경이로운 인물입니다. 그래서 마일스가 멀티버스를 넘나드는 와중에도 가족에게 정서적으로 안착할 수 있는 바탕이 되어줍니다. 캐릭터 디자인 역시 인상적인 체구를 통해 싸움을 결코 두려워하지 않는 면모를 나타내는 동시에, 따뜻한 바디 랭귀지를 통해 모두를 안전하게 지키고 싶다는 마음도 보여줍니다."

　게다가 제프와 스파이더맨(마일스) 간에 점점 돈독해지는 관계 덕분에 직장에서도 승진하게 되자 상황은 더 꼬인다. 이야기가 전개되면서 마일스는 아버지의 승진이 곧 죽음으로 이어질 것이라는 사실을 알게 되고, 제프를 그 운명으로부터 구하겠다는 고집을 품으면서 친구들과 갈등을 빚는다.

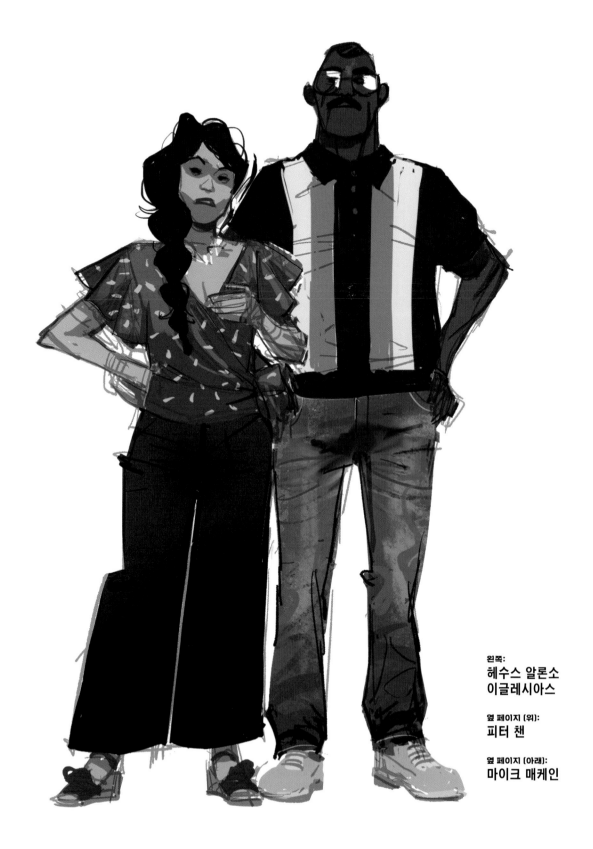

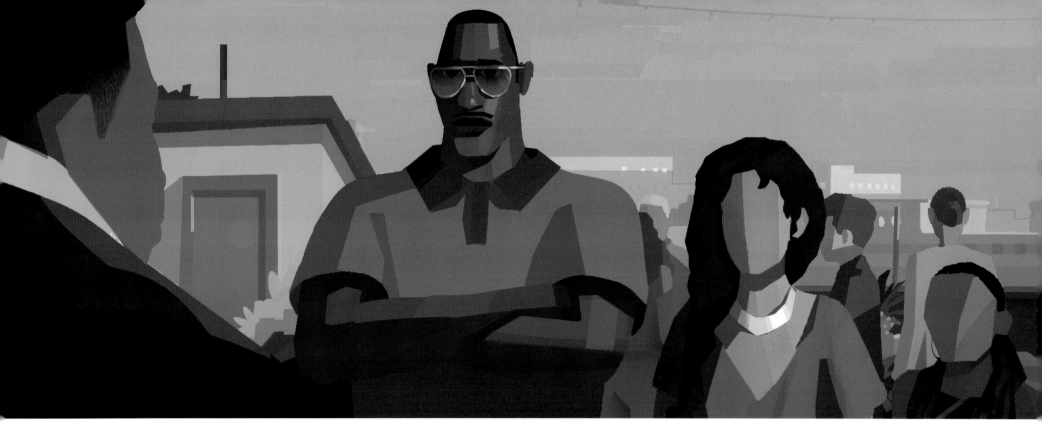

그웬 스테이시
스파이더우먼

그웬 스테이시, 일명 지구-65의 '어메이징 스파이더우먼'은 이번 속편에서 다양하고 새로운 난관과 마주치게 된다. 그웬은 강화된 근력과 속도, 민첩성, 스파이더 센스, 그리고 벽을 타고 오르는 능력까지 전부 갖추고 당당한 슈퍼히어로로 활동하고 있다. 그렇기에 현재 마일스가 겪고 있는 상황, 즉 평범한 고등학생이자 가면을 쓴 정의의 투사로서 살아가는 이중생활의 고충을 이해할 수 있는 인물이다.

프로듀서 크리스티나 스테인버그는 말했다. "강한 여성 슈퍼히어로를 다루는 것은 정말 즐거운 경험이었습니다. 저는 어려서부터 슈퍼히어로를 좋아했지만 제 자신의 모습을 대입할 수 있는 캐릭터를 찾지는 못했는데, 제 딸이 큰 영화관 화면으로 스파이더우먼의 활약상을 보면서 정말 감동하더라고요. 그웬과 그 외 모든 캐릭터들이 이 영화에서 어떤 가능성을 보여줄지 탐구하는 건 정말 놀라웠습니다."

아티스트 브리 헨더슨은 이 덕분에 그웬이 자기 스스로를 어떻게 바라보는지, 또 세상이 그웬 자신을 어떻게 보아주길 바라는지 파악하는 데 큰 도움이 되었다고 한다. "그웬은 무엇에든 반항하는 펑크족의 모습을 보여주기에 정말 멋지죠. 이처럼 심도 있고 아름다우면서 복잡한 관계는 자기 자신뿐만 아니라 아버지에게도 적용되는데, 이런 그웬 같은 캐릭터는 많은 사람들이 진심으로 공감할 수 있는 인물상일 것입니다. 또 그웬에게 가장 잘 어울리는 모습을 찾고자 펑크와 록의 갈래도 샅샅이 뒤졌습니다. '얘는 포고 펑크를 좋아하려나? 패션은 스트리트 펑크가 낫나, 아니면 클래식 80년대 펑크가 낫나?' 하고 계속해

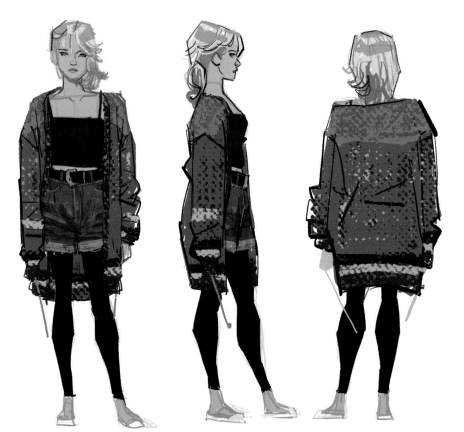

위:
캣 차이

왼쪽:
**헤수스 알론소
이글레시아스**

옆 페이지:
피터 챈 + 캣 차이

다음 양쪽 페이지:
피터 챈

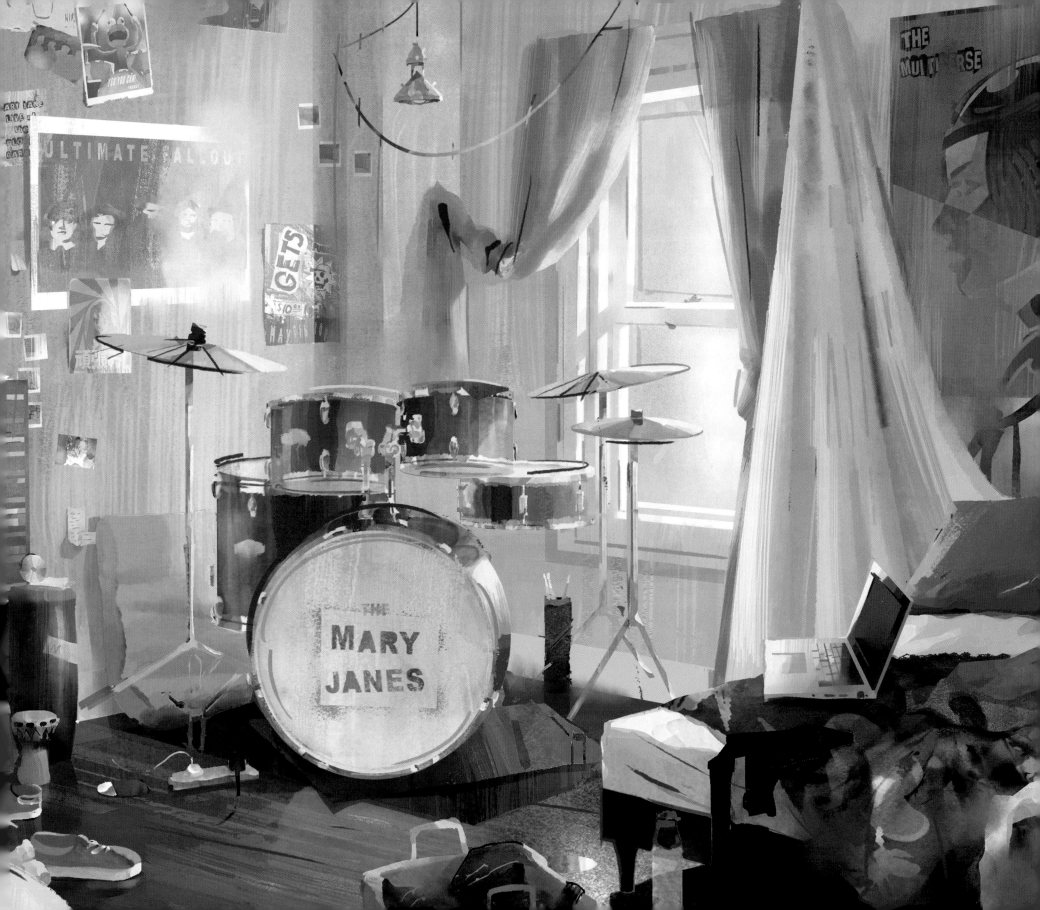

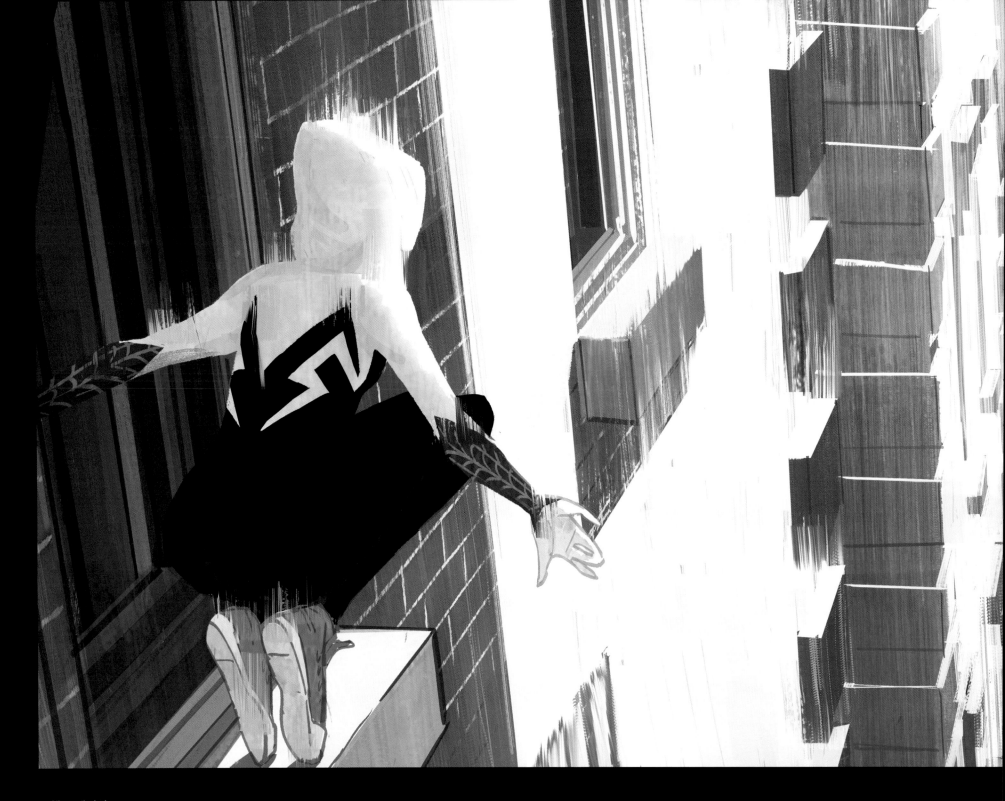

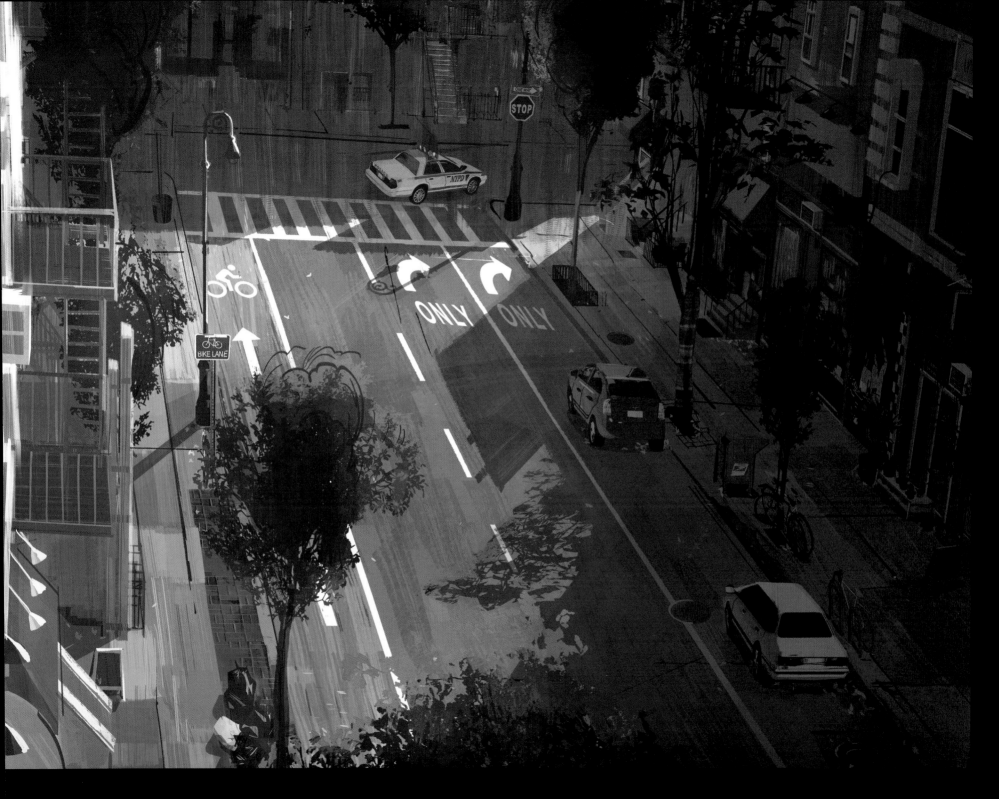

서 자문했죠. 저 자신이 그웬의 입장이라면 어떨지, 또 다른 캐릭터들의 입장이라면 어떨지 생각해보려는 노력은 정말 큰 도움이 되었습니다!"

눈썰미 좋은 관객들이라면 그웬의 복장 역시 1편에 비해 더 발전했다는 사실을 알아차릴 수 있을 것이다. "1편에서 그웬이 입었던 의상은 코믹북에서 등장하던 고전 복장이었습니다." 감독 호아킴 도스 산토스의 말이다. "정말 인상적이고 대담한 데다 보는 즉시 빠져들게 되죠. 〈스파이더그웬〉 1호가 나오자마자 팬아트가 얼마나 많이 쏟아져 나왔는데요. 정말이지 전 세계가 하나 되어 극찬을 보냈던 순간 중 하나였습니다. 전편에서는 그런 그웬의 의상을 애니메이션에 맞춰 훌륭하게 각색해 냈고, 이 의상 디자인에 발레 슈즈를 추가하기로 한 디자인 팀의 결정은 그웬의 캐릭터에 상당한 깊이를 더해주었습니다."

도스 산토스는 계속해서 덧붙였다. "이번 속편에서는 의상 디자인을 발전시키면서도 이 의상을 상징적으로 만든 요소에 충실해야 한다는 과제 사이에서 균형을 잡아야 했습니다. 절대 쉬운 일이 아니었죠! 아주 미묘해 보이는 차이일지 몰라도, 시각화 개발팀은 정말 수많은 선택지를 전부 다 검토한 끝에 최종 디자인을 도출해 낼 수 있었습니다. 제가 가장 좋아하는 새로운 요소 중 하나는 바로 그웬의 낡은 운동화인데, 여기에는 그웬이 마지막으로 마일스와 헤어진 후에도 거미줄을 넘나들며 모험을 하느라 바빴다는 스토리텔링이 담겨 있습니다."

왼쪽:
캣 차이

이전 양쪽 페이지:
티파니 램

다음 양쪽 페이지:
딘 고든

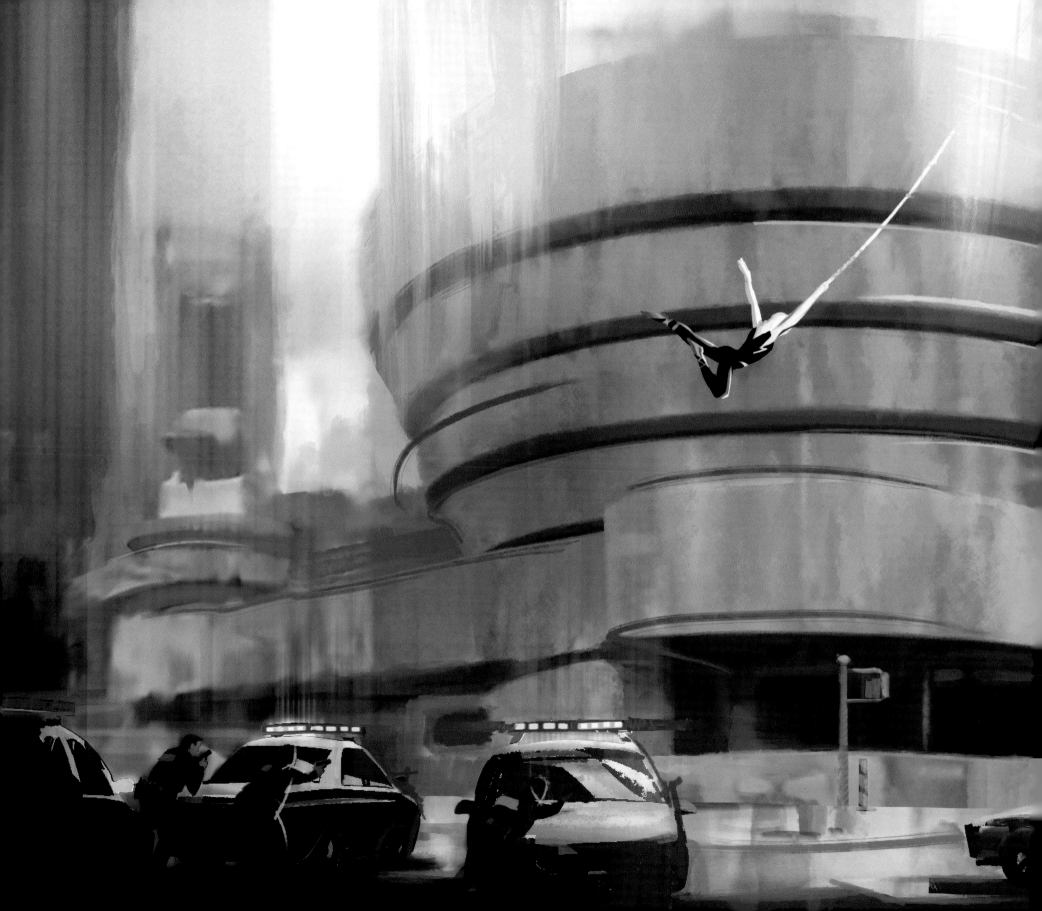

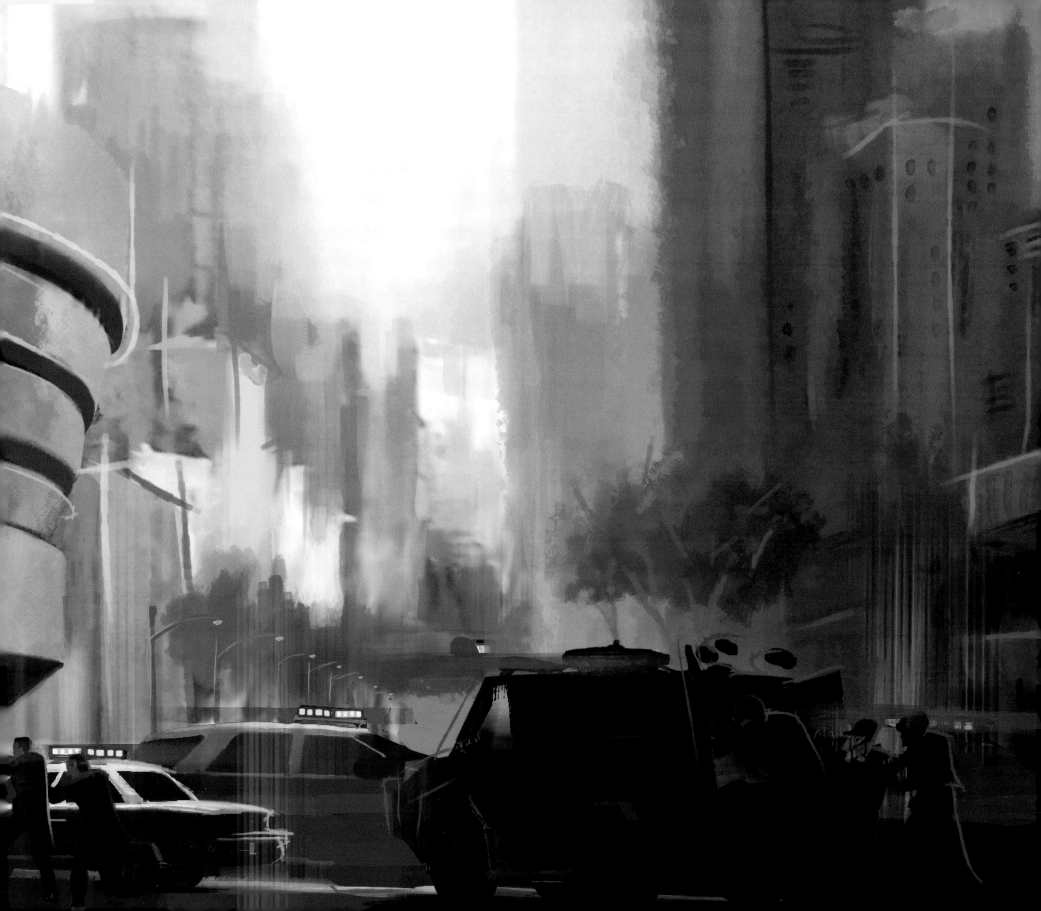

조지 스테이시

그웬 스테이시의 아버지인 조지는 뉴욕 경찰서에서 높은 평가를 받는 간부로, 동료들에게서도 원칙에 충실한 사람이라고 평가받는다. 또한 싱글 대디로 그웬과도 화목한 관계를 유지하고 있다. 하지만 스파이더우먼이 가족의 절친한 친구인 피터 파커를 죽였다고 오해하고 있기 때문에 그녀를 직접 체포하여 정의의 심판대에 세우려는 입장이기도 하다. 그 장본인이 바로 자신의 십 대 딸인 그웬이라는 사실은 상상조차 하지 못한 채.

"이런 부담감으로 인해 그웬은 아빠와 거리를 두게 되지만, 조지는 다 사춘기 시절의 일시적인 변덕 때문에 그러는 거라 치부하고 있습니다. 제프가 마일스에게 느끼는 것처럼 말이죠." 감독 켐프 파워스의 말이다. "하지만 그웬과 조지의 관계는 조지가 마침내 스파이더우먼을 체포하면서 갈등의 정점에 달하게 됩니다. 그웬은 아버지를 설득하기 위해 자신의 가면을 벗고 진짜 정체를 드러내죠. 조지는 엄청난 충격과 상처를 받습니다. 하지만 자신의 본분을 어길 수는 없다고 생각하기에 이러한 사실에도 굴하지 않고 이제는 자기 딸을 체포하려 계속 노력을 기울입니다."

캐릭터 디자이너 조 모시어는 가장 마음에 드는 조지의 모습 중 하나가 바로 그 널찍한 팔과 손으로 부드럽고 사랑스럽게 딸을 안아주는 모습이라고 말했다. 또 위와 같은 경험으로 인해 조지가 내적으로 얼마나 무너졌는지도 보여주고 싶었다고 한다. "관객들도 그 경험을 '체감할' 수 있기를, 조지의 눈을 직접 볼 때뿐만이 아니라 단순히 몸의 윤곽선만으로도 조지를 만신창이로 만들어놓은 그 감각을 '체감할' 수 있기를 바랐습니다." 모시어의 설명이다. "조지는 훤칠하고 당당한 체구를 가진 강인한 사내로, 묵직하고 둥글며 완만하게 내려오는 어깨선은 그 내러티브를 뒷받침합니다. 또 얼굴 역시 그저 사람 좋아 보이기보다는 확고한 인상을 줄 수 있길 바랐습니다. 여기에는 배우 버트 랭커스터의 인상을 참고했

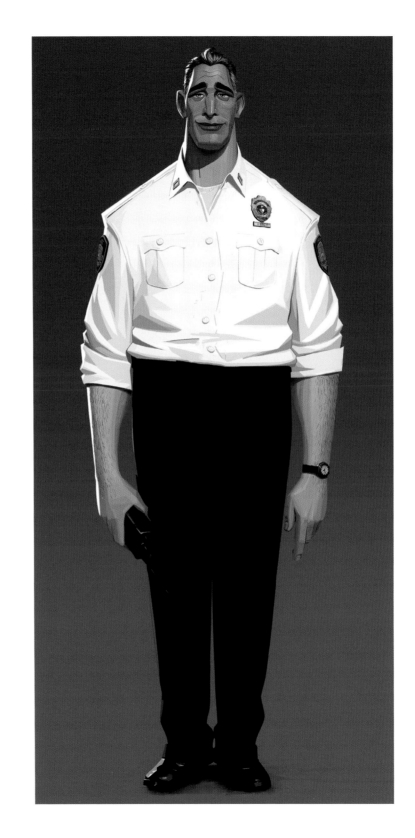

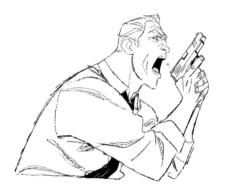

왼쪽:
제이크 패니언

위:
아미 톰슨

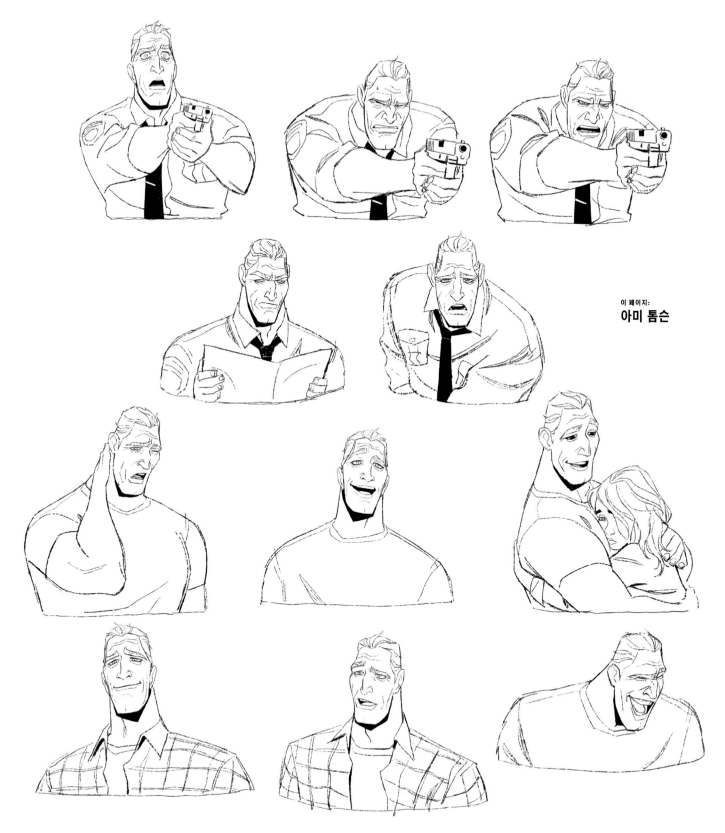

이 페이지:

아미 톰슨

습니다."

모시어는 덧붙였다. "조지의 눈빛은 강렬하게 구성하면
서도 눈꺼풀 위에 자리잡은 눈썹이 묵직한 존재감으로 내리누
르도록 했습니다. 콧대(아마 지금까지 몇 번이나 부러졌을 겁니
다)는 다소 넓고, 입술은 두툼하고 선이 분명하며, 이마 주름과
팔자 주름이 잡혔고, 미소 라인은 깊게 패었습니다. 두 귀도 두
툼하고 묵직하지만 선이 분명하죠. 조지의 옷에서 나타나는 구
김, 접힘, 주름의 아트 방향성은 강렬한 윤곽선을 강조하고자 의
도적으로 그래픽과 건축적인 느낌을 살렸습니다."

각본 겸 프로듀서 필 로드는 다음에 주목했다. "그웬 스테
이시로서 마주하게 되는 난관 중 하나는 어느 차원으로 가든 자
기 아빠가 조지 스테이시라는 겁니다. 영화 시작 시점에서 그웬
은 살인 누명을 쓰고 있습니다. 그리고 그웬의 아버지가 맡은 임
무는 스파이더우먼을 체포해 심판대에 세우는 거죠. 바로 그 스
파이더우먼이 자기 딸이라는 사실은 전혀 알지 못하고요. 그래
서 그웬은 선택의 기로에 놓입니다. 이 문제에 정면으로 부딪히
느냐, 아니면 멋진 스파이더맨 동료들과 함께 탈출해 수많은 스
파이더맨 유니버스를 누비면서 사느냐. 한쪽 선택지가 다른 쪽
에 비해 훨씬 더 재미있어 보이는데, 과연 사춘기 청소년이라면
어느 쪽을 택할까요?"

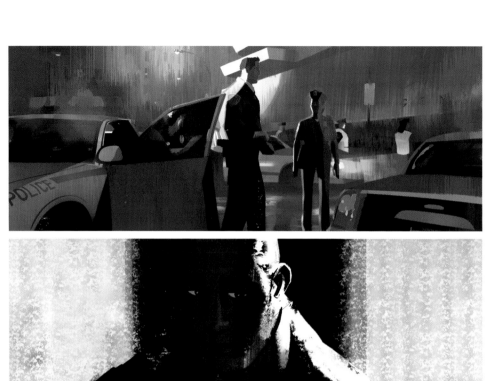

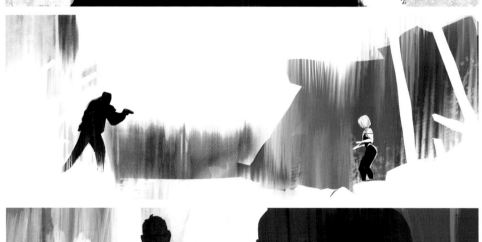

위:
피터 챈

아래 셋:
딘 고든

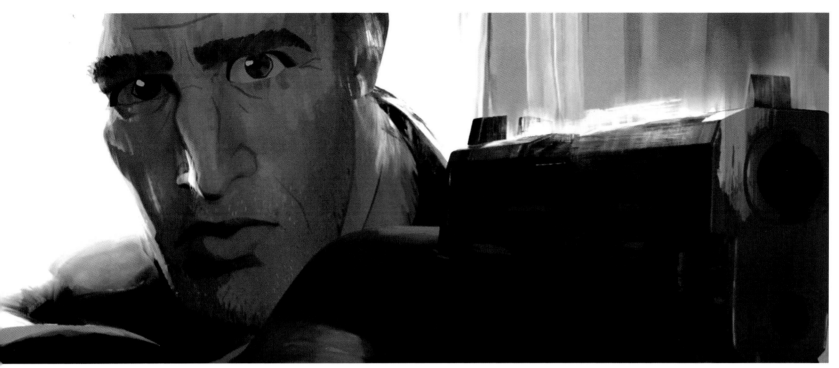

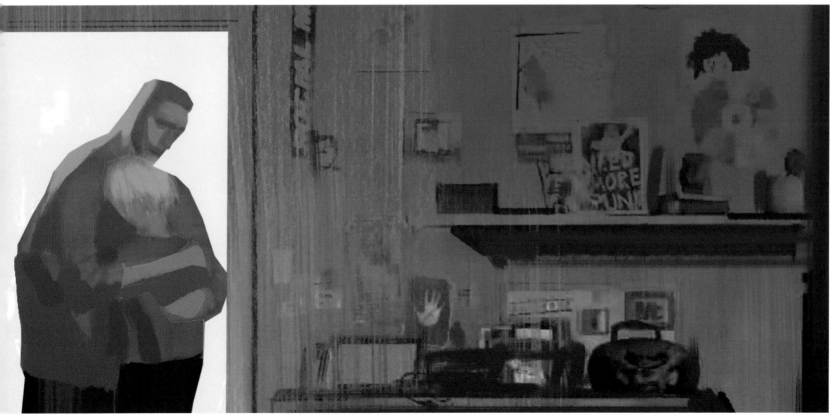

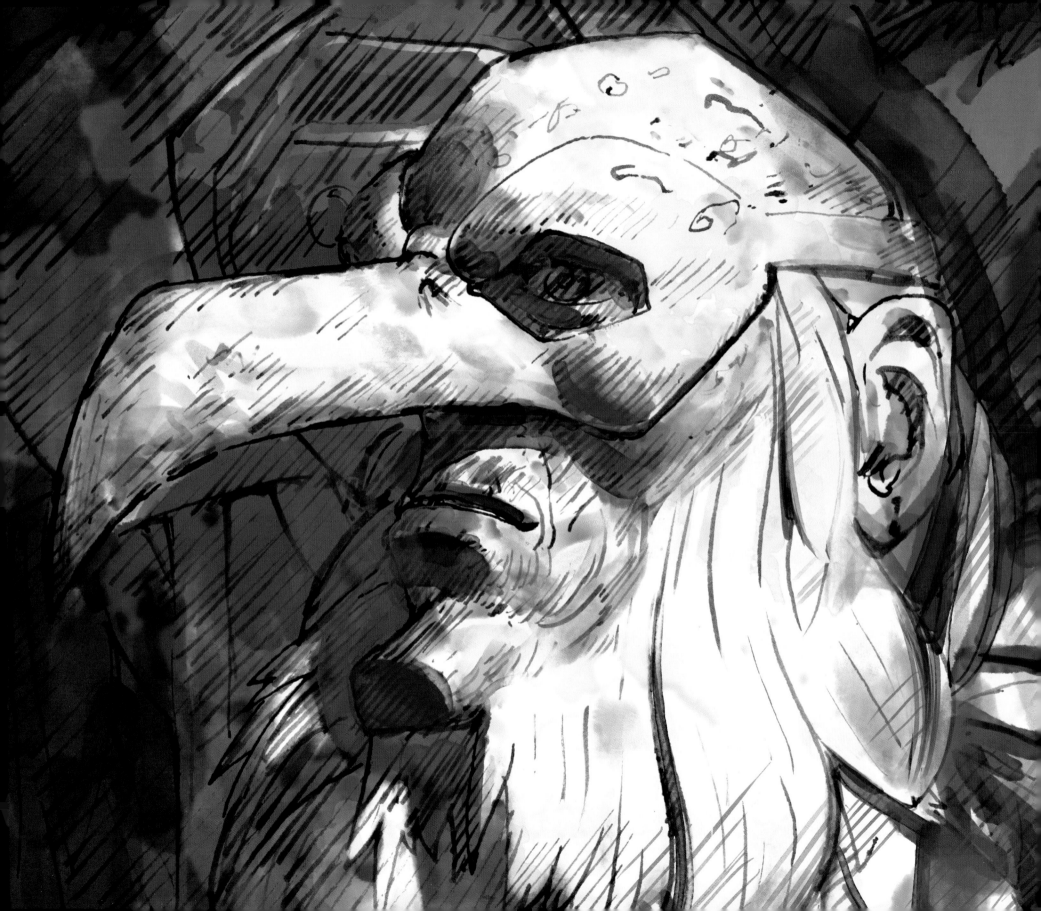

벌처

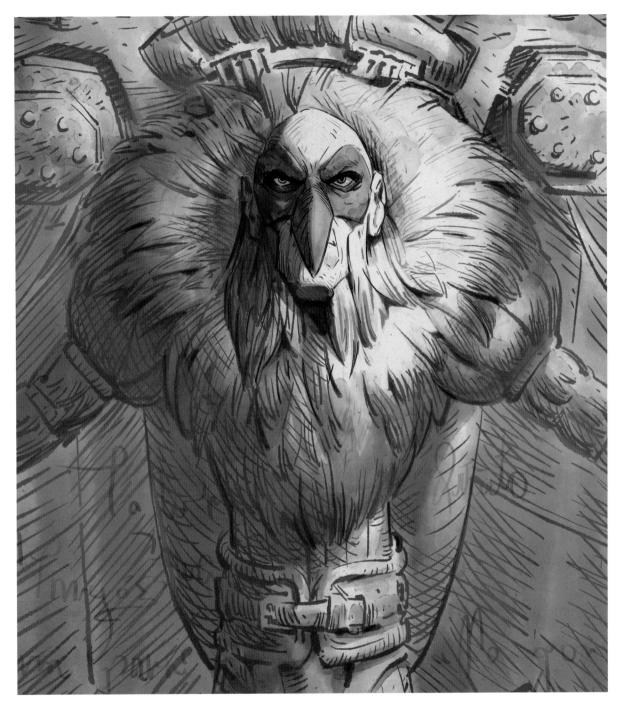

빌런 벌처(아드리아노 투미노)는 작중 초반에 뉴욕의 유명한 구겐하임 박물관에서 그웬, 미겔 오하라, 제시카 드류와 조우하는 장면으로 첫 모습을 드러낸다. 벌처는 1963년 원작 만화에서 정신 나간 천재 전자공학자로 첫 등장하여 고속 비행이 가능한 슈트를 만들어 내는 모습을 보여주었다. 이번 작품에서는 "레오나르도 다빈치의 오래된 갈색 양피지 공책에서 뛰쳐나온 듯한 그림"처럼 묘사된다. 그도 그럴 것이 등에 매달린 기계식 투석기로 그웬에게 불덩이를 집어 던지면서 "나는 벌처다! 인류가 지닌 천재성의 정점! 예술가이자 공학자! 예술의 달인이자 전쟁의 달인!"이라고 외쳐대기 때문이다.

영화 속 벌처의 디자인을 도운 디자이너 마우로 벨피오레는 다음과 같이 강조했다. "벌처의 디자인에 가장 큰 영감을 준 요소는 당연히 레오나르도 다 빈치의 저서, 《코덱스 아틀란티쿠스》에 수록된 그림입니다. 이 그림을 바탕으로 벌처의 비행 장치를 제작했고, 벌처의 얼굴은 다빈치의 캐리커처 작품을 참조하여 디자인했습니다. 이 캐릭터가 다빈치의 그림에서 뛰쳐나온 듯한 느낌을 주는 동시에 원작 만화의 상징적인 악당으로 보일 수 있다는 점이 정말 마음에 듭니다." "벌처 같은 캐릭터의 작업에는 완전히 새로운 접근 방식이 필요했습니다." 아티스트 헤수스 알론소 이글레시아스의 말이다. "아트적 구상과 순수한 그래픽 기술을 애니메이션 스타일로 해석해 내는 동시에 다른 캐릭터들처럼 사실적으로 보일 당위성과 일관성을 부여하는 작업은 정말 어려웠습니다. 그러면서도 매우 위협적이고 무시무시해 보여야 했죠."

위:
딘 고든

옆 페이지:
윌 코이너

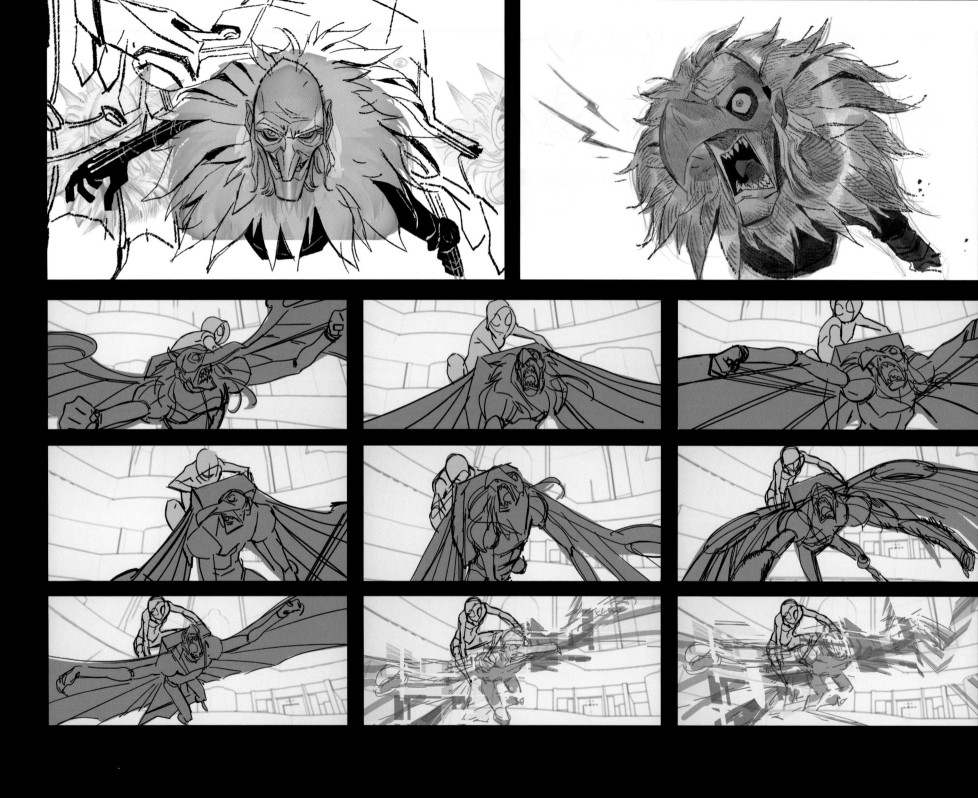

옆 페이지 (위):
아미 톰슨

옆 페이지 (아래):
호아킴 도스 산토스

이 페이지:
헤수스 알론소 이글레시아스

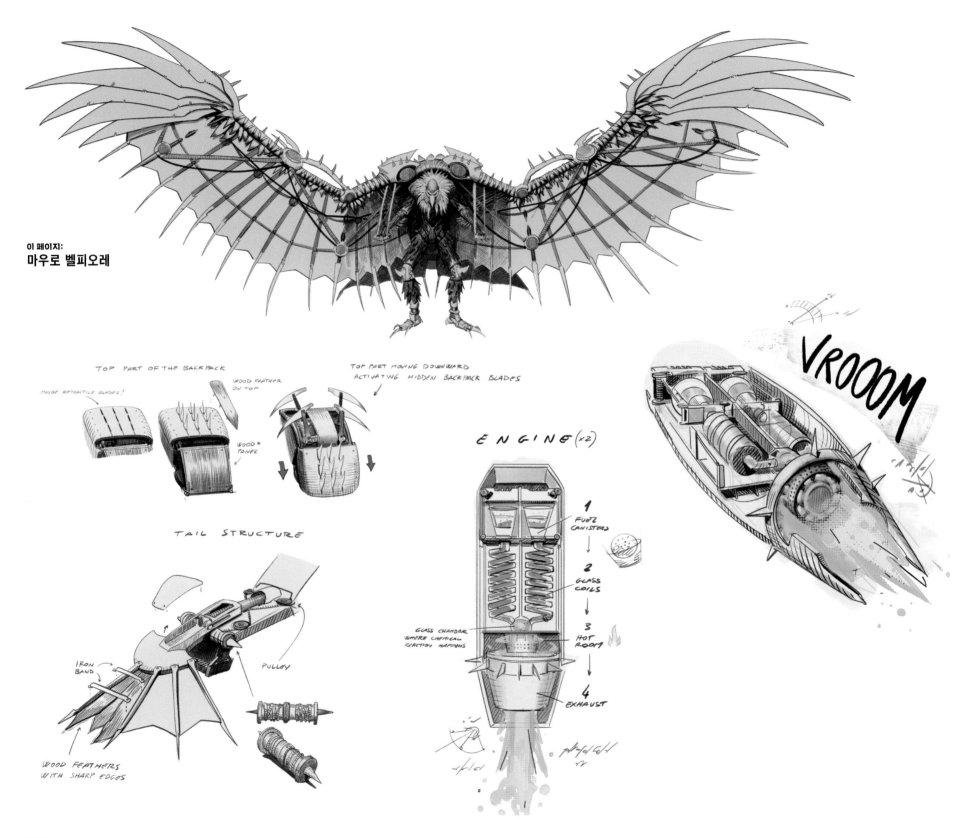

이 페이지:
마우로 벨피오레

TOP PART OF THE BACKPACK

MAYBE RETRACTILE BLADES?

WOOD FEATHER ON TOP

WOOD PANEL

TOP PART MOVING DOWNWARD ACTIVATING HIDDEN BACKPACK BLADES

VROOM

TAIL STRUCTURE

IRON BAND

PULLEY

WOOD FEATHERS WITH SHARP EDGES

ENGINE (x2)

1 FUEL CANISTERS

2 GLASS COILS

GLASS CHAMBER WHERE CHEMICAL REACTION HAPPENS

3 HOT ROOM

4 EXHAUST

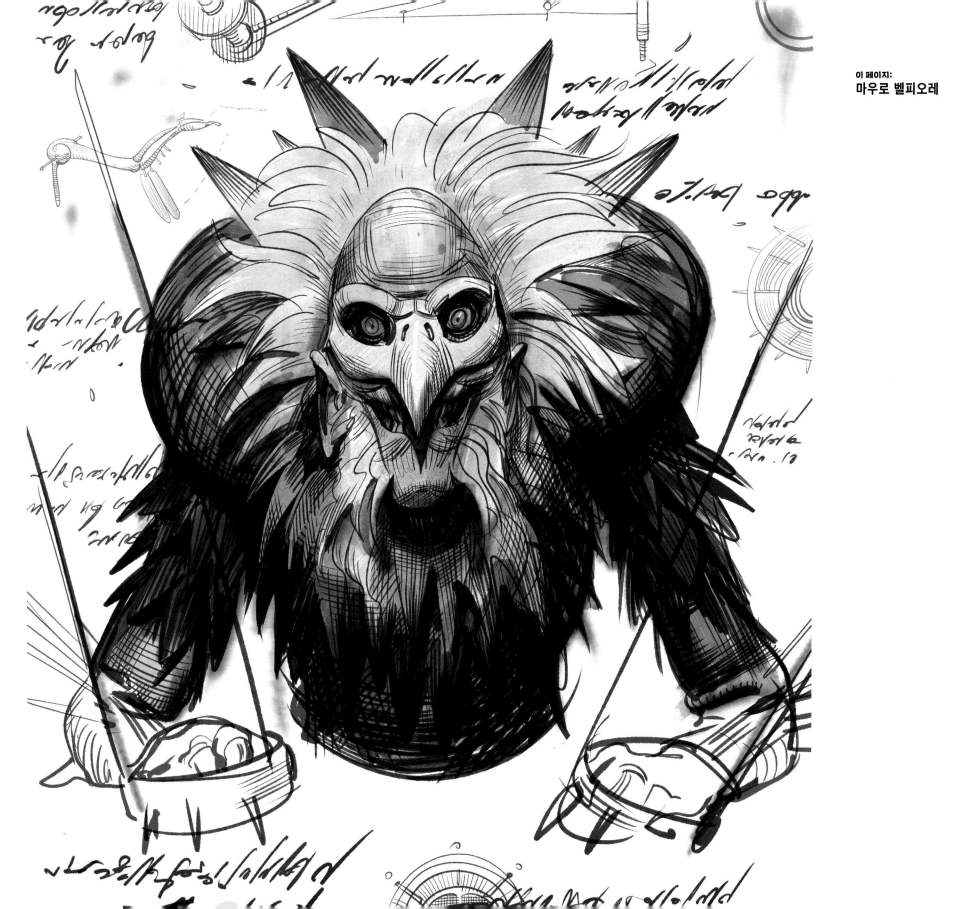

스팟

조나단 온 박사, 일명 스팟은 1985년 1월 발행된 〈피터 파커, 스펙태큘러 스파이더맨〉 제98호에서 처음 등장했다. 앨 밀그롬과 허브 트림프가 창조한 스팟은 〈스파이더맨: 어크로스 더 유니버스〉의 세계관에서 킹핀을 위해 일하는 과학자로 등장해, 암흑 물질을 사용해 다른 세계로 통하는 포털을 만들어 낸다. 그러다 초차원 이동기와 관련된 사고를 겪고 차원 이동 포털을 여는 능력을 갖게 되었으며, 좀 더 작은 포털을 사용해 먼 거리를 순식간에 이동하거나 범죄를 저지르기도 한다.

"어떤 스토리에서든 최고의 빌런은 주인공과 비슷한 문제를 겪곤 합니다." 프로듀서 에이미 파스칼은 말했다. "스팟은 말 그대로 온몸에 블랙홀이 뚫린 캐릭터이며, 영화 내내 그 구멍을 (비유적으로) 메워보려 애쓰는 인물입니다. 그 행보는 마일스와 비슷하기에 더더욱 공감을 사기가 쉽습니다."

각본 겸 프로듀서인 크리스토퍼 밀러는 1편에서 마일스가 초차원 이동기를 폭파하던 순간, 하필 초차원 이동기 안에 있던 스팟이 폭발의 여파로 암흑 물질에 뒤덮이면서 온몸이 포털

왼쪽:
조 모시어

아래:
헤수스 알론소 이글레시아스

옆 페이지:
에이머릭 케빈

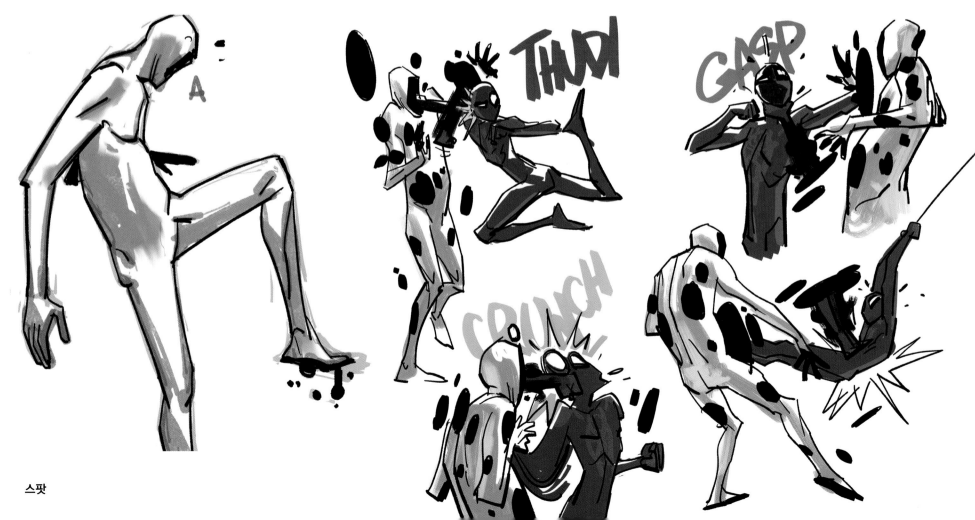

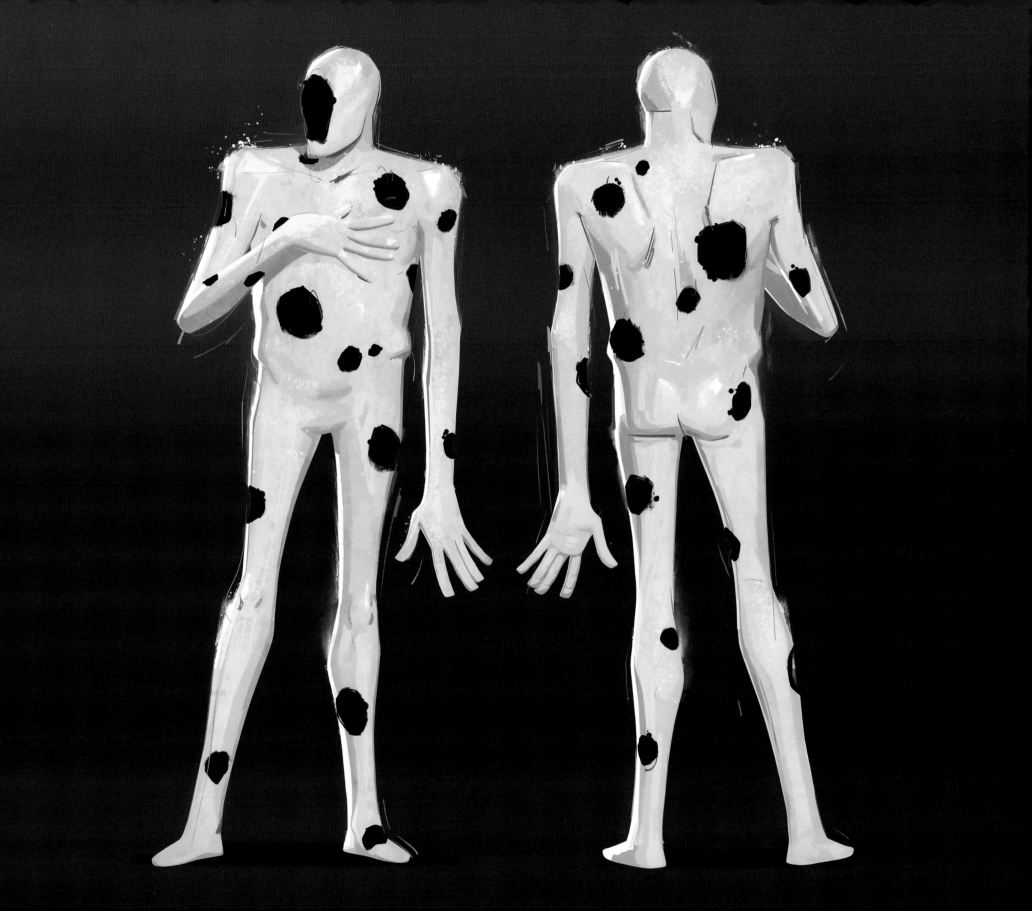

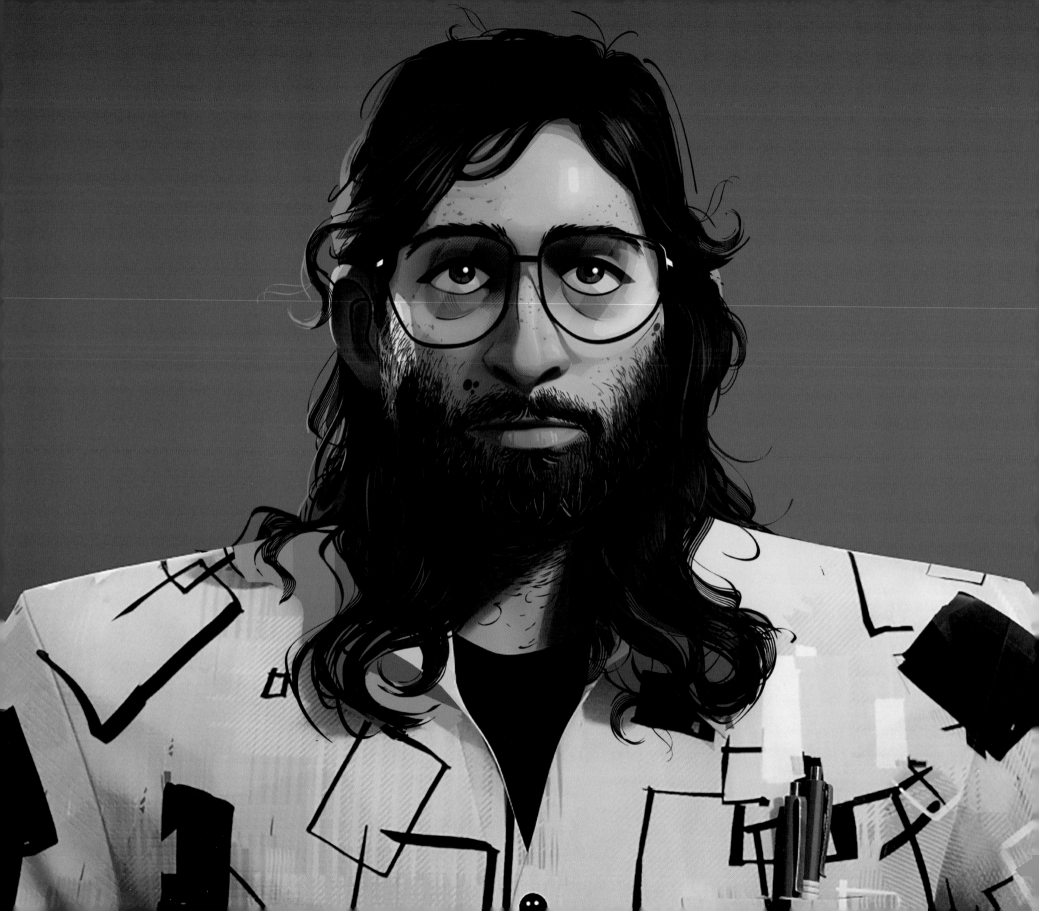

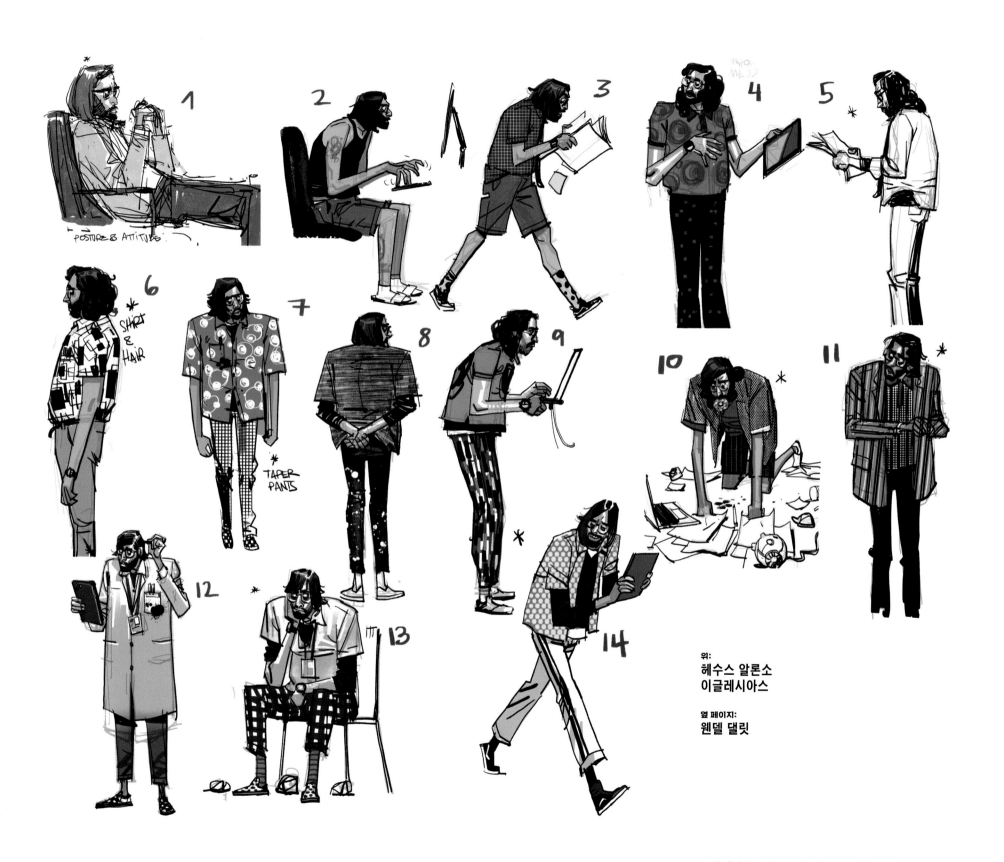

POSTURE & ATTITUDE

1

2

3

4

5

6

SHIRT & HAIR

7

TAPER PANTS

8

9

10

11

12

13

14

위:
헤수스 알론소
이글레시아스

옆 페이지:
웬델 댈릿

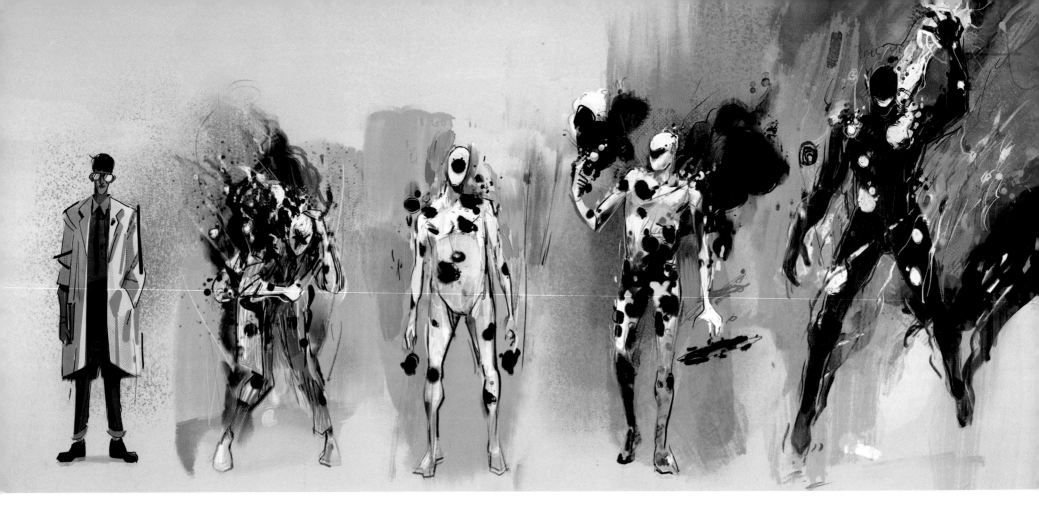

과 블랙홀 투성이인 캐릭터가 되어버렸다고 설명한다. "스팟은 처음에 온통 구멍투성이인 〈루니 툰〉 스타일의 어설픈 잔챙이 악당 같은 모습을 보여줍니다. 하지만 이 구멍을 통해 차원을 넘나들 수 있다는 사실을 깨달으면서 점점 강력해져 마일스의 진정한 적으로 거듭나게 됩니다."

감독 호아킴 도스 산토스 역시 처음에는 스팟도 자신의 무한한 잠재력을 깨닫지 못한 상태라고 언급한다. "스팟이 매력적이고 공감이 가는 캐릭터이자, 마일스의 대척점이 되는 캐릭터가 될 수 있는 비결이 바로 여기에 있다고 생각합니다. 그가 길거리를 걸어 내려가는 장면을 보면 그냥 점박이 쫄쫄이를 입은 사람으로밖에 보이지 않죠. 물론 여기는 뉴욕 시이기 때문에 사람들은 그저 길거리에 미친놈 하나 더 있다고만 여길 뿐, 별다른

신경도 쓰지 않습니다. 이처럼 처음에 아무에게도 관심을 받지 못한다는 사실은 이야기가 전개될수록 스팟이 수단과 방법을 가리지 않고 점점 성장해 나가는 데 큰 영향을 미치게 됩니다."

프로듀서 아비 아라드 역시 스팟은 지금껏 영화관에서 선보인 악당과는 다르며, 그렇기에 이 새롭고 엉뚱한 세계관에 완벽히 부합한다고 생각한다. "시각적인 면에서도 블랙홀과 암흑 물질을 조종할 수 있는 능력자이기 때문에 등장할 때마다 화려한 장면을 연출할 수 있어서 정말 완벽했습니다."

편집자 마이크 앤드루스도 다음과 같이 말했다. "스팟은 마일스와 환상적으로 대립할 수 있는 빌런입니다. 포털을 생성할 수 있는 스팟의 능력은 영리하고 코믹한 전투 장면을 만드는 데 무한한 기회를 제공했습니다. 영화 제작 초기부터 애니메이

션 팀은 스팟의 몸과 구멍으로 뭘 할 수 있을지 많은 테스트를 거쳤습니다. 덕분에 정말 기발하고 정신 나갈 듯한 전투 장면이 탄생했죠. 스팟에게 뻗은 주먹이 다른 구멍을 통해서 도리어 마일스에게 돌아오고, 마일스는 이걸 역으로 학습해서 반격에 활용하는 식입니다. 또 마일스가 주먹을 뻗었다가 스팟의 내면으로 들어가는 바람에, 거기서 발버둥을 치면 사방에서 마일스의 팔다리가 뻗어 나오는 식으로 말이죠. 이처럼 애니메이션 테스트를 통해 얻은 아이디어를 최종 결과물에서도 사용할 수 있었고, 스토리 보드에서 전투 장면을 훨씬 더 생동감 있고 시각화하기 쉽게 개선하는 데 도움이 되었습니다.

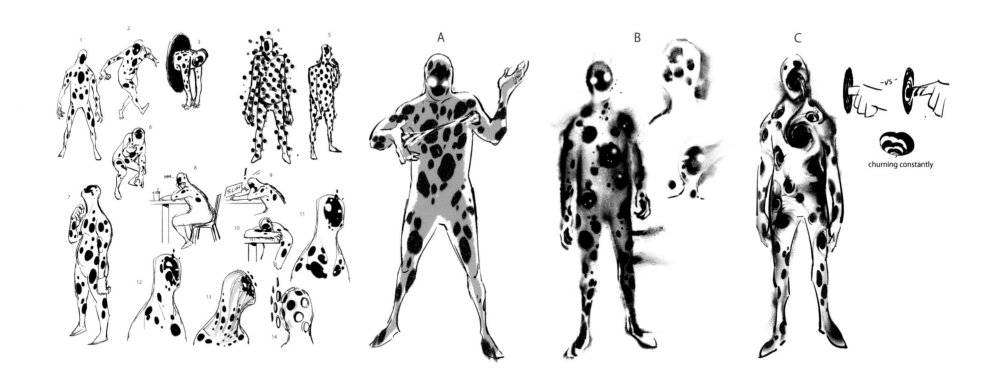

churning constantly

위:
크리스티 쳉

오른쪽:
크리스티 쳉

옆 페이지:
에이머릭 케빈

다음 양쪽 페이지:
에이머릭 케빈

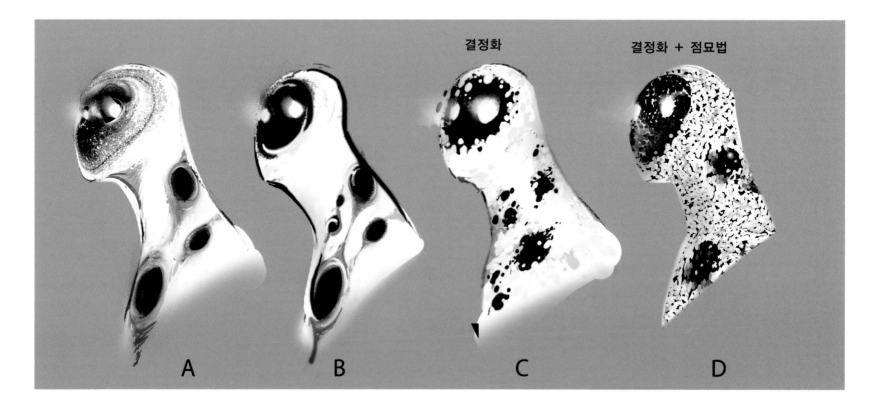

결정화

결정화 + 점묘법

A B C D

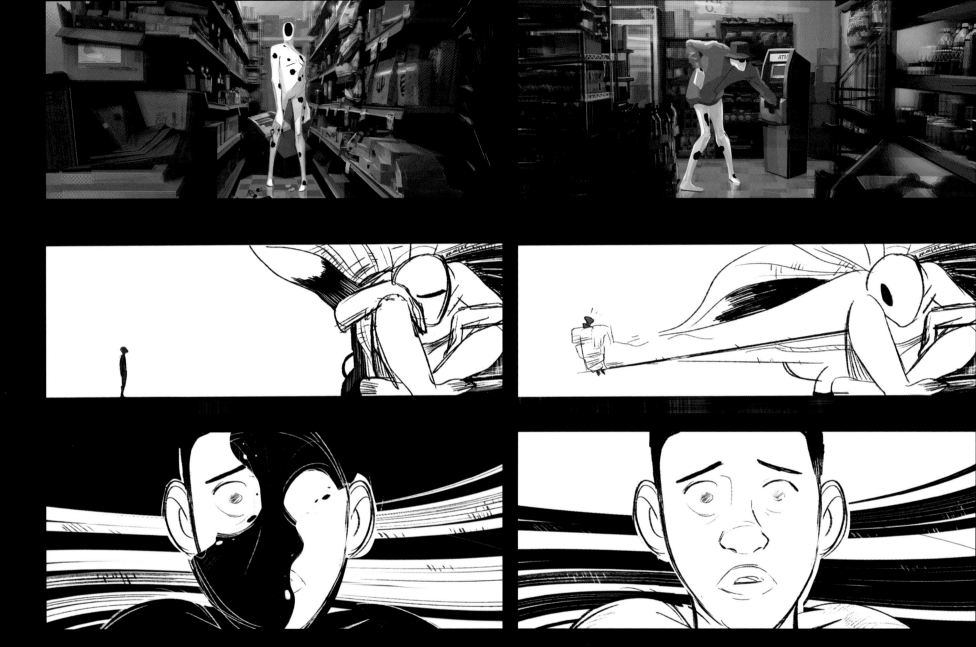

맨 위:
웬델 댈릿

위:
옥타비오 E. 로드리게스

스팟

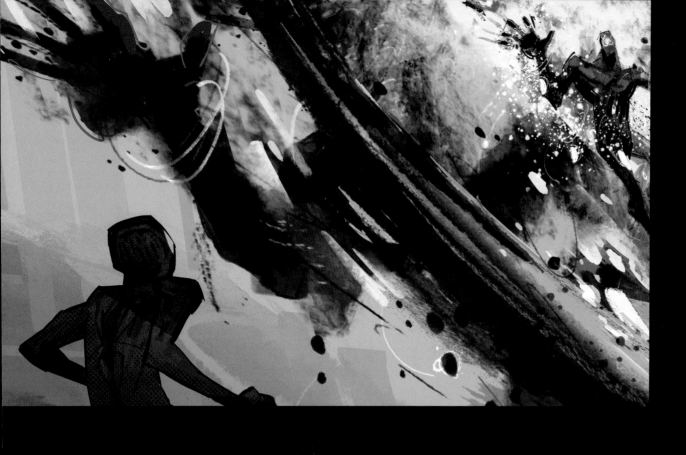

앤드루스는 이어서 설명했다. "편집적인 관점에서는 스팟과 마일스가 만나서 싸우는 첫 시퀀스의 작업과 수정에 많은 시간을 들였습니다. 이 시퀀스에서는 악당을 처음 설정하는 동시에 마일스의 현재 심경과 전편의 결말 이후 어떤 활약을 펼쳐 왔는지 전부 보여주어야 했습니다. 스팟은 처음에 마일스에게 굉장한 위협이라기보다는 그저 귀찮은 잔챙이 악당 정도로 등장합니다. 관객들도 처음에는 스팟을 진지하게 받아들이지 않을 것이고, 마일스 역시 마찬가지라서 딱히 메인 빌런이 될 거라는 기대도 받지 못합니다. 바로 그 '기대를 받지 못한다'는 부분이 스팟의 핵심적인 문제입니다. 마일스는 스팟을 상대하면서도 이중생활을 위태롭게 이어나갑니다. 사실 지금은 학교 상담실에서 부모님과 함께 진로 상담을 받고 있어야 하는 상황이거든요. 그래서 마일스 입장에서는 접시 여러 장을 동시에 돌리는 묘기를 선보이는 거나 다름없습니다. 이처럼 이 시퀀스는 각각의 캐릭터 성격, 영화가 지향하는 방향과 그 이유 그리고 스팟의 포털 생성 능력 덕분에 많은 장소를 동시에 다루면서 코믹한 반전까지 전부 보여줍니다."

"이따금 장편 애니메이션에서는 캐릭터의 목소리를 찾는 데 어려움을 겪을 때가 있습니다." 앤드루스는 덧붙였다. "더빙 문제를 말하는 게 아니라 이 캐릭터의 실질적인 정체성에 관련해서 말이죠. 특히 악당의 경우 상당한 난관이 될 수 있습니다. 스팟을 연기한 제이슨 슈워츠먼은 더빙을 통해 캐릭터에 많은 것을 불어넣어 주었습니다. 이렇게 녹음된 대사를 편집하면서 스팟이 어떤 인물인지 발견하고 또 구체화시킬 수 있었죠. 즉흥적인 애드립도 많이 넣어주었고, 단 한 줄의 대사를 주옥같은 문장으로 만들어 내기도 했습니다. 그래서 캐릭터에 많은 웃음을 더해주었을 뿐만 아니라 스팟의 정신적 분위기를 형성하는 데도 큰 도움을 주었습니다."

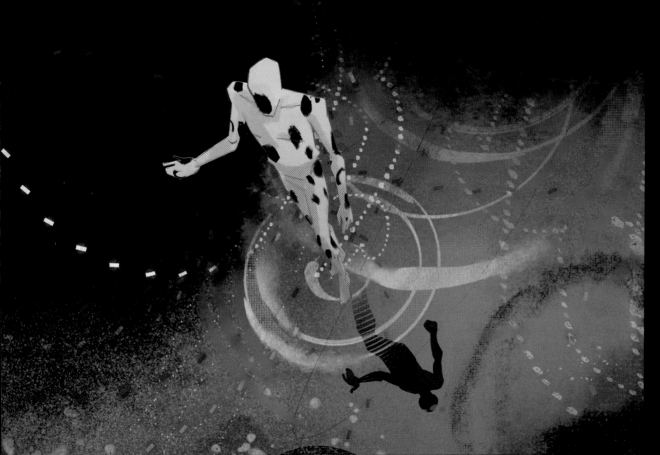

왼쪽 (위):
에이머릭 케빈

왼쪽 (아래):
에이머릭 케빈

미겔 오하라
스파이더맨 2099

미겔 오하라/스파이더맨 2099는 전편의 결말부에서 처음 모습을 드러낸 바 있다. 또한 미겔은 마일스가 스파이더맨 유니버스의 여정을 막 시작할 때 처음 마주치는 새 캐릭터들 중 하나다. 미겔과 홀로그램 조수 라일라(리라형 생명 모방체Lyrate Lifeform Approximation – LYLA)는 미래에 위치한 자신들의 기지에서 초차원 이동기의 작동과 스파이더맨들의 협력을 관찰한다. "미겔과 마일스는 서로 의견이 잘 맞지 않으며 어떤 면에서는 적대적이 되기도 합니다." 프로듀서 크리스티나 스테인버그는 말했다. "미겔은 풍부하고 멋진 캐릭터성을 갖췄으며, 다소 어두운 면도 갖고 있기 때문에 굉장한 흥미를 자아냅니다."

"미겔은 확실히 주연급 신규 캐릭터 중 하나입니다." 감독 켐프 파워스가 말했다. "전편의 결말부에서는 미겔이 분명한 목적을 갖고 차원 이동을 하는 장면이 나왔죠. 이처럼 첫 영화의 결말 시점부터 굉장히 바쁘게 돌아다녔고, 현재는 이 초차원적으로 결성된 스파이더맨 소사이어티의 창설자 겸 지휘관이 되었습니다. 그동안 멀티버스 전역에서는 각종 변칙 현상이 발생했고, 미겔은 모두를 원래 자리로 돌려놓기 위해 직접 그 해결을 맡았습니다. 각자의 멀티버스를 직접 방문해 빌런들을 일일이 잡아들여 원래 세계로 돌려보내고 있었죠. 실제로 다른 스파이더맨들과는 상당히 다른 성격을 갖고 있습니다. 좀 더 진중하고 농담도 안 하는 성격이죠. 그런데 믿기 어렵겠지만 이 심각한 성격에서 오히려 상당한 코미디를 뽑아낼 수 있었습니다."

아티스트인 크리스태퍼 앵카는 미겔의 모습을 "공격적인 거미"로 묘사한다. "미겔은 자신의 사명과 능력, 그리고 자아를 매우 중요하게 생각하며 이런 부분을 전부 드러내고자 했습니다. 솔직히 다른 스파이더맨들과 비교한다면 좀 무서운 인물입니다!" 아티스트 헤수스 알론소 이글레시아스도 동의했다.

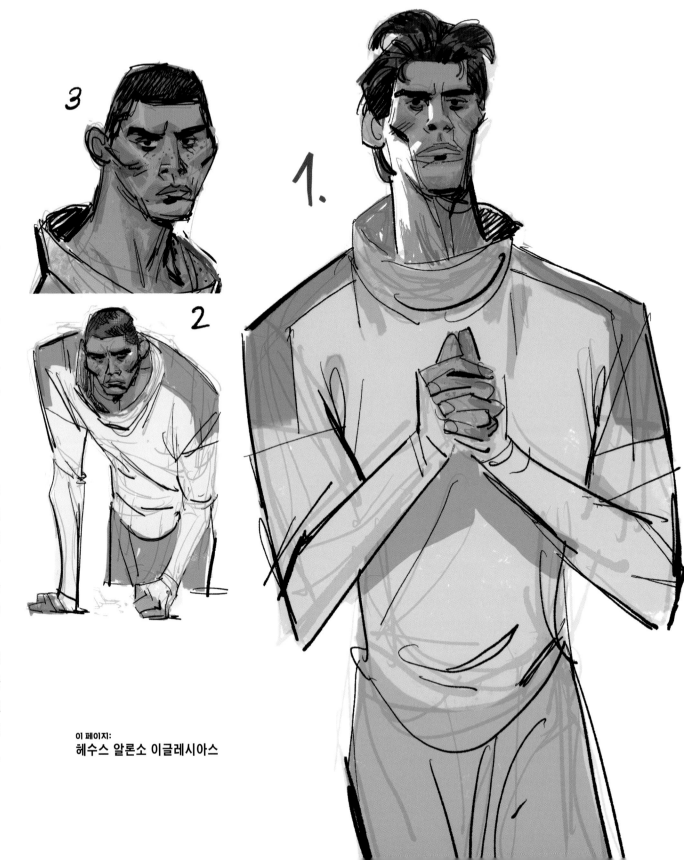

이 페이지:
헤수스 알론소 이글레시아스

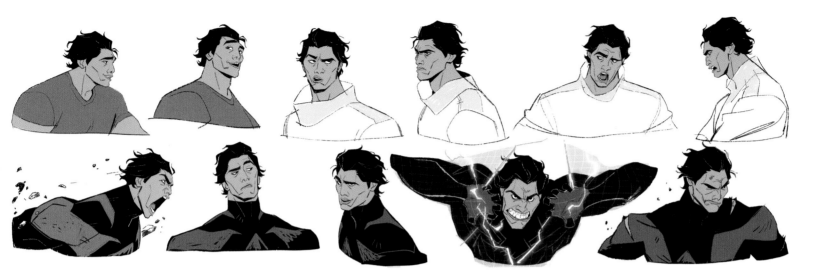

왼쪽:
아미 톰슨

아래:
**헤수스 알론소
이글레시아스**

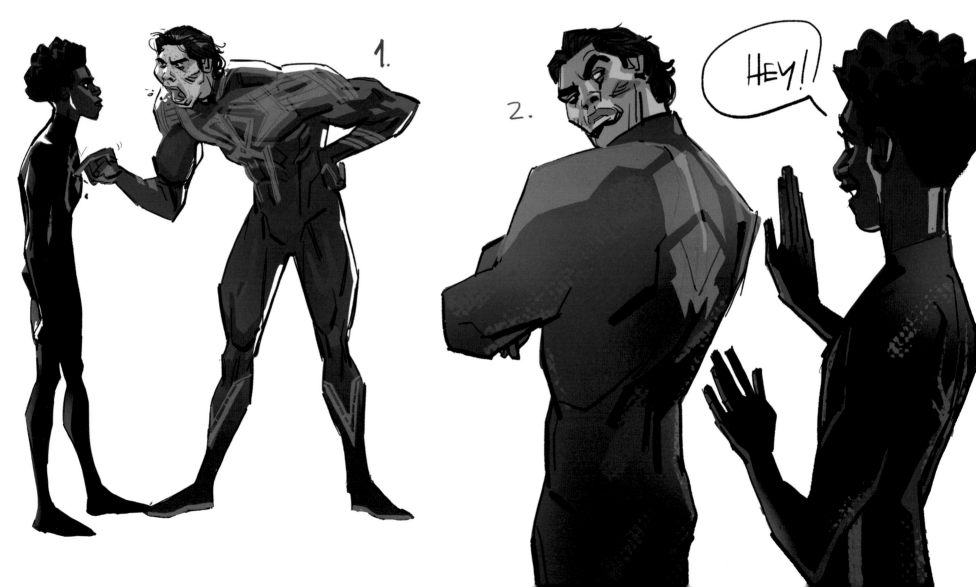

1.

2.

HEY!

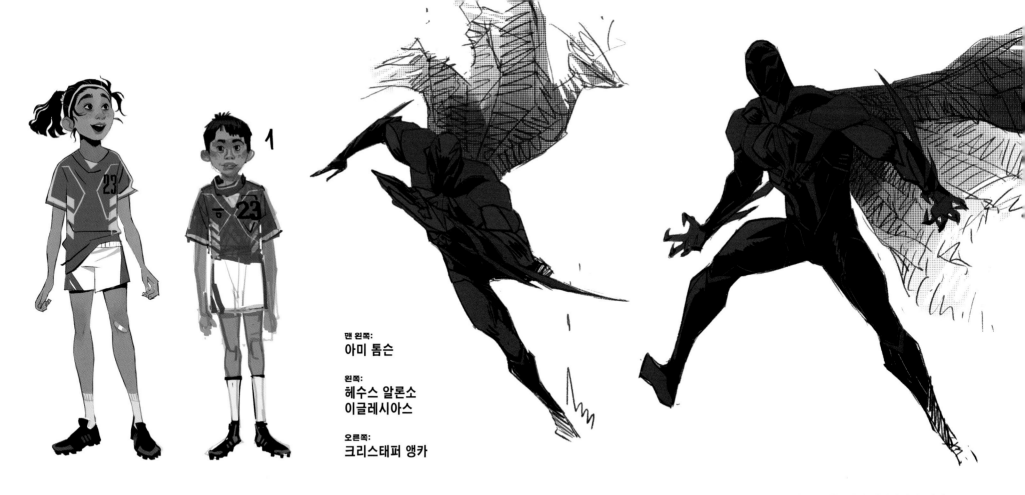

맨 왼쪽:
아미 톰슨

왼쪽:
**헤수스 알론소
이글레시아스**

오른쪽:
크리스태퍼 앵카

"미겔의 눈빛과 태도에는 우주를 혼돈으로부터 지켜내야 한다는 막중한 책임감과 의무감의 무게가 나타납니다. 또한 정통 메소아메리카인의 외모를 나타내야 했기 때문에 정말 특별한 캐릭터로 거듭날 수 있었습니다."

감독 호아킴 도스 산토스도 말했다. "미겔 오하라는 언제나 어둡고 진중하게 표현된 스파이더맨입니다. 이런 미겔의 성격은 원작 만화에서도 기존의 밝은 성격을 가진 피터 파커와 차별화되는 요소 중 하나며, 이번 영화에서도 작가들은 일찍부터 미겔이라는 캐릭터가 가진 어두운 성격에 의존하기로 결정했습니다. 미겔은 삶과 운명의 거미줄 전반에서 질서를 지키고자 스파이더 소사이어티를 직접 창설하였으며, 균형을 유지하기 위해서라면 아무리 고통스럽고 힘든 결정도 직접 내릴 수 있다는

점을 몇 번이고 증명해 보입니다."

"혼자 감당하기에는 너무나 엄청난 책임감입니다." 도스 산토스는 계속 설명한다. "이런 압박감은 미겔의 외형뿐만 아니라 주변 세상과 상호 작용하는 방식에도 영향을 미칩니다. 미겔이라는 캐릭터에는 장편 애니메이션에서 잘 다루어지지 않는 수준의 복잡성과 뉘앙스가 깃들어 있기 때문에, 아티스트와 애니메이터들은 미겔을 바닥부터 완전히 새롭게 디자인하고 그 깊고 어두운 내적 갈등을 외적으로 표현하고자 최선을 다했습니다. 관객 여러분은 화면에서 미겔을 볼 때마다 두려움과 분노, 그리고 결단을 전부 경험하게 될 것입니다."

시각효과 담당자 마이크 래스커도 거들었다. "미겔의 슈트는 고전적 SF 미래 기술을 여러 겹 겹쳐 만든 것처럼 보여주

고 싶었습니다. 그래서 인터레이싱한 정적 애니메이션 시퀀스를 도입하고 핀포인트를 준 광원을 내장해서 슈트의 질감에 심도와 복잡도를 더했습니다. 미겔의 코믹북 스타일링에는 그의 형태를 강조하면서 조명과 음영에 따라 자연스럽게 움직이는 전용 잉크 기법도 새로 개발해야 했습니다."

미겔의 선명한 미학과 강렬한 캐릭터에 대비와 입체감을 더하는 과정에서 "제작자들은 영화 속에서 미겔의 딸을 슬쩍 보여주는 것도 매우 중요하다고 생각했습니다"라고 총괄 프로듀서 레베카 카치 톰린슨은 설명했다. "덕분에 미겔의 부드러운 면모를 엿보면서 관객들에게 미겔이 지금껏 무엇을 헤쳐왔고 또 그리워하는지 보여줄 수 있었으며, 앞으로도 계속 보게 될 캐릭터에게 깊이를 더할 수 있었습니다."

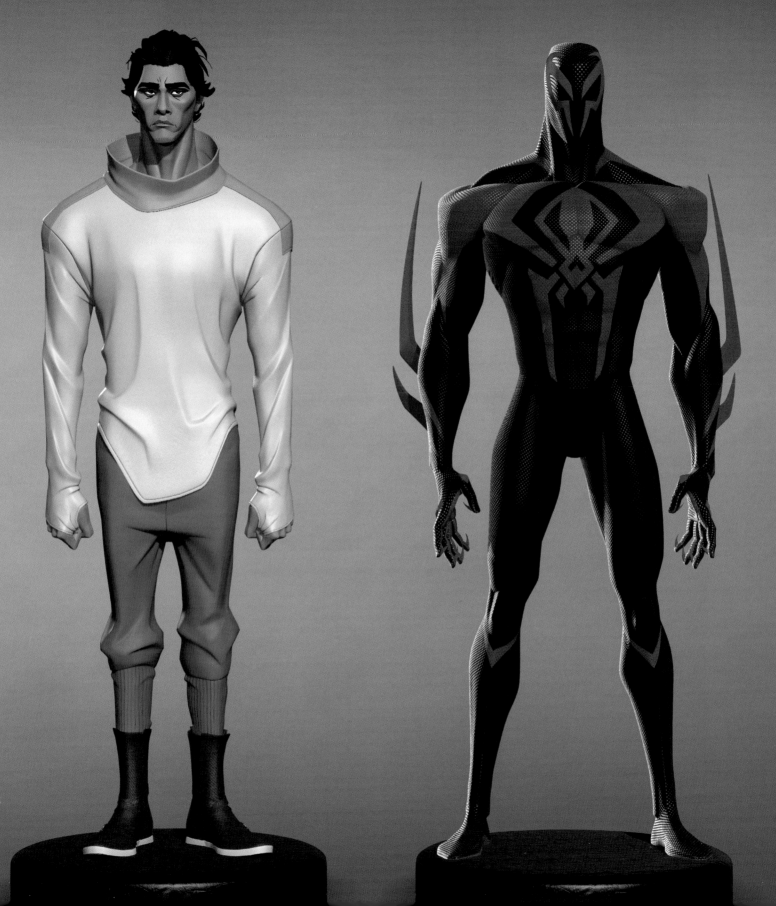

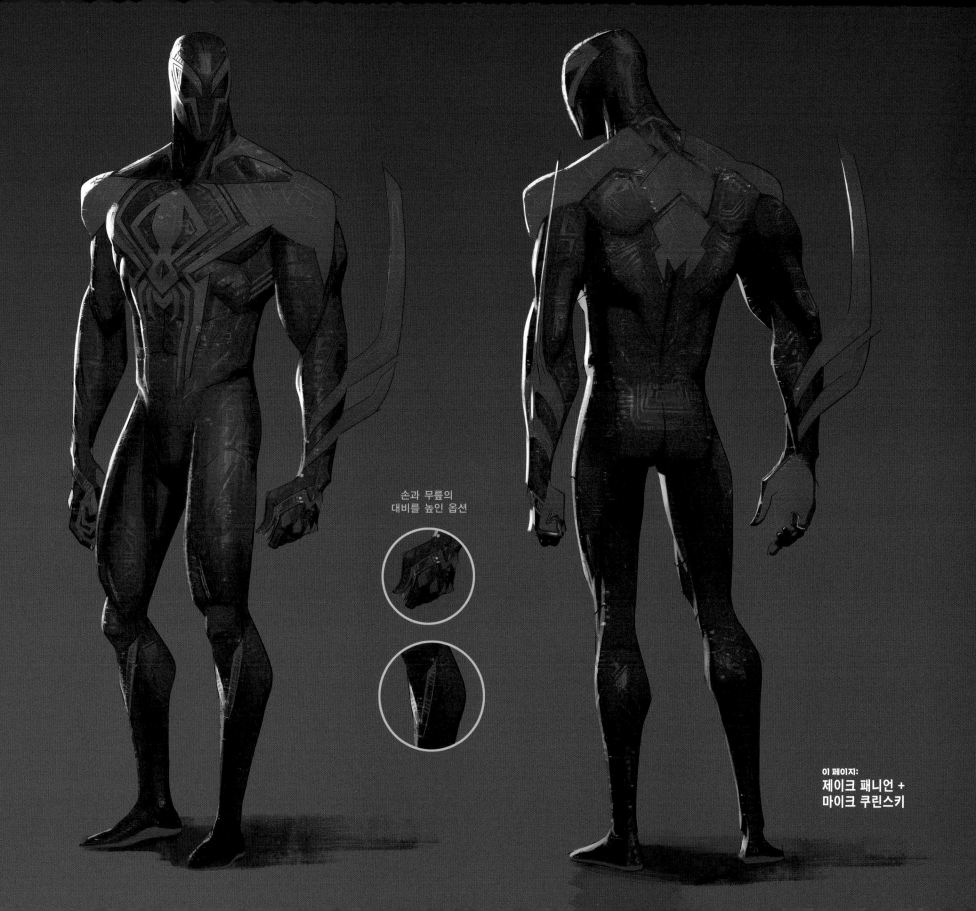

손과 무릎의
대비를 높인 옵션

이 페이지:
제이크 패니언 +
마이크 쿠린스키

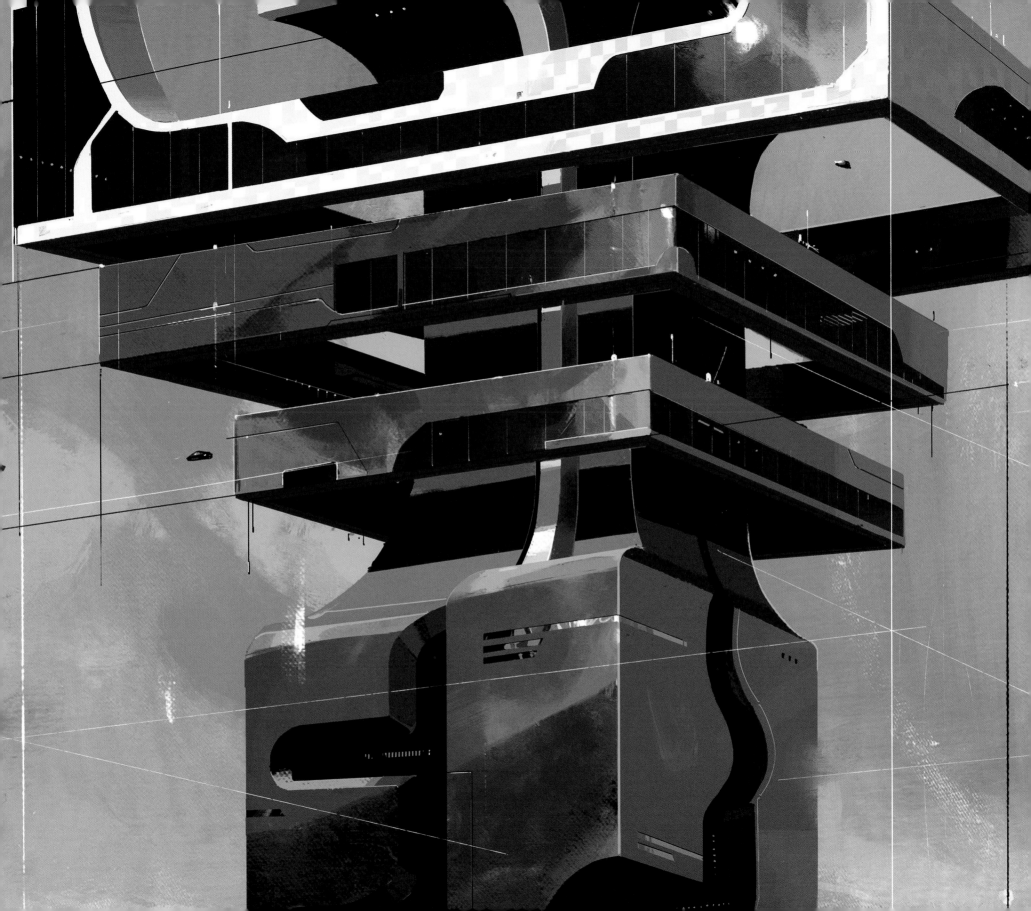

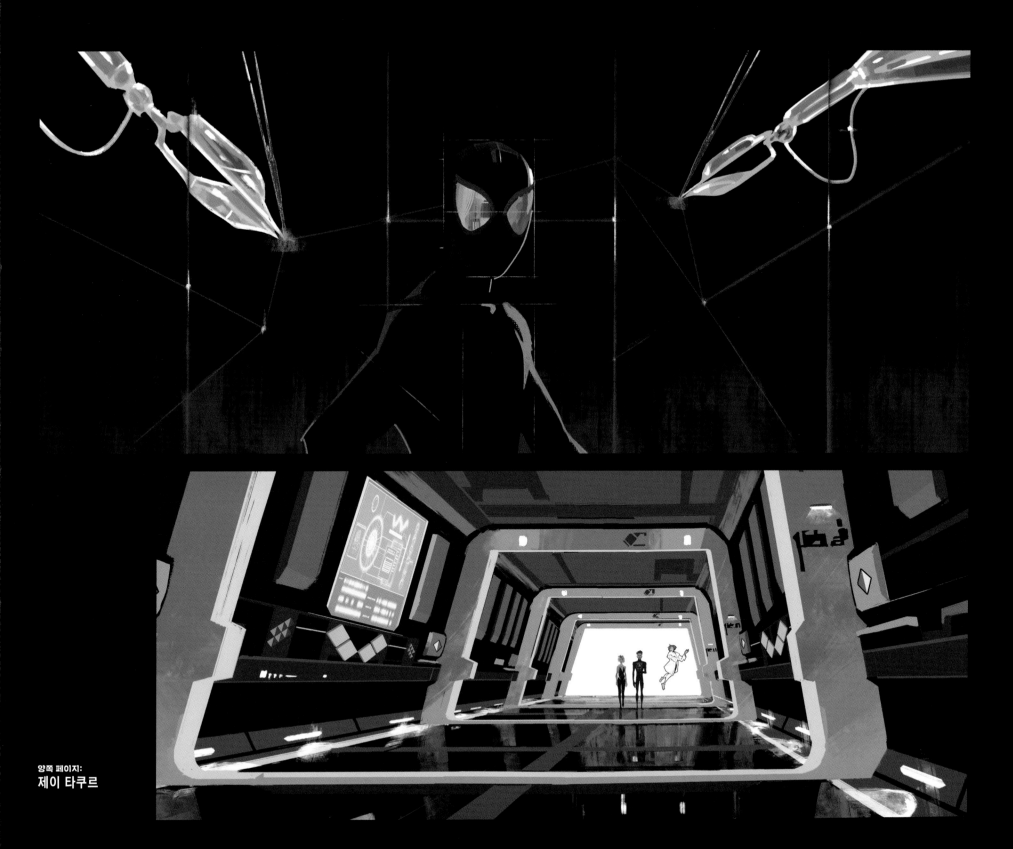

양쪽 페이지:
제이 타쿠르

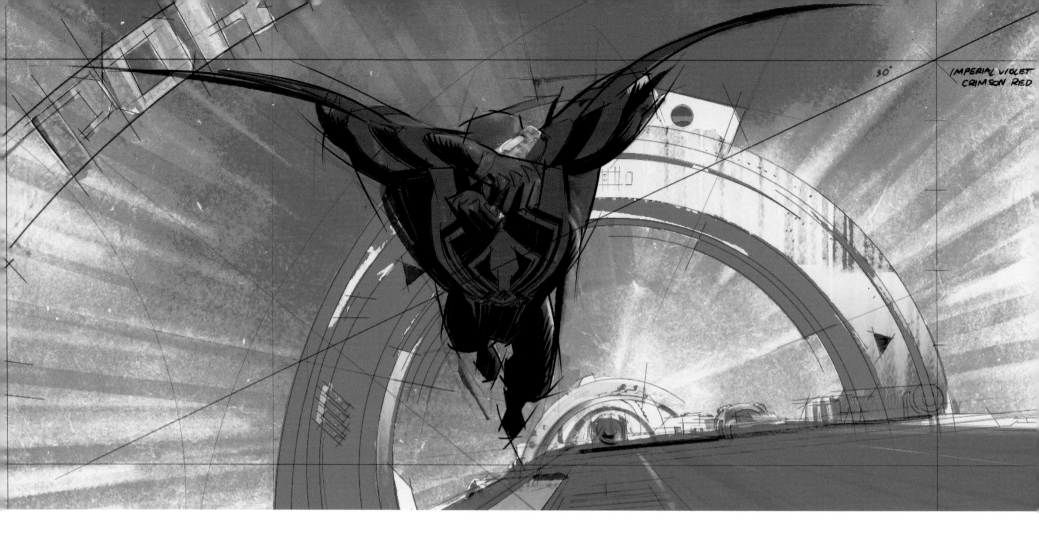

위:
캣 차이

오른쪽:
릭 레너디

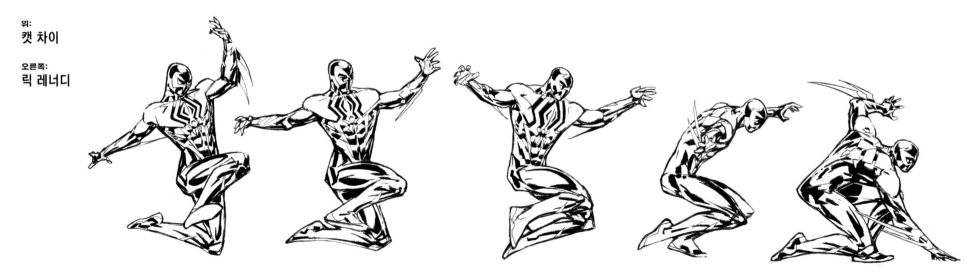

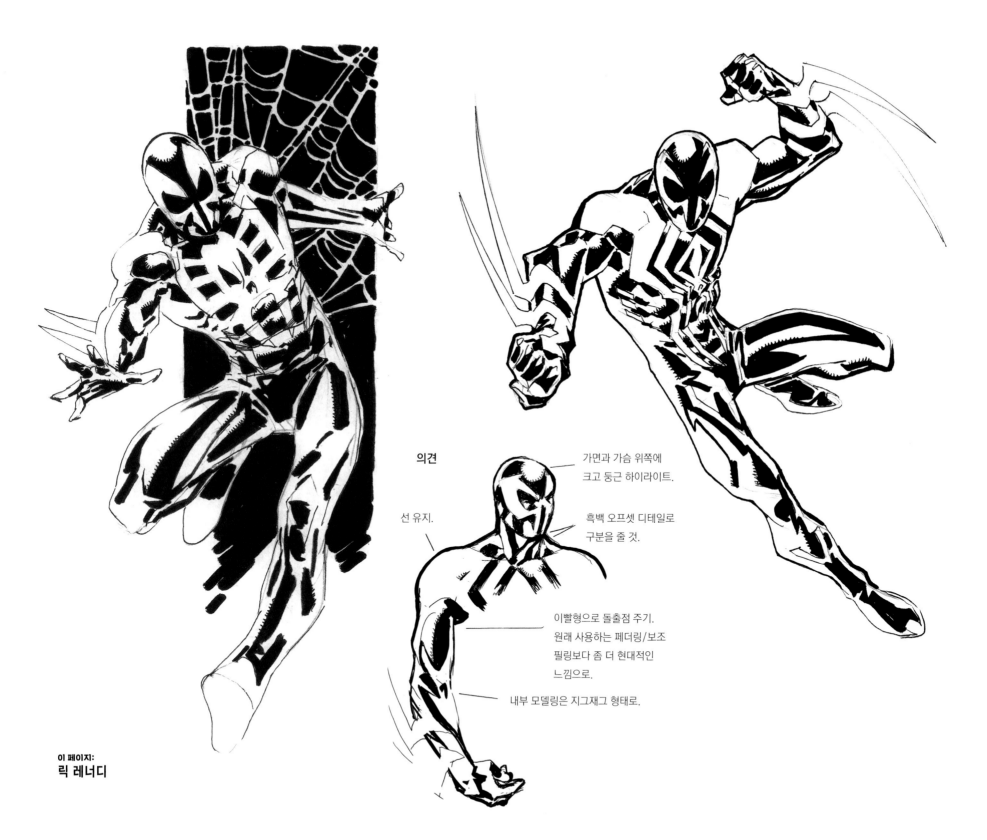

의견

가면과 가슴 위쪽에
크고 둥근 하이라이트.

흑백 오프셋 디테일로
구분을 줄 것.

선 유지.

이빨형으로 돌출점 주기.
원래 사용하는 페더링/보조
필링보다 좀 더 현대적인
느낌으로.

내부 모델링은 지그재그 형태로.

라일라

스파이디의 팬들이라면 전편의 결말부에서 등장했던 미겔의 AI 비서 겸 친구, 라일라를 기억할 것이다. (LYLA – 리라형 생명 모방체 – Lyrate Lifeform Approximation) 라일라는 미겔의 문제 해결, 적 추적, 그리고 개인 일지 작성까지 도와주는 존재다. 또한 영화 내 연출을 보면 인간의 감정을 실제로 경험하지 못하더라도 시뮬레이션이나 모방 정도는 할 수 있다.

시각효과 담당자 마이크 래스커는 다음과 같이 덧붙인다. "라일라의 경우 1편에서 개발했던 기술을 바탕으로 더욱 복잡한 애니메이션 레이어 세트를 발전시켜 만든 정교한 디지털 구조를 이 캐릭터에게 선사할 수 있었습니다."

"라일라는 단순한 디지털 조수가 아니라 미겔의 가장 가까운 친구입니다." 감독 켐프 파워스의 말이다. "아마 라일라 본인은 세상에서 유일한 친구라고 표현할 테지만요. 처음에는 미겔이 만든 인공 자아로 탄생했지만 그 인격은 스스로 계속 발전해 나가고 있습니다. 라일라는 믿을 수 없을 정도의 유머 감각, 빈정거리는 성격과 뛰어난 재치와 함께 슈퍼 컴퓨터의 지성도 갖추고 있습니다. 그래서 미겔이 스스로 선을 넘거나 지나친 행동을 저질렀을 때, 모든 걸 통제할 수 있는 가장 가까운 사람 중 한 명이기도 합니다. 실제로 간간히 미겔의 기분을 풀어주기도 하고요. 간단히 말해 코타나(게임 〈헤일로〉 시리즈의 AI 캐릭터)와 그레이트 가주(만화 〈플린스톤〉의 녹색 외계인 캐릭터)를 반반 섞어두었다고 생각하면 됩니다!"

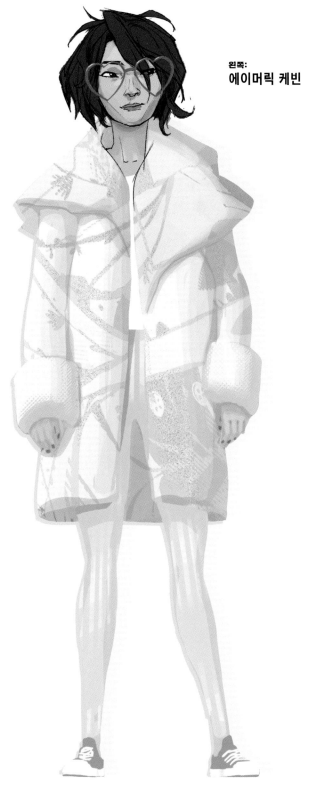

왼쪽:
에이머릭 케빈

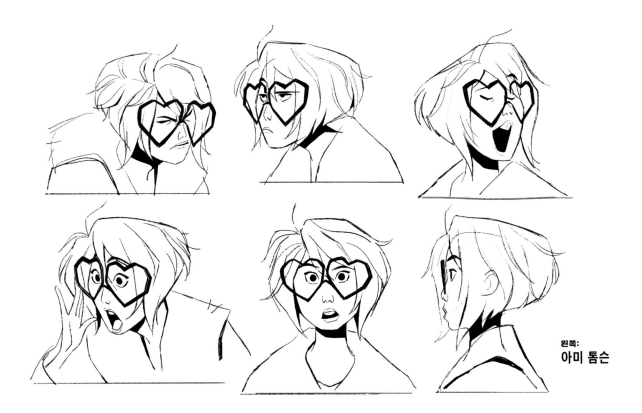

왼쪽: **아미 톰슨**

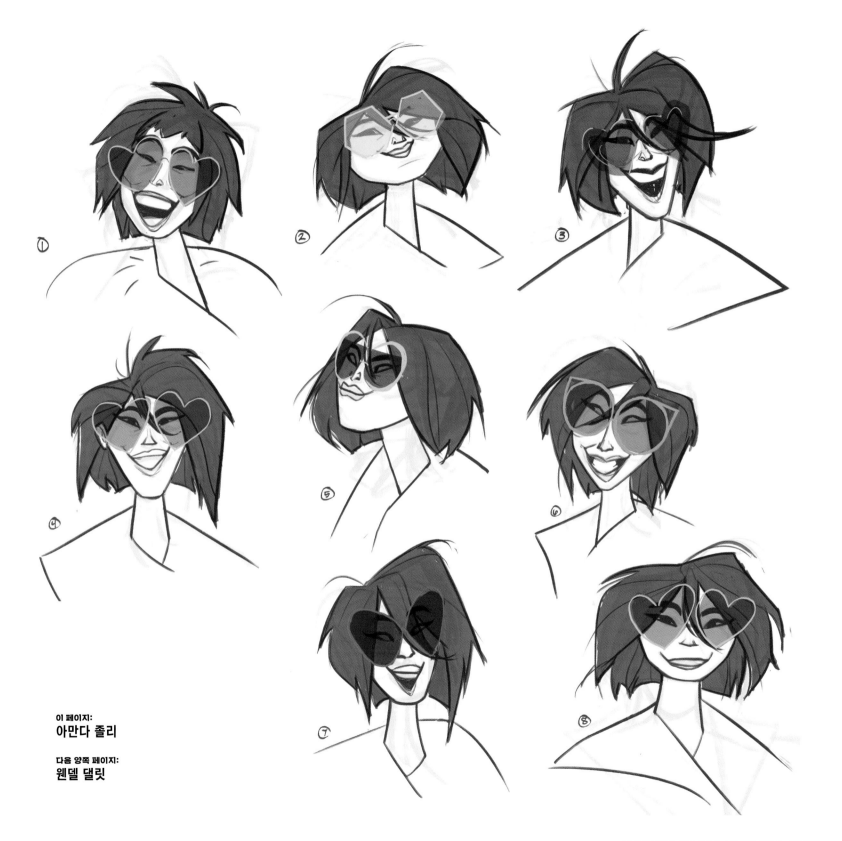

이 페이지:
아만다 졸리

다음 양쪽 페이지:
웬델 댈릿

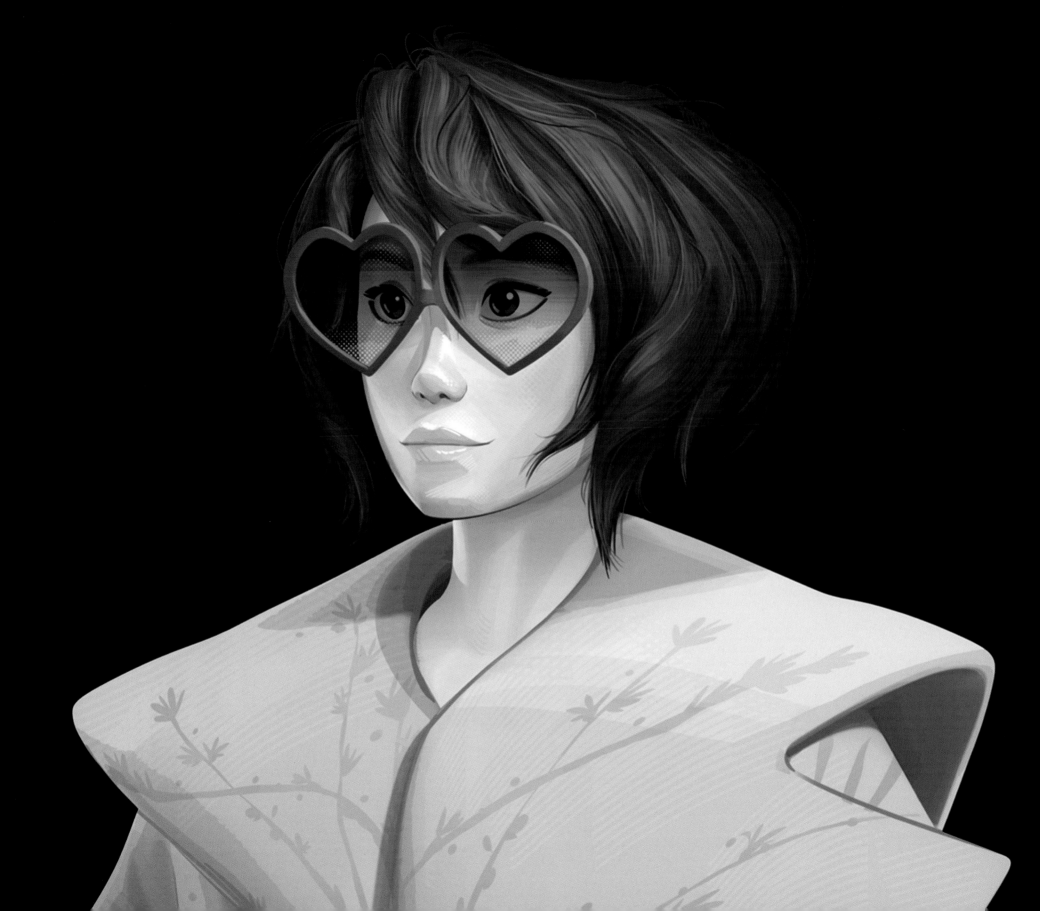

제시카 드류
스파이더우먼

제시카 드류는 지구-332 출신의 엄청나게 쿨한 임산부 스파이더우먼으로, 이 영화에서 팬들이 가장 좋아하는 새 캐릭터 중 하나가 될 것이다. 제시카는 구겐하임 박물관에서 벌처와 대치하는 신에서 자신의 오토바이를 타고 첫 등장한다.

프로듀서 크리스티나 스테인버그는 다음과 같이 설명한다. "제시카는 지금껏 우리가 만나본 가장 강력하고 인상적인 스파이더우먼입니다. 자신의 세계에서 스파이더우먼으로 활약하는 데 이미 이골이 나 있기 때문에 실수 한번 하지 않고 철저하게 임무를 처리하죠. 거기다 진짜 멋진 오토바이도 몰고 다닙니다!"

"사람들에게 익숙할 만한 스파이더우먼과는 매우 다른 버전입니다." 감독 켐프 파워스의 말이다. "이미 만삭인 몸으로도 범죄와 맞서 싸우며 아주 상여자 그 자체죠. 아마도 이중생활을 하지 않는 거의 유일한 스파이더맨일 것이며, 자신의 본모습을 그대로 보여주는 아주 스타일리시한 인물입니다. 거기다 벽타기까지 가능한 멋진 오토바이를 몰죠. 의상 역시 실용성과 하이패션을 훌륭하게 조합한 복장을 갖췄습니다!"

스파이더우먼의 죽여주는 슈트를 디자인한 헤수스 알론소 이글레시아스의 말에 따르면, 기존의 슈퍼히어로 영화나 코믹북에서 볼 수 있던 전형적이고 뻔하며 종종 잘못된 모습으로부터 탈피해, 더욱 발전된 다양한 캐릭터를 디자인하는 작업이 정말 즐거웠다고 한다. "이제는 애니메이션 캐릭터 역시 누구에게도 어울리지 않는 편협한 고정관념에서 벗어나, 올바른 방식으로 만들어 내야 한다고 생각합니다. 미겔, 파비트르(프라바카르), 그리고 제시카 등의 디자인 작업은 저를 비롯한 제작팀에게 그런 기회를 제공해주었습니다."

왼쪽:
브라이언 스텔프리즈

옆 페이지:
브라이언 스텔프리즈

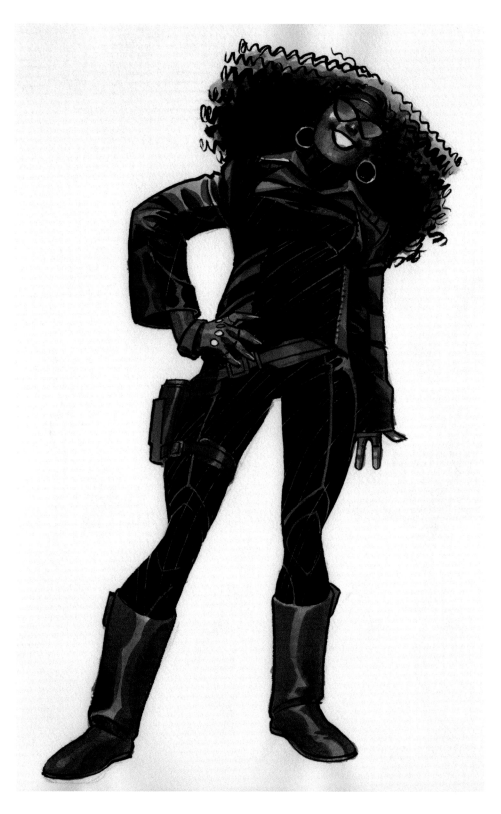

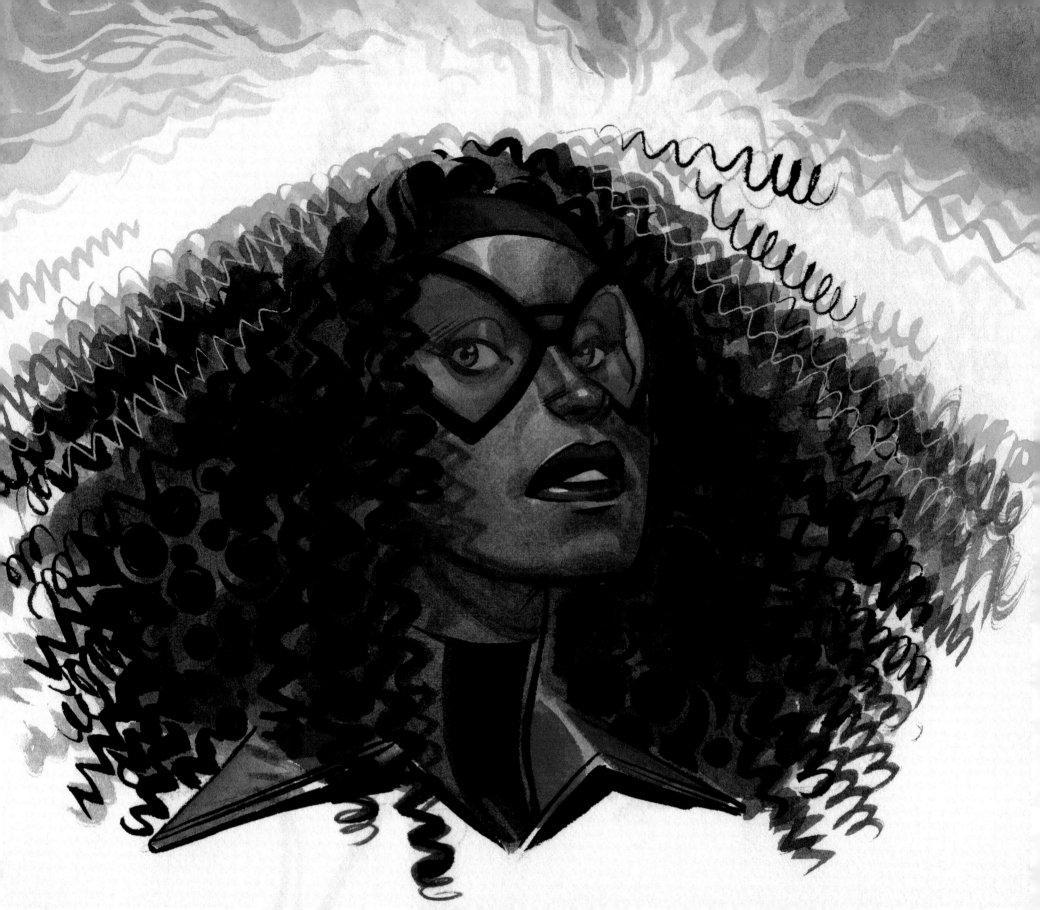

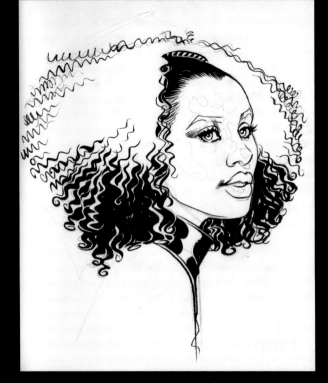

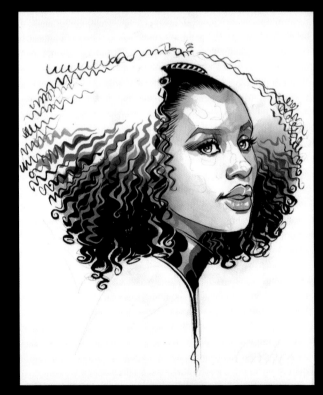

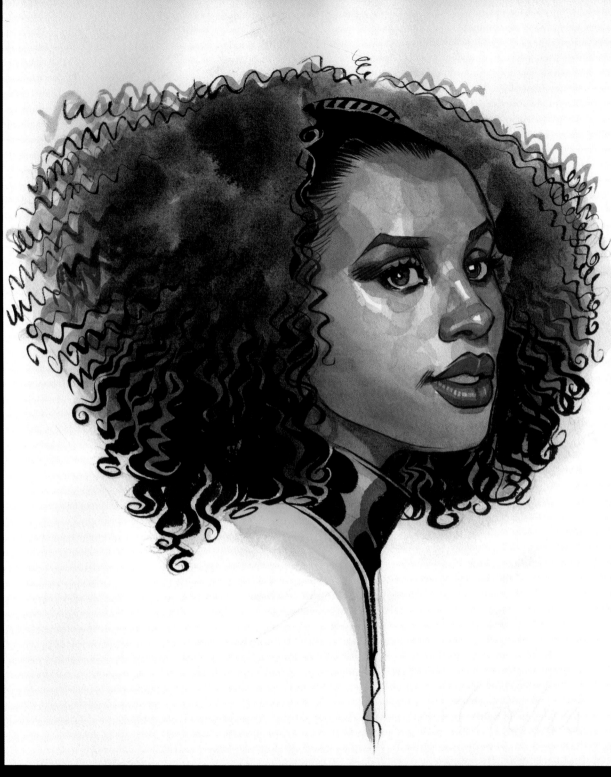

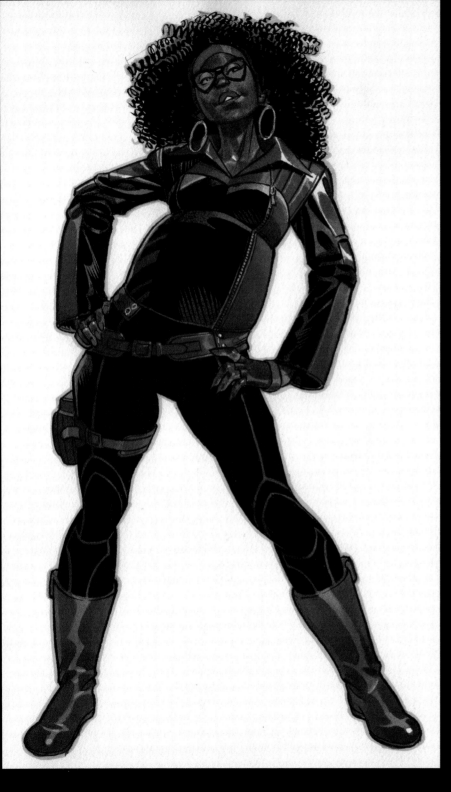

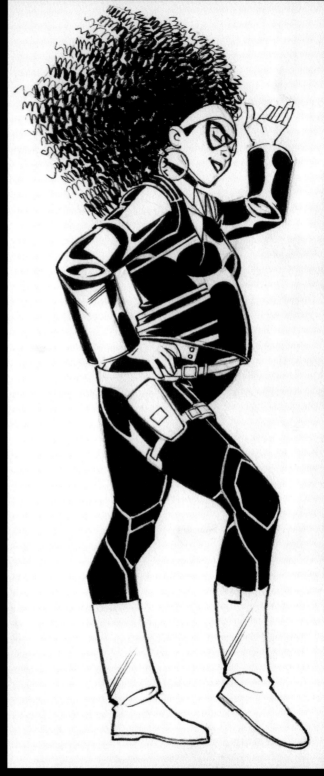

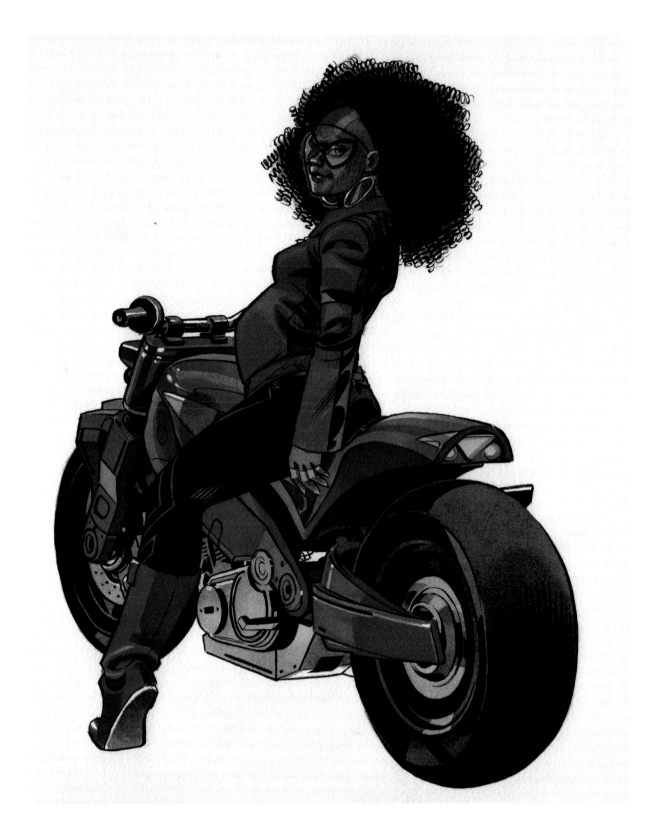

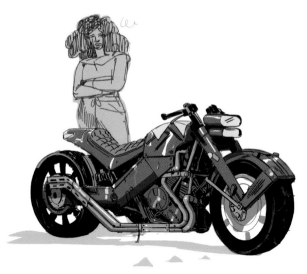

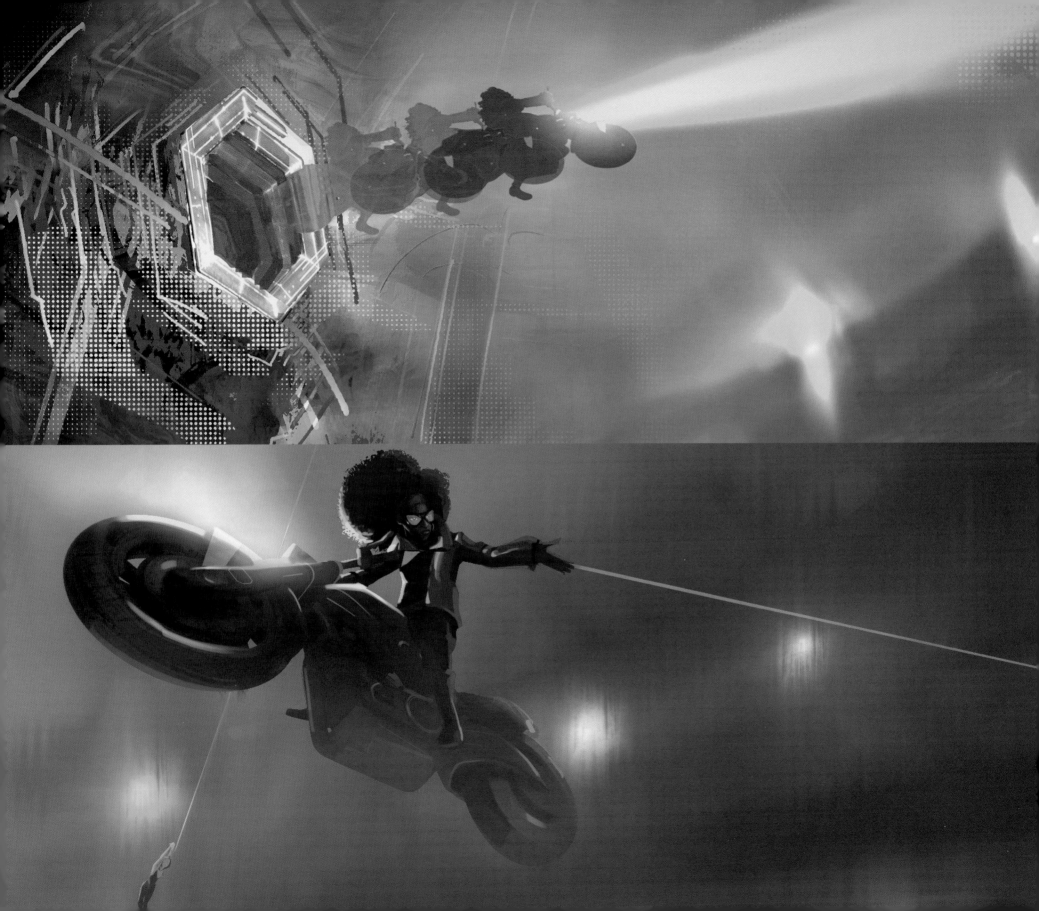

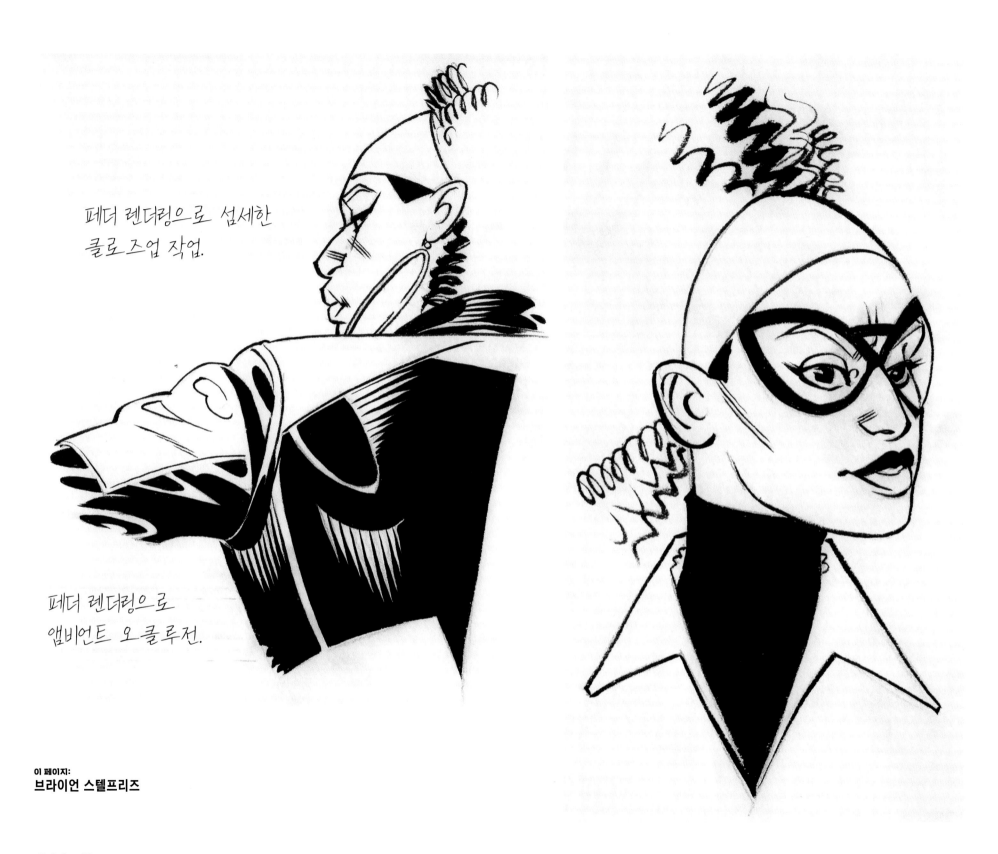

페더 렌더링으로 섬세한
클로즈업 작업.

페더 렌더링으로
앰비언트 오클루전.

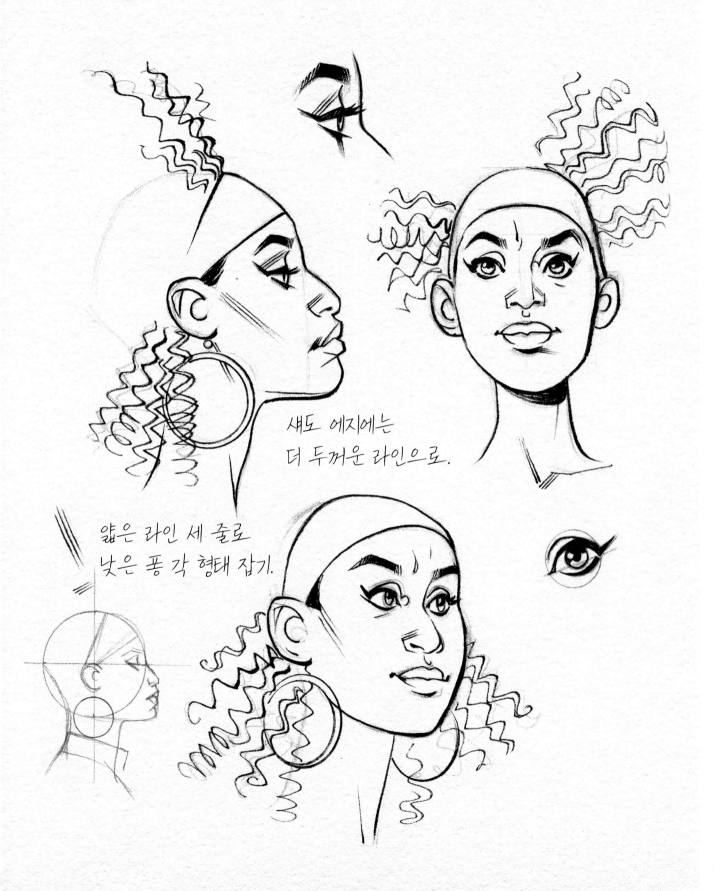

섀도 에지에는
더 두꺼운 라인으로.

얇은 라인 세 줄로
낮은 퐁 각 형태 잡기.

마고
스파이더바이트

마고, 일명 스파이더바이트는 멀티버스 곳곳에서 살아가는 스파이더맨들 중에서도 가장 독특하다고 말할 수 있을 것이다. 마일스와 동갑내기인 마고는 지구-22191 출신으로, 이곳은 전 세계 인구 중 대부분이 사이버 공간에서 일상을 보내는 세계관이다. 이 세계의 가상 공간은 온통 범죄자들로 가득하며, 마고는 이러한 사이버 세계에서 범죄에 맞서 싸우고자 거미 능력으로 중무장한 디지털 아바타를 제작했다.

"마고는 컴퓨터 관련 재능 덕분에 미겔 오하라에게 발탁되어 초차원 스파이더포스에 합류합니다. 그래서 라일라와 함께 스파이더포스(와 체포한 범죄자들)를 다른 차원으로 보내는 데 쓰이는 프로토타입 기술을 운영 및 관리하고 있습니다." 감독 켐프 파워스의 설명이다. "자기 일도 잘하고 유머 감각도 뛰어나죠. 하지만 미겔의 팀에서도 가장 중요한 인재 중 하나였던 마고는 신입 마일스 모랄레스를 만나면서 자신의 임무로부터 갈등을 느끼기 시작합니다. 자신은 마일스를 돕고 싶지만 그건 미겔의 명령에 정면으로 대치되는 일이죠. 그리고 마일스한테

왠지 호감이 간다는 사실도 분명 상관이 있고요!"

각본 겸 프로듀서인 필 로드는 마고가 실질적으로 아바타에 불과하다는 사실을 지적한다. "진짜 마고는 다른 차원의 게이밍 의자에 앉아 자기 자신을 다른 차원으로 투영하고 있죠." 필 로드의 설명이다. "자기 의상이나 헤어스타일을 마음대로 바꿀 수 있다는 것도 굉장한 점입니다. 마고와 마일스는 서로를 만나면서 직관적으로 연결되는 일종의 유대감을 느낍니다. 그래서 마고는 우리가 예상했던 것보다 스토리에서 훨씬 더 큰 비중을 차지하게 되죠."

아티스트 마우로 벨피오레는 마고의 얼굴을 시각화하는 데 한몫 거들었으며, 크리스태퍼 앵카는 의상과 헤어스타일을 디자인했다. "마고를 보면 당당함이 느껴지길 바랐습니다." 벨피오레는 회상했다. "또 마고의 능력이나 신체를 늘이는 방식은 물론, 다양한 헤어스타일을 가지고 재미있는 실험을 할 수 있었죠."

왼쪽:
아미 톰슨

오른쪽:
마우로 벨피오레

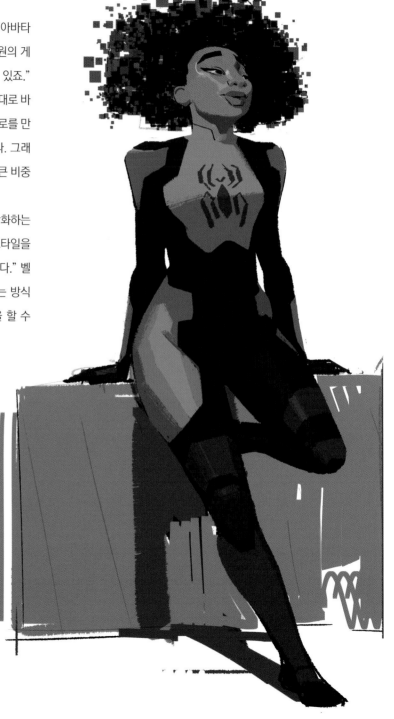

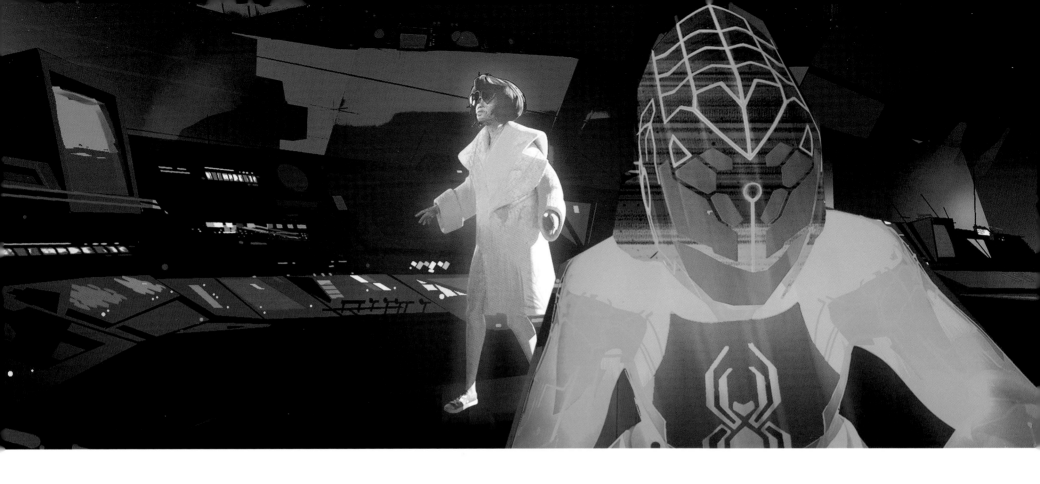

위:
캣 차이

오른쪽:
**웬델 댈릿 +
윌 코이너**

맨 오른쪽:
아미 톰슨

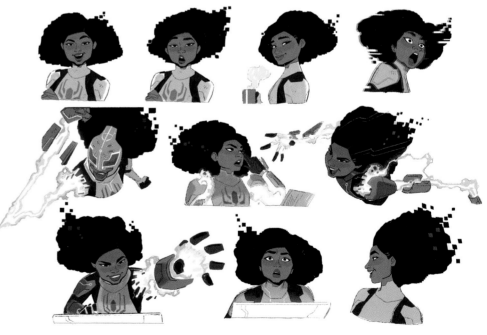

파비트르 프라바카르

이 대단히 독창적인 인도 버전 스파이더맨은 2005년 발행된 〈스파이더맨: 인디아〉에서 샤라드 데바라잔, 수레쉬 시타라만, 그리고 지반 J. 캉에 의해 첫선을 보였다. 이번 영화에서 그웬과 마일스는 포털을 통해 스팟을 추적하던 도중 파비트르를 처음 만나게 된다. 파비트르는 지구-50101의 맨해튼과 뭄바이를 대충 섞어놓은 듯한 미래 도시, 뭄배튼에 살고 있다.

켐프 파워스는 다음과 같이 설명했다. "파비트르의 힘은 마법에서 나온 것이라 방사능 거미에 물린 다른 스파이더맨들과 상당히 다릅니다. 사실 신비한 주술사로부터 얻은 능력이거든요. 파비트르 역시 다른 스파이더맨들처럼 크나큰 상실을 겪어야 했습니다. 이 경우에도 삼촌이었죠. 그러면서도 이번 영화에서 가장 긍정적인 캐릭터 중 하나입니다. 항상 물잔이 반이나 차 있다고 생각하는 성격이죠. 나이도 마일스보다 몇 살 정도 더 어리지만, 특유의 행복하고 긍정적인 성품이 도리어 마일스를 잘못된 길로 밀어버릴 수도 있습니다."

제작진은 이 흥미로운 캐릭터를 디자인하는 데 아티스트 나빈 셀바나단에게 도움을 청했다. "우리는 테얌과 약샤가나 무용수들과 신전의 건축 방식, 헤나 그리고 현대 인도 패션 등 인도의 다양한 예술 양식을 참고하여 영감을 얻었습니다." 나빈의 말이다. "인도 출신의 스파이더맨은 이렇게 다양한 인도 문화들 중에서도 과연 무엇으로부터 영향을 받았을지 고민했고, 또 무시무시하면서도 민첩한 전사처럼 그려내고 싶었습니다. 그래서 거미 얼굴처럼 보이는 가면 패턴부터 구상한 다음, 이걸 테얌 페이스페인팅 스타일로 그린 후에 인도 문화로부터 영감을 받은 거미의 콘셉트로 몸을 장식했습니다. 우리가 그냥 뻔한 선택을 하지 않고 많은 조사를 통해 인도 내부에서 멋진 문화적 근거를 찾아냈다는 점이 정말 뿌듯합니다. 인도인으로서 이 캐릭터의 디자인에 참여했다는 게 참 행운이라고 생각합니다."

아래:
아미 톰슨

옆 페이지:
웬델 댈릿

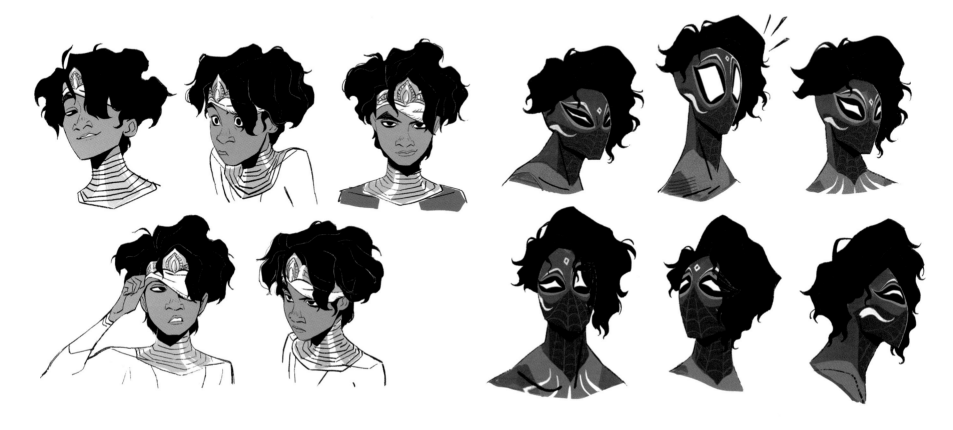

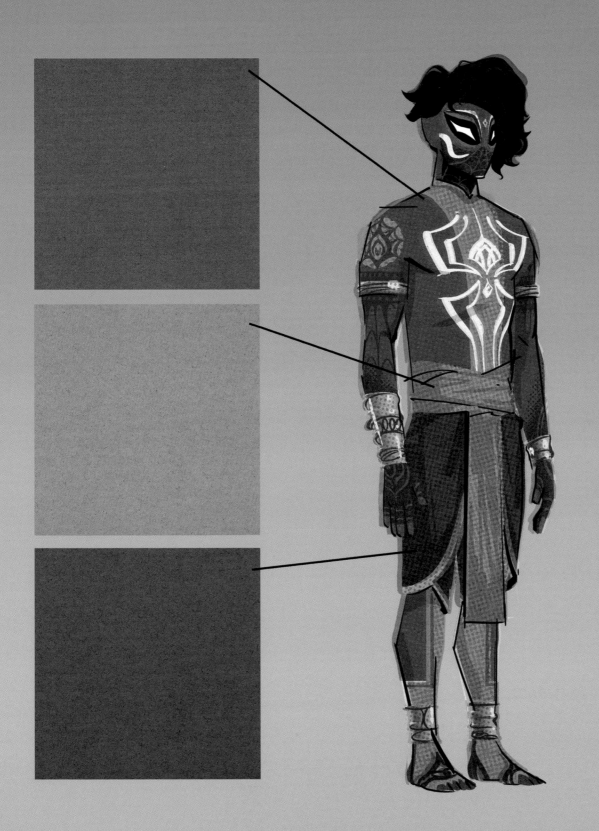

로컬 컬러 위에 하프톤 텍스처 주고 레이어에 50% 반투명.
하프톤은 항상 카메라에 플랫하게 담으며 폼을 감싸지 않도록.

하프톤 텍스처

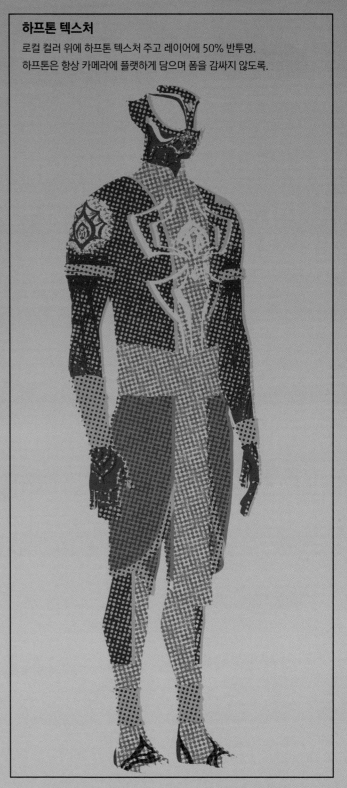

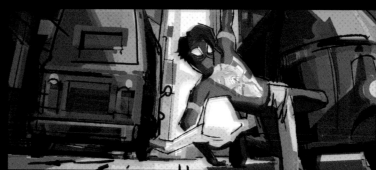

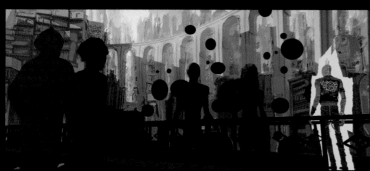
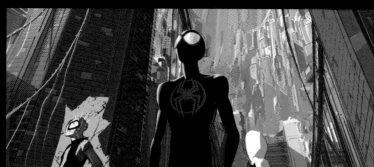

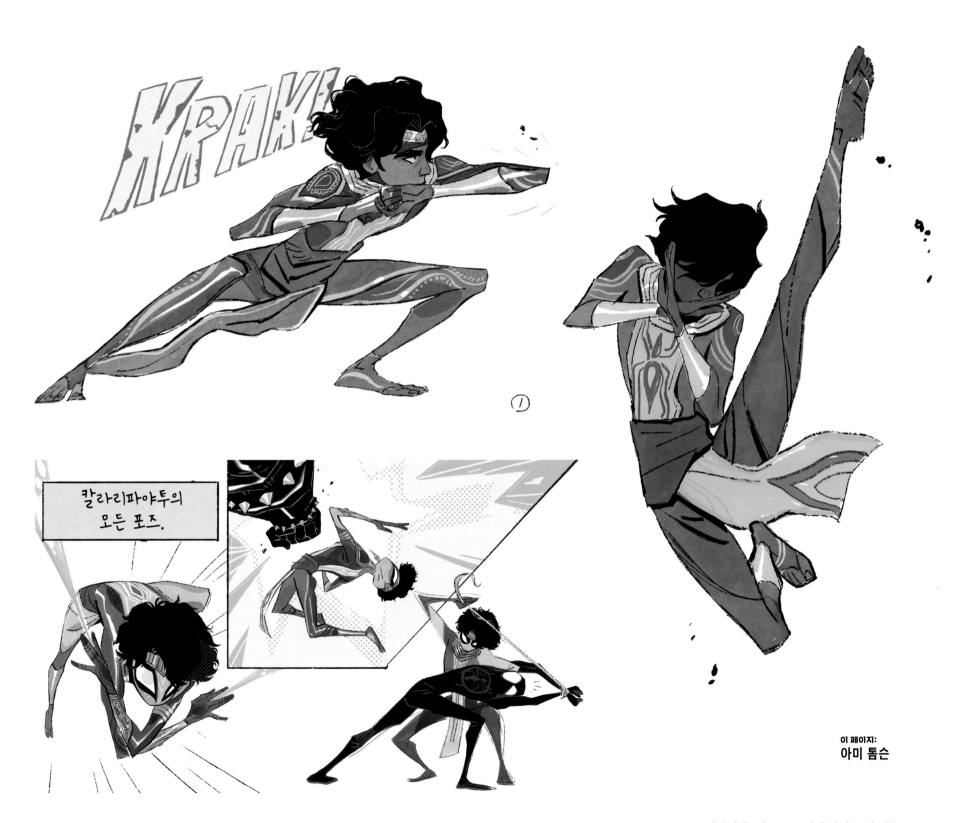

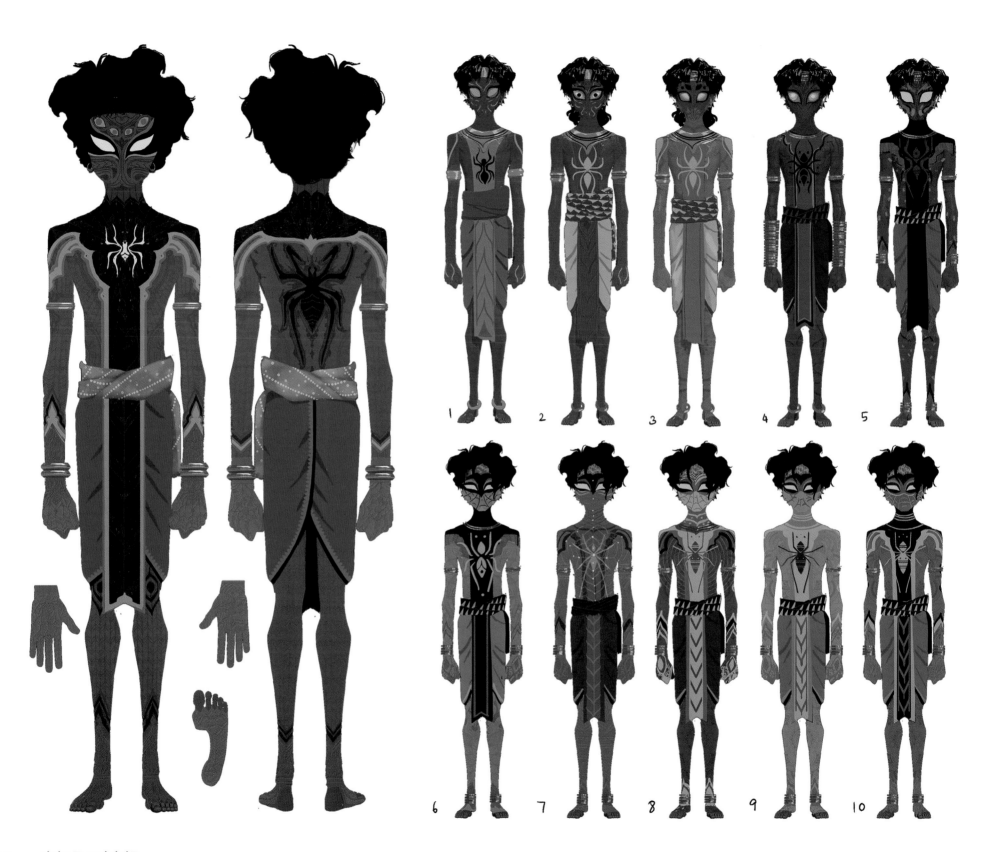

1

2

3

4

5

6

7

8

9

10

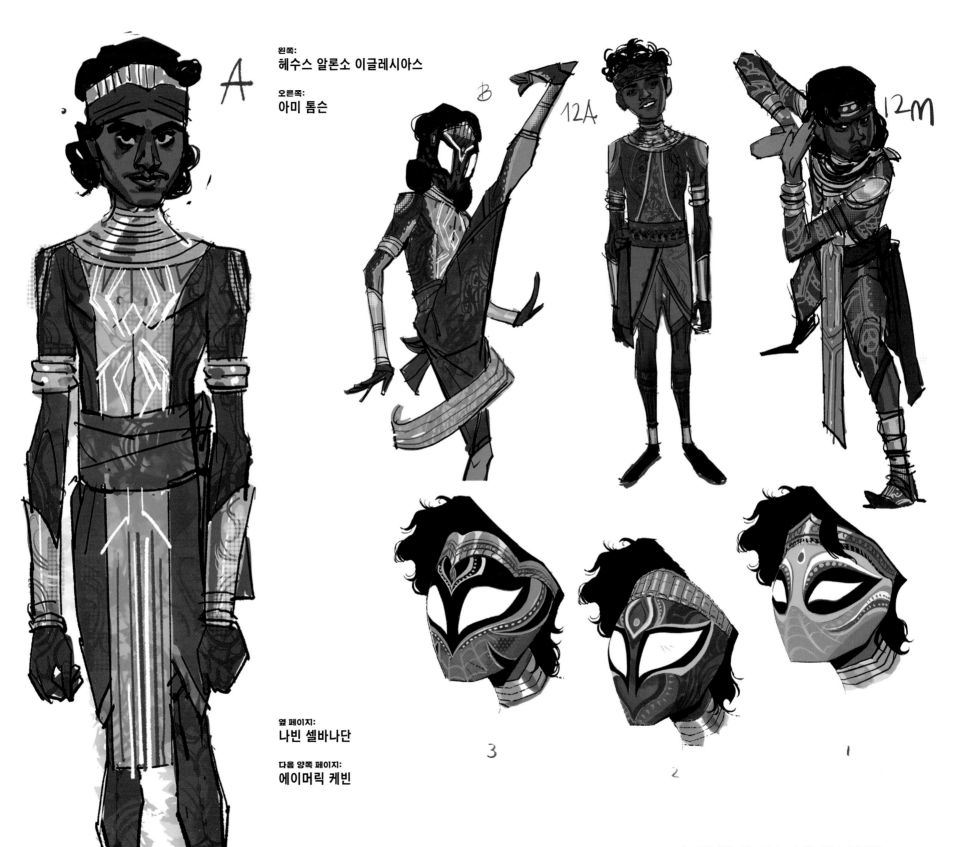

A

왼쪽:
헤수스 알론소 이글레시아스

오른쪽:
아미 톰슨

옆 페이지:
나빈 셀바나단

다음 양쪽 페이지:
에이머릭 케빈

B

12A

12M

3

2

1

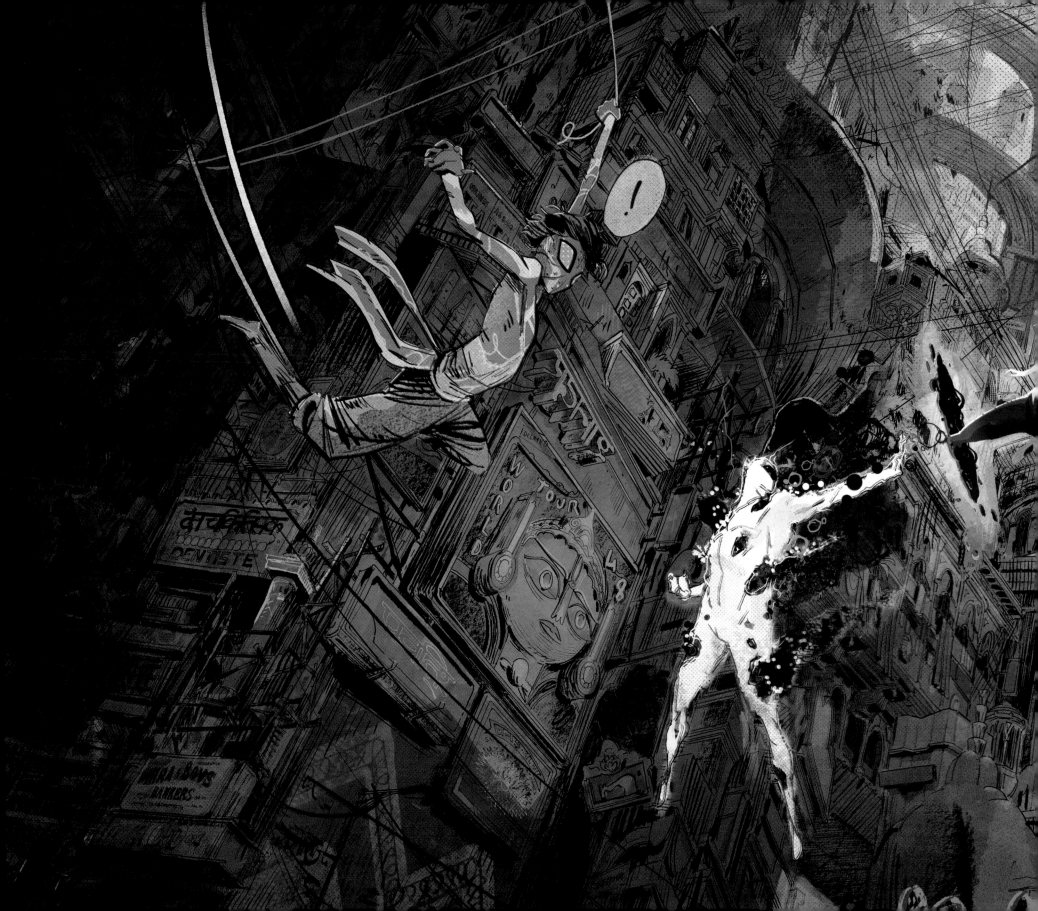

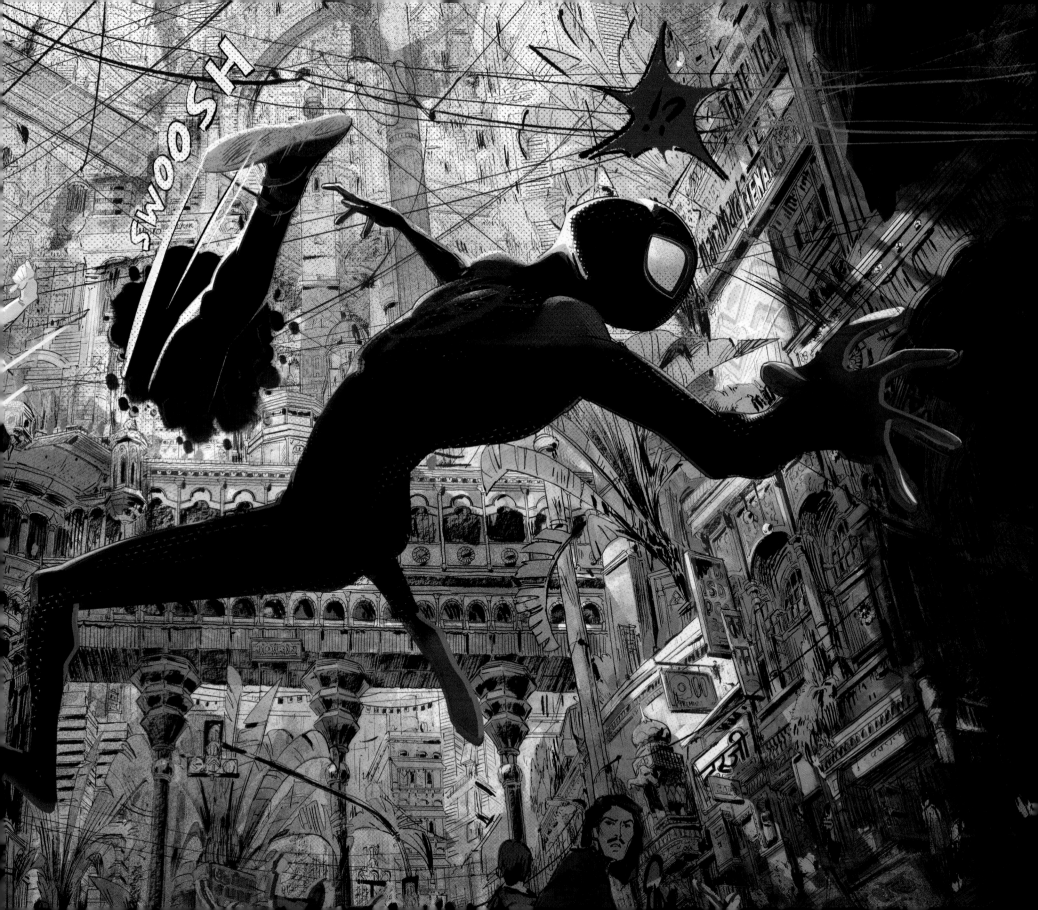

호비 브라운
스파이더펑크

호비 브라운, 일명 스파이더펑크는 그웬이 가장 좋아하는 사람이다. 멋진 밴드 소속이고, 일렉트릭 기타도 멋지게 연주할 줄 알며, 물을 '우오터'라고 하는 등 영국식 발음이 죽여주기 때문이다. 스파이더펑크가 온 우주는 1970~80년대 런던과 현대의 뉴욕이 기묘하게 섞인 세계다. 또한 호비는 스팟이 계속 사고를 치지 못하게 막기 위해 불려온 입장이긴 하지만, 정작 마일스는 그웬이 호비에게 마음이 끌리고 있는 것 같아서 그리 좋아하지 않는다.

"스파이더맨 유니버스에 등장하는 캐릭터 중에서도 상당한 깊이와 매력을 자랑합니다." 감독 켐프 파워스의 말이다. "이기 팝, 배드브레인스와 스파이더맨을 한데 섞어 놨다고 설명할 수 있겠습니다. 그 정도로 쿨하고 살짝 나이도 있어서 여자아이들이 동경할 만한 소년이죠. 실제로는 운하용 보트를 띄워놓고 본부 겸 집으로 삼고 있지만요. 마일스는 호비에게 살짝 질투심을 품고 있지만, 상대가 나이도 많은 데다 마일스의 상상 속에서나 가능할 정도로 자유분방한 삶을 살고 있기에 오히려 닮고 싶어하는 부분도 있습니다!"

왼쪽:
헤수스 알론소 이글레시아스

오른쪽:
샌포드 그린

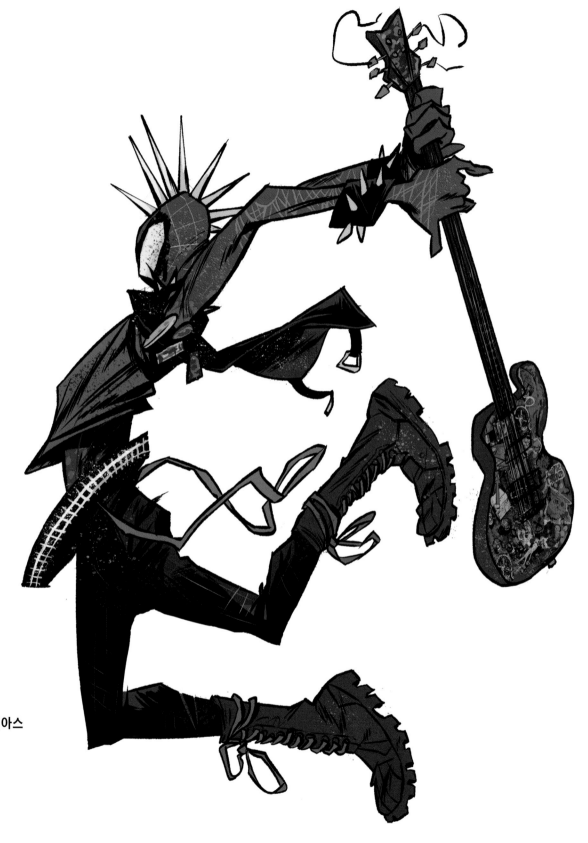

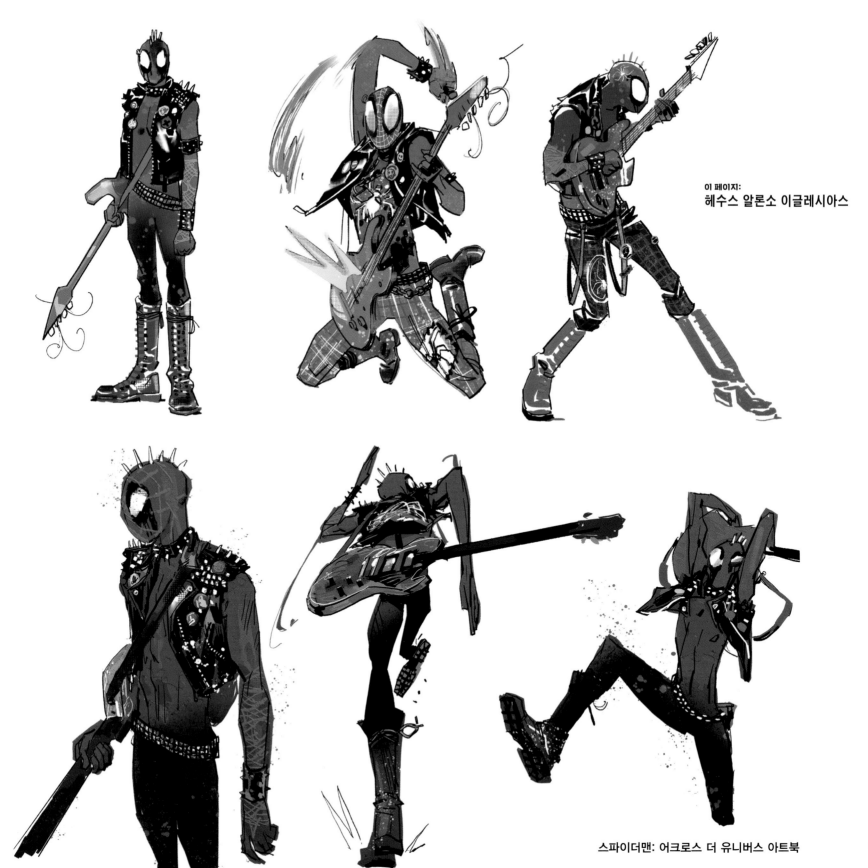

이 페이지:
헤수스 알론소 이글레시아스

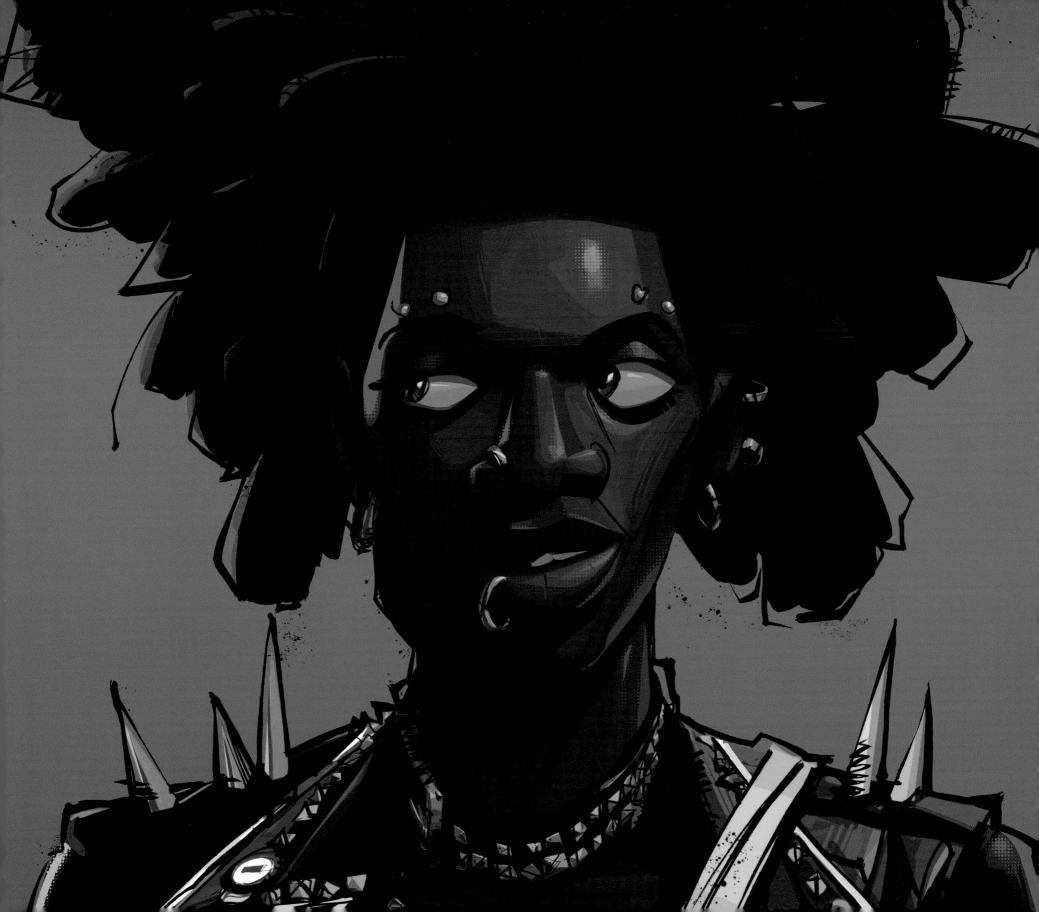

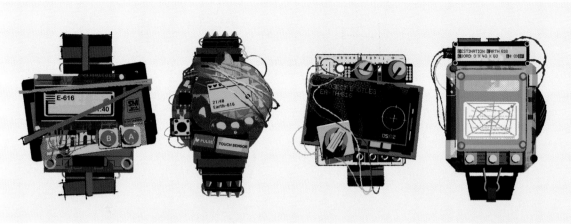

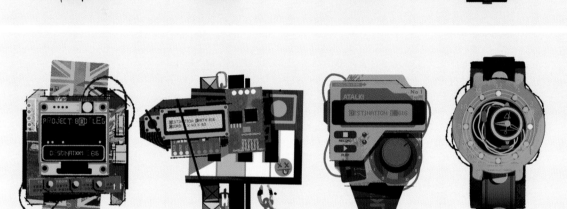

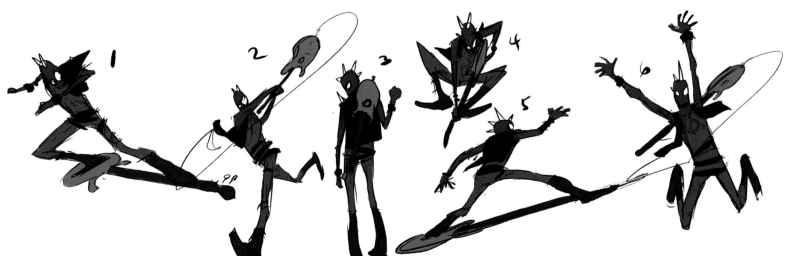

위 (왼쪽):
캣 차이

위 (오른쪽):
제이크 패니언

왼쪽:
샌포드 그린

옆 페이지:
제이크 패니언

스파이더맨: 어크로스 더 유니버스 아트북　　113

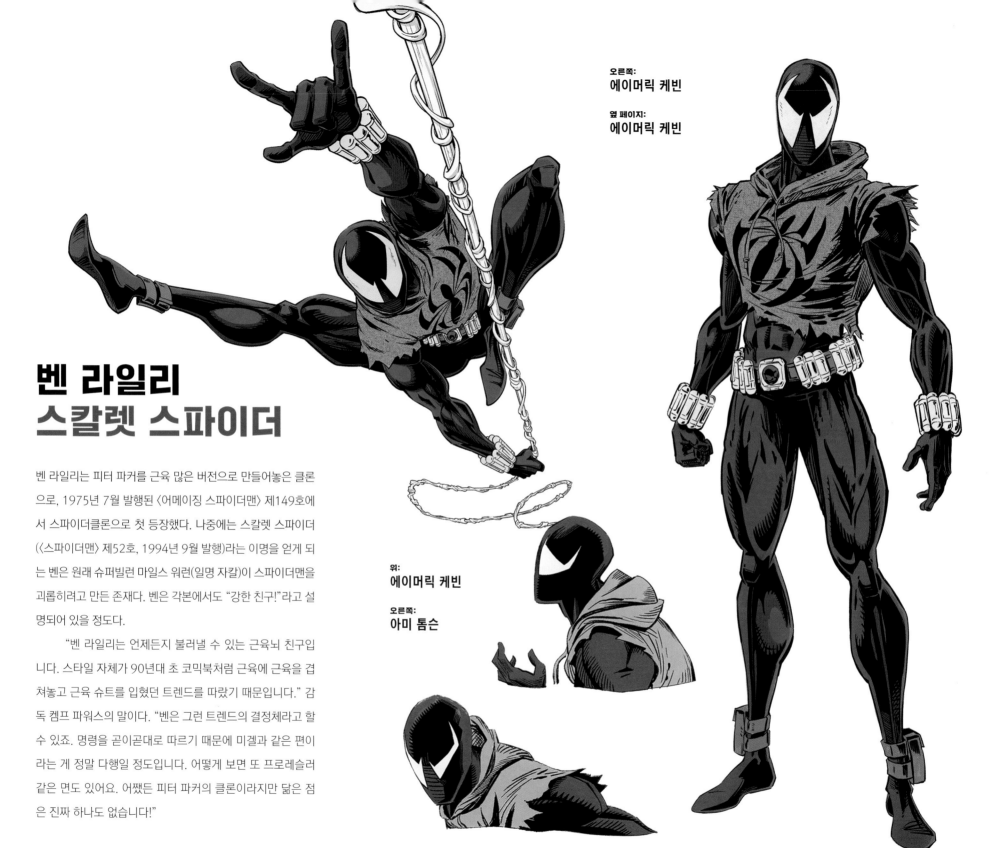

벤 라일리
스칼렛 스파이더

벤 라일리는 피터 파커를 근육 많은 버전으로 만들어놓은 클론으로, 1975년 7월 발행된 〈어메이징 스파이더맨〉 제149호에서 스파이더클론으로 첫 등장했다. 나중에는 스칼렛 스파이더(〈스파이더맨〉 제52호, 1994년 9월 발행)라는 이명을 얻게 되는 벤은 원래 슈퍼빌런 마일스 워런(일명 자칼)이 스파이더맨을 괴롭히려고 만든 존재다. 벤은 각본에서도 "강한 친구!"라고 설명되어 있을 정도다.

　"벤 라일리는 언제든지 불러낼 수 있는 근육뇌 친구입니다. 스타일 자체가 90년대 초 코믹북처럼 근육에 근육을 겹쳐놓고 근육 슈트를 입혔던 트렌드를 따랐기 때문입니다." 감독 켐프 파워스의 말이다. "벤은 그런 트렌드의 결정체라고 할 수 있죠. 명령을 곧이곧대로 따르기 때문에 미겔과 같은 편이라는 게 정말 다행일 정도입니다. 어떻게 보면 또 프로레슬러 같은 면도 있어요. 어쨌든 피터 파커의 클론이라지만 닮은 점은 진짜 하나도 없습니다!"

오른쪽:
에이머릭 케빈

옆 페이지:
에이머릭 케빈

위:
에이머릭 케빈

오른쪽:
아미 톰슨

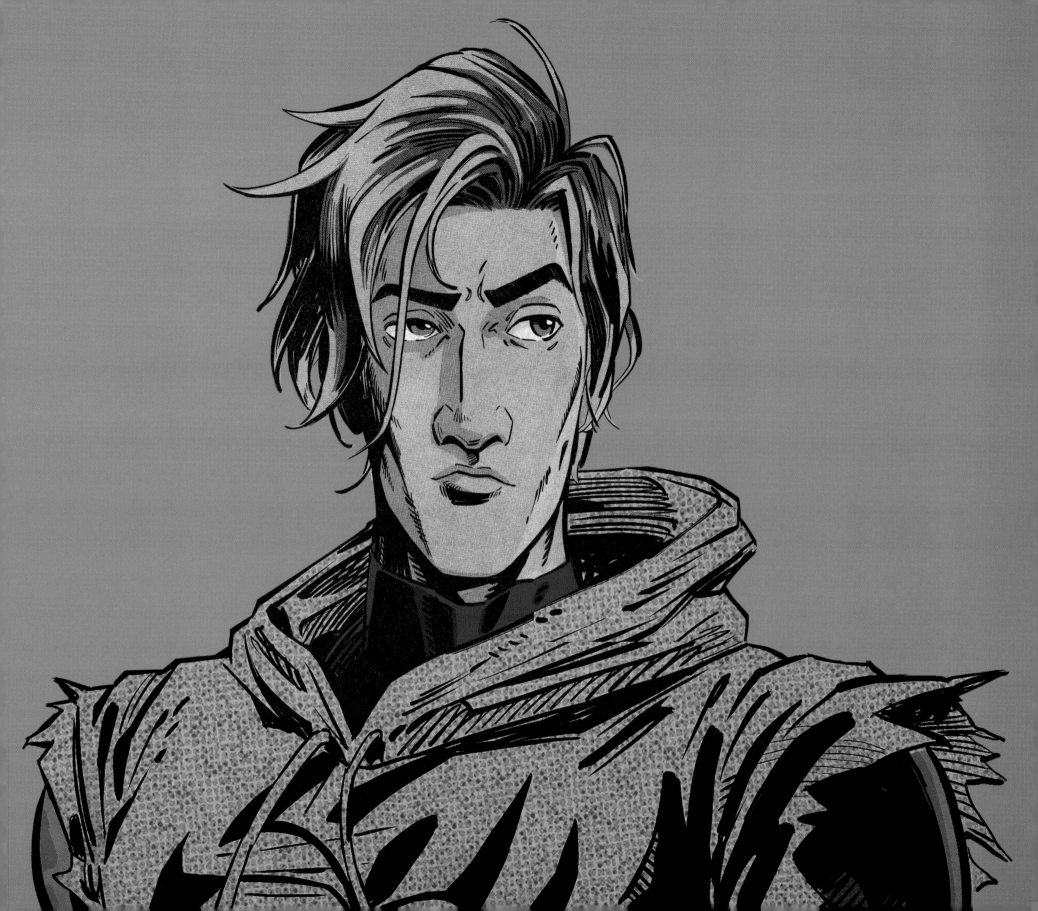

메이데이 파커

〈왓 이프…?〉 제105호(1997년 12월 발행)에서 첫 등장한 메이 "메이데이" 파커는 미래의 멀티버스에서 피터와 메리 제인 파커가 낳은 첫 아이다. 귀여운 아기 캐릭터 메이데이는 피터가 얼마나 멋진 아빠가 되었는지 선보일 수 있는 즐거운 기회를 제작팀에게 제공하였다.

각본 겸 총괄 프로듀서 크리스토퍼 밀러는 다음과 같이 설명했다. "1편에서 작별 인사를 했던 피터 B. 파커는 다시 메리 제인의 품으로 돌아갔고, 곧 자신이 아빠가 되고 싶다는 사실을 깨달았습니다. 그래서 '팔불출 초보 아빠'의 면모를 절절히 보여줄 수 있는 좋은 명분이 생겼죠! 저도 아빠인 만큼 아기를 키우던 시절이 참으로 꿈 같았다는 게 기억납니다. 잠도 제대로 못 자서 하루 종일 비몽사몽인 데다 그때껏 상상도 하지 못했던 새로운 세상과 엄청난 사랑을 경험하는 시기거든요.

메이데이 덕분에 거미 능력사 혼혈이라는 소재를 정말 재미있게 구현할 수 있었습니다. 피터가 가진 능력을 그대로 다 따라 할 수 있으면서, 여기에 아기 특유의 충동과 본능이 합쳐진 셈이죠. 스파이더 센스, 몸놀림, 반사신경은 물론이고 어디로 튈지 모르는 혼돈과 귀여움까지 갖춘 결정체입니다. 그래서 저희에게는 정말 재미있고 웃겨 보였습니다. 피터 B. 파커가 아버지로서의 역할을 진심으로 받아들이는 모습 역시 너무나 마음에 듭니다. 그리고 얼마나 피곤할지도 절절하게 공감이 가고요!"

아래:
아미 톰슨

옆 페이지:
패트릭 오키프

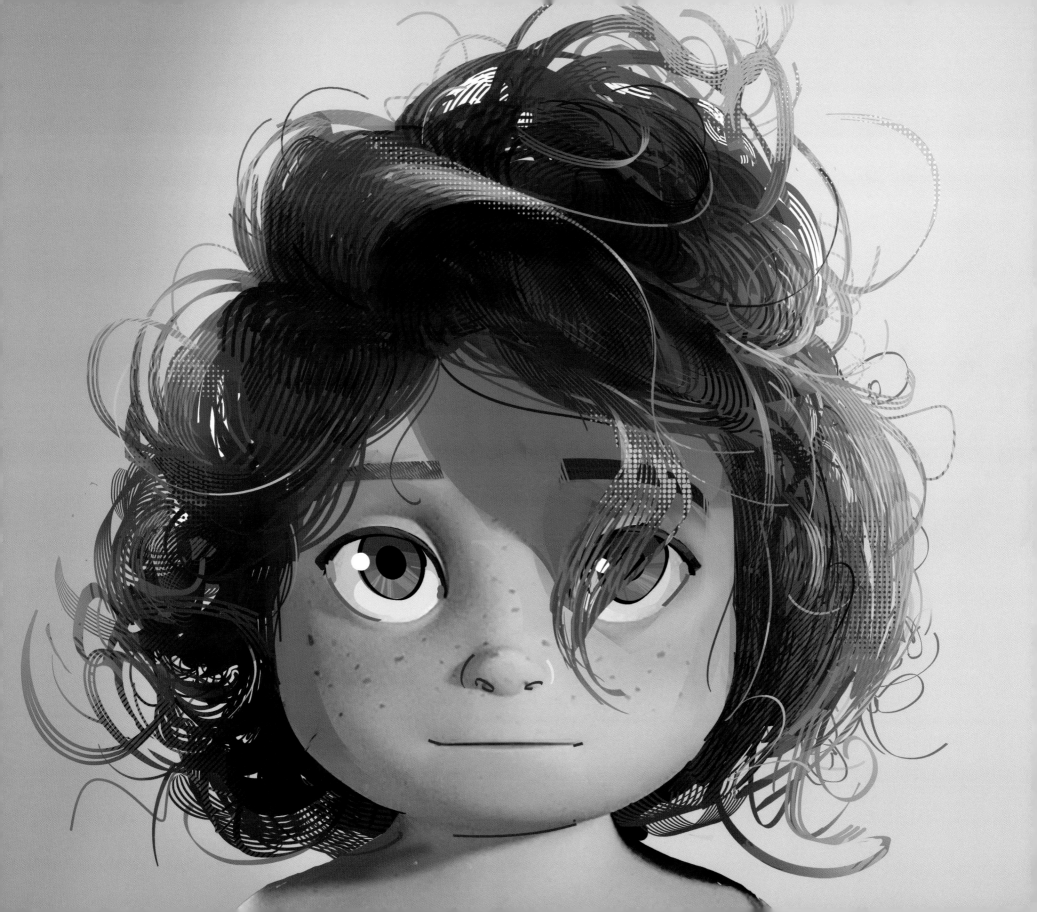

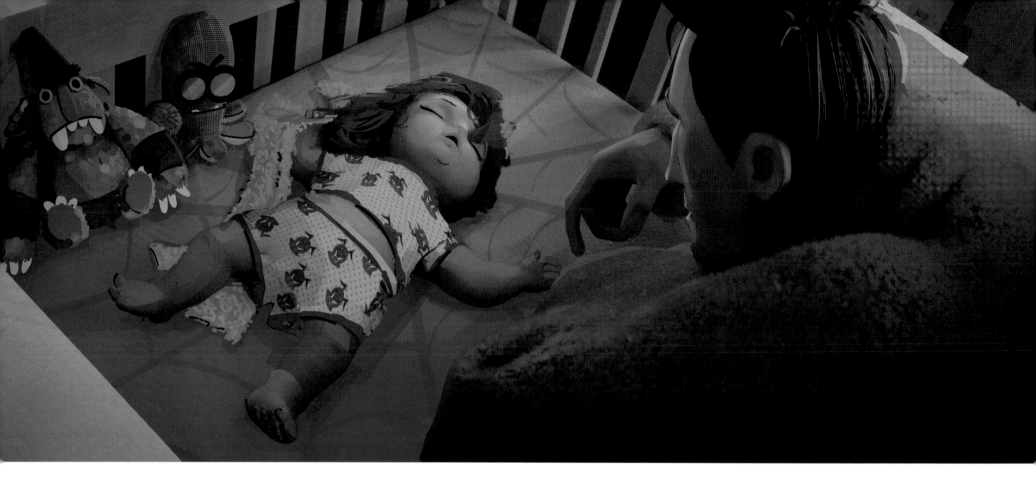

위:
마이크 매케인

왼쪽:
피터 챈

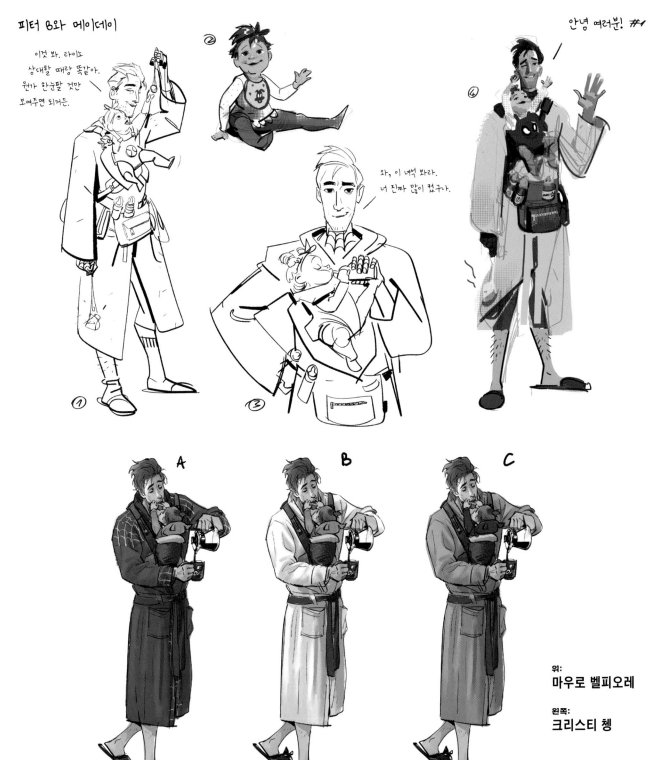

피터 B와 메이데이

이것 봐. 라이노 상대할 때랑 똑같아. 뭔가 한눈팔 것만 보여주면 되거든.

②

안녕 여러분! #1

와, 이 녀석 봐라. 너 진짜 많이 컸구나.

① ③ ④

A B C

위:
마우로 벨피오레

왼쪽:
크리스티 쳉

아미 톰슨도 말했다. "메이데이의 디자인 탐색 과정은 굉장히 즐거웠고, 아기 뺨을 꼭 작은 빵 덩어리처럼 표현하는 것도 너무 좋았습니다. 또 메이데이가 조그마한 거미처럼 벽을 기어 다니는 스케치를 그리는 것도 재미있었습니다. 머리 색은 엄마를 닮았는데 머릿결이 덥수룩한 건 아빠를 닮았죠. 머리 모양도 개성 있게 표현해보고 싶다 보니, 구상을 하면 할수록 점점 더 지저분해졌습니다. 또 메이데이는 눈동자 색깔도 서로 다릅니다! 하지만 메이데이는 귀여운 아기이긴 해도 엄연한 스파이더-아기죠. 아기가 틈만 나면 천장에 거미줄을 매달고 요람에서 뛰쳐나올 거라 생각하면 진짜 정신이 나갈 것 같아요!"

프로덕션 디자이너 패트릭 오키프도 거들었다. "아미는 이 캐릭터에게 활발한 생기와 장난기를 불어넣으면서 영화에 확실한 즐거움을 선사했습니다. 또 요람에는 닥터 옥토퍼스와 그린 고블린처럼 생긴 봉제인형을 넣어서 아기 때부터 일찍이 작은 악당들에 맞서 싸울 수 있게 만드는 것도 재미있었죠!"

또한 오키프는 피터 역시 아버지가 되어가는 과정을 매우 편안하게 받아들이는 모습으로 그리고 싶었다고 언급했다. "가운을 걸친 피터의 모습을 보면 항상 인생의 수많은 과제를 느긋하게 처리해 나가는 데 능숙한 것처럼 보입니다." 오키프의 설명이다. "집에서 아빠 노릇을 하는 데 더할 나위 없이 만족하고 있죠. 아버지가 된다는 사실에 걱정과 설렘을 동시에 느끼고 있는 겁니다. 그 무엇도 두 사람의 사이를 갈라놓을 수는 없으며, 딸의 영웅이 되는 것이야말로 언제나 피터의 최우선입니다."

다른 스파이더 캐릭터

새롭고 다양한 스파이더 히어로들을 영화로 제작하는 과정에서, 제작팀은 전편 개봉 당시 인터넷에서 벌어졌던 스파이더맨 페르소나 트렌드로부터 상당한 영감을 받았습니다. "다양한 사람들이 자기도 스파이더맨의 일원이라 자칭하더군요." 각본 겸 총괄 프로듀서인 크리스토퍼 밀러는 회상했다. "그래서 다양한 배경, 모습, 능력과 관심사를 가진 스파이더맨들의 디자인을 볼 수 있었습니다. 덕분에 큰 영감을 받고 스파이더 소사이어티 본부에 아예 스파이더-전시관을 하나 차리게 되었습니다. 물론 온갖 코믹북을 다 뒤져서 세계관에 이미 존재하던 훌륭하고 별난 스파이더맨들을 다 데려오긴 했지만, 모든 것을 아우르는 관객의 관점으로 생각하는 것도 굉장히 중요했습니다.

　이 모든 대체 우주들을 전부 탐험하여 얻을 수 있었던 가장 큰 장점 중 하나는 바로 다양한 배경과 역사적 가능성을 탐구할 수 있었다는 점입니다. 아예 히어로와 빌런들이 중세 기사나 사무라이처럼 그려져도 멋질 것 같다고 생각한 적도 있습니다. 이런 때야말로 스파이더맨 유니버스가 코믹북에서 선보였던 것보다 훨씬 더 거대하고 많은 가능성을 품고 있다는 걸 암시할 수 있는 기회였습니다. 또한 캐릭터 디자이너들이 다양한 영역을 철학적으로 탐색할 수 있는 정말 멋진 기회이기도 했죠." 아티스트 크리스태퍼 앵카도 설명했다. "영화에는 기존의 캐릭터를 40개 넘게 추가할 수 있었지만, 이런 캐릭터는 항상 많을수록 좋기 때문에 오리지널 스파이더맨 캐릭터를 거의 100개 더 만들게 되었습니다. 이 스파이더맨 캐릭터들은 멀티버스 곳곳에 등장하기 때문에 의상 디자인 및 렌더링 스타일에서도 다양한 실험을 할 수 있었습니다.

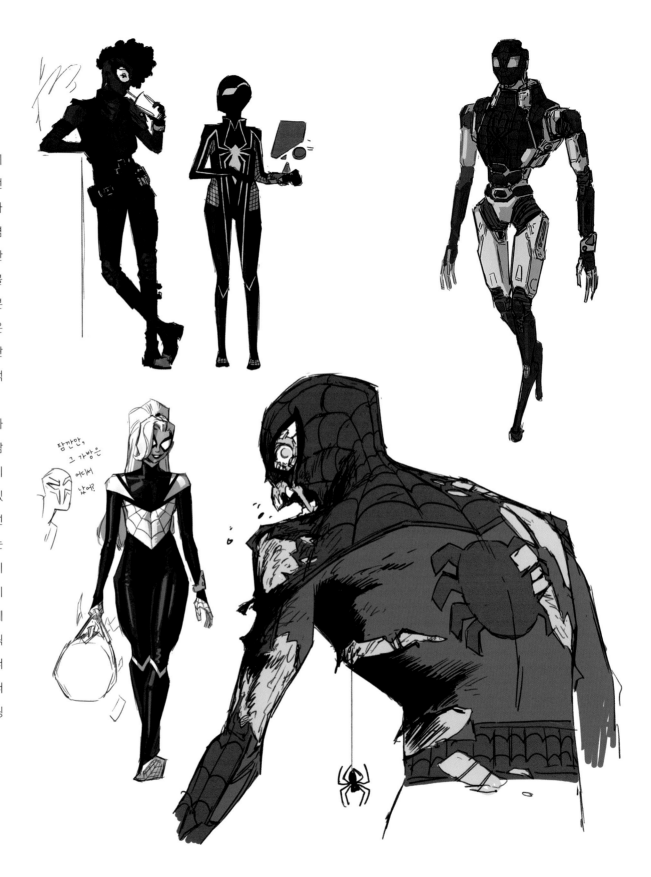

잠깐만,
그 가방은
어디서
났어?

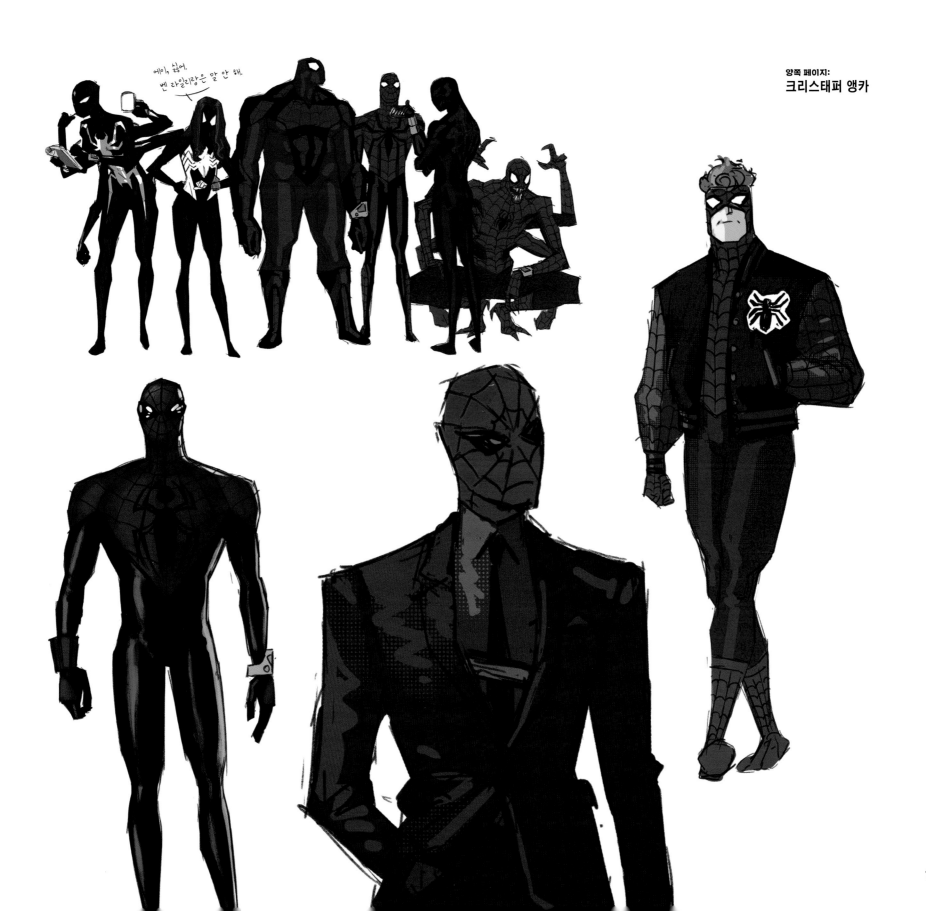

에이, 싫어.
벤 라일리랑은 말 안 해.

만화, 게임, 다른 영화 및 애니메이션 등 스파이더맨이 등장했던 모든 콘텐츠를 바탕으로 최대한 많은 스파이더맨을 디자인해 달라는 요청만큼 재미있던 작업은 없었습니다. 이를 통해 스파이더맨의 오랜 팬들에게 재미있는 이스터 에그가 될 만한 캐릭터들과 마블이 스파이더 소사이어티에 다양성을 더하고자 제작한 새 캐릭터들을 다수 넣을 수 있었습니다."

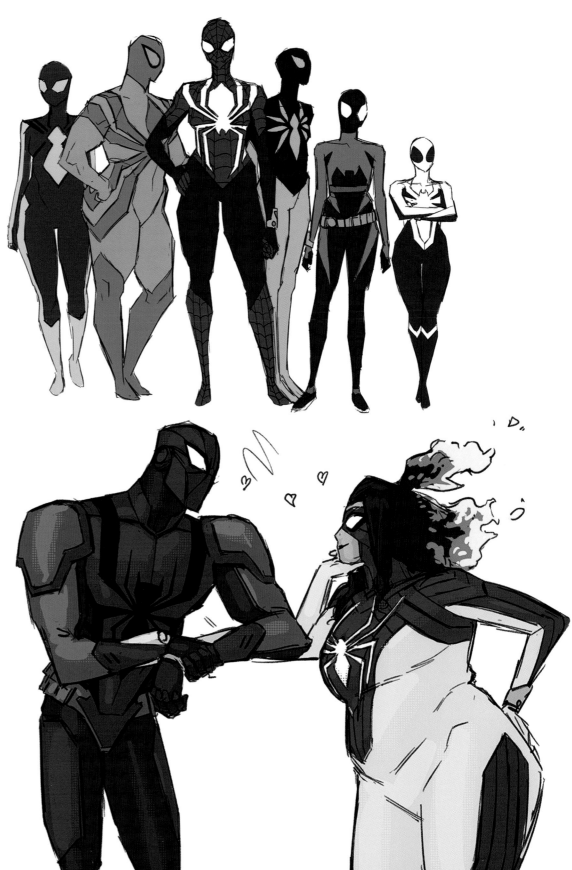

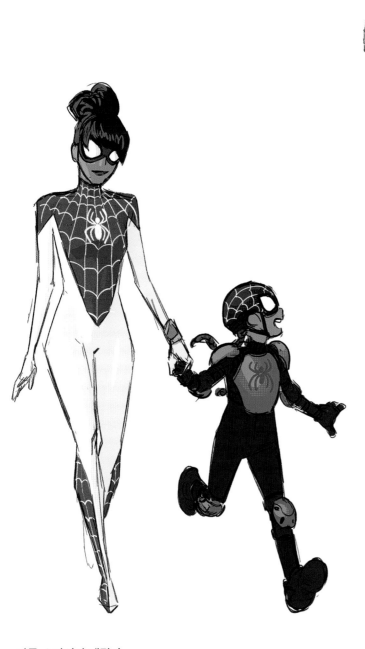

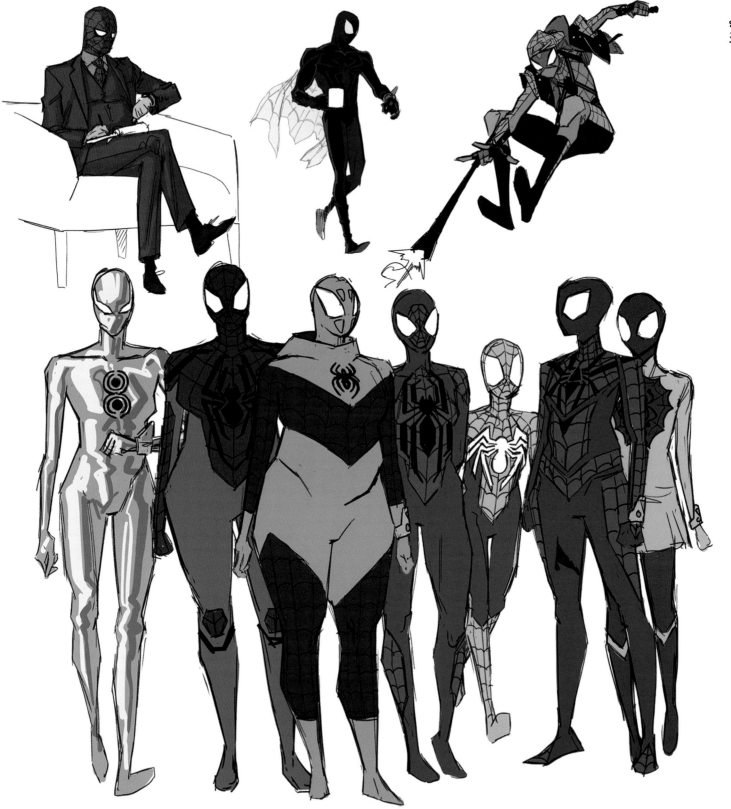

배경 빌런

이번 영화의 캐릭터 디자이너들은 영화 속 일부 장면에서 배경으로 사용할 다양한 악당들을 구상해야 했는데, 이 중 상당수는 결국 최종 결과물에 포함되지 못했다. "이 세계관의 다양성을 제대로 표현하고 싶었기 때문에 크리스태퍼 앵카, 헤수스 알론소 이글레시아스, 그리고 아미 톰슨에게 히어로 디자인 때처럼 모든 종류의 체형, 체격 및 배경을 가진 악당을 디자인해 달라고 요청했습니다." 감독 저스틴 K. 톰슨은 말했다.

영화에서 등장하는 스파이더맨 캐릭터들이 매우 다양했던 것처럼 배경용 악당 역시 덩치, 생김새 그리고 배경이 모두 다르게 보이도록 디자인되었다. "히어로에 대한 접근법을 빌런에게까지 확장한 셈이죠." 톰슨의 말이다. "그래서 중세 버전 벌처부터 번쩍번쩍한 밤무대 정장 차림의 약장수나 동기 부여 강사처럼 생긴 홉고블린이 등장하는 겁니다!"

스카치
한 잔 더.

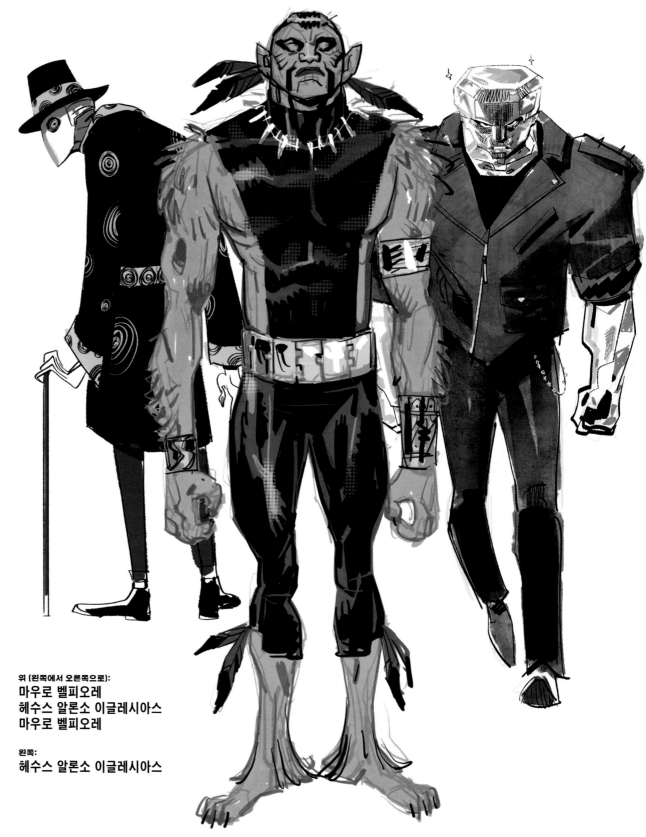

위 (왼쪽에서 오른쪽으로):
마우로 벨피오레
헤수스 알론소 이글레시아스
마우로 벨피오레

왼쪽:
헤수스 알론소 이글레시아스

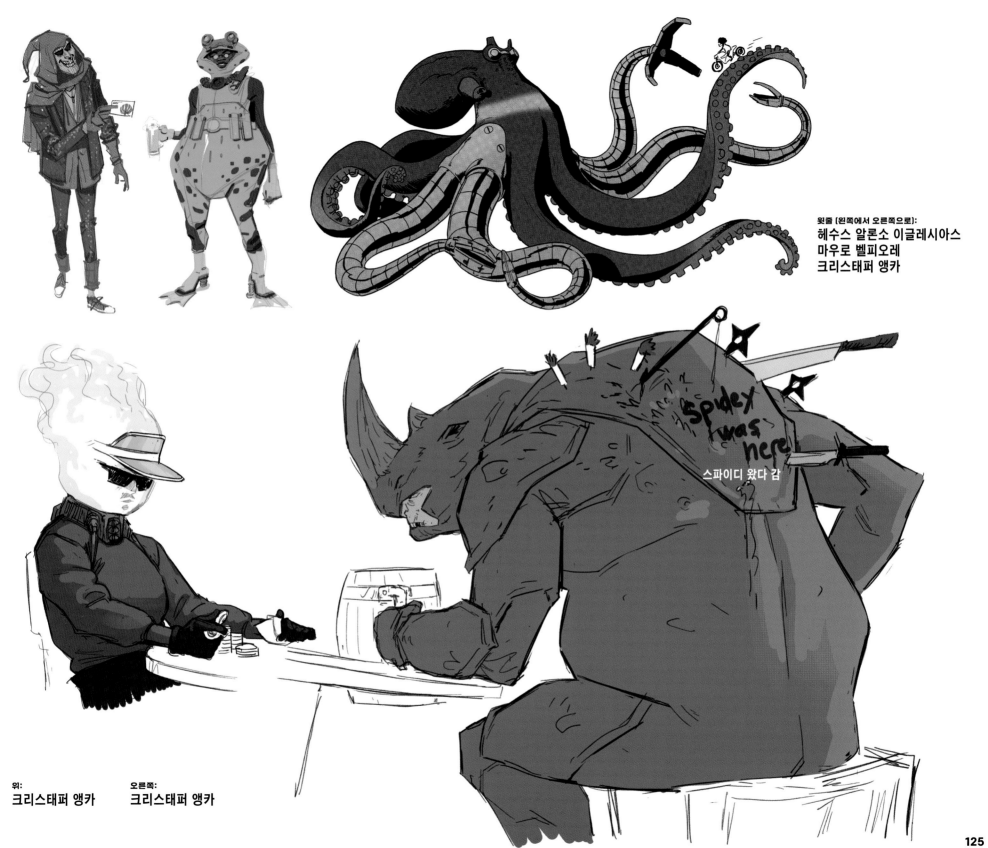

윗줄 (왼쪽에서 오른쪽으로):
헤수스 알론소 이글레시아스
마우로 벨피오레
크리스태퍼 앵카

spidey
was
here

스파이디 왔다 감

위:
크리스태퍼 앵카

오른쪽:
크리스태퍼 앵카

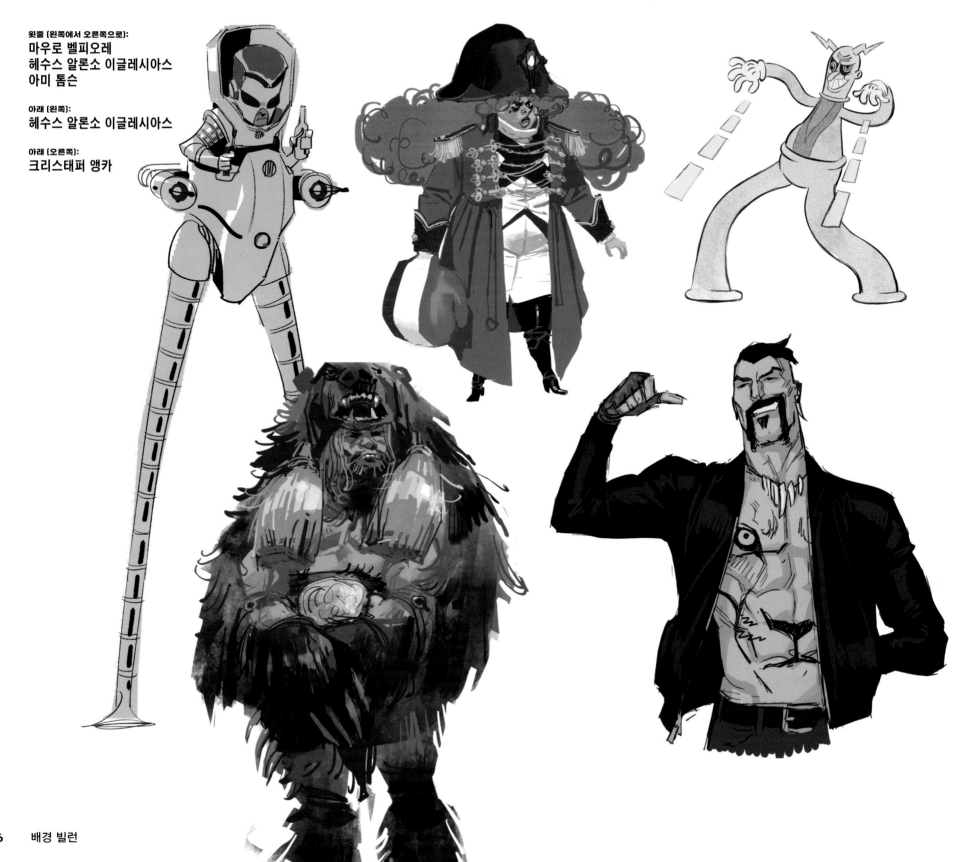

윗줄 (왼쪽에서 오른쪽으로):
마우로 벨피오레
헤수스 알론소 이글레시아스
아미 톰슨

아래 (왼쪽):
헤수스 알론소 이글레시아스

아래 (오른쪽):
크리스태퍼 앵카

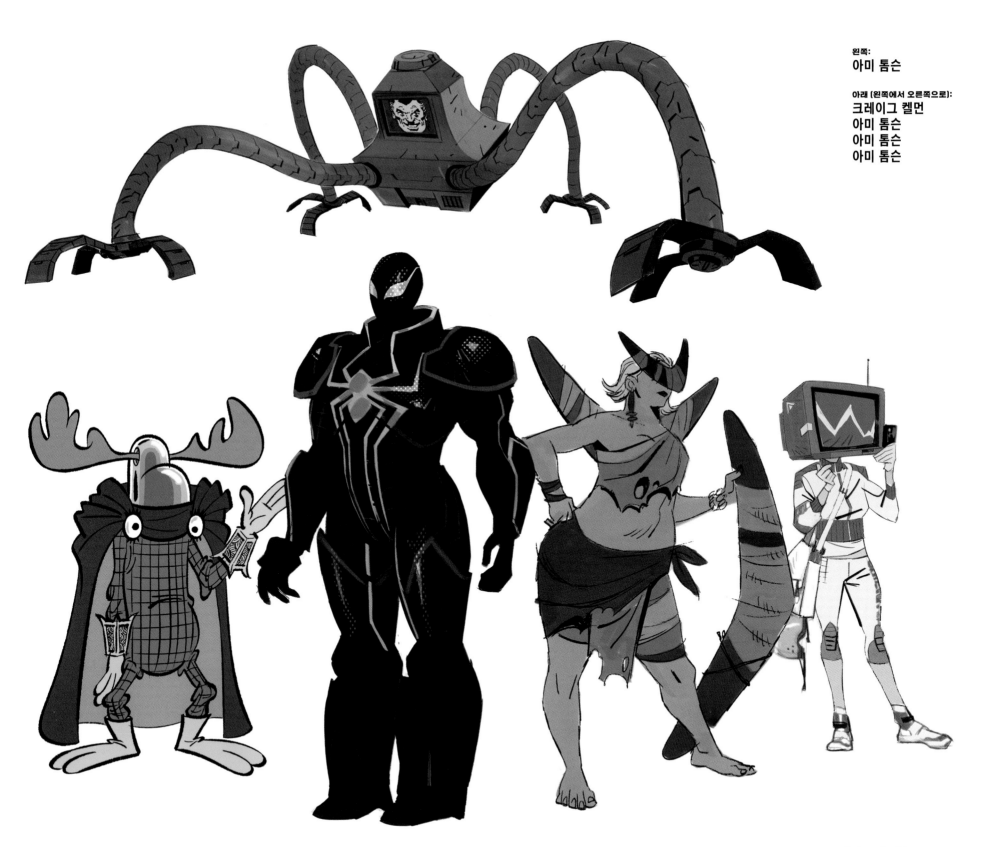

왼쪽:
아미 톰슨

아래 (왼쪽에서 오른쪽으로):
**크레이그 켈먼
아미 톰슨
아미 톰슨
아미 톰슨**

레퍼런스.

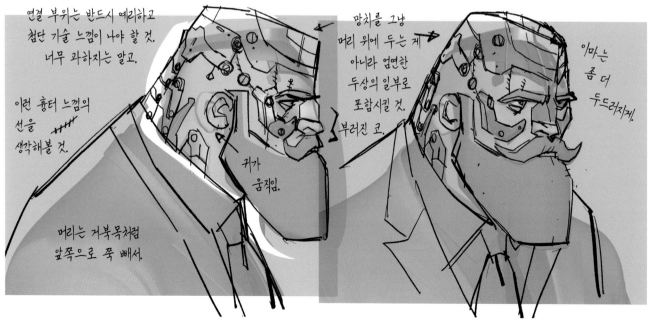

연결 부위는 반드시 예리하고
첨단 기술 느낌이 나야 할 것.
너무 과하지는 말고.

이런 흉터 느낌의
선을
생각해볼 것.

머리는 거북목처럼
앞쪽으로 쭉 빼서.

귀가
움직임.

망치를 그냥
머리 위에 두는 게
아니라 엄연한
두상의 일부로
포함시킬 것.
부러진 코.

이마는
좀 더
두드러지게.

이 페이지:
헤수스 알론소 이글레시아스

옆 페이지:
윌 코이너

다음 양쪽 페이지:
맥 스태버

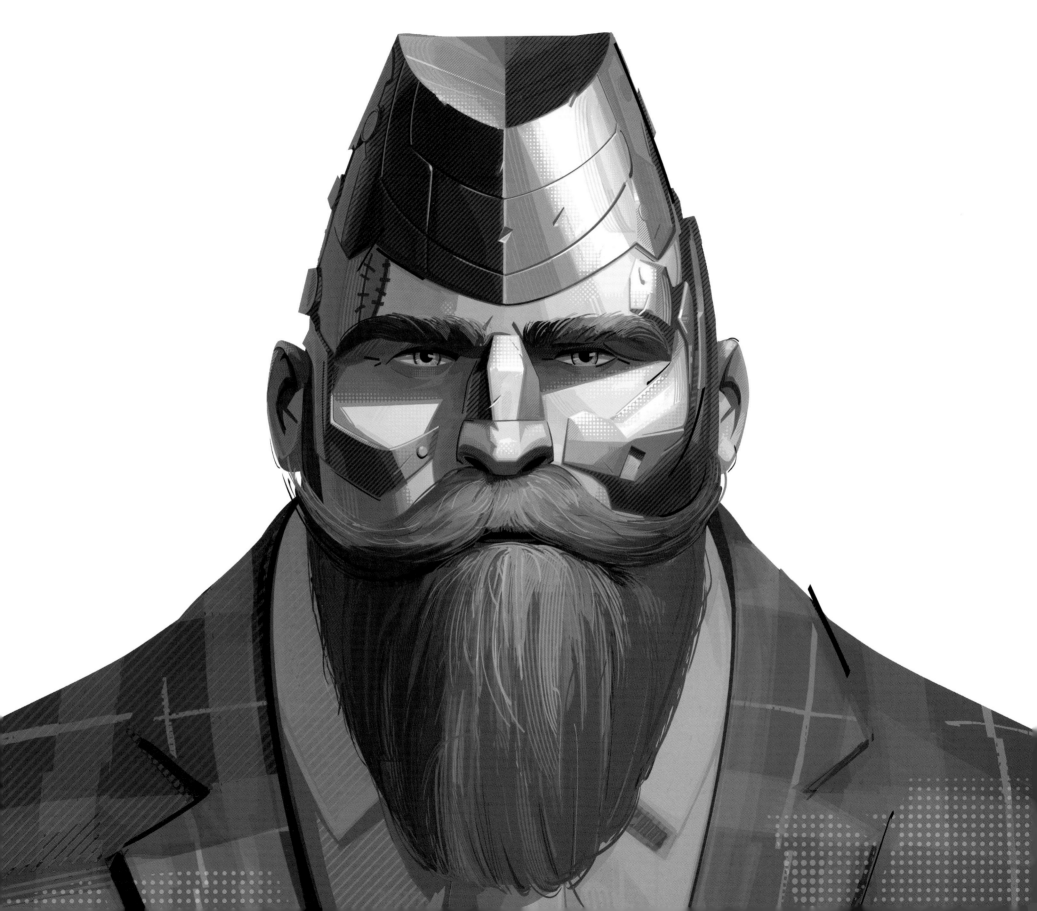

다양한 세계들

지구-65
그웬 스테이시의 고향 세계

1990년대 당시 젠트리피케이션이 벌어지기 이전, 맨해튼 첼시 지역의 예술계와 너바나 뮤직비디오를 기억하는가? 그렇다면 그웬이 속한 세계의 첫인상으로부터 익숙한 느낌을 받을지 모른다. 이곳은 그웬 스테이시/고스트 스파이더 코믹스의 컨템포러리성을 살려서 구현해 낸 세계니까.

영화의 아트 감독 딘 고든도 다음과 같이 설명한다. "지구-65의 상당 부분은 대담한 그래픽적 처리와 컬러가 특징인 〈스파이더 그웬〉 초기 연재분의 표지를 바탕으로 제작되었습니다. 이 세계의 윤곽선 곳곳에서는 굵은 색상의 세로줄이 가로지르는 모습이 많이 보입니다. 그웬은 매우 인상적이고 자신의 기분을 바탕으로 하는 고유한 컬러 팔레트를 갖고 있으며, 이것은 일종의 무드 링처럼 그웬이 겪는 모든 것을 그 장면의 컬러로 표현해 냅니다. 이 역시 만화책에서의 컬러 활용 방식을 반영한 것입니다. 한 패널에서는 자연스러운 컬러를 사용하다가 바로 다음 패널에서 단색 배경을 사용해서 감정적인 반응을 표현하는 것처럼 말이죠."

그웬은 자신이 직면한 순간에 매우 집중하기 때문에, 이런 "좁은 시야"를 시각적으로 표현하고자 그웬의 주의에서 벗어나 있는 것은 전부 배경의 추상적 컬러로 희미하게 표현된다. 캐릭터 애니메이션 책임자 앨런 호킨스도 덧붙인다. "그웬의 세계는 컬러의 향연입니다. 세트는 아득히 사라지고 오로지 컬러만 남는 순간이 많이 등장하죠. 이런 표현이 더욱 강렬하고 드라마틱해지는 순간은 마치 유체 이탈이라도 하는 듯한 경험이 될 겁니다. 각 캐릭터의 모든 세계는 콘셉트와 시각적인 측면 모두에서 상당한 개성을 추구했습니다."

시각효과 담당자 마이크 래스커는 다음과 같이 말했다. "그웬의 세계가 보여주는 모습은 코믹북의 그래픽 스타일링과 수채화를 한데 결합했으며, 둘 사이의 비중은 현재 그웬의 감정과 집중력에 따라 결정됩니다. 원경은 워시 브러시로 그려 아득하게 표현하고 디테일을 간소화시켰습니다. 반대로 전경의 경우 선 작업과 브러시를 더 선명하게 해서 디테일을 더욱 돋보이게 했습니다."

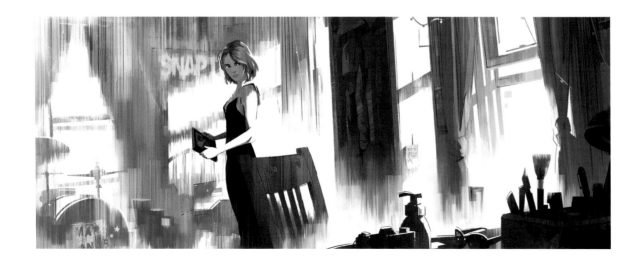

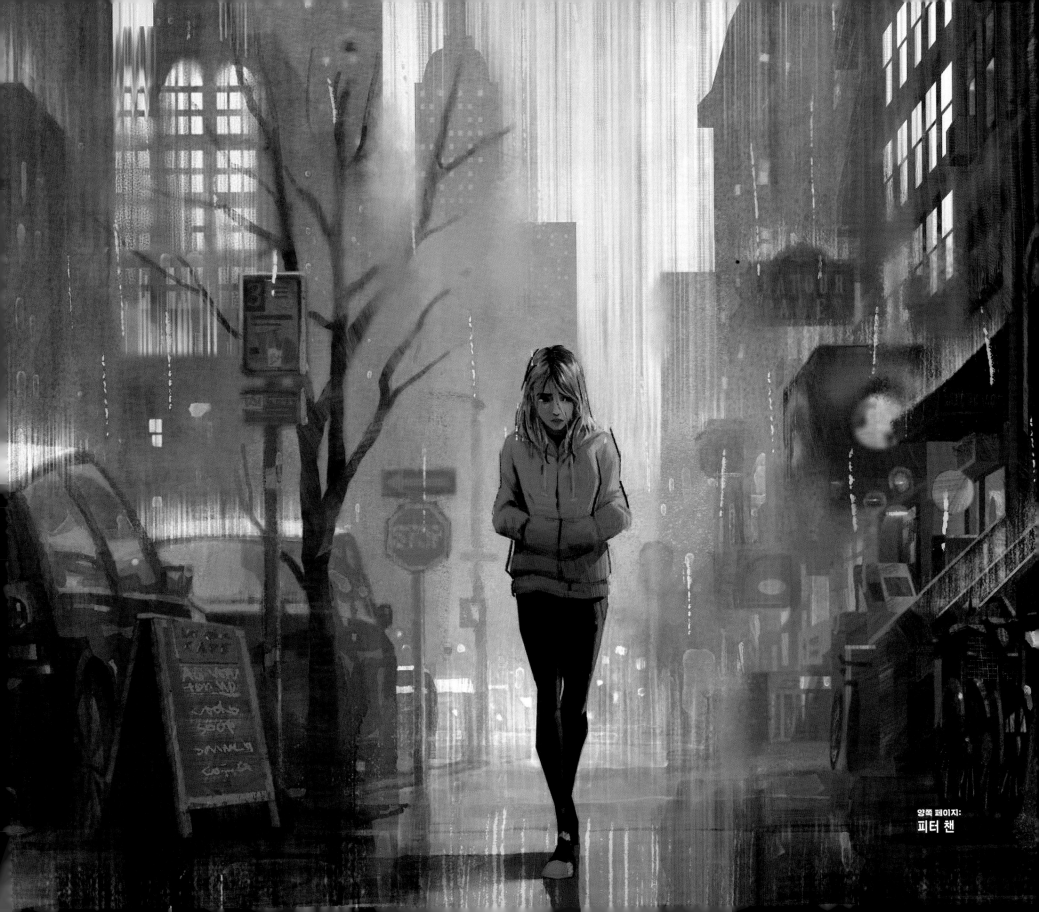

양쪽 페이지:
피터 챈

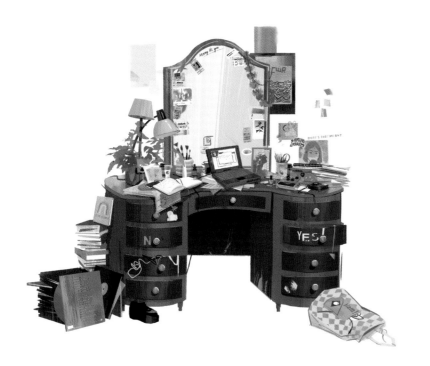

위:
티파니 램

아래:
딘 고든

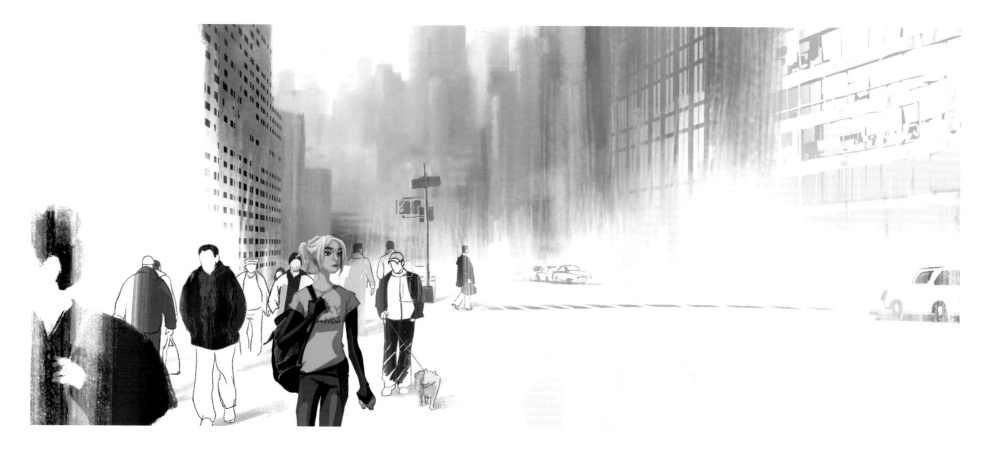

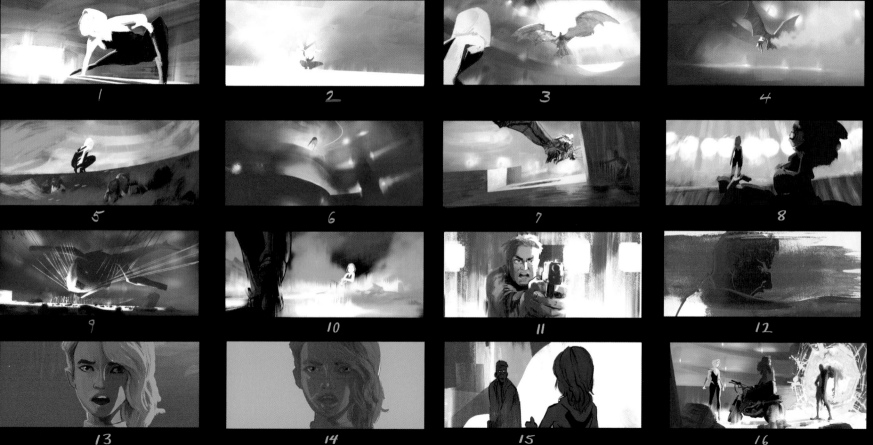

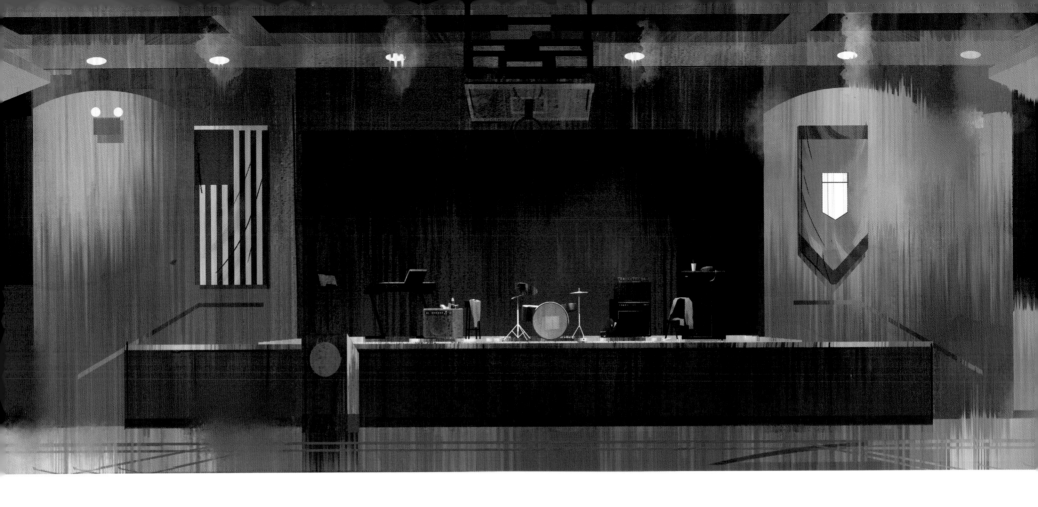

고등학교 체육관

단순하고 전형적인 고등학교 배경으로, 그웬과 친구들이 마음 편히 모일 수 있는 공간으로 구성되었다. 감독 저스틴 K. 톰슨은 다음과 같이 설명한다. "그웬과 친구들은 여기를 방과 후 연습 공간으로 활용합니다. 또는 앞으로 예정된 여행이나 스쿨 댄스 준비에도 써먹을 수 있죠. 어쨌든 이 친구들을 크고 익숙한 공간 내에 묘사한다는 아이디어가 마음에 들었습니다. 정작 그웬 자신은 이 거대한 공간에 대비되는 자신만의 세계 속에서 헤매는 미아니까요."

이 페이지:
피터 챈

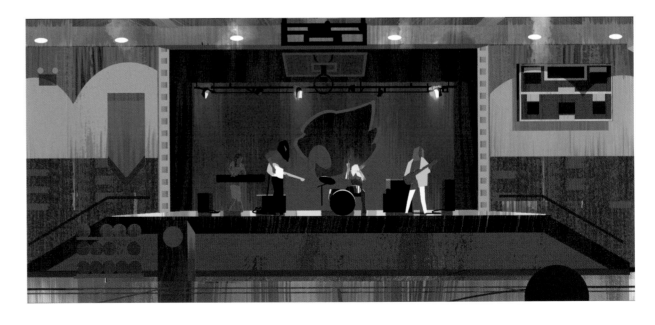

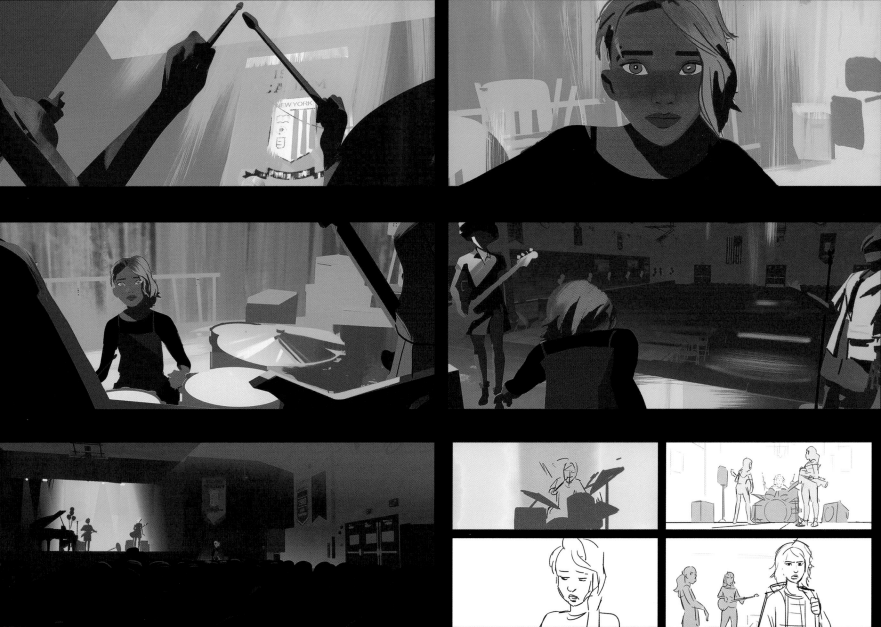

지구-1610
마일스 모랄레스의 고향 세계

이곳은 전편에도 등장했던 브루클린과 맨해튼이다. 이 세계의 개성적인 느낌은 3D 모델과 선화 작업, 벤데이 점(작은 색상 망점을 일정 간격으로 찍어 조합하여 이미지의 음영 및 색상을 연출하는 인쇄 기법)과 하프톤 텍스처를 결합하고, 오프셋 컬러를 통한 피사계 심도의 감각으로 연출해 낸 것이다.

감독 호아킴 도스 산토스는 다음과 같이 설명했다. "화면에서 아티스트의 손길을 직접 볼 수 있으실 겁니다. 마일스의 세계는 고전 코믹북에 보내는 장대한 러브레터나 다름없죠. 전부 벤데이 점부터 시작해서 지금껏 온갖 기법을 구상한 덕분입니다. 그리고 우리의 빌런 스팟은 이런 모든 세계들에 침범하는 존재가 되죠. 전편에서 가장 인상적이었던 장면 중 하나는 초차원 이동기가 작동할 때마다 커비 크래클(만화가 잭 커비가 창안한 표현법으로, 형언할 수 없는 역동적 우주 에너지를 시각적으로 표현하고자 색채가 풍부한 배경 위로 검은 점, 선과 면을 배치하는 표현 방식)이 다채로운 색상으로 쏟아지던 경이로운 모습이었습니다. 이번 영화에서는 스팟이 그 표현 방식을 새로운 차원으로 올려놓습니다."

"인쇄 공정이 꽤 제한적이었던 초기 코믹북의 모습을 많이 참조했습니다." 아트 감독 딘 고든의 설명이다. "그 당시에는 끽해야 색을 두세 가지 정도만 썼고, 걸핏하면 색상도 잘못 찍었고, 인물과 배경을 구분하는 선에서도 멋대로 삐져나오곤 했습니다. 그런 특징을 전부 포용하여 색상과 사물의 경계가 항상 일치하지는 않도록 연출했습니다. 그래서 아주 개성적인 모습이 되었죠. 또 한 가지 요소는 바로 실제 코믹북에서도 사용하던 스크린톤입니다. 우리 아트워크에도 그대로 찍어서 정말 인쇄된 만화책 같다는 느낌을 주려 했죠."

NEUTRAL OR PARK | HANDS OFF! | FOOT OFF THE BRAKE | ROLL UP WINDOWS | ENJOY!

PLEASE REMAIN INSIDE YOUR VEHICLE UNTIL YOU HAVE EXITED THE CAR WASH

양쪽 페이지:
펠리시아 첸

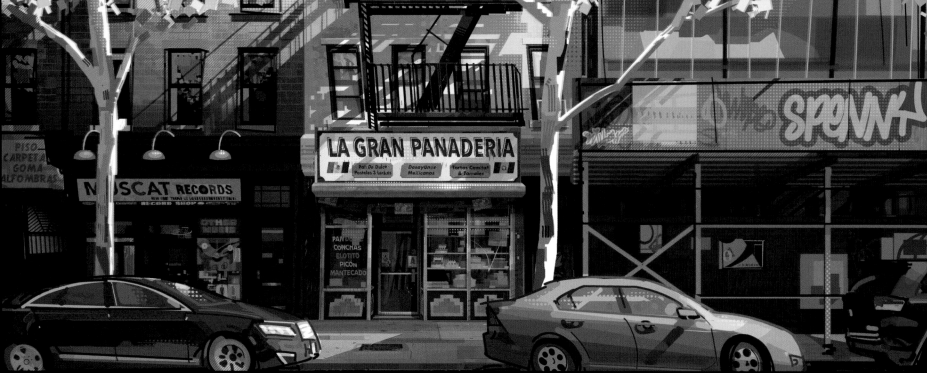

바베큐 신 배경

바베큐 신은 영화 속에서 마일스와 가족들이 브루클린의 이웃 친구와 가족들과 함께 즐거운 시간을 보내는 멋진 장면이다. 따뜻하고 다정한 분위기와 다채로운 색감의 환경은 영화 후반에 만나게 되는 스팟의 세계나 미래 시대와 극명한 대조를 이룬다.

배경 캐릭터 디자인 작업에 참여한 아티스트, 헤수스 알론소 이글레시아스는 다음과 같이 설명한다. "바베큐 신에서 활용할 군중의 작업에는 브루클린에 살고 있는 라틴계와 푸에르토리코계 사람들을 참고하였으며, 이웃 및 가족들이 함께하는 전통 축제로부터 영감을 받아 제작되었습니다. 이런 인물들이 갖춘 다양한 색상과 재미있는 셔츠, 그리고 유쾌한 드레스 등은 다른 브루클린 캐릭터들의 쿨한 미니멀리즘이나 맨해튼의 아방가르드하고 초현대적인 인물들과는 확실히 거리가 먼 모습을 보여줍니다. 이처럼 다양한 대중을 창조해 내는 것은 모든 가능성을 열어두고 패션 디자인을 연구 및 구현하는 데 상당한 경험이 되었습니다. 여기에 시각 개발 아티스트 겸 의상 디자이너인 브리 헨더슨의 자료와 뛰어난 예술 감각은 마치 사막에서 만난 물과도 같았죠."

위:
헤수스 알론소 이글레시아스

가운데와 아래:
피터 챈

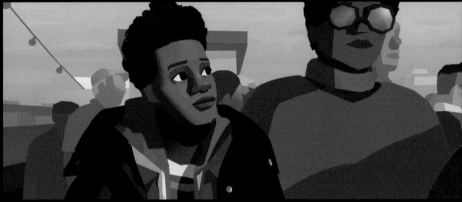
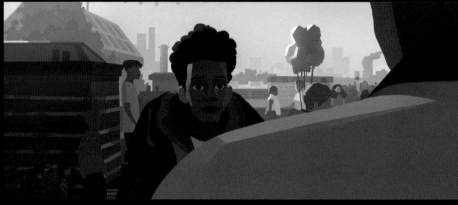
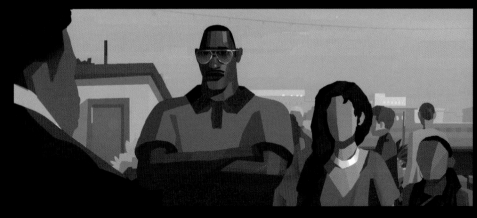
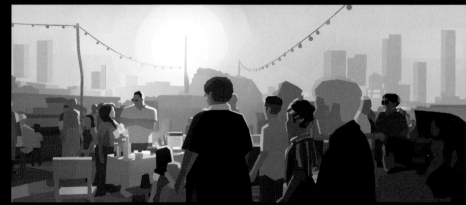

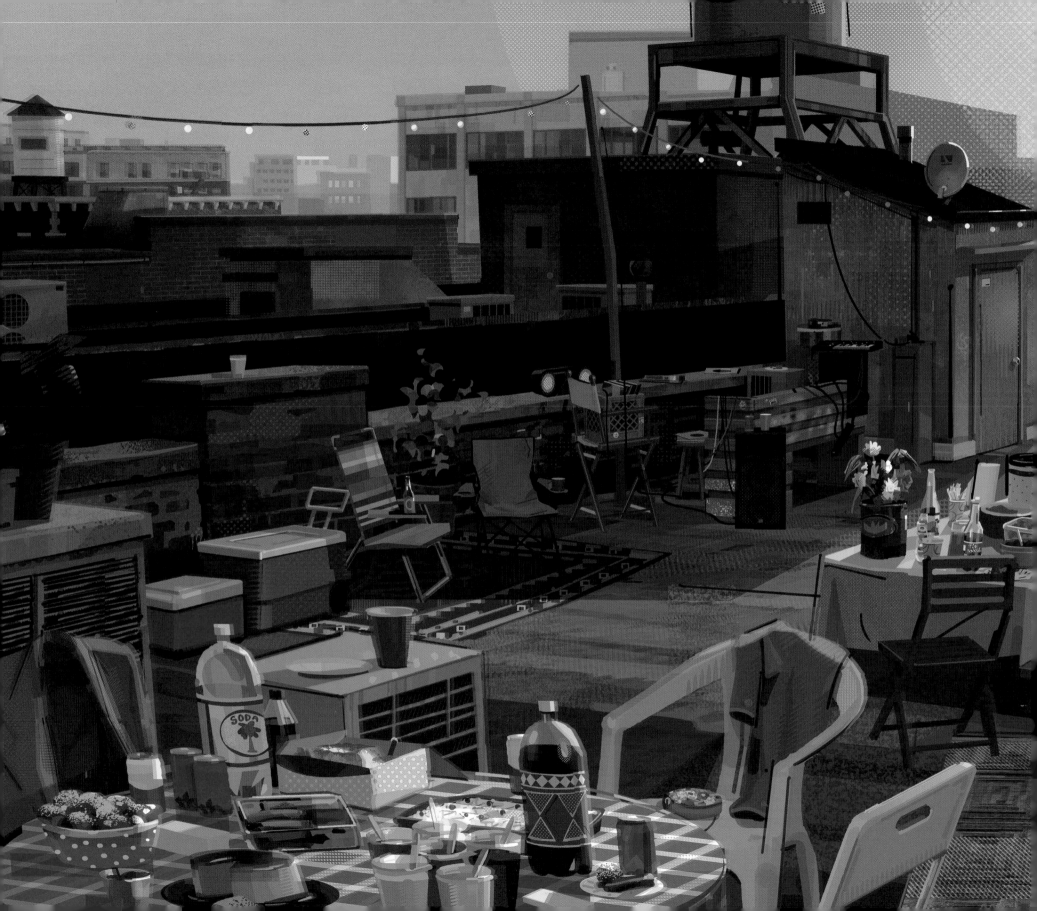

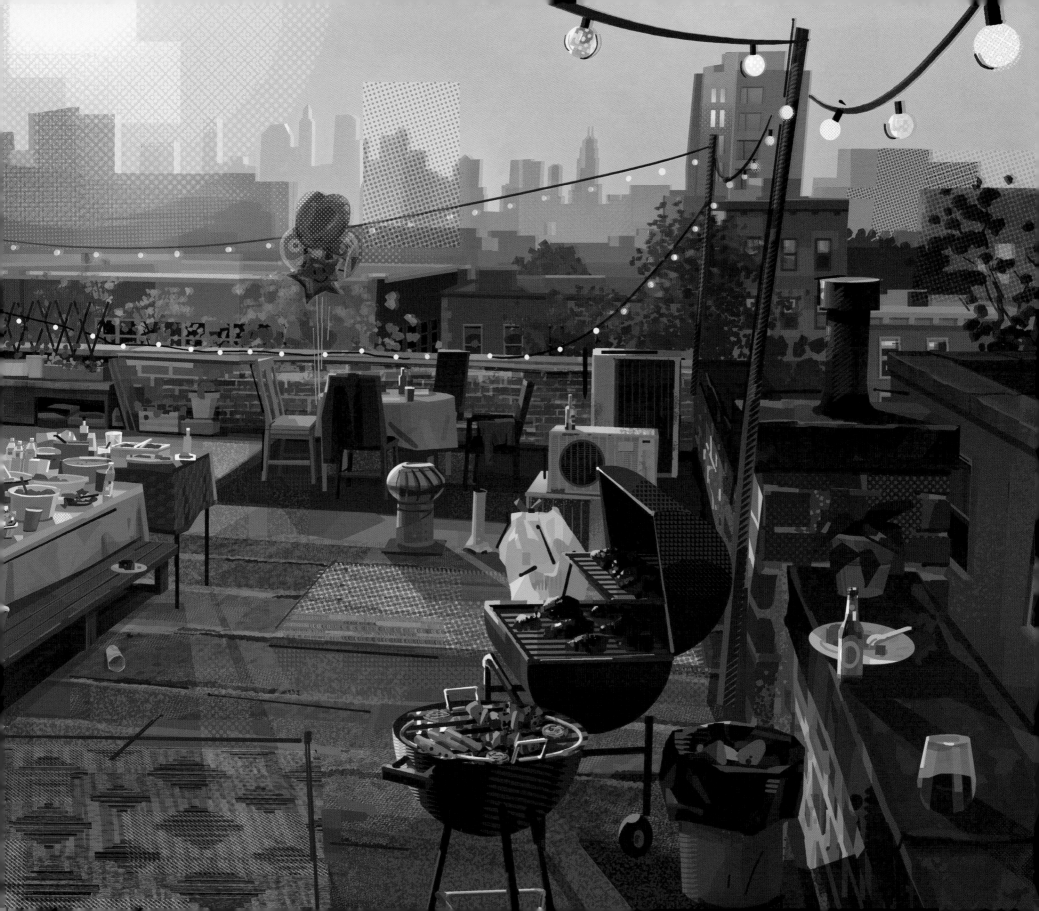

스팟의 아파트

조나단 온 박사의 아파트는 스팟 본인이 별 관심도 받지 못하던 과학자에서 스파이더맨 유니버스 최강의 슈퍼빌런 중 하나로 성장하는 과정을 반영하도록 디자인되었다. 감독 저스틴 K. 톰슨은 다음과 같이 설명했다. "조나단 온은 언제나 올리비아 옥타비우스에게 밀려 집에서 차원 이동기 모형이나 만지작거리던 신세였습니다. 나머지 인생은 전부 제쳐두고 한 가지 목표에만 집착했죠. 이런 뒷이야기를 아파트의 디자인, 조명, 세트 디자인 등으로 최대한 많이 전달하는 게 우리의 목표였습니다. 조나단의 집을 둘러보면 초차원 이동기의 프로토타입 모형들을 많이 볼 수 있죠. 그런 배경을 통해, 조나단은 차원 이동 기술로 다른 세계를 넘나들며 더 나은 자신의 모습을 찾아다니다가 그 기술의 핵심을 옥타비우스에게 도둑맞았다는 걸 알 수 있습니다. 이

공간은 마치 조나단의 머릿속처럼 지금까지의 노력과 발명의 증거로 구석구석 채워야겠다고 결정했죠."

디자인 작업에 참여한 아티스트 티파니 램도 거들었다. "스팟은 먹고 자고 숨쉬듯이 연구만 하는 외로운 친구입니다. 인생 자체가 극도로 혼란스럽고 지저분한 데다 이 세상에서 자신이 발붙일 자리를 찾고 있죠. 그런 점을 아파트 디자인에 반영하고자 했습니다. 배경이 좀 빽빽해 보이기는 하지만 사실 굉장히 즐겁게 디자인할 수 있었는데, 독학으로 공학을 공부하셨던 저희 아버지의 발자취를 그대로 따라가는 기분이었거든요. 평범한 가정용품으로 어설프게 만든 기계, 아무렇게나 쌓아놓은 물건들, 사방에서 뻗어 나온 전선까지. 정작 사람이 살 만한 공간은 거의 남아 있지도 않아요!"

위:
피터 챈

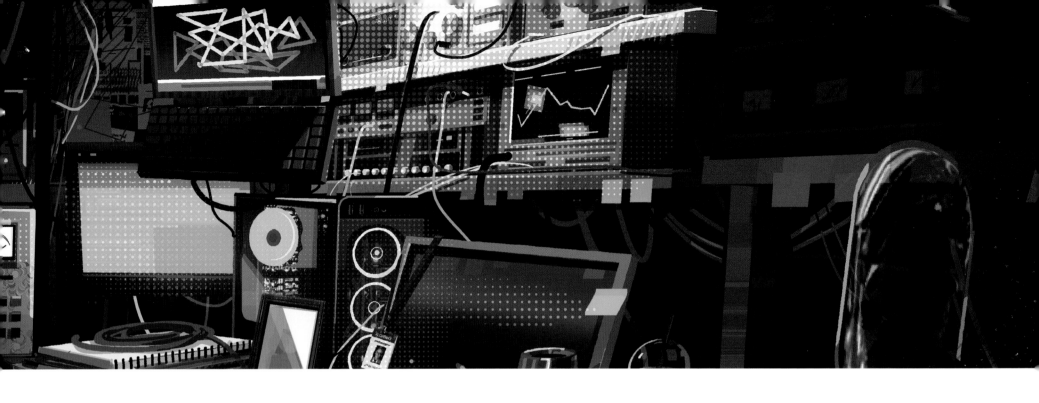

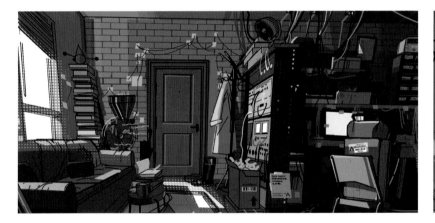

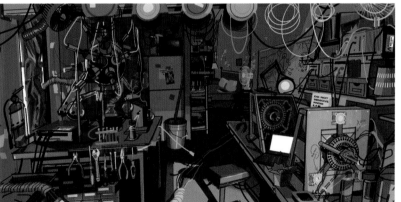

이 페이지:
티파니 램

왼쪽:
티파니 램

다음 양쪽 페이지:
티파니 램

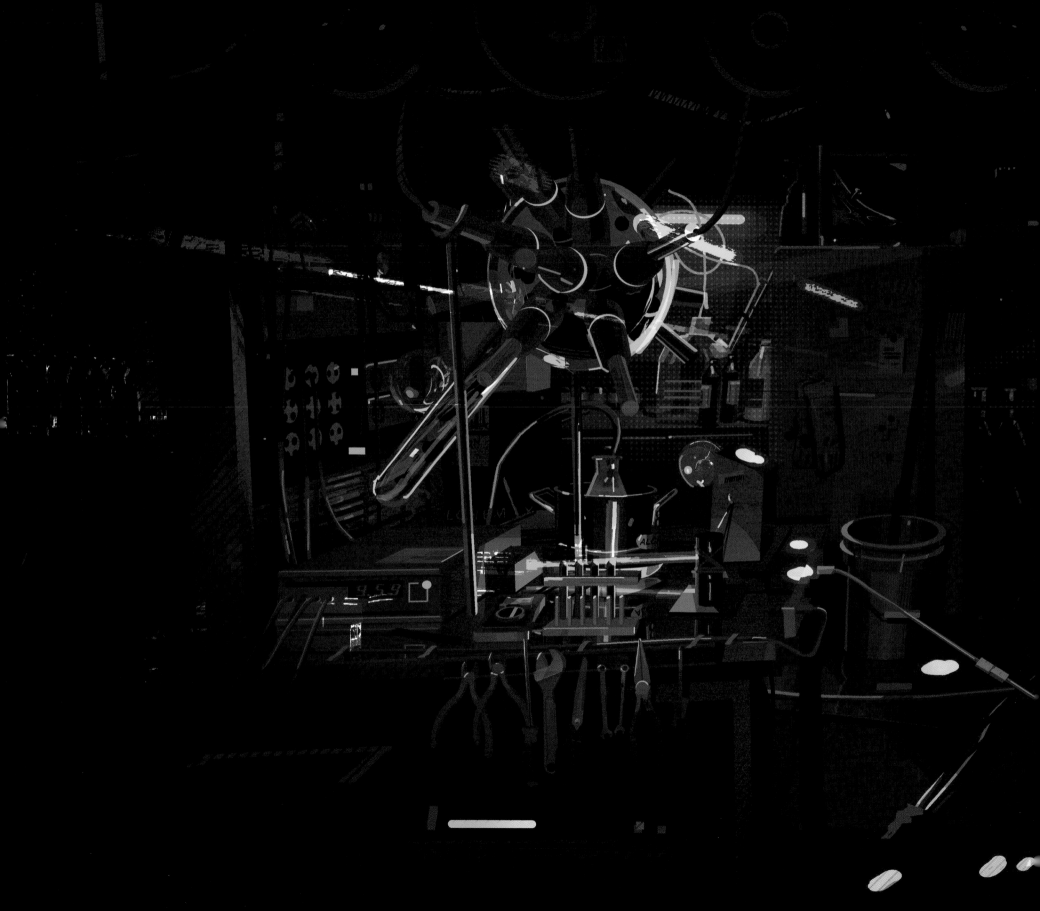

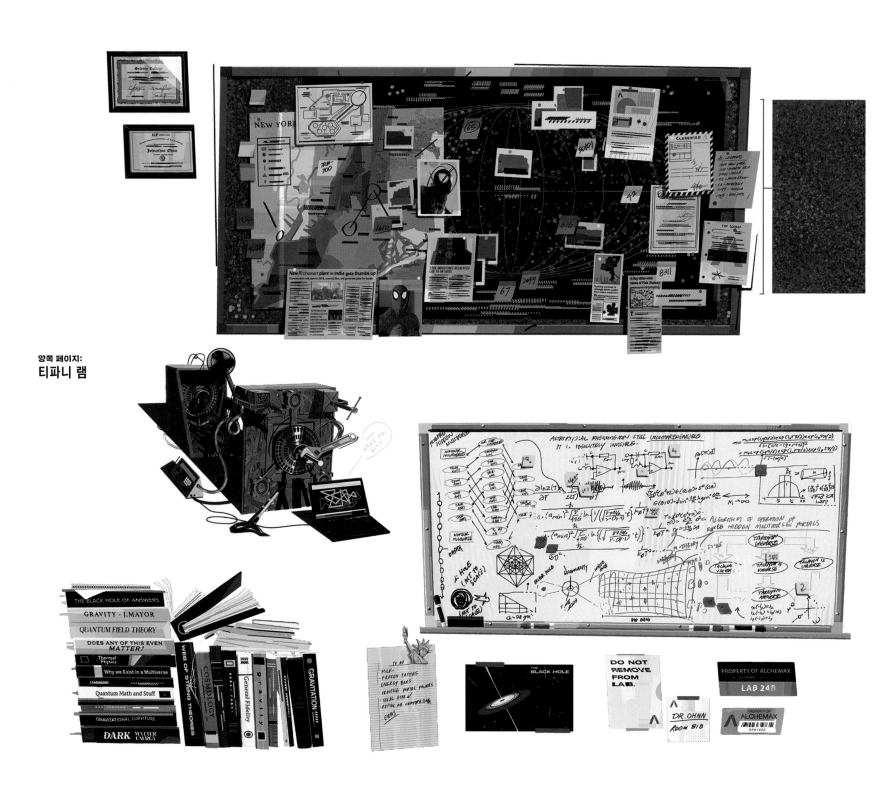

양쪽 페이지:
티파니 램

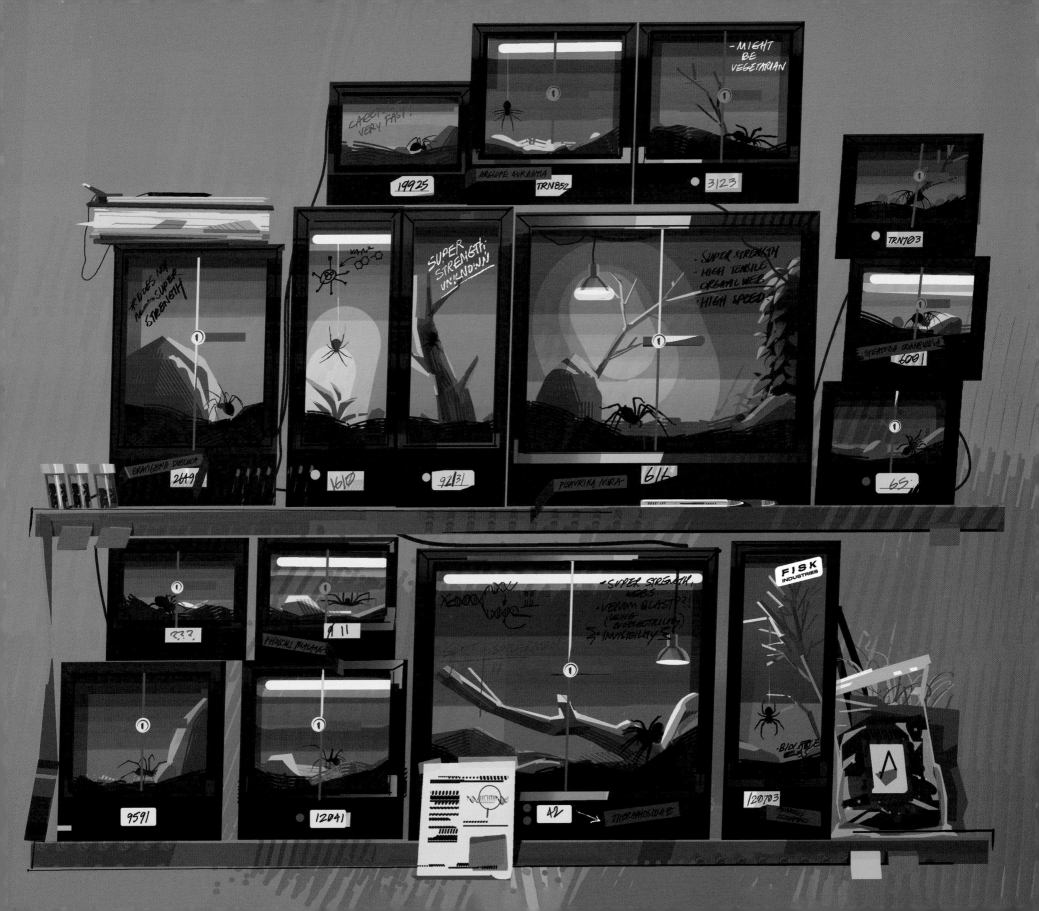

지구-50101
뭄배튼

파비트르 프라바카르, 일명 스파이더맨 인디아의 세계는 오직 그 자신만이 알아볼 수 있는 패턴과 색상의 만다라나 다름없다. 눈길이 가는 곳마다 고대 석조 사원처럼 장식된 화려한 유리와 강철의 마천루가 이어진다. 이 세계는 건축의 현대와 고대가 한데 결합한 곳이며, 다양한 사람들로 북적이는 대도시다. 인도의 전통문화가 느껴지면서도 매우 현대적인 도시와 사람들이 존재한다.

제작팀은 뭄바이와 맨해튼을 한데 합친 만화경 같은 조합을 만들어 내고자 1970년대 인도에서 발행되었던 〈인드라잘 코믹스〉를 참고했다고 한다. 각본 겸 프로듀서 필 로드는 이렇게 말했다. "인드라잘 코믹스는 정말 압도적인 작가들을 배출했던 만화인 데다, 특유의 느슨한 선화로 유명세를 떨쳤습니다. 또 코믹북 인쇄 방식도 독특했는데 이 점도 파비트르가 등장하는 신에 재현해 냈습니다. 원작이 인쇄되었던 종이의 질감과 감촉을 그대로 구현하고 싶었습니다."

감독 호아킴 도스 산토스도 다음과 같이 설명했다. "영화 제작진 가운데 인도 태생인 이들 중에는 실제로 이 만화를 보고 자란 사람들도 있었습니다. 원작 만화에는 시각적 질감 표현이 매우 풍부했으며, 이 점을 연구, 분석 및 활용하여 파비트르의 세계가 갖춘 모습과 느낌에 대한 아이디어를 구체화했습니다. 기본적으로는 뭄바이와 맨해튼을 한데 합치면서 이스트강을 아예 메워버렸습니다. 여기서의 이스트 강은 도시가 층층이 쌓인 거대한 틈새가 되어버렸죠. 스파이더맨들이 이런 세계를 넘나드는 모습은 그저 놀라울 뿐입니다."

오른쪽:
펠리시아 첸

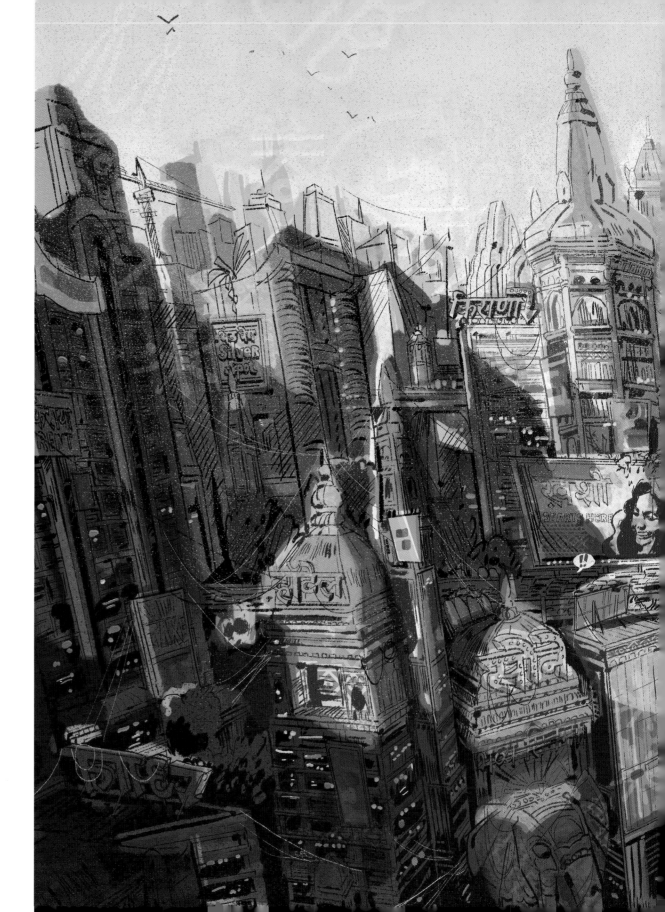

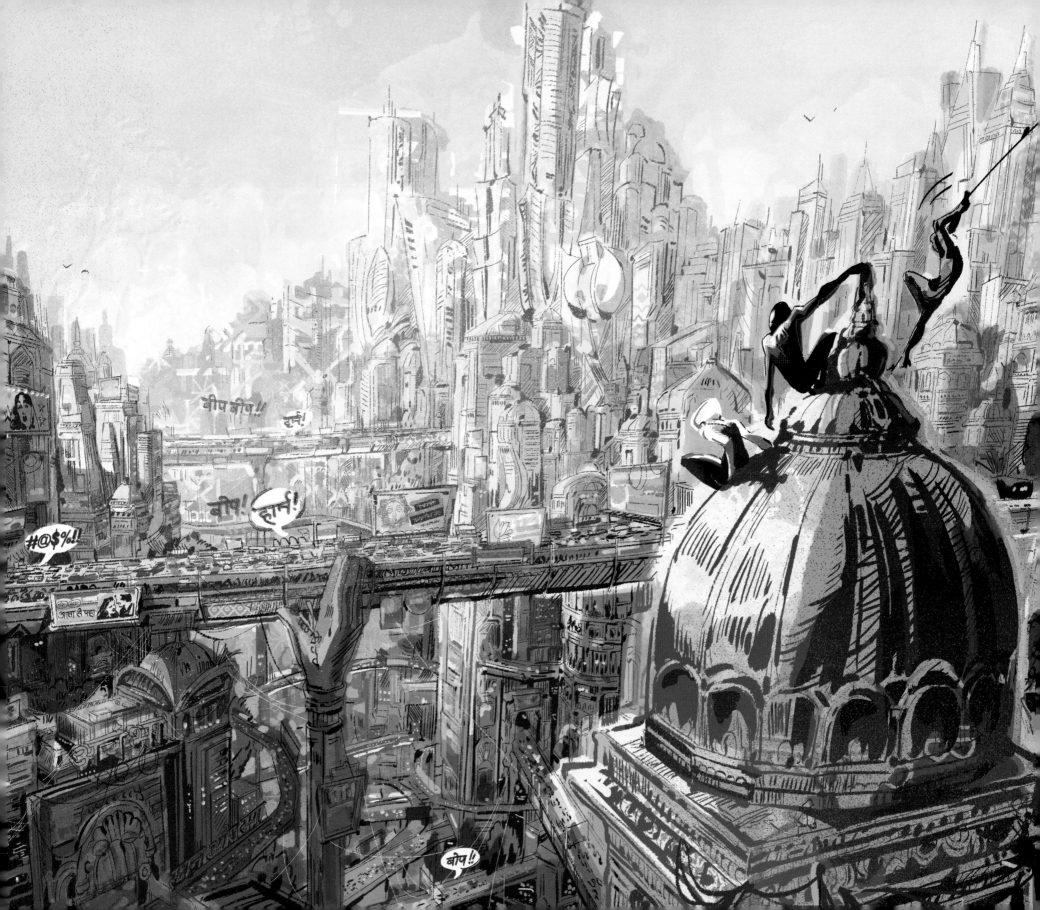

왼쪽:
제이 타쿠르

NOT ALLOWED

निषेध

NO SMOKING

धूम्रपान निषेध

반대편
불투명 벽

불투명 벽

MMC
मुंबईटन
मेट्रो निगम

오른쪽:
제이 타쿠르

맨 오른쪽:
에이머릭 케빈

이 페이지:
제이 타쿠르

다음 양쪽 페이지:
잭 레츠

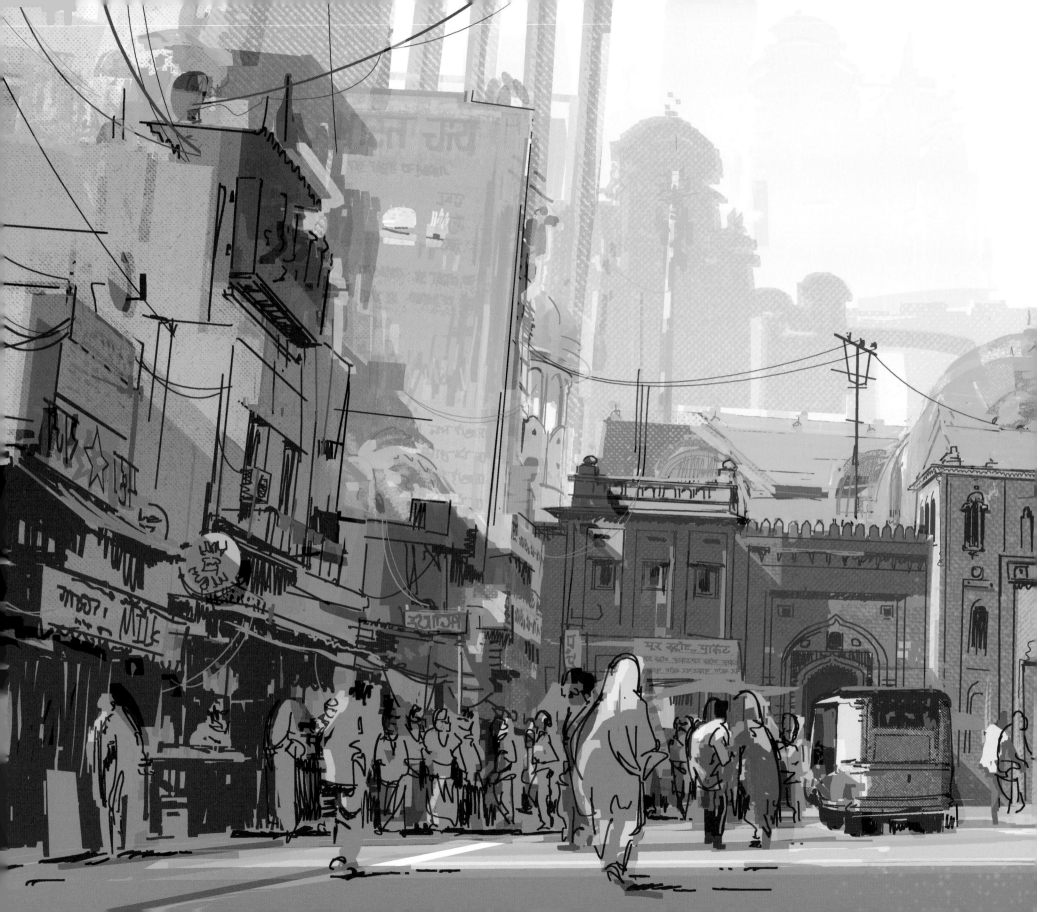

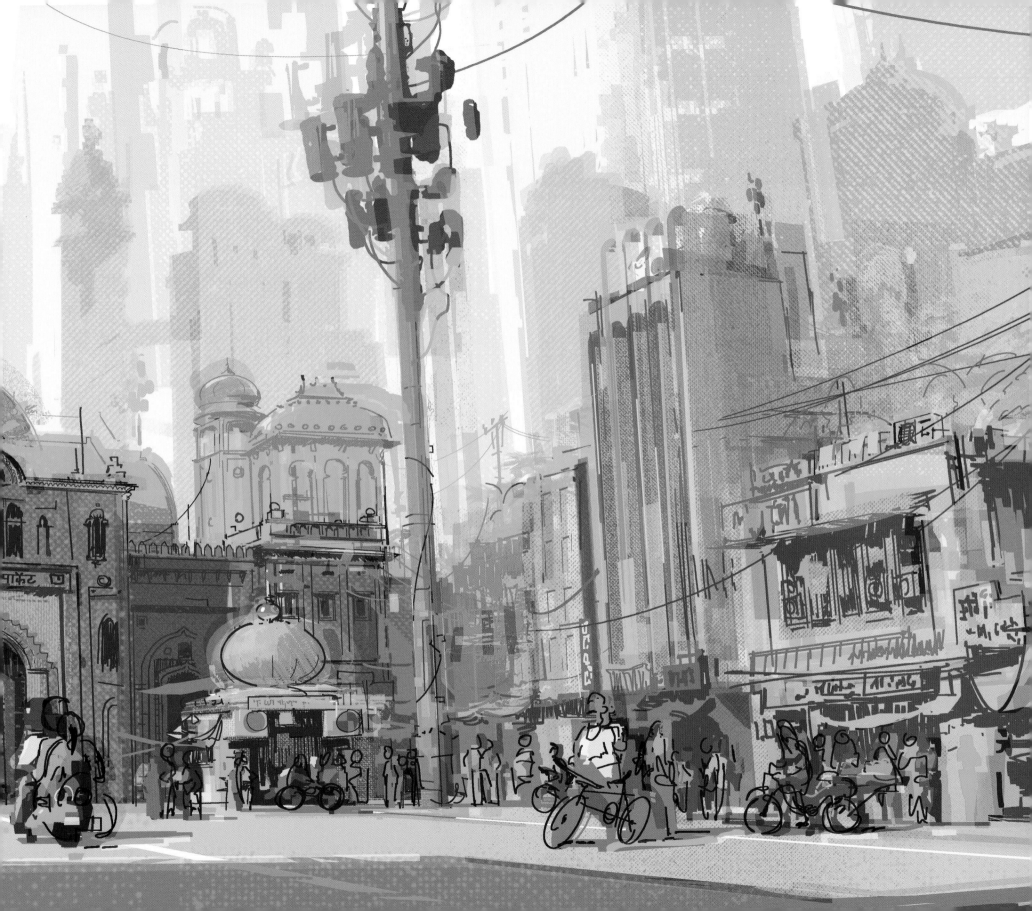

스파이더펑크의 세계

스파이더펑크의 세계는 런던의 초기 펑크 신을 바탕으로 하고 있다. 디자이너들은 이 시대에 경의를 표하는 시각적 배경을 만들고자 70년대 영국의 예술 작품, 만화 및 잡지를 조사했다. 프로덕션 디자이너 패트릭 오키프는 다음처럼 말했다. "콜라주, 새로운 미디어와 제록스 프린터를 활용하여 실물 매체를 반복 출력할 때 발생하는 화질 저하를 구현해 냈습니다. 이런 요소를 전부 활용해, 표현 방식은 일관적이지 않더라도 감정적 방향만큼은 일관된 세계를 만들고자 했습니다. 여기는 짐 마푸드와 애쉴리 우드 같은 아티스트들로부터 영향을 받은 거친 세계로, 그 열정과 에너지를 선화 퀄리티에 깃들게 하여 당대의 '펑키즘'을 구현한 곳입니다."

위:
딘 고든

왼쪽:
피터 챈

옆 페이지 (위):
딘 고든

옆 페이지 (아래):
패트릭 오키프

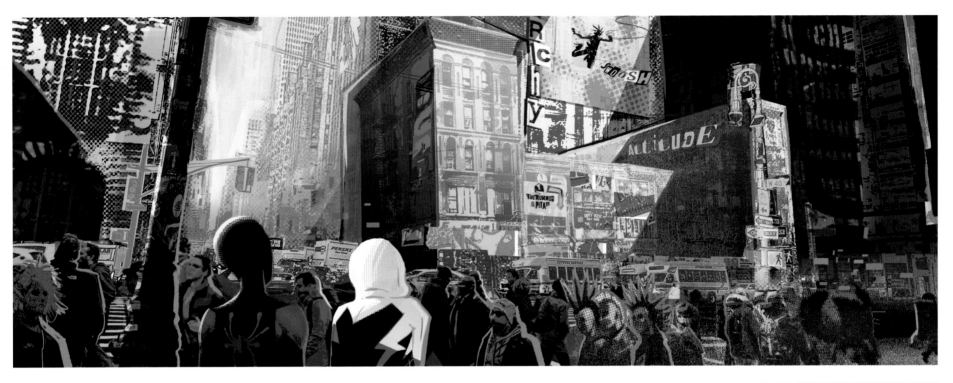

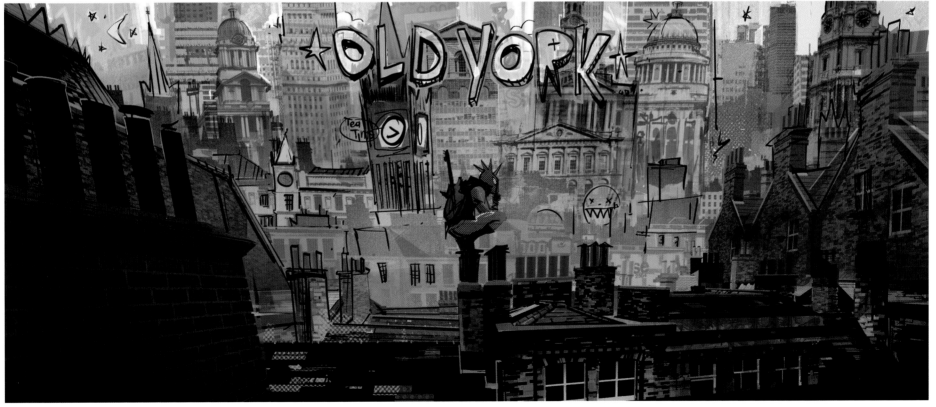

지구-928
누에바욕

미겔은 겉보기에 깔끔하고 잘 정돈되었지만 한 꺼풀 아래에는 어두운 비밀을 숨기고 있는 미래의 뉴욕 시, 누에바욕 출신이다. 이 세계의 지배 계층은 인공지능이 통제하는 부유하고 "완벽한" 낙원을 실현하는 대가로 자신들의 인간성을 희생하였다. "이 세계는 세심한 질서를 어지럽히려 드는 외지인에게 결코 만만한 곳이 아닙니다." 감독 켐프 파워스의 말이다.

"렌더링 측면에서는 파란 색연필 스케치와 러프한 마커 컴포지션, 그리고 아크릴 물감풍의 최종 결과물을 볼 수 있죠." 감독 호아킴 도스 산토스는 지구-928이야말로 2023년도의 애니메이션이 얼마나 웅장하고 대담해질 수 있는지 보여주는 완벽한 예시라고 언급했다. "모든 수단과 방법 그리고 상황을 전부 고려했습니다. 아이들의 눈으로 보는 단순한 심상부터 최고의 예술가가 만들어 낸 작품까지 이르는 다양한 범위의 비주얼을 전부 제공하고자 했다는 뜻입니다. 예컨대 이 미래의 뉴욕은 시드 미드나 론 콥과 같은 선구자들의 작품으로부터 크나큰 영감을 받아 제작되었습니다."

캐릭터 애니메이션 책임자 앨런 호킨스도 동의했다. "저는 미겔 오하라의 세계를 정말 좋아합니다. 또 이 세계가 시드 미드의 콘셉트 아트로부터 엄청난 영향을 받았다는 점도요. 지상의 세계는 분명 멋진 파란색과 깔끔한 선을 통해 이상적인 모습으로 표현됩니다. 하지만 지하의 세계는 〈블레이드 러너〉에서처럼 어두운 미래의 모습을 참고하여 만들어졌죠."

오른쪽:
맥 스태버

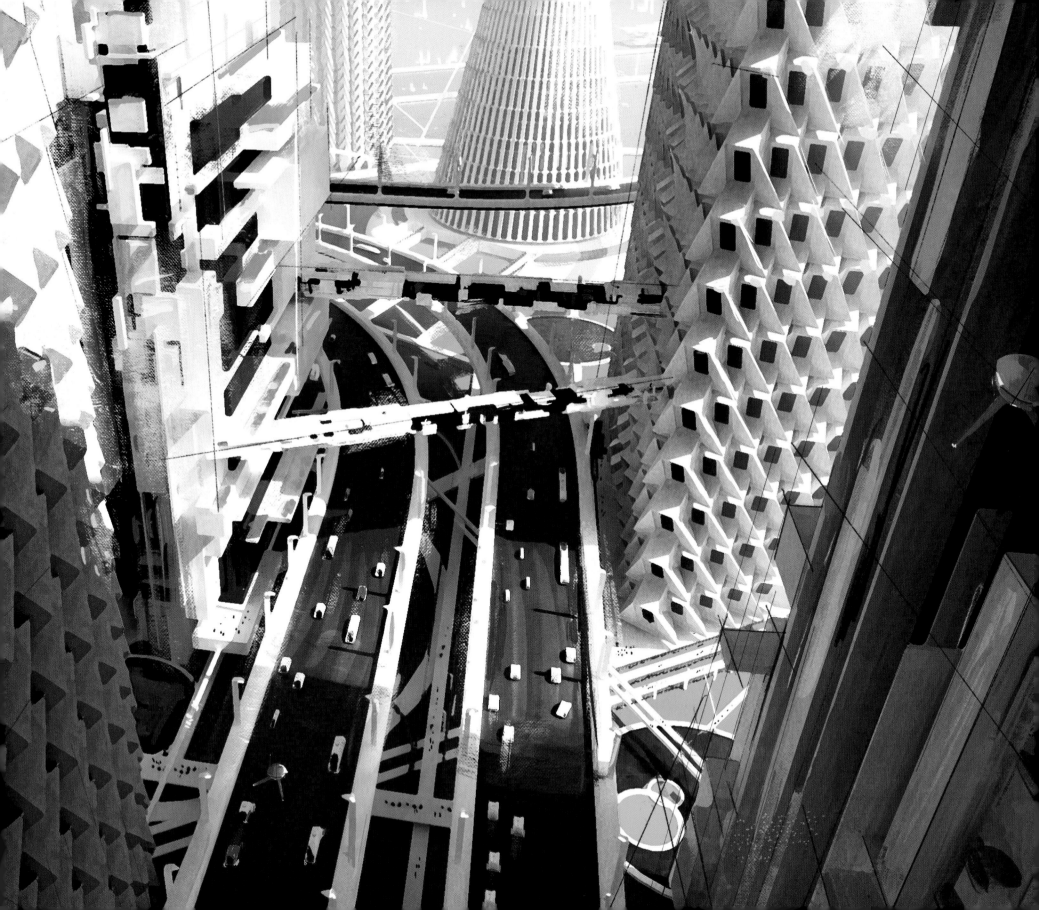

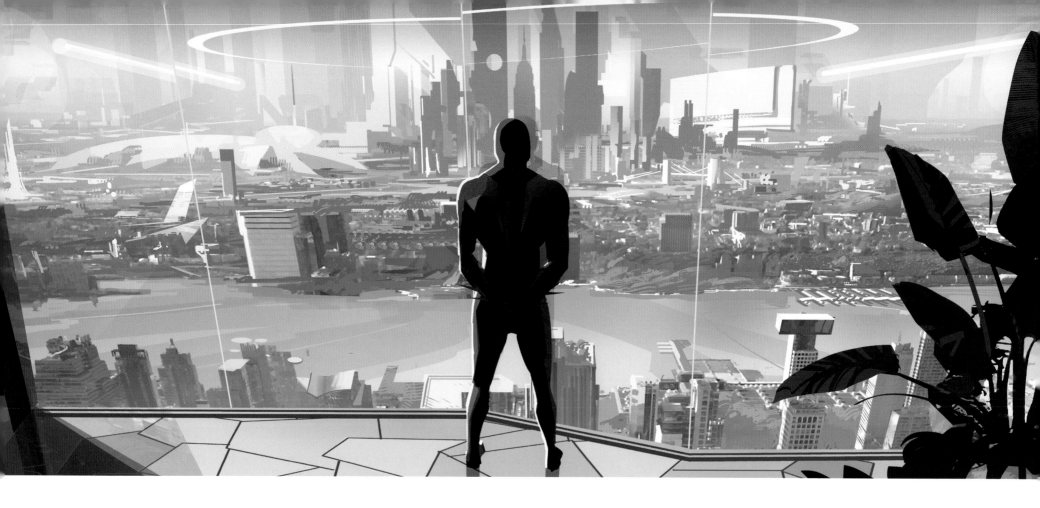

위:
패트릭 오키프

오른쪽:
윌 코이너

옆 페이지 (위):
제이 타쿠르

옆 페이지 (아래):
패트릭 오키프

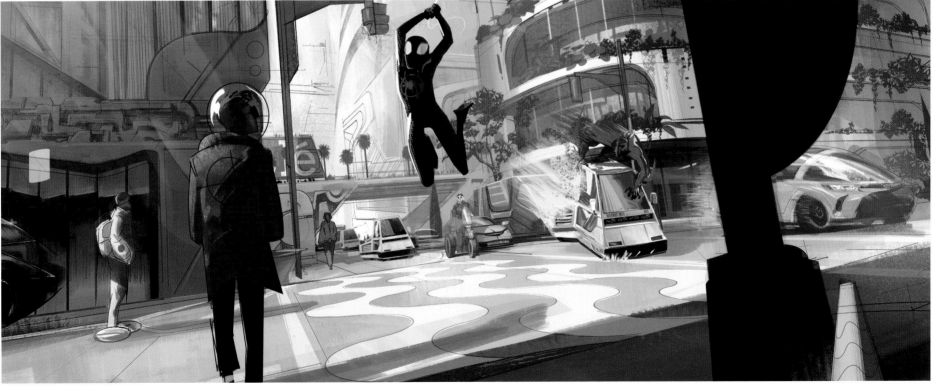

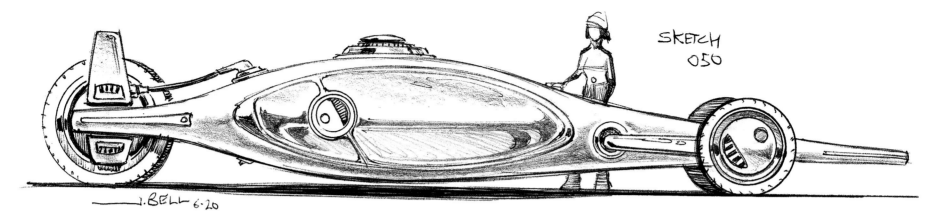

SKETCH
050

J.BELL 6.20

위:
존 벨

오른쪽:
헤데 스로다와

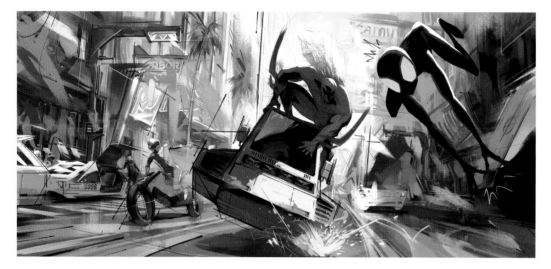

오른쪽:
켈런 제트

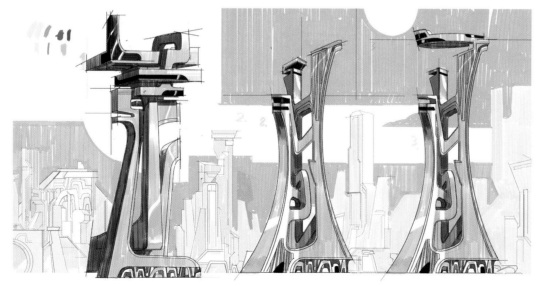

감독 저스틴 K. 톰슨도 덧붙여 설명한다. "누에바욕은 차갑고 단단한 외피 아래 온갖 위험이 도사리고 있는 곳으로, 영화 속 미겔의 설명과 정확히 일치합니다. 이처럼 세련되고 이상적인 미래주의적 도시를 표현하는 데는 1980년대 시드 미드의 작품들과 〈우주대모험 1999〉의 느낌을 많이 참조했습니다. 모든 것이 깔끔하고 선명하며 서늘한 데다 브루털리즘 양식(거대 콘크리트나 철제 블록 위주의 1950~60년대 건축 양식)의 건물들이 사방에 깔려 있습니다." 시각효과 담당자 마이크 래스커 역시 다음과 같이 말했다. "콘셉트 아트를 모사한 배경 위에 라인을 층층이 그릴 수 있는 툴을 아예 새로 만들었습니다. 이 라인은 기하학적 형태를 증폭시켜서 이 세계의 깔끔한 건축 미학을 표현할 수 있을 뿐만 아니라, 카메라가 움직일 때마다 다시 그려져서 정적으로 보이지 않도록 했습니다."

이번 작품의 프로덕션 디자이너, 패트릭 오키프는 2099년의 풍경 작업은 이 프로젝트에서 가장 마음에 들었던 부분으로 손꼽힌다고 했다. "1970~80년대 시드 미드, 존 버키, 존 해리스, 존 벨과 같은 아티스트들의 SF 만화책과 콘셉트 디자인을 참고하여 진행하는 작업은 정말로 신나는 것이었습니다. 또 이런 아티스트들이 경력 초기에 자동차 판매나 미래 세계에 대한 비전 등을 그린 작품들도 함께 살펴보았습니다. 물론 작중에서는 이런 유토피아의 이면이 훨씬 어둡다는 사실을 알게 되지만요."

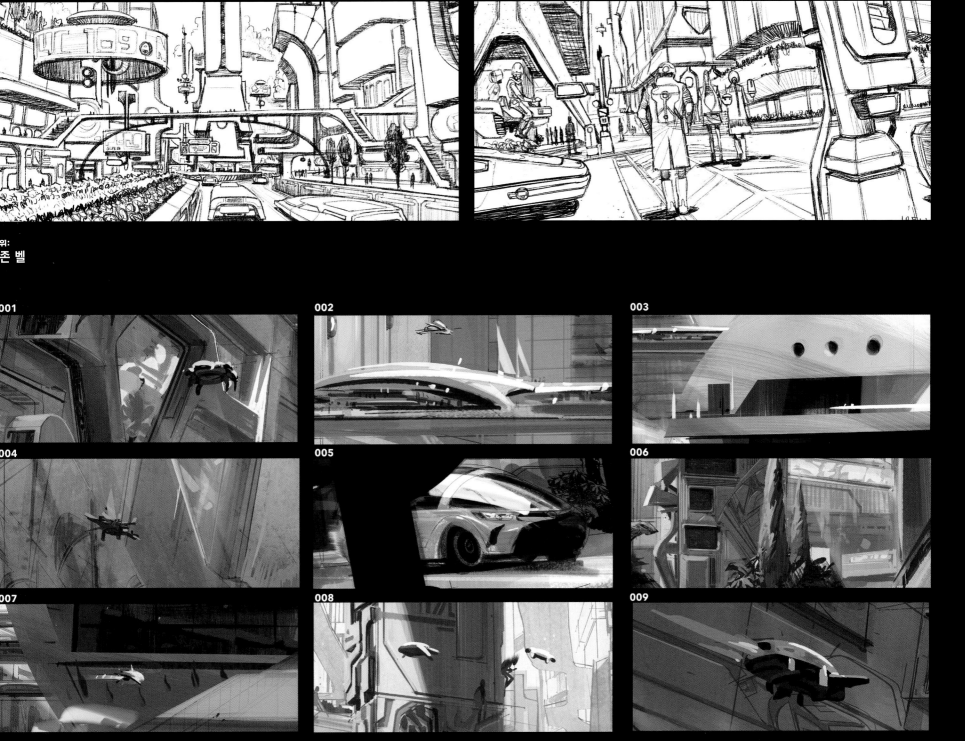

위:
존 벨

001

002

003

004

005

006

007

008

009

위:
패트릭 오키프

다음 양쪽 페이지:
맥 스태버

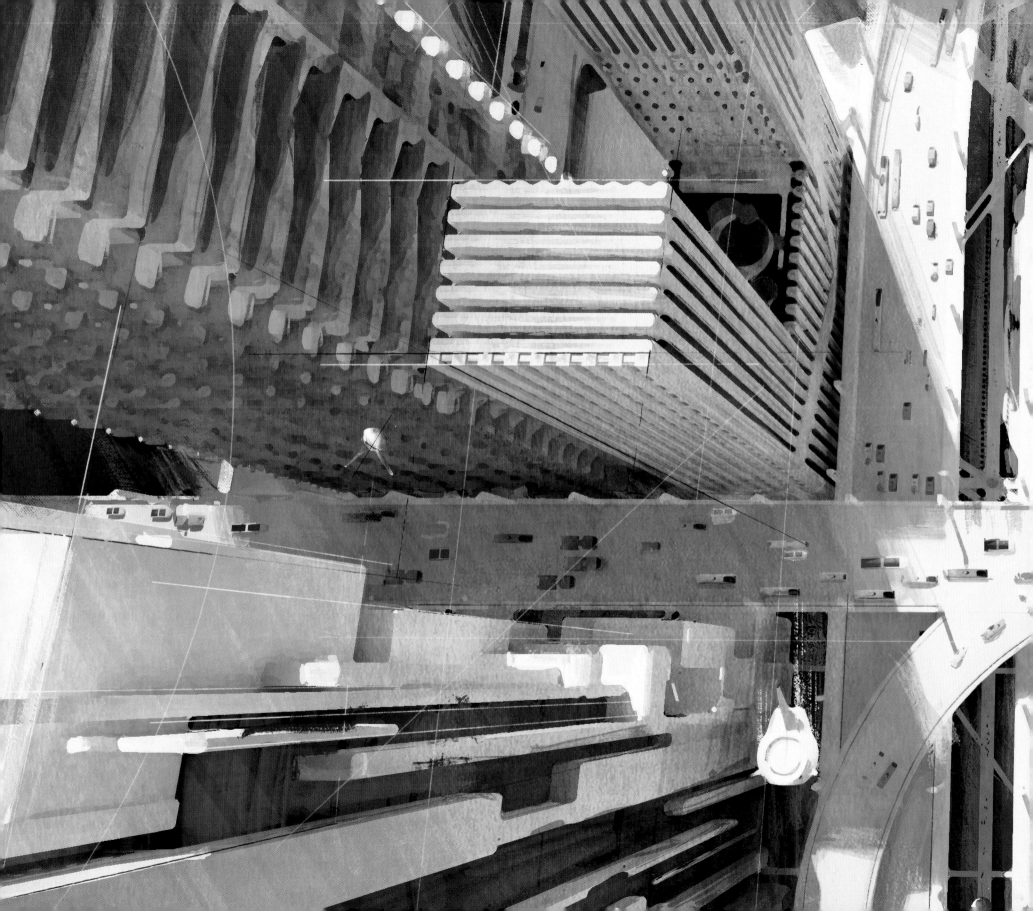

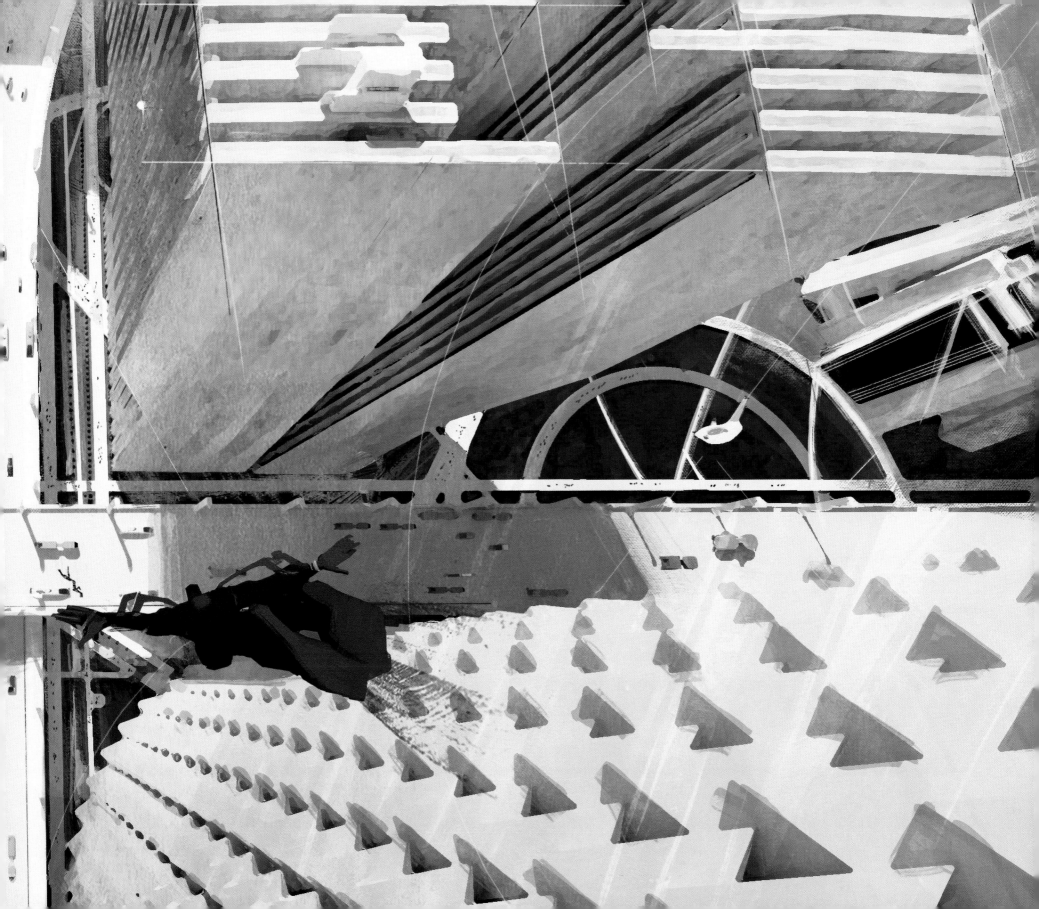

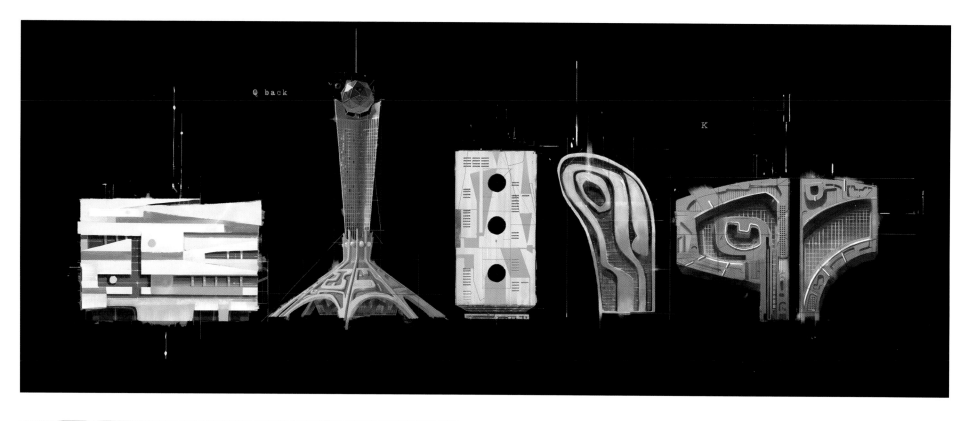

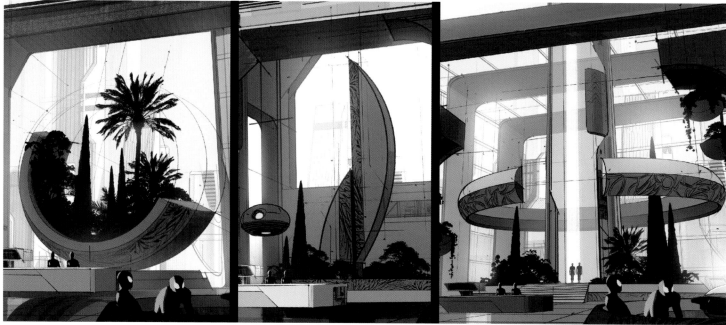

위:
제이 타쿠르

왼쪽:
야샤르 카사이

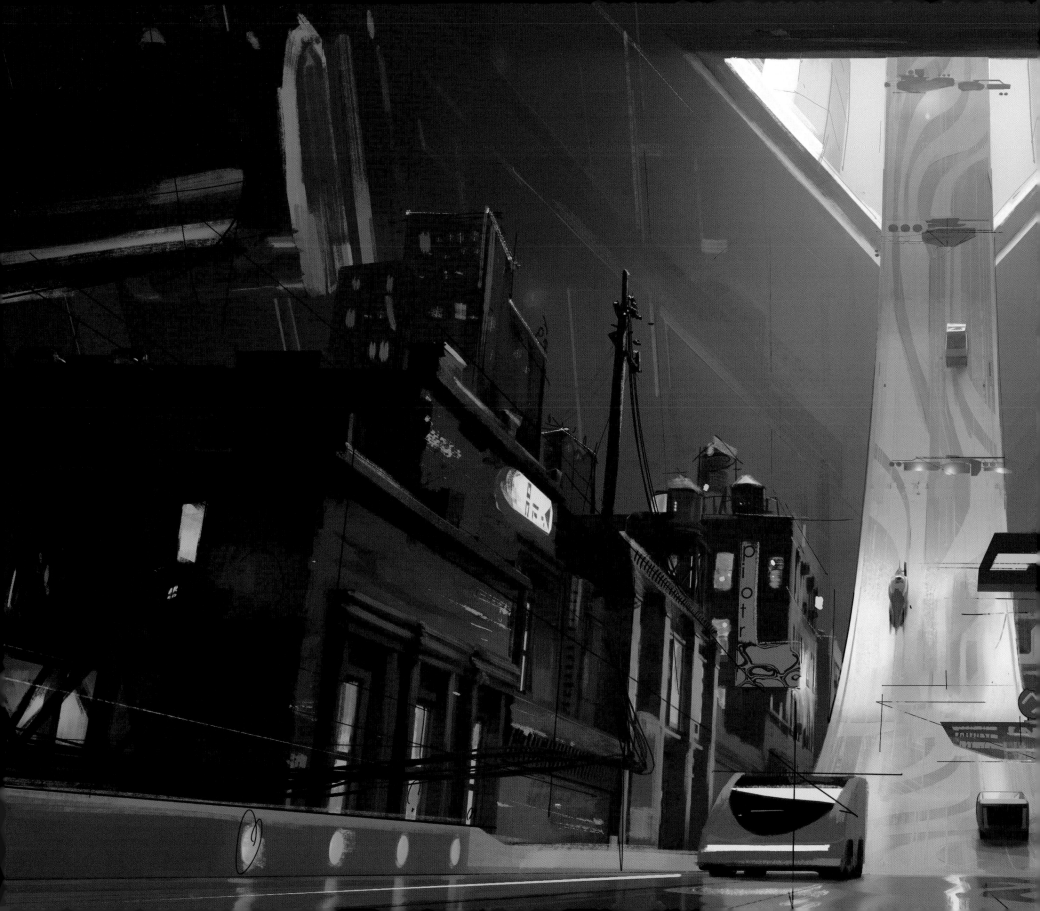

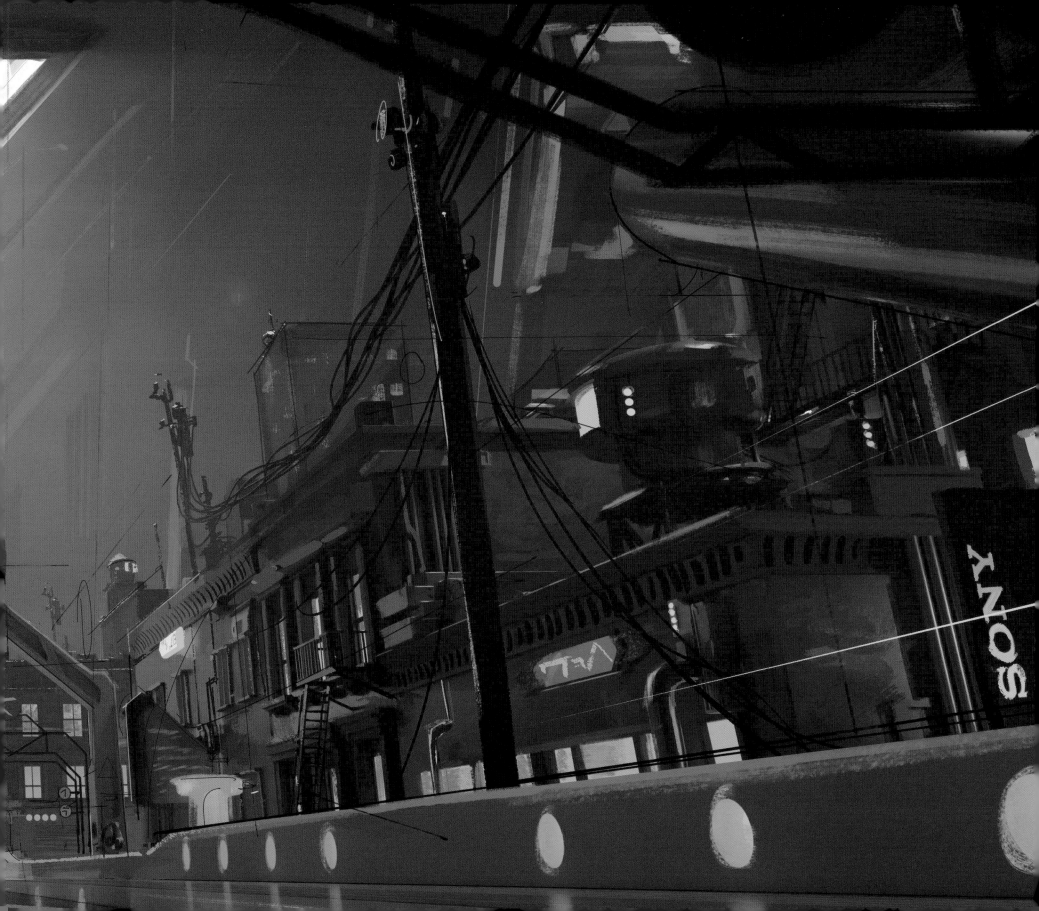

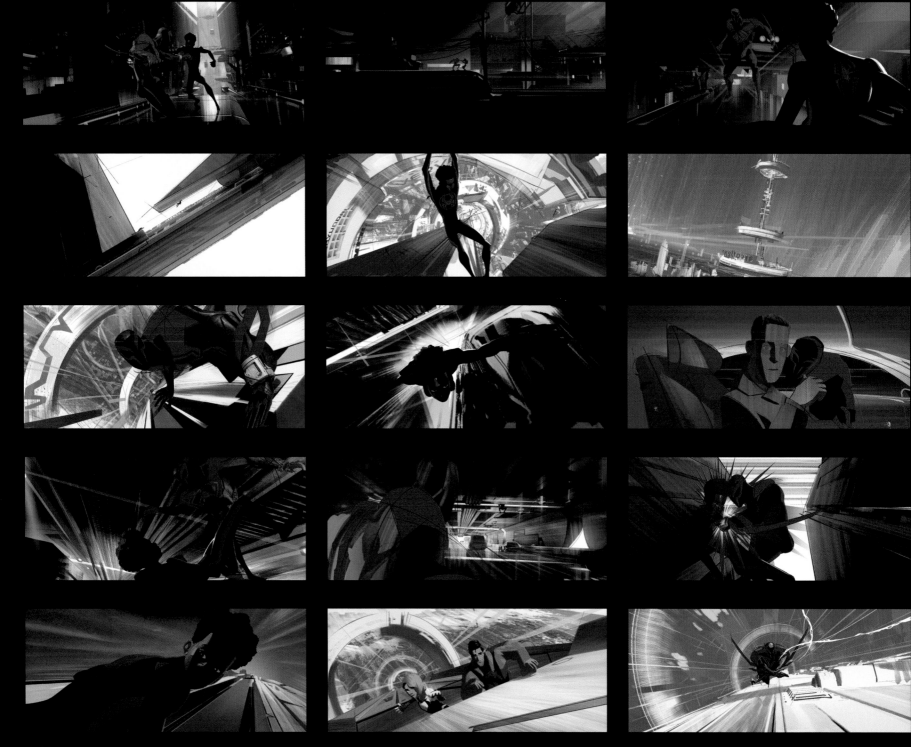

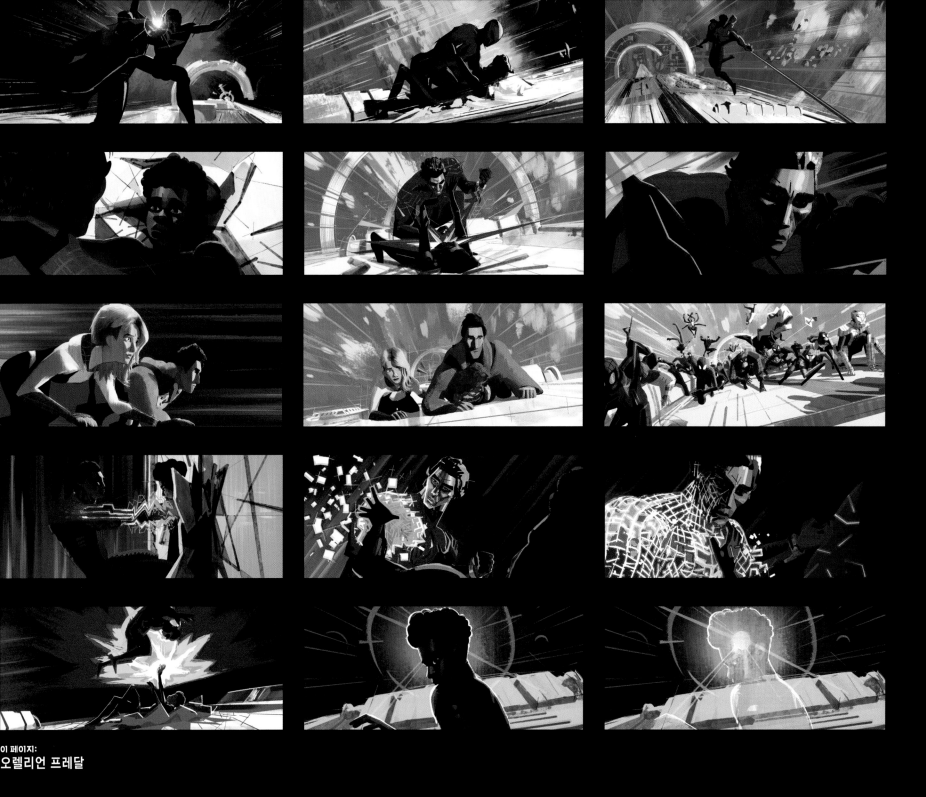

미겔의 본부

미겔의 본부와 연구소의 디자인은 그 주인의 성격을 명확히 반영하며 온갖 고난으로 점철된 과거에 대한 단서를 제공한다. 감독 저스틴 K. 톰슨 역시 다음과 같이 설명한다. "미겔은 항상 자신이 상황을 잘 통제하고 자신감 있는 리더십을 발휘할 수 있는 모습으로 비치길 바랍니다. 하지만 그런 당당하고 명확한 모습의 이면에는 휘몰아치는 감정과 의심이 숨어 있습니다. 스스로가 지고 있는 감정적 부담과 과거의 심각한 상실감을 의도적으로 배제하고 있는 것이죠. 어떻게 보면 과학 기술을 통해 모든 차원을 통제하면서 자기 집세도 제대로 못 내는 피터 파커 수천 명을 관리하는 것은 나름대로 미겔이 자신의 개인적 문제로부터 도피하는 방식인 셈입니다."

지구-928의 배경뿐만 아니라 미겔의 본부와 연구실 역시 미겔의 세계에서 무슨 일이 벌어지고 있는지 은근히 암시하는 장치다. "지금껏 몇 년 동안 미겔이 매달려온 미완성 아이디어나 프로젝트를 볼 수 있죠. 스파이더 소사이어티와 연구실 바깥으로 나가면 도시의 숨겨진 이면을 마주하게 됩니다. 모든 건 다 그럴싸하게 포장된 것뿐이었죠. 여기서는 눈앞에서 끊임없이 세상이 그려지면서 결코 도달할 수 없는 열망을 따라잡고자 노력하는 모습을 디자인으로 표현하려 했습니다. 모든 것이 덧칠되고 있지만 그 아래는 이미 스케치와 선화로 무너지고 있죠. 영화 기획 초기에 다른 감독들이랑 '이야, 기술팀 진짜 이거 어떻게 구현하냐'라고 말했던 기억이 납니다. 캐릭터가 이 공간 속을 움직이고 카메라가 이 세계 속을 휘젓는 걸 모두 선보일 수 있어야 했으니까요. 하지만 기술팀은 역시나 뛰어난 예술성과 엄청난 스케일로 이 과제를 달성해 내더군요."

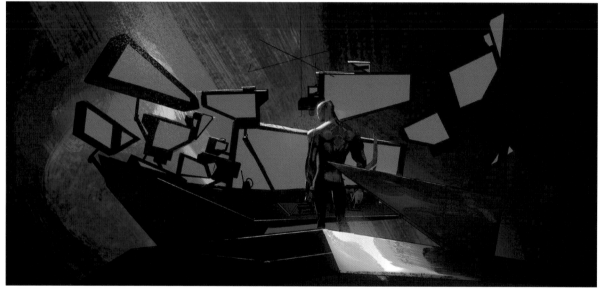

위:
제이크 패니언

옆 페이지:
패트릭 오키프

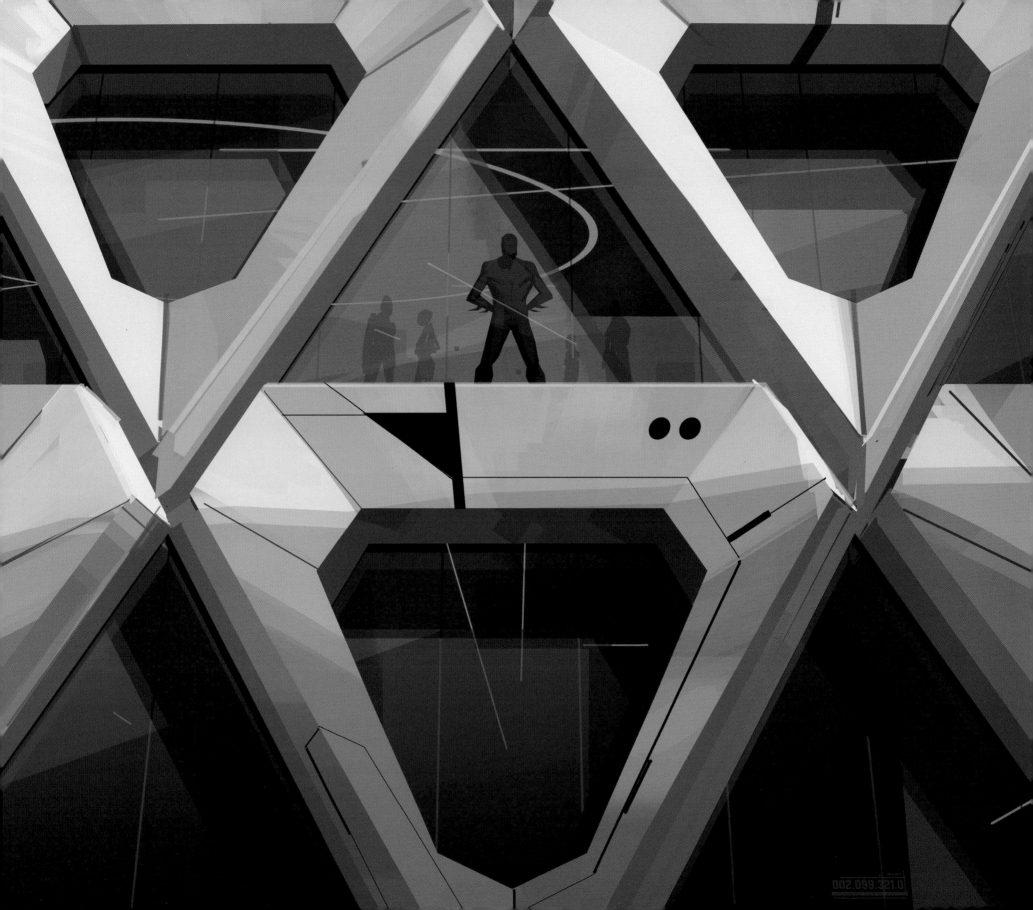

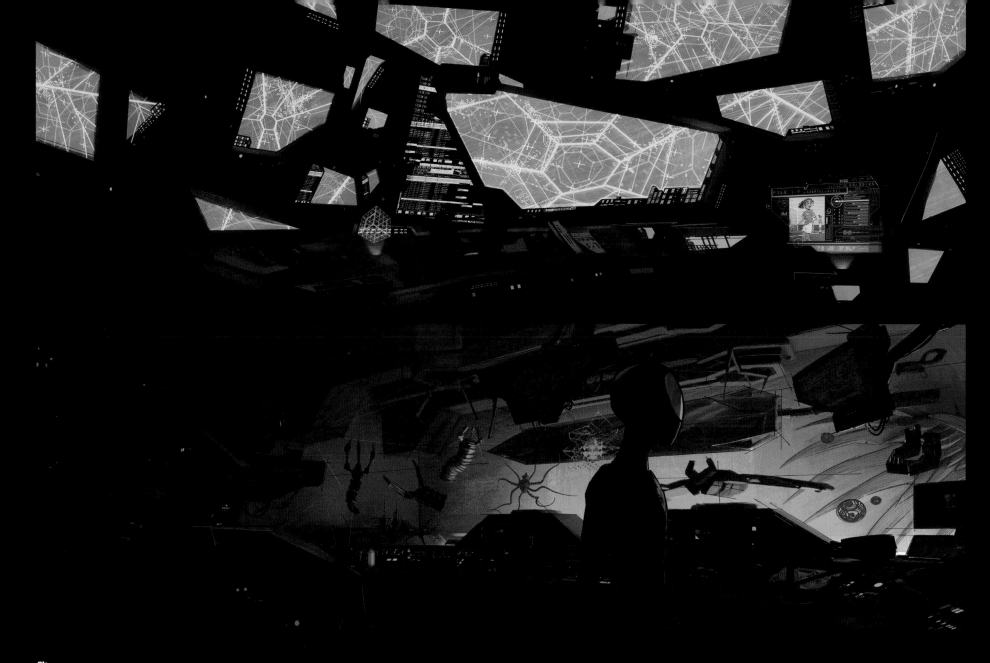

위:
맥 스태버

아래:
제이크 패니언

옆 페이지:
제이크 패니언

178 미겔의 본부

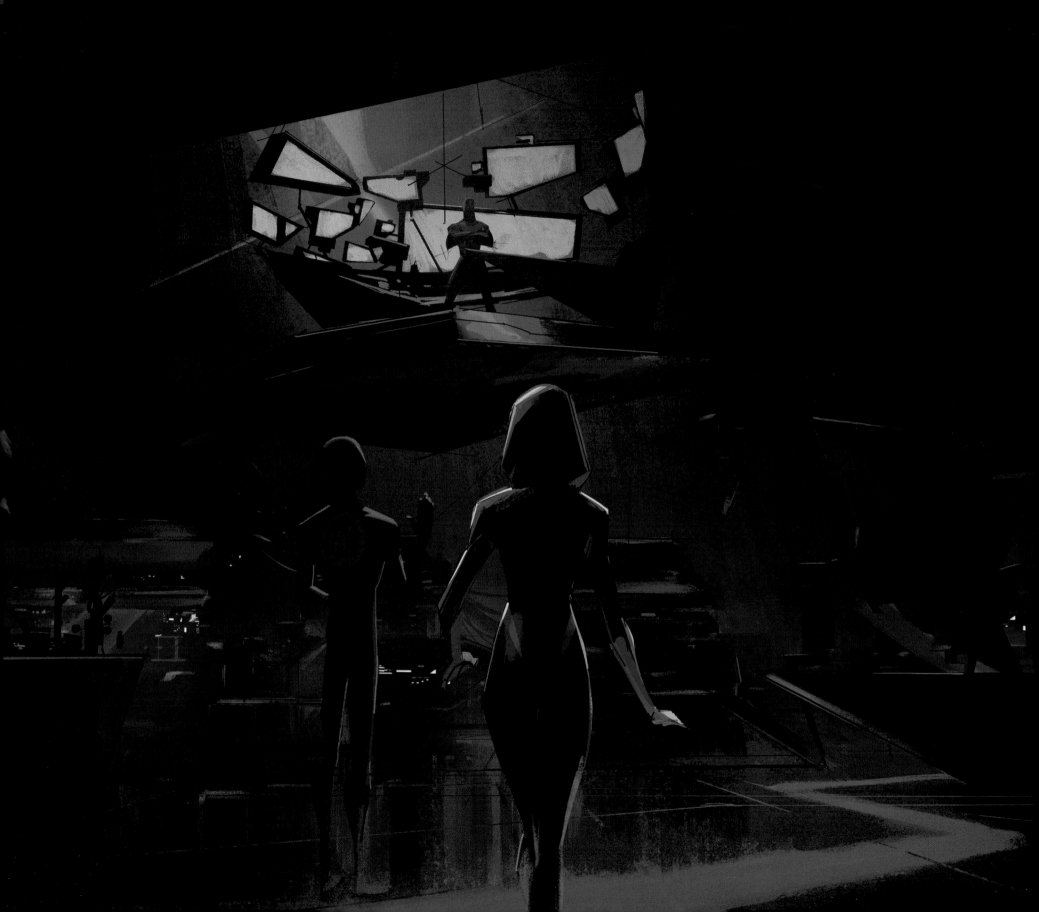

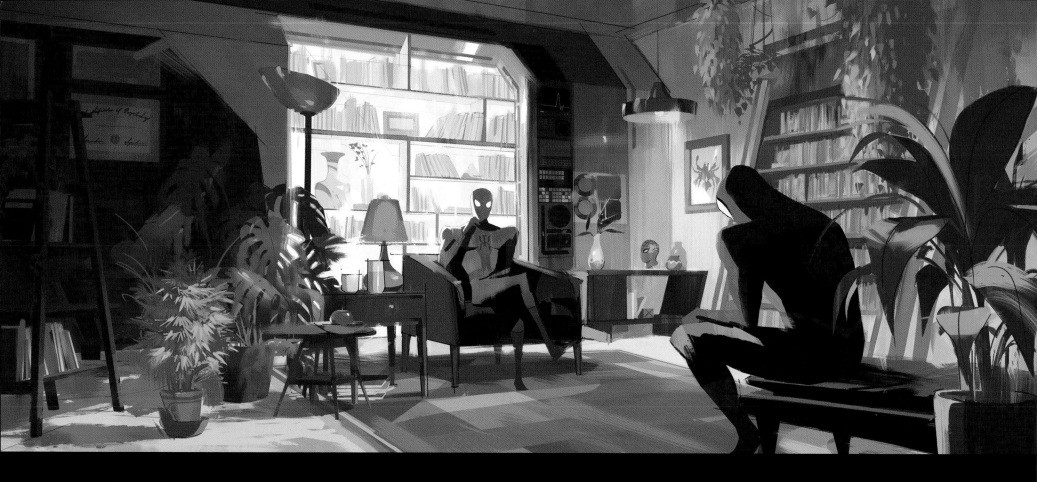

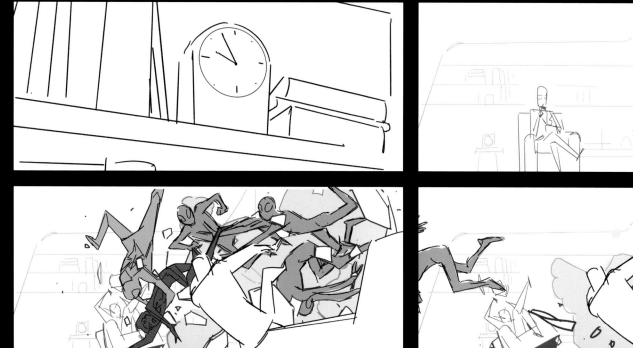

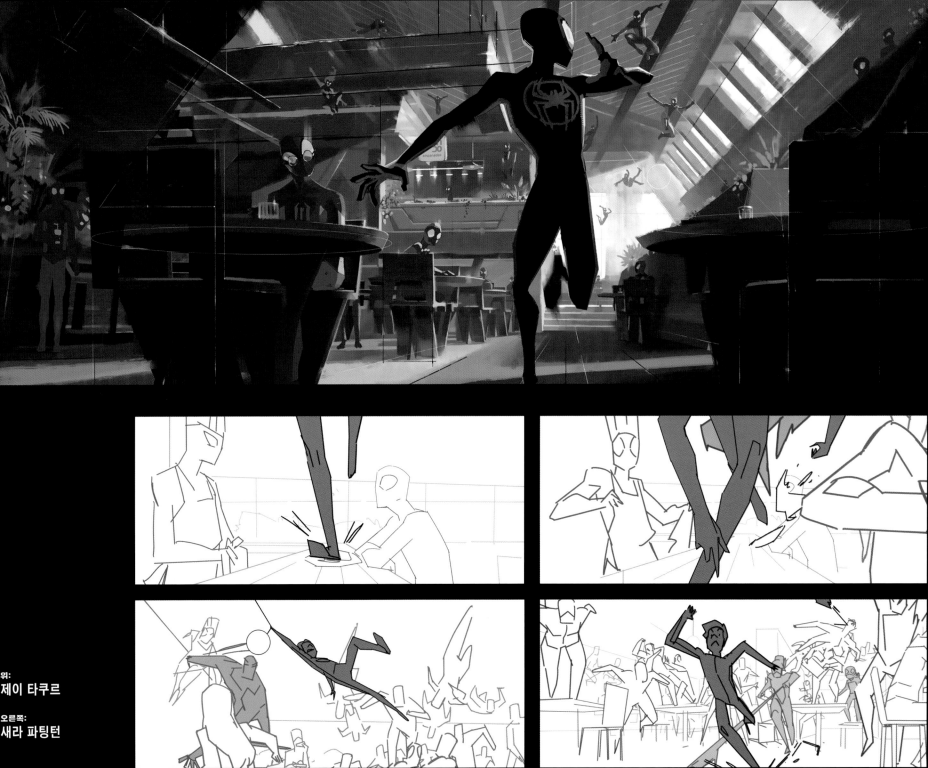

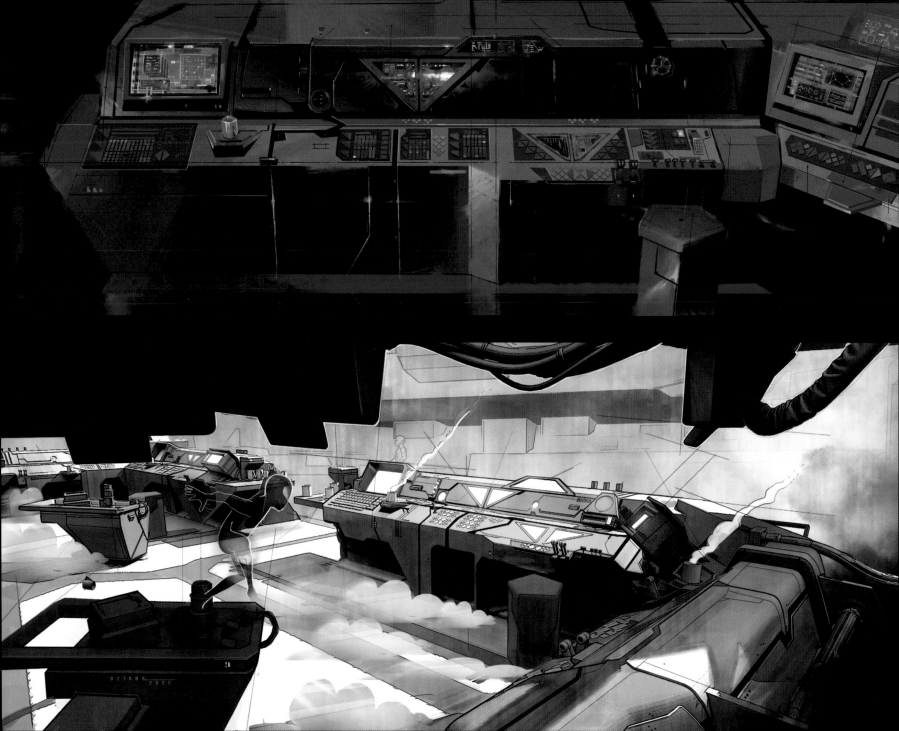

옆 페이지 (위):
제이 타쿠르

옆 페이지 (아래):
맥 스태버

위:
제이 타쿠르

오른쪽:
맥 스태버

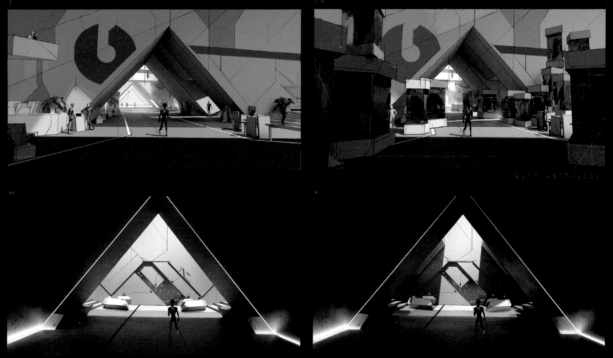

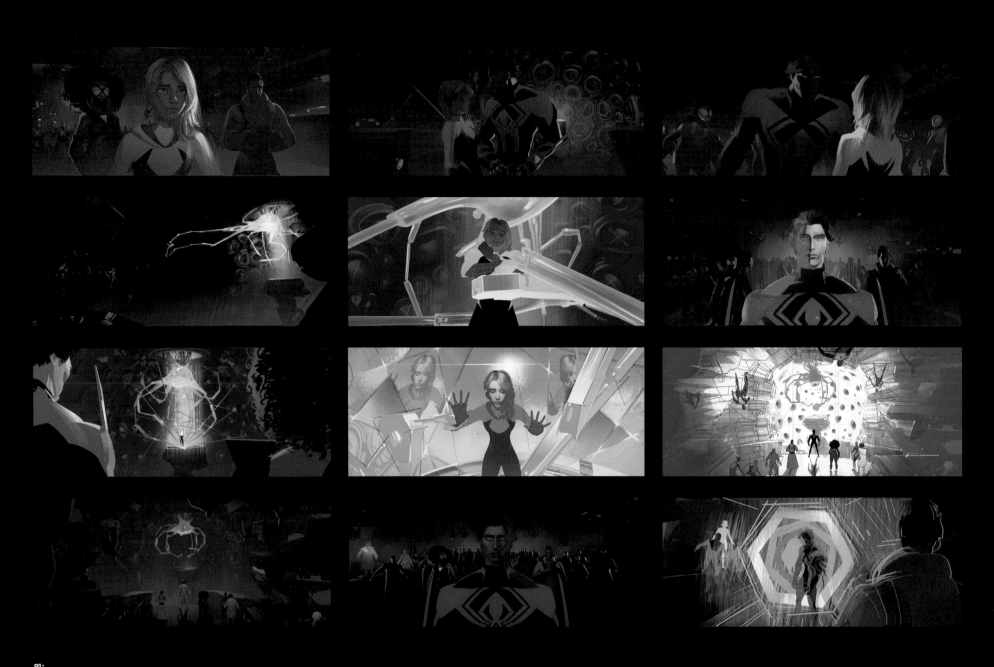

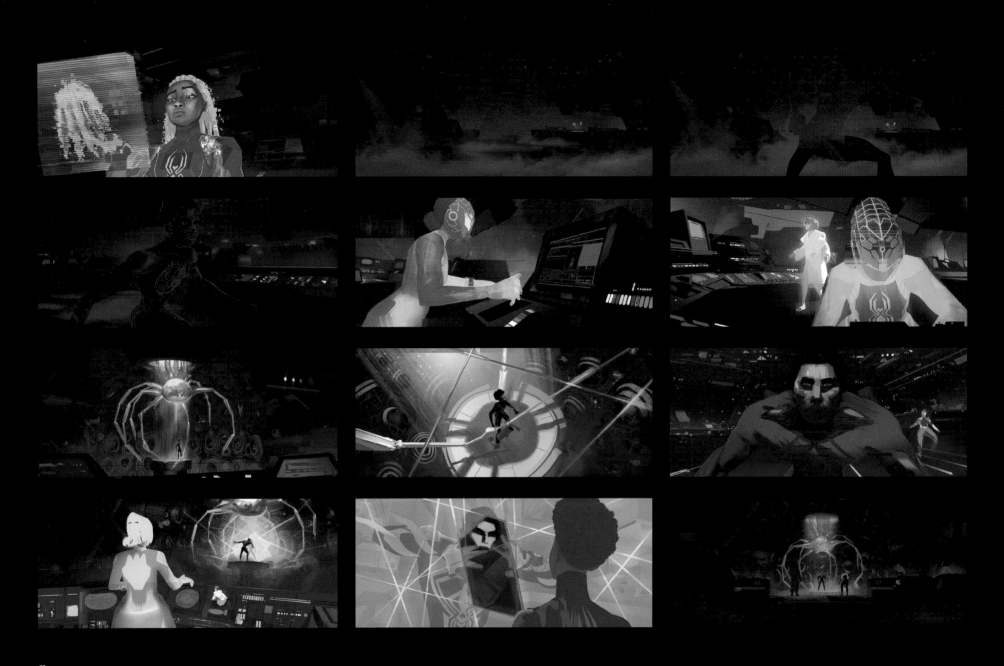

위:
캣 차이

딘 고든

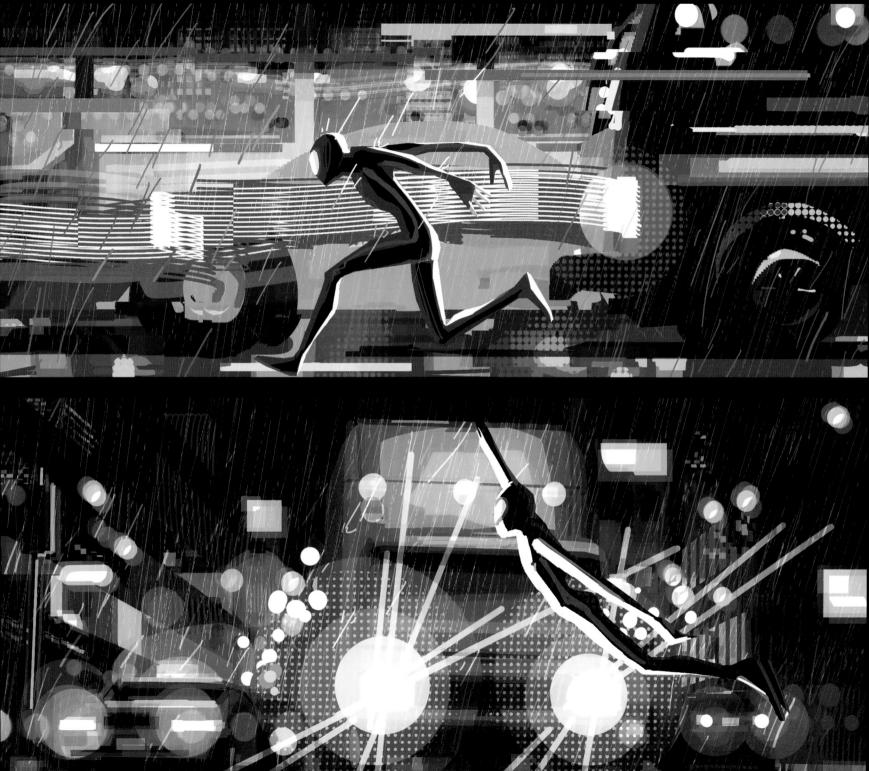

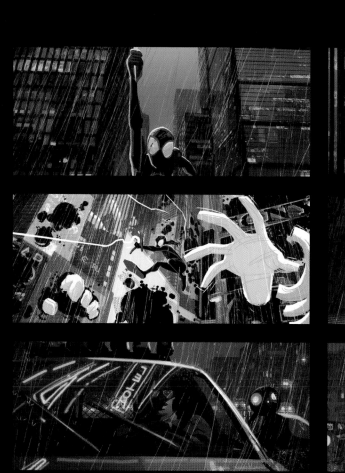
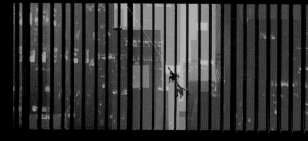
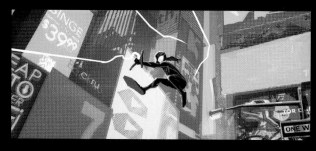
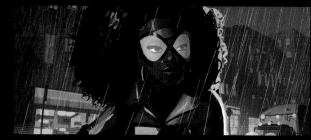
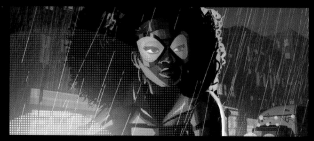
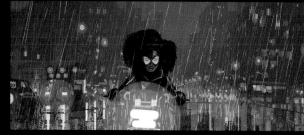
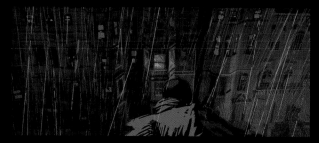
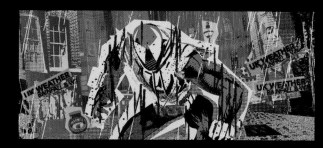

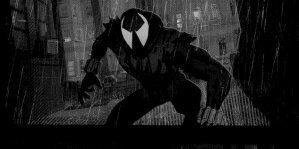
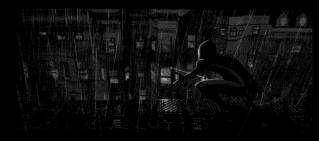

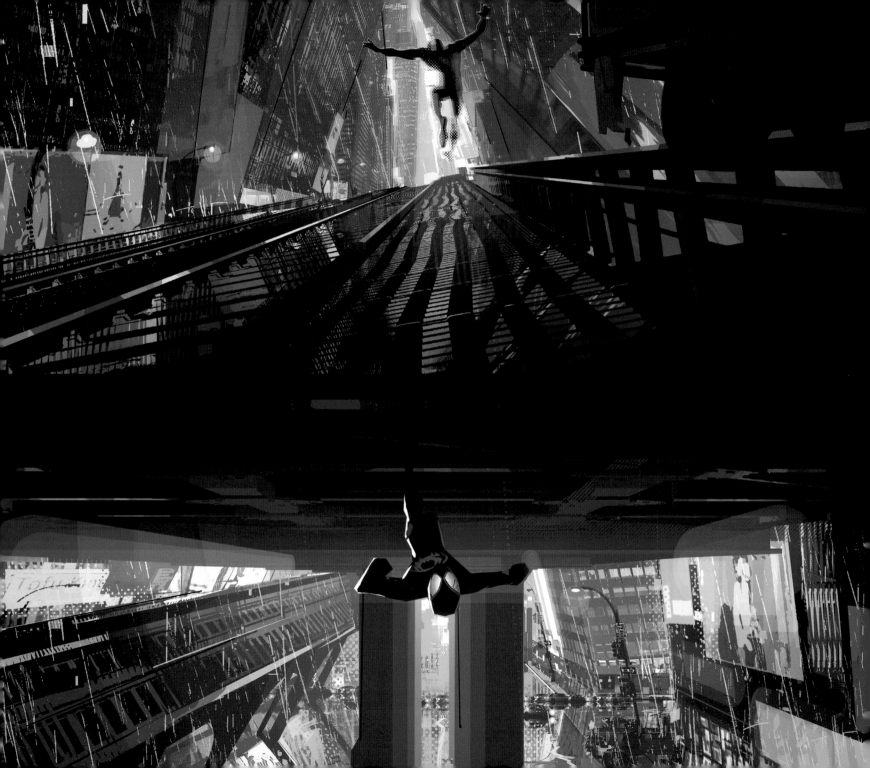

지구-42

마일스는 지구-42에서 평행세계의 자신과 마주하는 진기한 경험을 하게 된다. 이 멀티버스는 마일스가 초능력을 얻지 못했으며 애런 삼촌이 아직 살아 있는 곳이다. "마일스가 자신의 인생에서 정말로 사랑했지만 결국 잃고 말았던 소중한 인물과 재회하는 순간을 연출하고 싶었습니다." 감독 저스틴 K. 톰슨은 말했다. "바로 이 순간, 마일스는 비로소 자기 자신이 원래 세계에 있지 않다는 것과 자신이 잃어버린 것의 무게감을 느끼게 됩니다. 이 세계의 애런 삼촌은 범죄에서 손을 털고 마일스의 아버지 역할을 하고 있죠."

아티스트들은 새로운 현실을 반영하고 애런 삼촌에게 일어난 변화를 전달하고자 그의 외모를 변경하였다. 지구-42의 애런 삼촌은 수염이 약간 희끗희끗해졌다. 복장도 여전히 "멋진 길거리" 스타일이긴 하지만, 좀 더 세련되고 원숙해 보이기도 하다. 이 멀티버스에서는 시니스터 식스가 제대로 성공하여 세계를 완전히 장악한 상태다. "범죄가 만연한 세계죠." 톰슨의 설명이다. "지구 42의 애런과 마일스 G. 모랄레스(이 세계의 마일스 모랄레스)만이 유일한 히어로인 것처럼 느껴지는 세계를 만들고자 했습니다. 마일스의 고향이 훨씬 암울해진 버전인 셈입니다. 그래서 이런 느와르적 세계를 대표하는 작가들을 많이 참고했습니다. 프랭크 밀러, 숀 고든 머피, 존 폴리곤의 작품처럼 검은색을 많이 사용하고 색상에도 어두운 음영을 덧씌웠죠. 초능력이 없는 버전의 마일스도 여전히 유능하고 효율적이며, 훌륭한 곡예가처럼 뛰어난 신체적 기량을 보여줍니다. 또 마일스가 이 어두운 세계에 갇혀 있는 것 같다는 느낌을 주어야 했습니다. 그래서 영화의 마지막에 관객들에게 '쟤 집에 어떻게 가지?' 같은 긴박한 질문을 품게 만들고 싶었죠. 이 세계를 완성해 나가면서 지금까지의 전개에서 내려진 모든 결정들이 강조되는 모습을 보고 있자니 정말로 흥미로웠습니다."

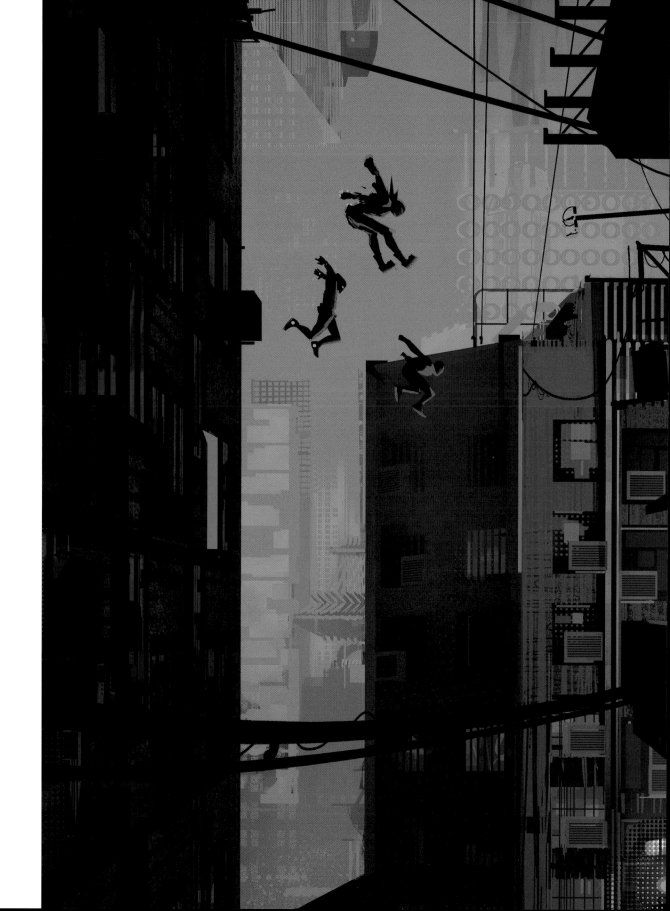

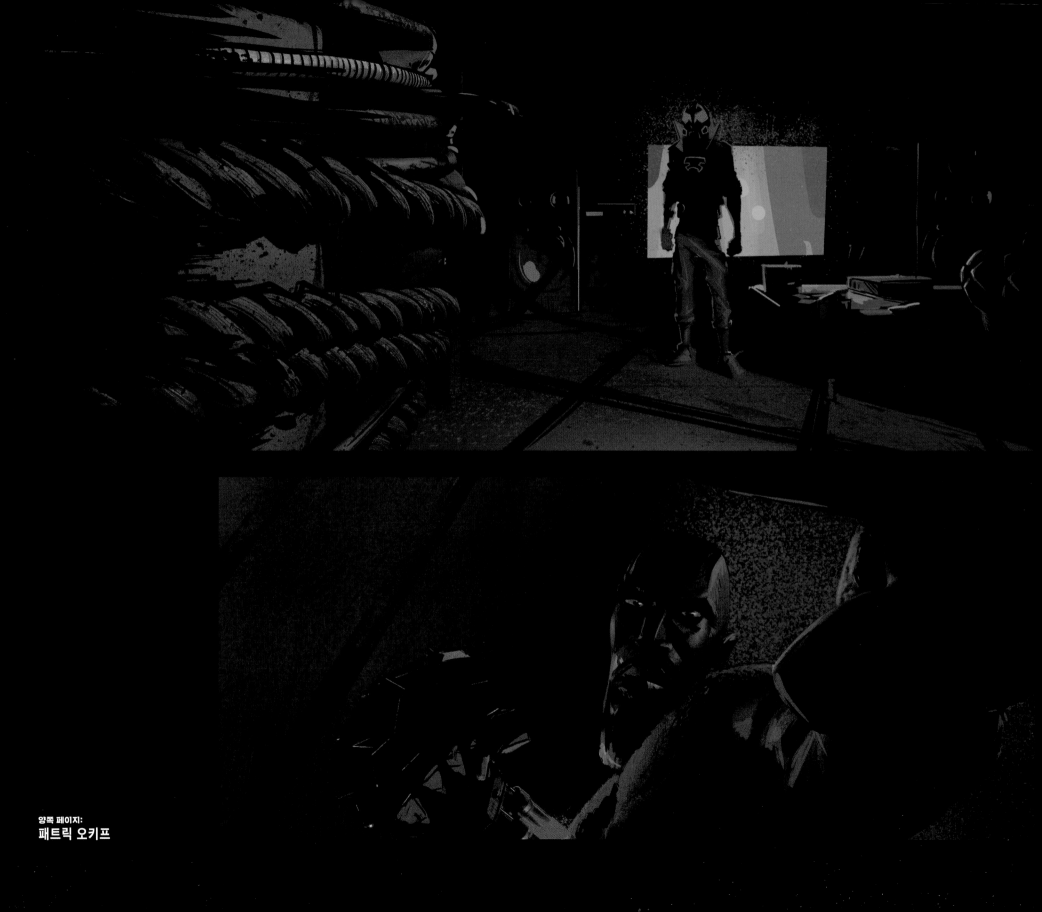

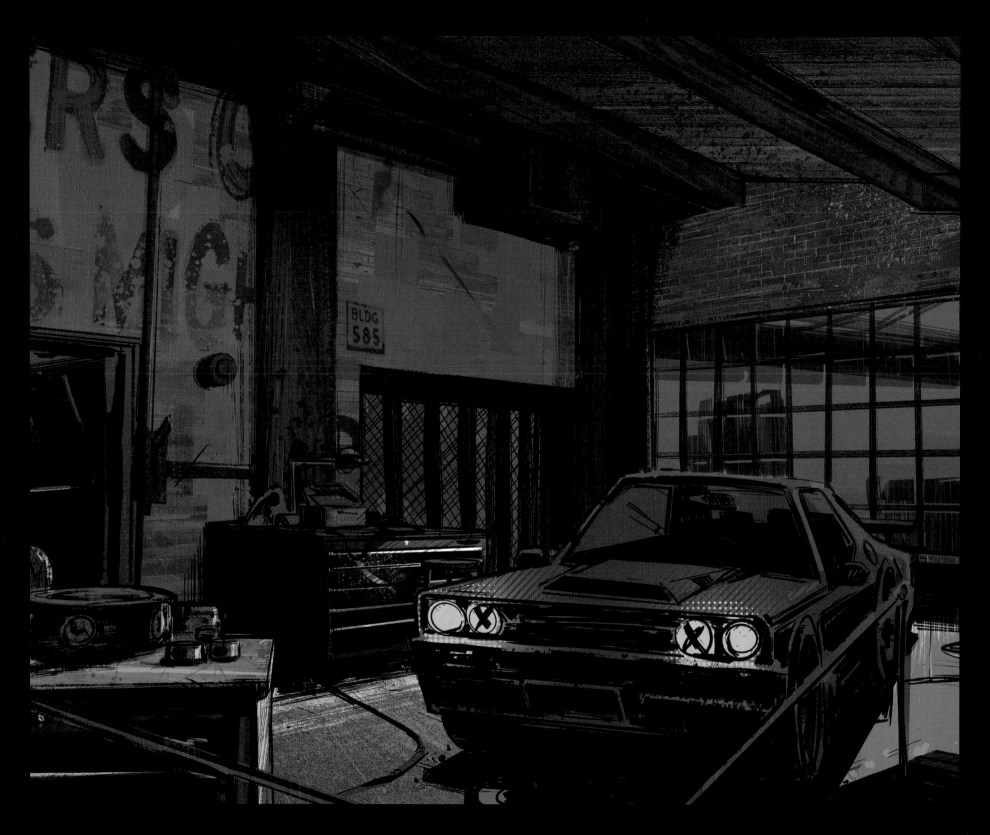

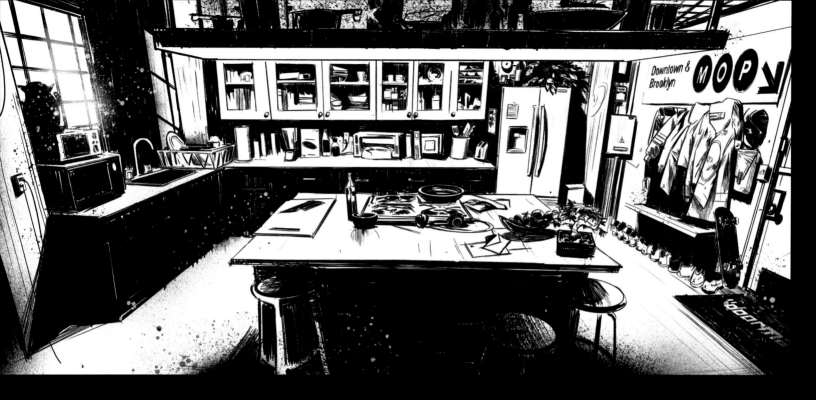

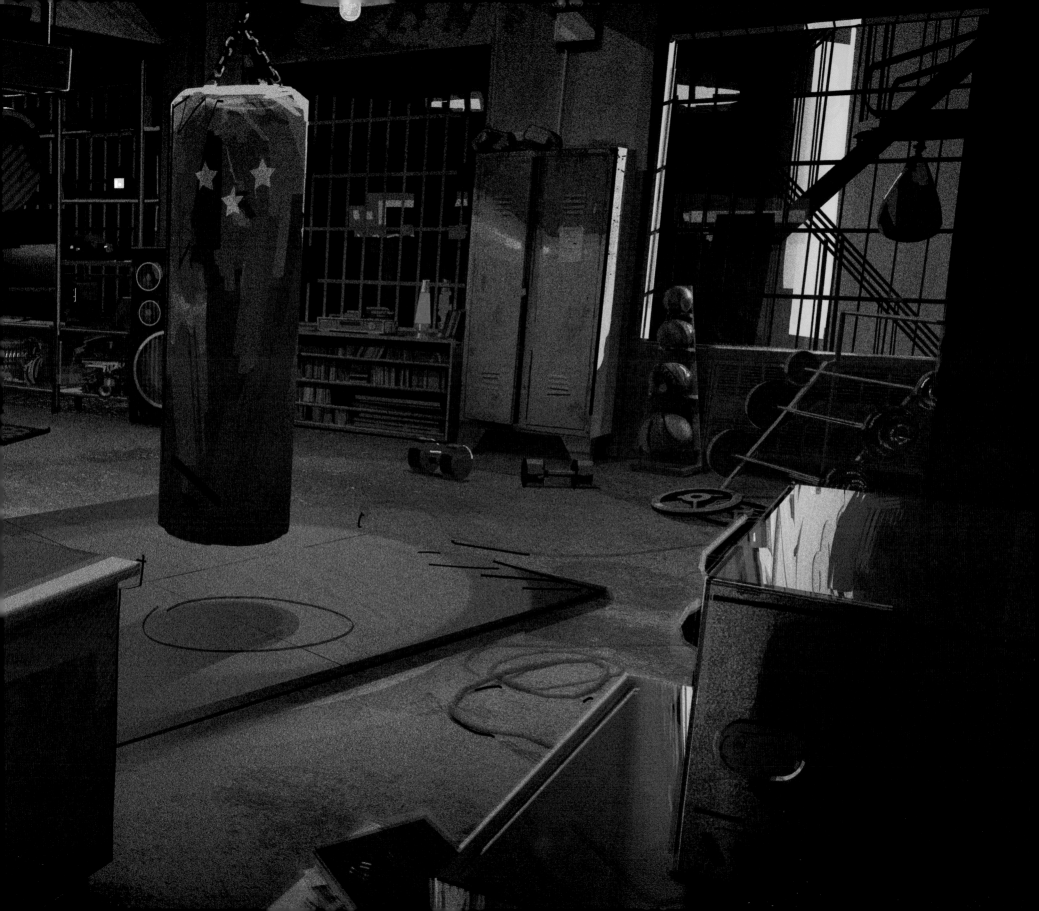

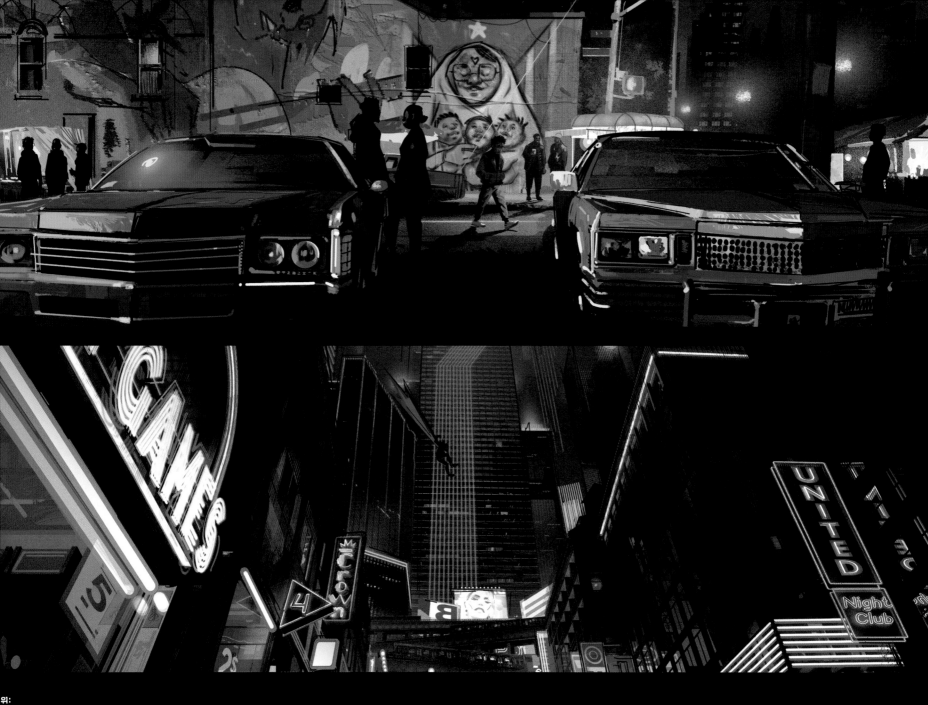

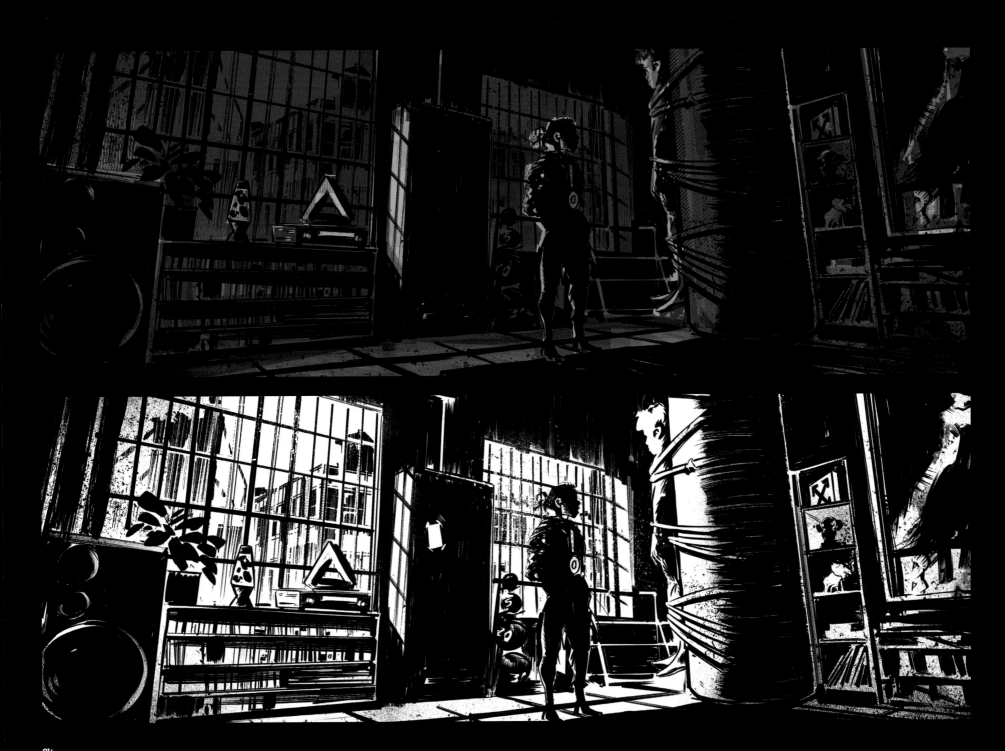

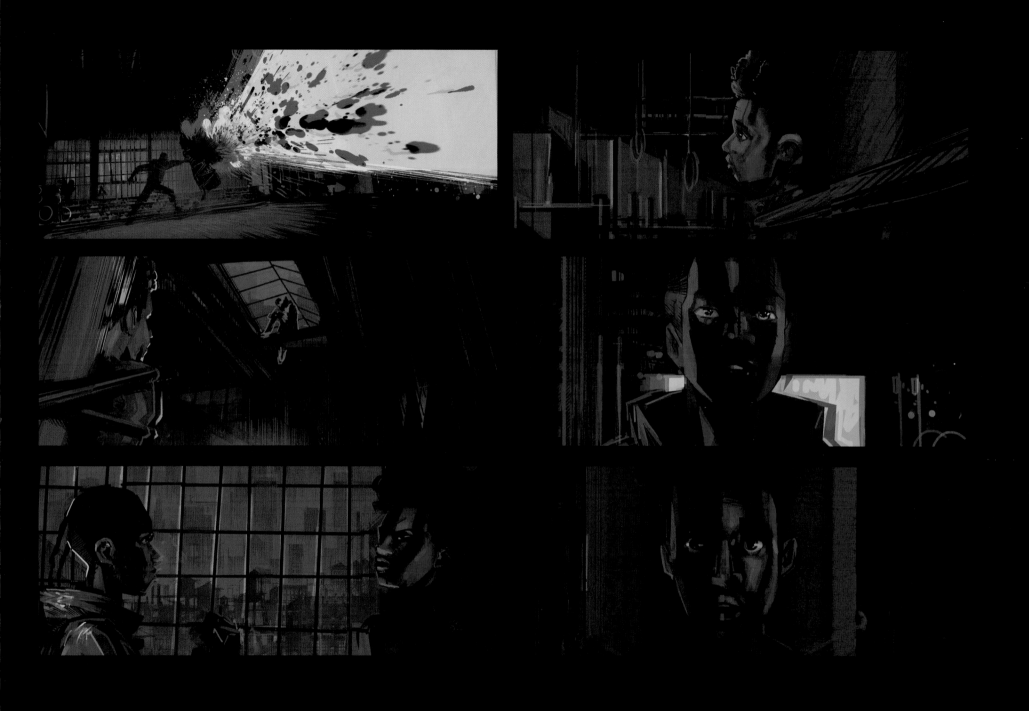

마일스 G. 모랄레스
프라울러

마일스 G. 모랄레스/프라울러는 원래의 마일스와 완전히 다른 방식으로 성장한 멀티버스의 마일스다. 이 버전의 마일스는 방사능 거미에 물리지 않아 아무런 초능력도 얻지 못했지만, 애런 삼촌의 가르침 아래 자경단원 프라울러로 활동하는 운명을 받아들이게 되었다. "마일스는 자신의 또 다른 모습을 마주하고, 하나의 작은 변화가 나중에 결정론적 비선형 시스템, 즉 현실 전체를 뒤바꿀 정도로 크나큰 영향을 미치는 '나비 효과'로 돌아올 수 있다는 사실을 깨닫습니다." 감독 저스틴 K. 톰슨의 말이다. "제작진 내부적으로는 자칫 헷갈리는 일을 방지하려고 이 평행세계 버전 마일스를 꼬박꼬박 '마일스 G. 모랄레스'라고 불렀죠!"

양쪽 페이지:
크리스태퍼 앵카

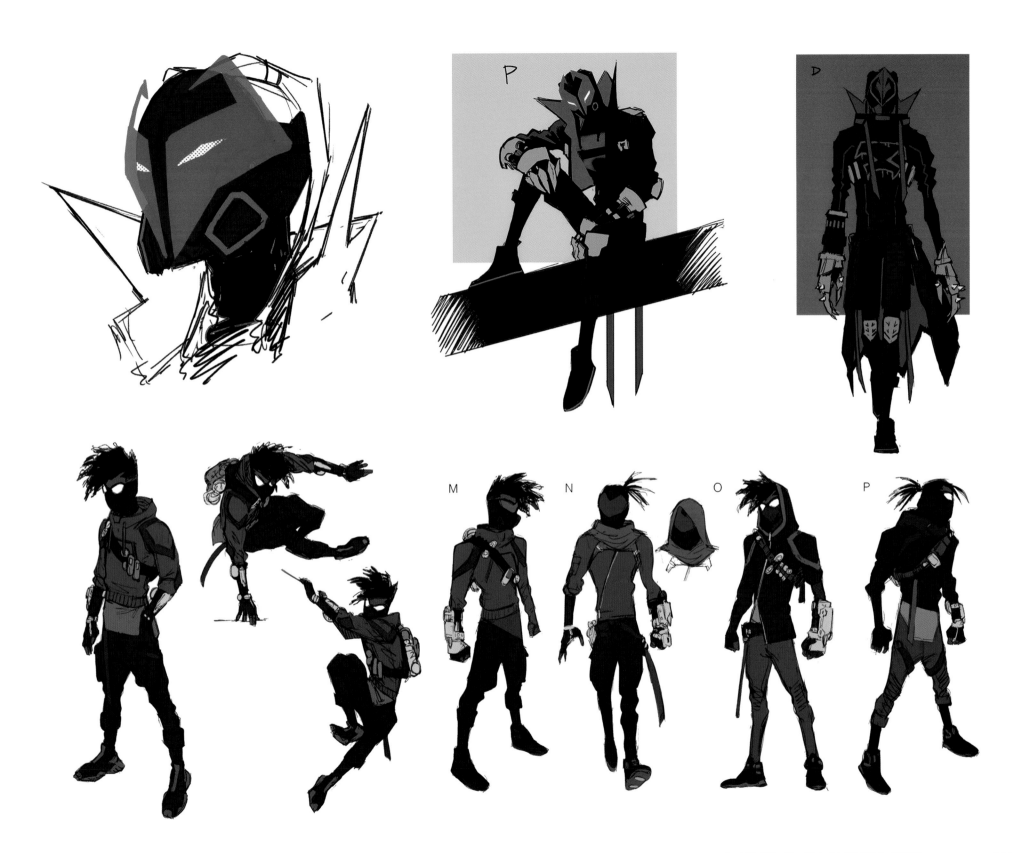

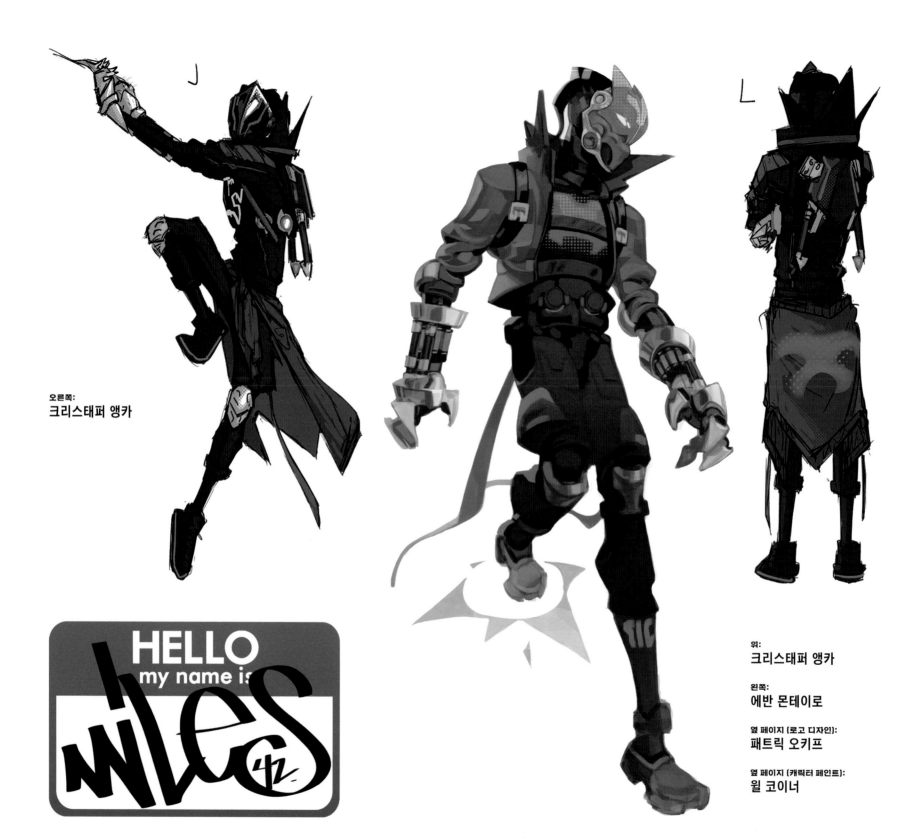

오른쪽:
크리스태퍼 앵카

HELLO
my name is
MILES
42

위:
크리스태퍼 앵카

왼쪽:
에반 몬테이로

옆 페이지 (로고 디자인):
패트릭 오키프

옆 페이지 (캐릭터 페인트):
윌 코이너

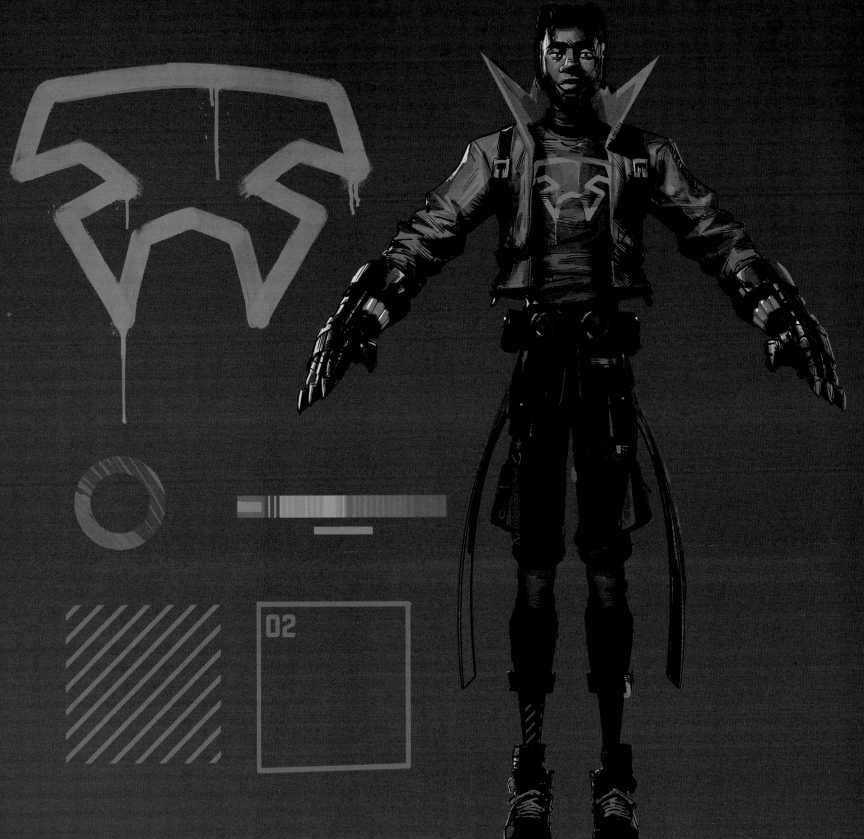

이름 없는 바

스파이더맨의 적들은 계속 늘어나고 있는데, 이쯤 되면 제아무리 잔뼈가 굵은 슈퍼빌런이라도 마음 놓고 한잔할 수 있는 안전 구역이 하나쯤 있어야 하지 않을까. 〈캡틴 아메리카〉 제 318호(1986년 6월 발행)에서 첫 등장했던 뉴욕 시의 '이름 없는 바'야말로 바로 그런 곳이다.

오래전에 버려진 지하철역에 자리 잡은 이 술집에서는 스팟이 빌런 해머헤드를 비롯한 다양한 악당들과 교류하는 모습을 볼 수 있으며, 강단 있는 바텐더인 딜라일라는 그런 스팟을 눈여겨보면서 홀로서기를 할 수 있도록 격려해준다. 참고로 제아무리 뒷 세계 인물들이라도 이 술집에 있는 동안은 능력을 사용하는 게 금지되어 있다. 하지만 스팟은 그리즐리, 잭오랜턴, 해머헤드 등과 같은 악당들 앞에서 자신의 포털 생성 기술을 선보이면서 이 규칙을 어기게 된다.

위:
티파니 램

왼쪽:
패트릭 오키프

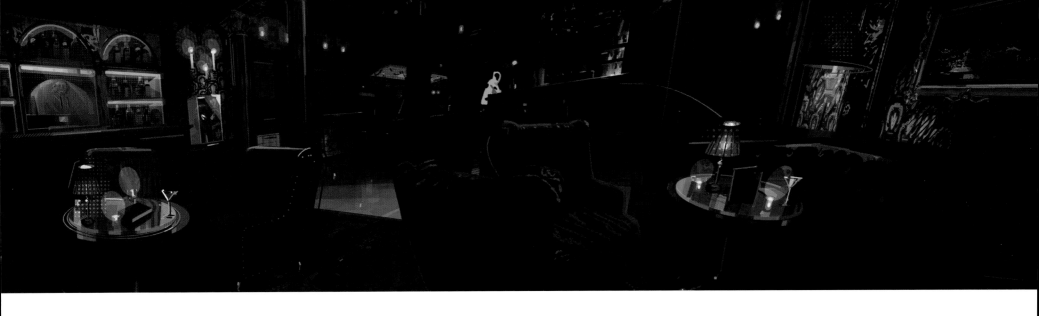

이 페이지:
티파니 램

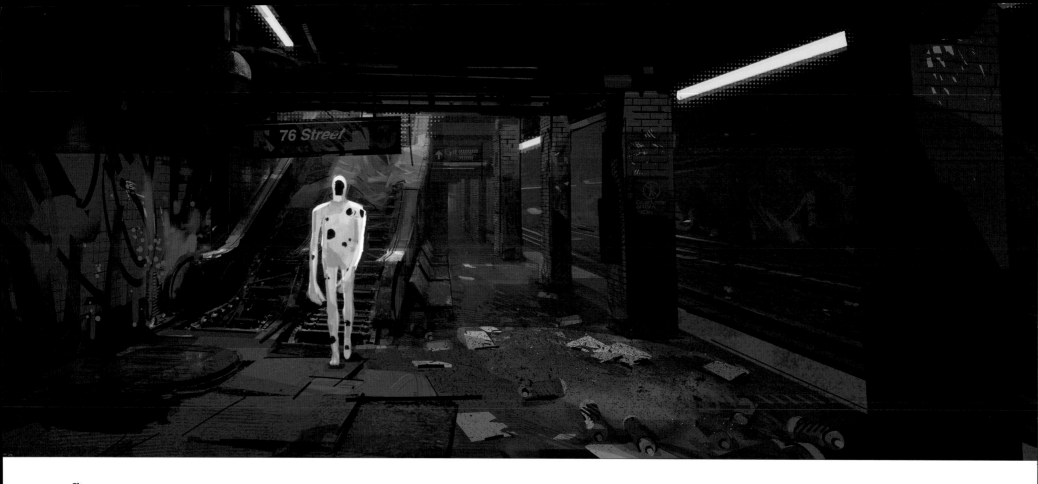

위:
마이크 매케인

아트 감독 딘 고든은 다음과 같이 설명한다. "제작진의 캐릭터 디자이너들은 원작 코믹스를 참고하여 이 술집 신에 다양한 캐릭터들을 등장시켰습니다. 여기서 등장시킬 슈퍼빌런을 고르는 건 정말 재미있는 작업이었습니다. 웬만하면 가장 최근 업데이트가 된 모습으로 출연시키되, 몇몇 단골 캐릭터는 한눈에 알아볼 수 있는 버전을 선택했죠."

신의 배경 캐릭터 중 일부를 작업한 아티스트 마우로 벨 피오레는 다음과 같이 말했다. "이런 빌런 작업은 정말 재미있었습니다. 무슨 미친 초능력을 갖고 있든 상관없이, 다들 맥주

오른쪽:
티파니 램

한잔하고 싶어하는 면모가 있다는 게 정말 마음에 들었죠!"

"실제 지하철에서 볼 법한 요소들을 배치하면서 기둥, 철로, 개찰구처럼 카메라가 드나들 수 있는 독특한 공간을 만드는 게 재미있는 부분이었습니다." 아티스트 티파니 램의 말이다. "가장 어려웠던 부분은 최악의 악당들이 제 발로 몰려들 법한 술집이라는 느낌을 주도록 디자인하는 것이었죠. 그래서 뉴욕, 러시아, 벨기에 등지의 지저분하고 음침한 바를 조사한 결과, 눈에 띄는 곳마다 온통 그래피티, 사진, 간판 그리고 점점 쌓여가는 쓰레기로 장식하는 게 좋다는 요령을 알게 되었습니다."

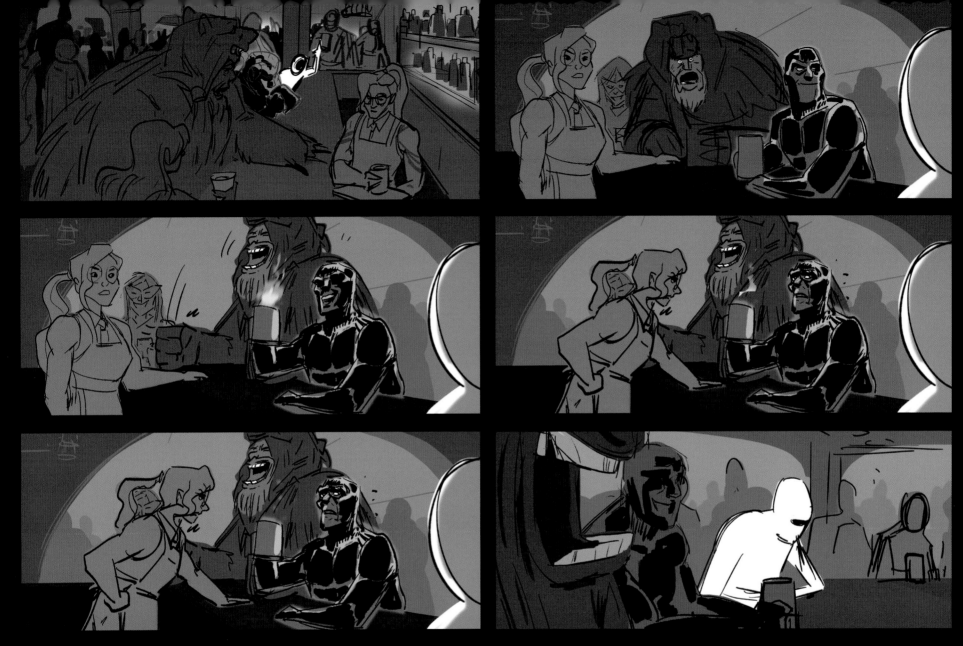

딜라일라

딜라일라는 뉴욕 시 슈퍼빌런들의 비밀 아지트, 이름 없는 바의
바텐더 겸 소유주인 강단 있는 성격의 빌런이다. "딜라일라는
이 술집을 운영하지 않았더라도 아마 뉴욕 시에서 가장 치명적
인 악당 중 하나로 거듭났을 겁니다. 맨손 싸움도, 칼싸움도 능
숙하게 해낼 수 있게 고도의 훈련을 받은 암살자니까요." 감독
켐프 파워스의 말이다. "지금 복장에도 수십 자루는 되는 날붙
이를 차고 있죠. 심지어 꽁지머리 그 자체도 무기입니다. 끄트머
리에 면도날처럼 날카로운 칼이 붙어 있어서 머리카락을 휘두
르는 것만으로도 치명상을 입힐 수 있어요."

딜라일라는 새로운 단골 스팟이 다른 뒷 세계 거물들에
게 일상적으로 괴롭힘을 당하는 모습을 보고 안쓰럽게 여긴
다. "겉으로 명확히 드러나지는 않지만, 딜라일라가 다른 빌런
들에 비해 스팟에게 더 친절하게 대하는 데는 뭔가 다른 동기
가 있는 것 같죠." 파워스는 부연했다.

왼쪽:
마우로 벨피오레

오른쪽:
마우로 벨피오레

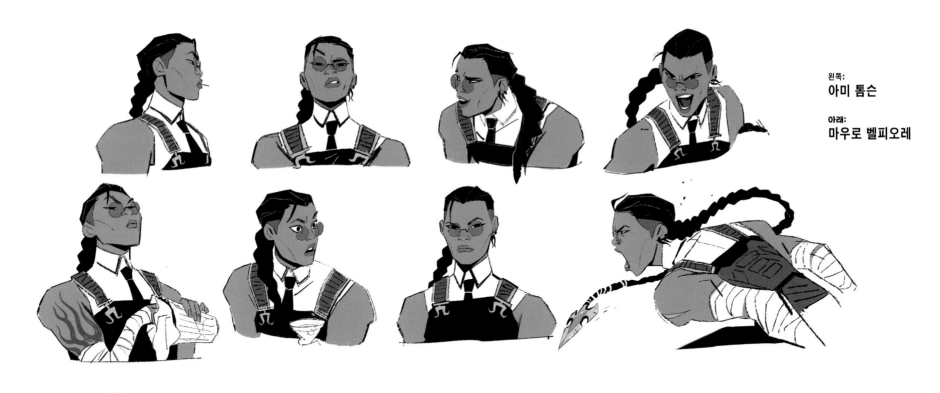

왼쪽:
아미 톰슨

아래:
마우로 벨피오레

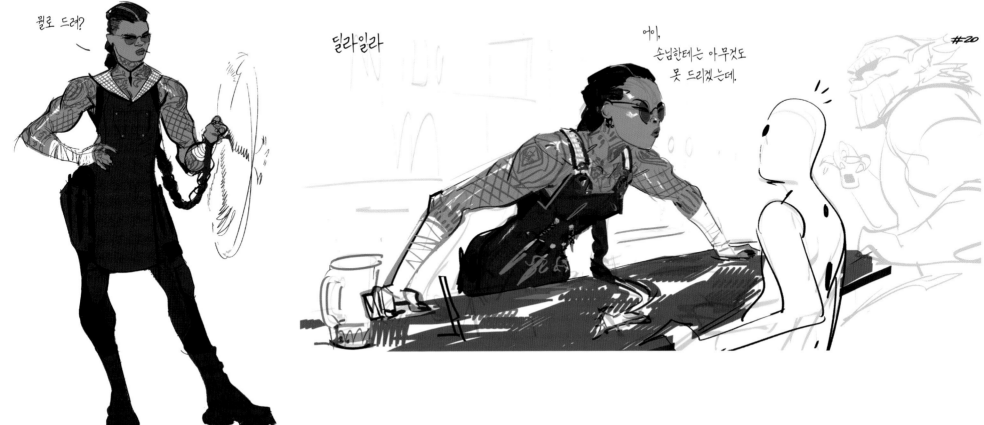

필로 드려?

딜라일라

어이,
손님한테는 아무것도
못 드리겠는데.

#20

그래피티 +
사이니지

프로덕션 아티스트와 디자이너들은 작품에 현실감을 더하고자 이번 스파이더맨 유니버스 작품 배경 곳곳에서 발견할 수 있는 다양한 스트리트 아트 및 그래피티 면에서도 많은 연구를 진행했다. "그래피티 아트는 사람들이 다양한 장소에서 스스로를 아름답게 표출하는 표현 방식입니다." 감독 저스틴 K. 톰슨의 말이다. "우리의 목표는 도시에 현실적인 정체성을 부여할 수 있도록 최대한 사실적인 느낌을 살리는 것이었습니다. 도시는 복잡하고 빽빽할수록 현실감도, 위압감도 커지니까요."

톰슨은 신중한 관찰을 바탕으로 제작한 사이니지를 추가하면 특정 지역에 거주하는 집단의 정체성을 관객에게 전달할 수 있다고 덧붙였다. "뭄배튼에서도 마찬가지입니다." 톰슨은 말했다. "시각 개발 아티스트 제이 타쿠르는 인도에서 자랐고 지금도 뭄바이에 있어서, 현지의 길거리가 어떤 사이니지로 뒤덮여 있는지 정확히 묘사해줄 수 있었습니다. 누에바욕의 경우에는 현재 멕시코시티에서 볼 수 있는 특징들을 참고했습니다. 이런 사이니지를 통해 세계 하나하나는 문화적, 역사적, 인류학적 관점에서 제각기 강렬하고 고유한 정체성을 갖게 됩니다."

PLOMPS

소품과 소지품

아티스트들은 영화 속 다양한 소품과 오브제를 디자인하면서 그 주인의 성격과 세계에 대한 단서를 제공하고자 했다. "사람들이 자기 집 곳곳에 두는 물건들은 비언어적이고 미묘한 스토리텔링을 꽤 많이 전달합니다." 프로덕션 디자이너 패트릭 오키프의 말이다. "벽에 붙은 포스터와 예술 작품, 친구들과 가족들의 사진들은 우리의 정체성이자 우리가 따르는 가치에 대한 이야기이기도 합니다. 그래서 캐릭터의 성격에 대한 아주 특별한 디테일을 제공하죠. 예컨대 그웬의 드럼은 온통 흠집투성이라 오랜 세월의 흔적을 고스란히 보여줍니다. 마일스의 배낭은 마일스가 지금껏 주워서 모은 물건들의 콜라주죠. 침대 밑 테이블에 놓인 책들도 각자의 인생에서 처한 위치를 드러냅니다. 2099년의 세계에서 볼 수 있는 소품들은 권위주의적이고 브루털리즘적인 느낌을 더욱 심화시키는 수단이었고, 또 80년대 특유의 복고적 미래주의 느낌을 주는 소품들에 파고드는 작업이기도 했습니다."

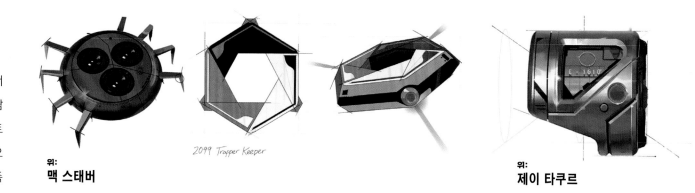

2099 Trapper Keeper

위:
맥 스태버

위:
제이 타쿠르

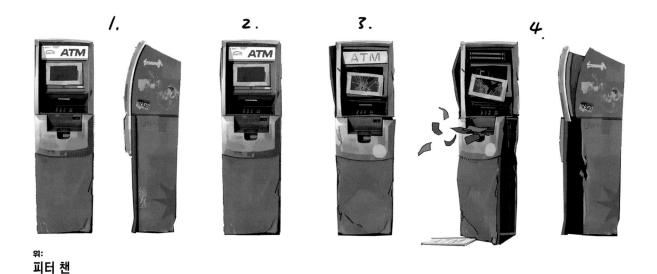

1.　2.　3.　4.

위:
피터 챈

오른쪽:
캣 차이

가방:
웬델 댈릿

워키토키와 종:
패트릭 오키프

드럼:
피터 챈

기타:
제이크 패니언

케이크:
티파니 램

신 해부:
시계탑에서의
마법

영화에서 가장 인상적인 모습의 장면 중 하나는 1막에서 그웬과 마일스가 브루클린의 윌리엄스버그 시계탑 꼭대기에서 함께 특별한 순간을 보내는 장면이다. 두 친구가 함께하는 장면을 마지막으로 본 것도 벌써 1년 반이 지났다.

"대학교에 가면서 헤어진 고등학교 친구를 다시 만났을 때의 그 감정을 전달해보려 했습니다." 감독 저스틴 K. 톰슨의 설명이다. "두 사람 모두 더 나이를 먹고 예전과 같은 관계로 되돌아가려 하지만, 이제는 서로 다른 공간에 발을 붙이고 있죠. 그웬은 긴장도 풀 겸, 마일스에게 도시를 가로지르는 경주를 해보자고 제안합니다. 두 사람은 서로에게 깊은 인상을 남겨주려 노력하고, 마일스는 그웬을 따라잡으려 시도하죠. 그렇게 스파이더맨 능력자에게나 가능한 방식으로 꽉 막힌 교통 체증 속을 누비는 모습을 볼 수 있습니다."

톰슨은 바로 이 순간부터 그웬이 마일스를 더는 "쑥맥 초식남"으로 보지 않게 된다고 말한다. "마일스는 스스로 당당한 모습을 내보이고, 관객들 역시 마일스가 정말 스파이더맨으로 성장했다는 인상을 받습니다." 감독의 설명이다. "두 사람은 브루클린의 아름다운 시계탑 꼭대기에서 잠시 숨을 고르고, 저 아래로는 도시의 불빛이 반짝이는 가운데 석양이 지는 모습이 보여집니다. 그웬은 자신이 겪고 있는 독특한 문제를 이해해줄 만한 사람과 간절히 대화하고 싶어 합니다. 앞서 마일스 역시 부모님과 비슷한 갈등을 겪고, 악당들과 싸우고, 동시에 학교에서 좋은 성적을 받으려고 노력하는 모습을 보입니다. 그래서 두 사람이 서로 이해하고 교감하는 중요한 순간이자, 동시에 마일스가 그웬의 뒤를 쫓기로 결심하는 신의 전조이기도 합니다. 마일

WAM - Sq. 1125 - Publish Conform 11/7/22 - 1.

SEQUENCE 1125 - UNDER THE CLOCK TOWER

EXT. CLOCK TOWER 브루클린을 내려다보며.

Gwen and Miles walk along the clock tower like they were on the beach. Gwen checks her watch. Spot is pacing around in his apartment - doesn't seem like a dimensional emergency.

 GWEN
 This is a cool thinking spot.

 MILES
 Right? I mean who needs a treadmill
 when you have the Williamsburg Bank
 Building?

— 늦은 해 질 녘, 석양
도시의 조명이 켜지기
시작하는 중.

 GWEN
 It's so interesting in my dimension
 it's called the Williamsburg Bank
 Centre.

 MILES
 Hm.

*밤으로 막 넘어가기
시작하는 도시 풍경.

 GWEN
 "Interesting" was thr wrong word...

 MILES
 So, uh, you and your dad, you still
 haven't talked?

 GWEN
 What exactly would we talk about?
 "Hey Dad, how have the last four
 months been? You still think I
 murdered my best friend?"

Gwen looks at her ~~watch~~. ————→ 2099 스타일 영상 재생.

 MILES
 Mean. I don't know... Mean my
 parents, I mean maybe if I told
 them--

She stops.

 GWEN
 Don't. Trust me on that.

Her seriousness chases that thought away from Miles' head.

Gwen walks below one of the ledges and sits upside down. Miles joins her.

난간을 확장할 것.

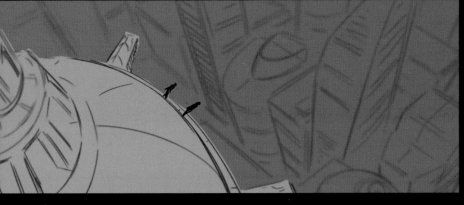
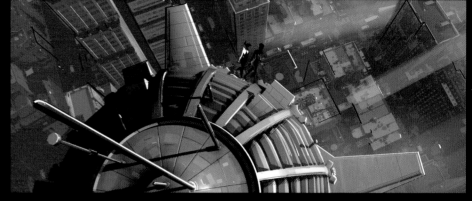
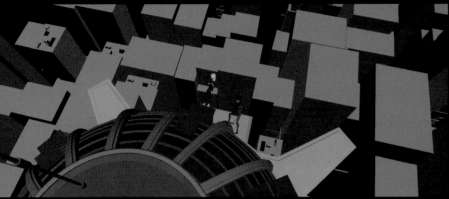
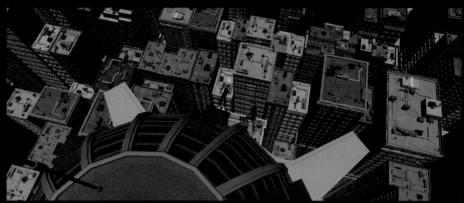
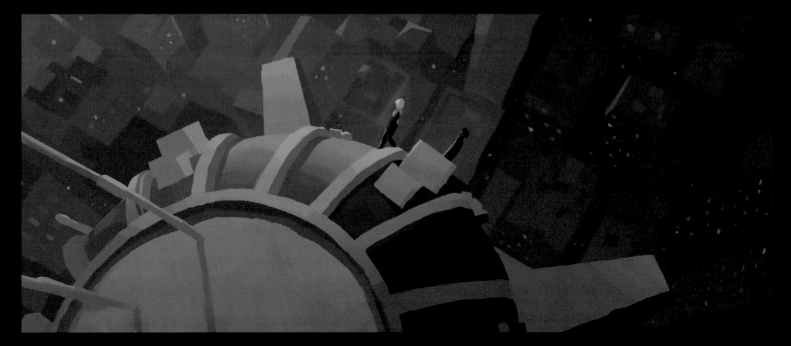

왼쪽 위:
맥스 퍼킨스 + 벤 초이

오른쪽 위:
패트릭 오키프

위:
소니 픽처스 이미지웍스

오른쪽:
피터 챈

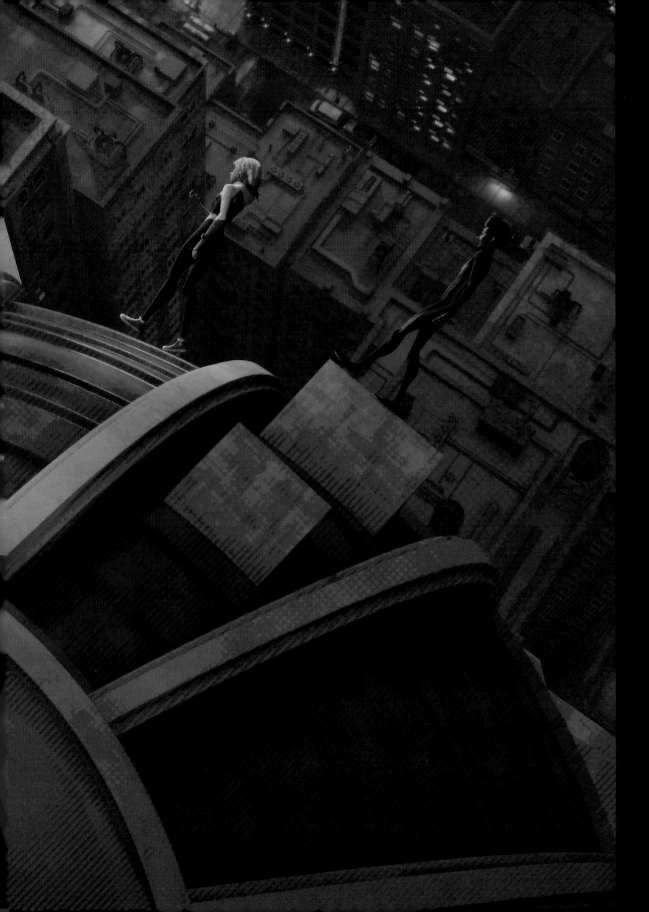

소니 픽처스 이미지웍스

스는 자신의 활동이 결코 용납되지 못할 거라고 생각하지만, 마일스의 엄마는 아들에게 스스로의 뜻을 따르고 본분을 다하라며 허락을 해주죠."

각본 겸 총괄 프로듀서 크리스토퍼 밀러도 설명한다. "이 신에서는 정말 많은 것을 표현하고자 노력했고, 영화 속 다른 신들처럼 수많은 피드백과 수정 과정을 거쳤습니다. 너무 노골적인 로맨스를 다루고 싶지는 않았고, 그렇다고 그웬이 마일스를 너무 남동생처럼 다루는 것도 원하지 않았습니다. 마일스가 그웬을 짝사랑하는 건 분명하지만, 단순히 낭만적인 삶에 대한 이야기로 끝내기에는 두 사람이 함께 공유하는 경험이 너무나 특별합니다. 서로가 동류니까요."

밀러의 말에 따르면 이 신은 거꾸로 선 시점에서 도시의 일몰과 일출을 볼 수 있다면 어떨까, 하는 아이디어에서 태어났다고 한다. 그러다 애초에 거꾸로 앉는 게 가능하냐는 질문이 나왔다. "스파이더맨은 엉덩이에서도 끈끈이가 나오느냐에 대한 수많은 토론이 진행되었습니다." 밀러는 웃으면서 말했다. "거꾸로 앉는 게 가능하냐고요? 아니 뭐, 중요한 건 이렇게 전례 없는 방식으로 일몰을 즐길 수 있는 건 오직 우리 영화뿐이라는 겁니다! 결국 이 순간은 많은 아쉬움을 남긴 채로 마무리가 되죠. 두 사람은 결코 이어지지 못할 것이라는 사실에 대해 진한 아쉬움이 느껴지는데, 애초에 우주 전체의 힘이 지금 이 순간 이상의 진전을 허용하지 않을 것이기 때문입니다."

"이 신에서 마일스를 맨해튼이 아니라 자기 동네인 브루클린에 배치하는 게 정말 중요했습니다." 프로덕션 디자이너 패트릭 오키프의 말이다. "이 시계탑은 브루클린의 하늘을 굽어보는 상징적인 건물일 뿐만 아니라, 오로지 마일스만이 갈 수 있는 조용한 공간이기도 합니다. 어쨌든 마일스는 '브루클린의 스파이더맨'이니까요. 이곳은 마일스가 편안함을 느끼는 공간이기에, 조명 역시 해 질 녘의 아주 소중하고 짧은 순간에 초점을 맞

 MILES
 Well...maybe some things are
 supposed to be just for us.

 GWEN
 Mm. That's a nice way to think
 about it.

 MILES
 I'm just a really emotionally
 intelligent guy. Beyond my years.

Gwen laughs.

 GWEN
 You know it really is always so
 great to talk to you.

 MILES
 Yeah?

 GWEN
 Yeah.

He laughs softly and moves closer to her.

 GWEN (CONT'D)
 I mean, how many people can you
 talk to about this stuff?

 MILES
 Yeah I hear you there.

Gwen sighs.

 MILES (CONT'D)
 What?

 GWEN
 You're the only friend I've ever
 really made after Peter died.

 MILES
 Other than Hobie, right?

Miles' hand pulls at some lint on his suit. Tosses it.

 GWEN
 That's different.

 MILES
 Yeah? How's that?

아래쪽에서 라이팅.

서로 진짜 감정과 마음을 숨기고 있음.

도시의 조명이 켜지기 시작함.

해 질 녘.

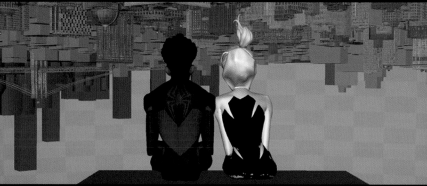

 GWEN
 I don't know... You and me--
 it's...

 MILES
 We're the same. In the important
 ways, y'know?

Gwen sighs.

 GWEN
 In every other universe, Gwen Stacy
 falls for Spider-Man.

Miles' hand inches closer.

 GWEN (CONT'D)
 And in every other universe, it
 doesn't end well...

Hand rescinded.

 MILES
 Well, there's a first time for
 everything right?

She leans against his shoulder.

So much warmth between them... They linger in the moment.

마일스 뒤쪽으로 보이는 브루클린?

클로즈업(히어로 텍스처 난간).

건물에서 마지막 햇빛이 잦아듦.

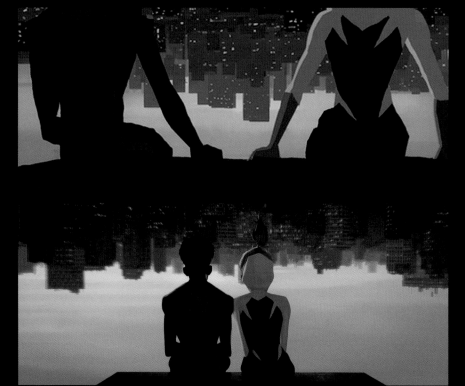

위:
패트릭 오키프

왼쪽:
소니 픽처스
이미지웍스

왼쪽:
피터 챈

옆 페이지:
맥스 퍼킨스 +
벤 초이

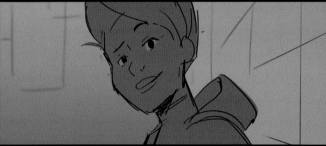

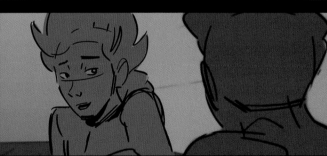

추었습니다. 그래서 도시에 저녁이 드리우는 특유의 고요함이 느껴집니다. 해가 지평선 너머로 막 넘어가기 시작하는 찰나의 순간을 포착하고 싶었습니다. 그래서 도시가 저녁으로 접어드는 고요한 아름다움을 표현하려 했습니다."

오키프는 이 신에서 피터 챈이 보여준 놀라운 결과물을 극찬했다. "피터는 정말 환상적인 작업을 해냈습니다. 애초에 가장 다채로운 신을 연출할 때 자주 모시는 아티스트이기도 합니다. 정말 다양한 색상을 다룰 수 있거든요. 하지만 이 신에서는 비교적 제한된 팔레트로 작업을 하면서 시퀀스의 감성에 정말 세심하게 신경을 써달라고 요청했습니다. 지금 이 순간에는 매우 미묘하면서도 엄청난 변화가 벌어지고 있으니까요. 도시의 풍광이 너무 밋밋하거나 지루해 보여도 안 됐습니다. 마법적이고 낭만적인 느낌이 들어야 하지만, 그렇다고 직접적으로 전달되어서도 안 됩니다. 오로지 비주얼만으로 조용히 이 순간의 낭만을 느낄 수 있어야 했습니다."

캐릭터 애니메이션 책임자 앨런 호킨스는 특히 이 신의 카메라 구성이 까다로웠다고 회상한다. 시점이 갑자기 거꾸로 뒤집히는 순간도 있고 했으니. "하지만 가장 큰 과제는 마일스와 그웬의 관계에서 아주 미묘한 균형을 잡아내는 거였죠. 이 스토리 시점에서 그웬은 마일스에게 일부러 정보를 덜 주는 식으로 거짓말을 하고 있고, 마일스도 괜히 그웬에게 진심을 드러내 보였다가 자칫 자신의 약점을 노출하게 되지 않을까 경계심을 느끼고 있습니다. 이렇게 상호 작용 하나에 온갖 사연이 다 얽혀 있다면 캐릭터의 작은 움직임 하나하나가 관객에게 메시지를 던지기 때문에, 제작진도 의도한 바를 확실히 전달할 수 있어야 합니다. 그래서 어느 한 사람이 상대방을 얼마나 오랫동안 바라보는지, 또 그게 맞는지 등 아예 타임라인을 구성하고 추적하는 대대적인 회의를 거쳐 캐릭터의 이야기를 제대로 전달하고자 했습니다."

마이크 래스커가 이끄는 시각효과 팀은 이 신에 사용할 도시 배경을 더욱 정교하고 시적으로 만드는 임무를 맡았다.

"전편에서는 브루클린을 많이 보여주지 못했지만, 특히 이번 신에서는 아주 복잡한 버전의 브루클린을 만들고 사방의 스카이라인에 아트 디렉팅을 진행해야 했습니다." 래스커의 말이다. "이렇게 마법 같은 순간, 태양이 건물 사이로 슬쩍 비치는 도시의 조용하고 부드러운 모습을 담아내고 싶었습니다. 목표는 두 사람의 연기와 표정으로 시선을 끌면서 그 대화 속으로 녹아들게 하는 것이었죠."

래스커는 뒤이어 설명했다. "보시다시피 두 사람은 거꾸로 앉아 있기 때문에 난간 바로 밑에 소파처럼 생긴 좌석을 하나 만들어야 했습니다. 여기에 텍스처 페인팅을 하고 스카이라인을 향하도록 양식화를 거쳤죠. 또 명암과 음영으로 다양한 실험을 해 보면서 저 아래 아스라한 사이렌과 불빛을 여기저기서 반짝여 도시에 생기를 불어넣었습니다. 세트로도 다양한 실험을 거쳤습니다. 시계탑의 내부를 그대로 드러내 보이면서 내부 구조의 디테일 중 일부를 간소화시켰죠. 보시다시피 안쪽의 벽돌은 전부 한 가지 색상으로 간소화시켰고, 그웬은 도시의 형태 위로 자신의 실루엣을 드리우죠. 마일스와 그웬의 손이 거의 맞닿을 뻔하는 장면도 있습니다. 이 샷에서는 코스튬의 디테일을 더 자세히 볼 수 있을 겁니다."

"두 사람의 아래로 보이는 도시가 마치 일렁이는 가능성의 바다로 보이길 바랐습니다." 톰슨도 부연했다. "그웬과 마일스가 지평선과 석양을 바라보는 그 순간만큼은 무엇이든 가능할 것처럼 느껴집니다. 하지만 그 빛은 빠르게 사라지고, 두 사람은 그웬이 그 모든 가능성을 안고 다시 떠나야 한다는 사실을 알고 있습니다."

총괄 프로듀서 밥 퍼시케티는 다음과 같이 말했다. "우리의 애니메이션 스타일은 항상 고도의 관찰과 구체적인 동시에 특이한 표현을 추구합니다. 평범한 애니메이션적 관습에는 거부 반응이 있어서요. 물론 바로 그걸 샷에서 보여주려는 의도라면 좀 다르겠지만 말이죠."

맺음말

영화의 역사를 통틀어 보더라도 전작을 능가하기는커녕, 간신히 따라잡았다는 평가를 듣는 속편조차 찾기 힘들다. 하지만 〈스파이더맨: 어크로스 더 유니버스〉의 제작진은 이번 작품이 그런 평가를 받는 후보 중 하나로 선정될 수 있길 기대하고 있다.

"전편에서는 우리가 좋아하는 모든 것을 두 배, 세 배로 증폭시키면서 애니메이션 영화에 으레 주어지는 모든 예상을 박살 냈습니다." 프로듀서 아비 아라드의 말이다. "우리는 서로 힘을 합쳐 관객들의 숨이 턱 막힐 만큼 시각적, 정서적으로 놀라운 작품을 만들어 냈습니다."

소니 픽처스 애니메이션 및 이미지웍스의 상상력 풍부하고 헌신적인 제작팀은 애니메이션 기술의 발전을 통해 시각적 혁신과 신중하고 야심찬 스타일링을 갖추고, 이를 활용하여 재미있고 교훈을 던져주는 스토리텔링을 전달하면 어떤 결과물이 나오는지 다시 한번 증명해 냈다. 1962년에 첫선을 보였던 캐릭터의 신작 영화에서 아직도 이 정도의 몰입감과 무한한 가능성을 느낄 수 있다는 것은, 곧 이번 속편 제작에 참여한 500명 이상의 제작진이 쏟은 헌신과 야망을 보여주는 증거일 것이다.

"제가 꼬맹이 시절에 참 큰 감명을 받았던 사실 하나는 코믹북이 전부 다른 작가들에 의해 그려졌다는 것이었습니다." 각본 겸 프로듀서 필 로드의 말이다. "어렸을 적에는 스파이더맨 월간 연재가 네 개나 진행되고 있었는데, 각각 다른 작가들이 스파이더맨을 나누면서 제각기 개성을 뽐냈었습니다. 그래서 이번 영화에서도 마일스가 넘나드는 모든 장소가 서로 다른 작가들이 그려낸 우주처럼 느껴지길 바랐습니다."

제아무리 애니메이션 스타일에 대한 다양한 탐구나 2D 요소를 3D CG로 통합하려는 혁신적 노력이 이루어진다 한들, 결국 관객들이 진정 관심을 갖는 매력적 캐릭터가 없었더라면 별 효과가 없었을 것이다. "우리는 마일스가 슈퍼히어로이자 어엿한 성인으로 성장하려는 다음 발걸음을 보고 있는 것입니다." 소니 픽처스 애니메이션 회장 크리스틴 벨슨은 말했다. "이번 신작은 마일스가 이 세상 속에서 자신의 자리를 찾으려는 노력과 그 외 모든 스파이더맨들이 멀티버스 곳곳에서 어떻게 슈퍼히어로로 활동을 하고 있는지에 대한 이야기입니다. 전반적으로 봤을 때 이렇게 아름다운 시각적 배경에서 우리의 기억에 길이 남을 만한 캐릭터의 탄생 과정을 지켜보는 건 정말 놀라웠으며, 단순히 코믹북에 바치는 오마주를 훨씬 초월하였다고 생각합니다."

감독 켐프 파워스도 마지막으로 이렇게 말했다. "우리가 한시도 긴장의 끈을 놓지 않고 감동과 진심을 담아 이 재미있는 이야기를 만들었다는 걸 관객 여러분도 느끼실 수 있길 바랍니다. 결국 이 영화는 마일스와 그 가족들에 대한 이야기니까요. 우리가 얼마나 많은 캐릭터와 세계를 다루든, 언제나 추구하는 지향점은 바로 마일스였습니다. 물론 훌륭한 시리즈라면 다 그렇듯, 이번 영화의 마지막 몇 분에서는 관객 여러분의 기대감을 더욱 돋구면서 앞으로 개봉하게 될 〈스파이더맨: 비욘드 더 유니버스〉에서 다룰 수수께끼 같은 떡밥들을 많이 남겨둡니다. 스팟과 다른 슈퍼빌런들이 무슨 계획을 하고 있든, 마일스와 그웬을 비롯한 팀원들이 어떤 세계로 모험을 떠나든, 우리는 그 모든 걸 전부 지켜보고 또 기대하게 될 것입니다."

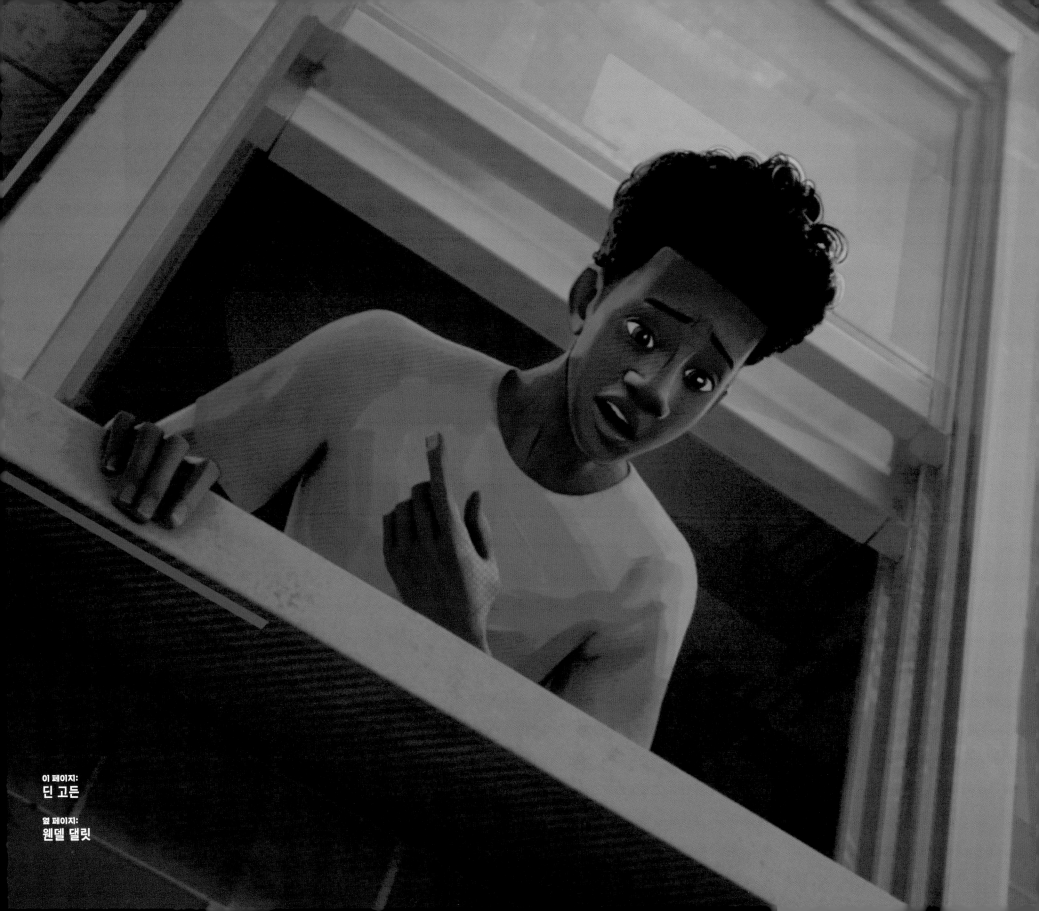

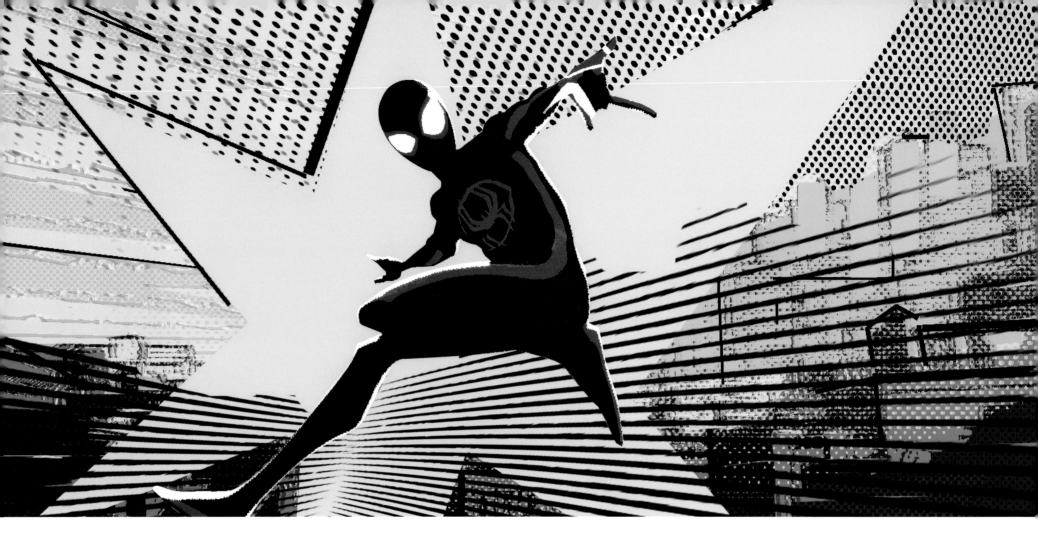

감사의 말

마일스 모랄레스와 확장을 거듭하는 스파이더맨 유니버스로의 두 번째 여행으로 작가를 기꺼이 안내해준 소니 픽처스 애니메이션의 모든 관계자 여러분께 감사의 말을 전합니다. 크리스틴 벨슨, 필 로드와 크리스토퍼 밀러, 켐프 파워스, 저스틴 K. 톰슨, 호아킴 도스 산토스, 에이미 파스칼, 크리스티나 스테인버그, 아비 아라드, 밥 퍼시케티, 패트릭 오키프, 옥타비오 E. 로드리게스, 마이크 래스커, 앨런 호킨스, 마이크 앤드루스, 딘 고든, 피터 램지, 그리고 자신들의 창의적 여정에 대해 코멘터리를 달아준 모든 아티스트 여러분의 친절함에 큰 감사를 표합니다. 여러분의 멋진 이야기를 들을 수 있어서 정말 영광이었습니다. 또 이 멋진 여정의 동반자가 되어준 멜리사 스텀과 레이아웃 및 디자인에도 도움을 준 윌 코이너와 크리스 오키프에게도 특별한 감사를 전합니다. 또 친절하고, 참을성 많고, 부지런하기까지 한 에이브럼스 북스 편집자 에릭 클로퍼, 디자인 매니저 다이앤 쇼, 편집장 마이크 리처즈, 프로덕션 매니저 데니즈 라콩고 그리고 진정 재능을 타고난 켈리 월터스 등 이번 스파이더맨 안내서를 정말 멋지게 만들어주신 여러분께도 특별한 감사의 말을 전합니다. 그리고 마지막으로 1962년의 코믹북에서 처음으로 등장해 시대를 초월하여 지금까지도 우리에게 흥미와 재미를 선사하는 캐릭터의 창조자, 스탠 리와 스티브 딧코에게도 큰 감사를 표합니다!